COLLECTION
SEXTANT

D1153537

L'ART DISCRET
DE LA FILATURE

L'ART DISCRET
DE LA FILATURE

Alain Cavenne

ÉDITIONS QUÉBEC/AMÉRIQUE

425, RUE SAINT-JEAN-BAPTISTE, MONTRÉAL (QUÉBEC) H2Y 2Z7 (514) 393-1450

Données de catalogage avant publication (Canada)

Cavenne, Alain, 1952–
L'Art discret de la filature : roman
(Sextant ; 2. Policier)

ISBN 2-89037-713-X
I. Titre. II. Collection : Sextant (Montréal, Québec) ; 2.
III. Collection : Sextant. Policier.
PS8555.A93A87 1993 C843'.54 C93-097269-4
PS9555.A93A87 1993
PQ3919.2.C38A87 1993

*Les Éditions Québec/Amérique bénéficient du programme de
subvention globale du Conseil des Arts du Canada.*

Tous droits de traduction, de reproduction
et d'adaptation réservés

© 1994 Éditions Québec/Amérique inc.

Dépôt légal : 1er trimestre 1994
Bibliothèque nationale du Québec
Bibliothèque nationale du Canada

Montage : Michel Maheu

À Pascale

*À la mémoire
d'André Tremblay*

Life is what happens to you while
you're busy making other plans
JOHN LENNON

Chapitre

1

Les faillites étaient courantes dans le quartier, certes, les commerces passaient de main en main avec la rapidité de témoins de course de relais et les affiches « Nouvelle administration » ne se comptaient plus. Mais en voyant la nouvelle pancarte, je me demandai comment on avait pu remplacer une entreprise par une autre en une seule nuit. La récession venait encore de frapper tout près de chez moi, laissant un nouveau mystère dans son sillage ; et j'ai plongé tête première et les yeux fermés, pas plus futé qu'un phalène.

Je m'explique. Chaque jour, en me rendant à l'aréna, je passais devant un bureau d'impôt et je me demandais si on pouvait réellement faire de l'argent avec les déclarations fiscales quand on ne s'appelait pas H & R Block. Je retournais la question dans mon esprit jusqu'à l'autre coin de rue, où j'étais assailli par les effluves pestilentiels de la citerne de goudron stationnée depuis des mois devant une usine de textile. Mais comment pouvait-on prendre autant de temps à refaire la toiture d'un édifice ? Et pourquoi en hiver ? Le goudron ne figeait-il pas en touchant la surface du toit ? À vrai dire, le problème ne me passionnait pas, il faisait simplement partie du trajet jusqu'à l'aréna, car je ne m'étais jamais donné la peine de monter voir comment se déroulaient les opérations.

Et un jour, plus précisément le vendredi 7 avril, dernier jour de la saison de patin libre dans les

arénas municipales – en pleine période de l'année où, brièvement, riches et pauvres sont d'accord, décriant avec une indignation unanime la voracité de l'État, c'est un scandale –, je vis que le bureau d'impôt s'était métamorphosé en agence d'enquêtes privées, un écriteau en faisant foi. Je n'avais pas le temps d'arrêter, j'allais faire mes derniers tours de patinoire de l'hiver, je tenais à profiter au maximum des soixante minutes de glace qu'il me restait et je continuai mon chemin vers la citerne de goudron chaud. Malgré l'odeur puissante qui me chatouillait les narines et qui m'obligeait à presser le pas sans respirer, je continuai néanmoins de penser au bureau d'impôt et je me demandai : «Est-il vraiment possible de remplacer un cabinet de comptables par une agence d'enquêtes privées en si peu de temps? Il y a des déménageurs qui ont dû travailler vite!»

Une fois sur la glace, après avoir atteint un bon rythme, il me vint encore à l'esprit que, dans un nouveau bureau d'enquêtes, on avait peut-être besoin d'enquêteurs. J'avais toujours rêvé d'être détective, je connaissais Chandler par cœur, pourquoi ne pas postuler une place? Comme à son habitude, le conducteur de la Zamboni fit retentir la sirène avant l'heure, il nous rognait toujours deux ou trois minutes afin de refaire la patinoire pour les parties de hockey qui suivaient; un gars s'essaie, mais cette fois nous protestâmes en chœur et nous restâmes sur la glace jusqu'à ce que l'horloge marque 17 h. Il y a quand même des jours sacrés!

J'allai fêter la fin de la saison avec les autres membres de l'Amicale, ainsi que s'était baptisé le petit noyau d'habitués. Nous avions un mois à attendre avant de nous retrouver sur les terrains de tennis de la Ville, nous pouvions nous permettre

d'ambitionner sur les calories : nous fîmes aux
brasseurs de la bière maison l'honneur de rester
jusqu'à minuit. Les plus vaillants d'entre nous
quittèrent les lieux avec... disons, sans entrer dans
les détails, une «difficulté certaine». Mais toute la
soirée, je restai songeur, absent malgré les rires et
l'animation autour de notre table. Reculé sur ma
chaise, je revoyais des films américains des années
40 et je n'oubliais pas l'écriteau aperçu en allant
patiner.

Le samedi fut aussi mortel que le dimanche qui
suivit : deux journées froides et pluvieuses,
typiques de ce qu'on appelle le début du
printemps. Dimanche après-midi, il tomba même
de la neige. Je mis mon curriculum vitæ à jour.
Rien de notable ne s'étant produit dans ma vie
depuis des mois, il ne me fallut pas dix minutes. Je
finis la journée en roue libre, alors que j'aurais
voulu pédaler à fond de train dans le temps.

Chapitre

2

Lundi matin, je glissai mon curriculum vitæ dans la serviette en cuir de veau que Brigitte m'avait offerte pour mon trentième anniversaire, me rasai avec soin, passai une cravate à mon cou et me dirigeai vers la nouvelle agence d'enquêtes privées.

Or le vendredi, sans doute pressé d'arriver à l'aréna, je n'avais pas bien vu. Dans la vitrine, il y avait toujours DÉCLARATIONS DE REVENUS en lettres rouges, et on avait simplement ajouté le panneau qui m'avait frappé : FILATURES ET ENQUÊTES CONFIDENTIELLES. Ah-ha ! le propriétaire avait « diversifié ses opérations », ayant sans doute compris que, lorsqu'on n'est pas H & R Block… Tout à coup, l'agence me parut broche à foin : rien de plus simple que de fixer une pancarte et de se déclarer ceci ou cela, mais on ne s'improvise pas détective privé comme on se lance en politique ! Ma serviette sous le bras, j'hésitai, passant et repassant devant la vitrine, scrutant l'intérieur. L'activité y semblait au point mort. La réceptionniste riait au téléphone ; au fond, un écran d'ordinateur allumé servait à purifier l'air en attirant les particules de poussière. Palpitant, prometteur… L'endroit ressemblait à un bureau de recherche de chats perdus. Je ne me voyais pas en train d'arpenter les ruelles du quartier en tenant anxieusement une photo d'angora devant mes yeux, « tzutt-tzutt, minou, minou » !

La femme au téléphone raccrocha. «Allons-y! me dis-je. Au moins, je ne dérangerai personne.» N'avais-je pas moi-même l'intention de m'improviser détective du jour au lendemain? Mes prétentions rejoindraient peut-être parfaitement celles du directeur de l'agence, je pourrais être le candidat idéal, l'homme qu'on attendait.

J'ouvris la porte et demandai à la réceptionniste de parler au patron. Posant le coupe-papier avec lequel elle se curait les ongles, elle me dit d'une petite voix désolée que malheureusement il n'était pas là, il… Brusquement, son visage s'éclaira, elle pointa du doigt à travers la vitre un homme qui traversait la rue et lança avec un curieux soupir de soulagement: «Le voilà!» Je vis un homme gros et grand, s'appuyant sur une canne, traverser la rue en claudiquant. Il était vêtu à la diable, comme le sont souvent les obèses. Sa veste déboutonnée tombait en une succession de plis de ses épaules, son pantalon trop court laissait voir, enroulées sur ses chevilles, les rayures rouges de chaussettes de sport qui ne faisaient pas du tout homme d'affaires. Sur le trottoir, il s'arrêta pour souffler, regarda le ciel, son torse se gonfla plusieurs fois puis son menton retomba. Il poussa la porte et je dus me ranger pour le laisser passer, tant l'entrée était exiguë (et telle était sa corpulence). Parvenu au centre de la pièce, il se tourna vers la réceptionniste. «Le monsieur ici voudrait vous parler», dit-elle. «Bien! répliqua-t-il. Suivez-moi, jeune homme.» En l'espace de quelques secondes, je venais de me faire traiter de monsieur et de jeune homme, alors que je n'avais jamais eu l'honneur d'être l'un et que je ne serais plus jamais l'autre (depuis peu, les cheveux blancs se multipliaient sur mon crâne comme des bactéries en culture). Je notai le fait sans y attacher de

signification particulière et suivis le patron dans son bureau. Il referma la porte derrière nous.

— Je me présente, Lucien Letour, me dit-il en me tendant sa grosse main, absolument sèche malgré la sueur qui perlait sur son front.

— Alain Cavoure, dis-je, secoué par sa poignée de main.

Letour avait le visage joufflu et rubicond, des traces de couperose autour d'un nez de Pinocchio pris *in flagrante menzogna*, d'épais sourcils hérissés, le sommet du crâne livré à la calvitie, les tempes et l'occiput se chargeant de la canitie. Malgré tout, il avait l'air bonhomme, une bouille plutôt sympathique. Je lui donnai une cinquantaine d'années.

Il déposa sa canne dans un panier d'osier près de la porte et me fit signe de m'asseoir. Il se laissa tomber pesamment dans son fauteuil et se tira laborieusement vers son bureau.

— Que puis-je faire pour vous ? Le 30 avril approche, vous avez des problèmes avec le fisc ?

— Oh ! non, ce n'est pas mon genre ! répondis-je. J'ai vu que vous vous lancez dans les enquêtes et filatures, j'ai pensé que vous pouviez avoir besoin d'enquêteurs… Pour tout dire, je viens faire une demande d'emploi.

Je fouillai nerveusement dans ma superbe serviette de cuir véritable, que je cherchai à mettre en évidence, et lui tendis mon curriculum vitæ. Il le posa sans le regarder sur son bureau presque entièrement nu, sans remarquer ma serviette, et dit après un moment de silence : « J'espérais que vous seriez mon premier client depuis que j'ai posé l'écriteau. Mais vous cherchez du travail. Enfin, vous avez parfaitement le droit. »

Il m'expliqua que son entreprise effectuait des enquêtes depuis déjà longtemps, même s'il n'avait

que récemment décidé de l'annoncer publiquement.

— J'ai mis une pancarte, ajouta-t-il, mais je ne vais pas acheter un distributeur de numéros demain matin ! Il n'y a pas de fortune à faire avec les enquêtes dans le quartier, même pour les divorces. Les gens autour d'ici ne se marient pas, ça se sépare pour une paire de bas qui puent, ça déménage tout le temps. Nos enquêtes portent surtout sur des questions de comptabilité.

Mes espoirs s'effondrèrent : ainsi, il ne s'agissait pas réellement d'une agence d'enquêtes et, dans la mesure où on lui en confiait, Letour avait sans doute son réseau d'enquêteurs versés en fiscalité. J'aurais pu passer un coup de téléphone avant de venir, je rougis de m'être placé en position d'essuyer un refus aussi carré. Mais il me demanda si j'avais de l'expérience dans le domaine. Tout espoir n'était pas perdu...

Je bredouillai que je n'avais pas encore eu la chance de me livrer à une vraie enquête, mais que je croyais avoir du talent pour ce métier pas-sionnant... Moins d'une nanoseconde après mes points de suspension, je m'en voulus : Letour me demanderait ce que j'entendais par « vraie enquête » et « du talent » et je n'en avais pas la plus petite idée, j'avais réussi à me compromettre doublement en une seule phrase. Toutefois, une lueur d'intérêt passa dans ses yeux et je sentis malgré ma confusion qu'il venait de songer à quelque chose. Il demanda : « Vous vous rongez les ongles ? » Instinctivement, je regardai mes doigts, je refermai les poings et répondis non, à l'occasion comme tout le monde, mais non, je ne me rongeais pas les ongles. Voilà donc pour la lueur d'intérêt : Letour se payait ma tête ! J'aurais ajouté que j'avais des flatulences à l'occasion

comme n'importe qui et il aurait été parfaitement satisfait de ma réponse !

— Bien ! dit-il. Il ne faut pas être nerveux dans notre métier, il faut du flegme, «du flegme et du flair», comme je dis toujours. Et vous n'avez pas besoin d'un coup de main pour vos impôts cette année ?

— Mais non, répondis-je, interloqué, je ne comprends pas qu'on trouve ça si compliqué, ma déclaration est partie depuis la première semaine de mars...

Réflexion idéale pour me mettre dans les bonnes grâces d'un comptable spécialisé dans les méandres de la fiscalité. Letour me dévisagea un moment, fixa son regard sur mes tempes, puis il se rappela qu'il avait mon curriculum vitae sur son bureau ; il saurait tout à mon sujet en le consultant, mon âge, le lieu de ma naissance, mon sexe et mon état civil. J'eus envie de lui demander de me le rendre. Ma démarche avait manifestement avorté et j'avais toujours détesté que des étrangers connaissent inutilement l'histoire de ma vie. Il tapota doucement le dessus de son bureau et me dit en faisant mine de se lever (notre entretien était terminé, il n'y avait aucune ambiguïté dans le sens de son geste) : «Je vous remercie. Je vais regarder ça attentivement et je communiquerai avec vous si j'ai quelque chose.»

— C'est à moi de vous remercier. J'habite juste à côté, n'hésitez pas à appeler, dis-je en me levant, puis je tournai les talons et je quittai son bureau sans me retourner.

Que j'habite à deux pas ou à deux heures de marche, où était la différence ? J'avais eu l'air tout à fait imbécile, aussi brillant qu'une courge dans une tonnelle de roses. Une chose est d'aimer les films américains des années 40, une autre est de se

prendre pour Philip Marlowe ! J'ouvris la porte
sans saluer la réceptionniste et me retrouvai dans la
rue, pressé de retirer ma cravate, de rouler mes
manches et de m'attaquer au tas de vaisselle qui
m'attendait. Je mettrais un disque apaisant, je
tâcherais de ne pas envoyer trop d'eau sur le
plancher et hop ! ce serait mon grand défi de la
journée, parfaitement idoine.

J'avais traversé la rue lorsque Letour cria mon
nom. « Monsieur Cavoure ! Monsieur Cavoure ! »
Je me retournai. Il était sur le trottoir, tenant sa
canne d'une main et de l'autre mon curriculum
vitæ dont les pages volaient au vent. Pendant que
je revenais sur mes pas, il glissa sa canne sous son
bras et agita les feuilles dans les airs.

— Vous avez fait des études en biologie
animale, dit-il, et il y a une question que je me suis
toujours posée. Les ours hibernent, n'est-ce pas ?

— Ou-oui...

— J'aimerais bien savoir comment ils font pour
dormir si longtemps. On dit qu'ils se nourrissent
de leur graisse, donc ils accumulent des déchets.
Ça leur reste dans le ventre pendant tout l'hiver ou
quoi ?

J'étais absolument décontenancé par sa question
et en même temps rassuré, car je connaissais la
réponse. Dissimulant tant bien que mal mon
étonnement, je lui expliquai que même pendant la
période d'hibernation, les ours et les autres
mammifères hibernants se réveillaient de temps à
autre pour uriner et déféquer, et se réchauffer
lorsque les températures descendaient trop – les
ours plus fréquemment que les petits hibernants
comme le loir ou la marmotte.

— Mais le premier jour ? demanda Letour. La
veille, ils viennent de manger, probablement une
grosse assiettée de ragoût de pattes ! Et tout à coup

ils s'endorment. Ils doivent avoir envie le lendemain matin…

— Pas exactement, répondis-je. En fait, à part les ours polaires, les ours sont essentiellement frugivores et mangent peu de chair animale. Et il n'y a pas exactement de premier jour, ils entrent progressivement en hibernation. À mesure que les températures baissent, leur corps se refroidit pendant le sommeil. Au début ils dorment un jour, puis deux, trois, ils se nourrissent de moins en moins et l'évacuation se règle au même rythme. Autrefois, on pensait qu'avant d'hiberner les ours se purgeaient avec des plantes, mais c'est du folklore de chasseur, c'est parce que des résidus végétaux s'accumulent dans les intestins. Même que la femelle met bas en janvier ou février, vous savez, en pleine hibernation, mais elle ne se nourrit pas pour autant. C'est curieux que vous me demandiez cela, le problème m'avait intrigué moi aussi, j'ai fait des recherches…

Letour paraissait aux anges.

— Vous avez la curiosité qu'il faut dans notre métier, dit-il. Vous avez raison, vous êtes peut-être doué. Au cours d'une enquête, il ne faut pas avoir peur des petits détails qui feraient rougir les filles d'Isabelle. Vous verrez, on est souvent obligé de fouiller dans la crotte des ours. Rappelez-moi demain midi, je pourrais avoir quelque chose pour vous.

Il mit la main dans sa poche et me tendit sa carte, le visage rayonnant. Puis il pivota sur sa canne. Je lui ouvris la porte et il me gratifia d'un sourire énigmatique, pressant mon curriculum vitæ sur son ventre énorme. Je retraversai la rue et me dis : « L'affaire est dans le sac. Mon Philip Marlowe, toi ! »

Chapitre

3

En rentrant, j'ôtai ma veste et ma cravate, roulai mes manches et m'attaquai au tas de vaisselle. En sortant de l'agence, je m'étais dit que le ménage de la cuisine serait idéal pour passer ma rage et je pensais en avoir pour deux bonnes heures. Dans l'intervalle, cependant, mon état d'esprit avait subi une transformation complète; après la discussion sur les ours, la corvée servit au contraire à calmer mon excitation et il ne me fallut qu'une heure tant je frottai gaiement. J'avais mis un disque d'Eric Clapton où il y avait un incroyable duo de guitare avec Jeff Beck, ça s'agitait dans ma tête et je ne cessais de me répéter : «Mon sacré Philip Marlowe !» J'envoyai bien sûr beaucoup d'eau sur le plancher, il en aurait fallu davantage pour changer mes habitudes. Chaque fois que je lavais la vaisselle quand j'étais petit, ma mère s'exclamait : «Mon Dieu que tu fais de l'eau !» Au point qu'on en vint à me confier d'office la tâche d'essuyer, que j'ai toujours détestée. Enfin, je ne vais pas devenir raseur avec mes souvenirs d'enfance malheureuse ! Je torchai le plancher sans même songer à me reprocher ma négligence, j'étais vraiment de bon poil et confiant. Letour n'avait-il pas dit «vous verrez» ?

Je nettoyai le comptoir et la cuisinière, essuyai le frigo, passai l'aspirateur (Arlette n'arrêtait pas de répandre des mousses – des «chatons», devrais-je dire – en se faisant les griffes sur son carré de

vieux tapis)... et je frappai un nœud. J'eus beau
parcourir l'appartement, tout était rangé, je venais
de passer trois jours à renifler la poussière d'un
hiver avec la Filter Queen, mon lit était
fraîchement changé, j'avais la veille, comme tous
les dimanches, remplacé la litière de la Tsite
Arlette et bien récuré son bac, je n'avais
strictement plus rien à nettoyer et les murs me
criaient : « Va faire un tour dehors, espèce
d'excité ! » J'appelai Bernard pour lui dire que
j'avais probablement trouvé un boulot. Il était « en
réunion » et je raccrochai sans laisser de message.
Les fonctionnaires sont *toujours* en réunion, c'est-
à-dire qu'ils parlent de pluie et de beau temps avec
un collègue. Si les fonctionnaires étaient en
réunion aussi souvent qu'on se le fait dire, si leurs
décisions témoignaient vraiment d'un dévouement
aussi admirable, les choses iraient moins mal au
pays ! J'appelai mon amie Agnès, mais elle n'était
pas chez elle. « Personne ne veut apprendre la
bonne nouvelle, conclus-je, tout le monde s'en
fiche. Eh bien, je vais aller m'acheter un disque ! »

Tout à coup que je ferais une trouvaille... Un
jour pareil, il m'aurait fallu tomber sur un
rarissime Ferré des années 50 flambant neuf ou un
Ellis Regina en compact pour être excité, et
encore ! Le ciel était couvert, mais je partis à pied
et sans prendre de parapluie. J'arrivai chez le
disquaire tout mouillé ! Normalement, mon étour-
derie m'aurait mis hors de moi ; cependant, j'étais
tellement décidé à rester de bonne humeur que je
marchai allégrement, trouvant agréable la première
pluie chaude de l'année. Enfin le printemps ! me
dis-je (je pressai le pas néanmoins : j'ai beau être
né sous le signe des Poissons, ce n'était guère le
moment d'attraper la crève).

Un *Concerto en sol* de Ravel me tenta brière-
ment, mais j'attendais depuis trop longtemps que

HMV se déniaise et mette sur compact l'interprétation incomparable de Michelangeli pour céder enfin, sous prétexte que je venais de trouver un emploi. Non. Puis un *Didon et Énée* avec Jessye Norman. Là encore, je préférais la version avec Emma Kirkby la divine ou celle de William Christie. Je n'ai jamais pu imaginer Jessye Norman en train de chanter *To death I'll fly*. Comment pouvait-elle, malgré ses dons « énormes », voler vers la mort, je pose la question – sans compter que son timbre et sa technique sont tout à fait impropres au rôle de Didon. Je terminai l'examen des classiques les mains vides et me dirigeai vers la section ethnique. Et tout à coup je me retrouvai dans une talle de nouveaux disques, une vraie mine, au moins une vingtaine ! J'en oubliai instantanément mes vêtements mouillés et me mis à fouiller avec fébrilité : voilà, enfin, deux disques de Maria Dolores Pradera. Oh ! joie ! J'avais beaucoup de ses disques en vinyle, mais encore aucun sur compact. J'avais la récompense que j'étais venu chercher.

La pluie avait cessé, il y avait un magnifique arc-en-ciel au bout de la rue. Au pied de l'arc-en-ciel se trouve un sac d'or, dit-on, et je ne pus m'empêcher de penser à Brigitte, qui n'a jamais cessé de s'émerveiller devant les arcs-en-ciel. Dans le temps, Brigitte m'aimait et je faisais souvent avec elle le circuit des disquaires. Nous écumions ensemble les rayons, nous vérifiions dans nos bouquins la cote des divers enregistrements et nous rentrions heureux, les bras pleins de disques à écouter. Elle m'avait fait connaître Maria Farandouri et aimer Charles Aznavour, et maintenant elle vivait avec un autre homme. J'ignorais si elle prenait encore plaisir à écouter de la musique, je ne savais rien d'elle, elle

était partie et je n'en étais jamais revenu. Les innombrables découvertes que nous avions faites ensemble et qu'elle avait voulu emporter, les vieux Joni Mitchell que je n'avais pas eu le cœur de lui disputer, les coffrets du Quartetto Italiano et de Maurizio Pollini, les Monique Morelli, les Mercedes Sosa et les Amalia Rodrigues auxquels elle tenait par-dessus tout, les écoutait-elle avec son nouvel amoureux ? J'en doutais. Les rares fois où nous avions parlé musique, Claude m'avait paru amateur des succès du jour, de ce qu'on passait à la radio. Aucune culture musicale, quoi ! À moins que Brigitte ne l'ait initié à la vraie musique, mais elle n'a jamais eu un tempérament apostolique... Elle était, comment dirais-je, plus avide de découvrir et d'apprendre que d'enseigner. Parfois je me dis qu'elle en avait ras le bol d'apprendre, elle voulait vivre ! Et elle est partie.

En entrant dans le magasin, j'étais pétant de bonne humeur, je venais de décrocher un emploi, et il avait suffi que je pense à Brigitte sous un arc-en-ciel pour devenir amer. Elle gâchait ma joie, elle me gâchait la vie. Le jour viendrait-il où je pourrais penser à elle sans avoir envie de pleurer ? Où j'oublierais de penser à elle ? Elle aurait été tellement fière de moi si je lui avais appris que j'étais détective privé. Elle me reprochait de mener une existence pépère, elle rêvait de voyages, d'aventures, elle était jeune et elle avait de la vie dans le corps. Mais comme beaucoup de bonnes choses, l'aventure arrivait trop tard. Le disque de Maria Dolores Pradera dans mon sac à dos ne me faisait plus plaisir, je n'avais même plus hâte de l'écouter. Je m'arrêtai chez McDonald's et me remontai le moral avec un Big Mac et des frites. En sortant, j'avais le moral tellement gonflé que j'en avais de vilains renvois et je ne songeais plus à Brigitte.

Chapitre

4

En soirée, je ne tins plus en place. Dès 6 h, j'aurais voulu dormir jusqu'au lendemain, on n'a encore rien trouvé de mieux pour passer le temps, mais je n'avais pas du tout sommeil. Je n'avais pas davantage envie d'allumer le trompe-misère et de regarder des téléromans, je n'écoutai même pas le disque que je venais d'acheter. La Tsite Arlette sentit que son papa était tendu et vint se frôler contre moi, en quête d'amour. Je lui frottai doucement l'intérieur des oreilles ; comme chaque fois qu'on la touchait, elle s'affola, me bava dessus comme un boxer et je la chassai rudement. Froissée, elle se mit à miauler tristement en tournant en rond et j'eus pitié d'elle.

— Viens, lui dis-je. Ben oui ton papa t'aime, mais il a de la misère à s'endurer tout seul. Pauvre chouette !

Elle revint lentement vers moi, méfiante, fit le tour de mes jambes et se jeta sur le dos, me fixant de ses grands yeux verts. Je la caressai un moment sur la panse puis allai mettre de la musique. Arlette me suivit de si près que je dus faire attention de ne pas lui marcher sur une patte. Elle adorait la musique.

Qu'avais-je le goût d'écouter ? « Qu'est-ce que je mets ? » demandais-je toujours à Brigitte. « Quelque chose de beau », répondait-elle immanquablement, et je n'étais jamais plus avancé. Je parcourus les rangées de disques de chansonnette,

que je n'écoutais presque plus. Les chansons
d'amour me rappelaient trop l'époque où Brigitte
m'aimait encore. Écouter de la musique, d'accord,
mais je n'avais pas le goût d'un brin de nostalgie.
La nostalgie rend triste et je voulais être gai,
j'allais être détective et je tenais à célébrer (peut-
être trop vite, mais tant que l'impression durait, il
fallait en profiter). Célébrer tout seul, par contre...
J'abandonnai brusquement les disques, saisis mon
manteau et sortis en dévalant l'escalier.

J'entrai dans un bar, chose que je n'avais pas
faite depuis des semaines. L'établissement se
spécialisait dans les scotches et je demandai un
Macallan de douze ans, le roi des scotches d'après
les connaisseurs (il obtenait une cote de 97 pour
100, la plus élevée, dans un bouquin sur le whisky
écossais que j'avais feuilleté peu auparavant dans
une librairie), rien de trop beau pour un futur détec-
tive. Je restai vingt minutes au bar. Le Macallan
était fabuleusement suave, la musique était fort
agréable (les *Gnossiennes* de Satie – les six au
complet, s'il vous plaît – suivies de Bill Evans,
quelqu'un avait sérieusement pensé à l'atmosphère
en préparant la cassette), mais il était trop tôt, c'était
lundi, les rares consommateurs étaient des gens qui
avaient étiré le cinq à sept et qui partiraient bientôt,
non des buveurs installés pour la soirée ; ma célé-
bration, au lieu de prendre son envol, tombait à plat
et devenait dérisoire. Je regardai du côté de deux
femmes assises non loin de moi, belles et enjouées
toutes deux, et tâchai d'attraper des bribes de leur
conversation. L'une d'elles s'en aperçut et jeta des
regards agacés dans ma direction. Je me défendais
bien d'être en train de reluquer les filles, mais je
convins intérieurement avec elle que mon
comportement pouvait paraître équivoque. Je calai
mon verre et sortis.

Je marchai longtemps. Je savais bien pourquoi je pensais autant à Brigitte : si j'avais pu lui apprendre ce qui m'arrivait, elle m'aurait sauté au cou. Dire que j'avais fui la maison pour ne pas chavirer dans la nostalgie ! Alain Cavoure, apprenti détective, seul dans les rues, suivant à la trace le triste effritement de son moi.

Apprenti détective, ha ! Plutôt un « ex » en règle ! Ex-chercheur en biologie, ex-fumeur, ex-amoureux – ex-aimé en tout cas, car amoureux je l'étais toujours, j'en étais venimeux. À tort, à tort : plus les mois passaient et moins les pages du calendrier servaient à quelque chose, Brigitte ne me demanderait plus jamais quelle date nous étions ; elle n'en avait cure, elle était partie avec tous nos souvenirs dans sa tête.

Réputé gentil et bon gars, inactif depuis une dizaine de mois, étirant ses économies, papa d'une petite fille de neuf ans nommée Arlette et dont le poil est luxuriant parce qu'il la nourrit bien, mieux que lui-même depuis qu'il ne voit plus l'intérêt de mitonner un festin que personne ne partagera. Coupé de sa famille et de ses amis, fuyant toute forme de compagnie depuis qu'il lui est arrivé une « mésaventure sentimentale » dont on lui dit machinalement qu'il se remettra, car il a tout l'avenir devant lui. Que de sottises ne profère-t-on pas sous couvert de bonnes intentions ! N'a pas vu un médecin depuis quatre ans, malgré un kyste ou une tumeur à l'épaule – mais qui a déjà entendu parler d'un cancer de l'épaule ? Amateur de musique, de lecture, ayant la télévision en horreur. Adore les bons vins, mais n'a plus personne à qui demander : « Débouche la bouteille, veux-tu ? » Garde en réserve d'excellentes bouteilles, au cas où un jour, une rencontre… Aime aussi la bière. Aime marcher jour et nuit, possède une Nissan dont il ne se

sert presque jamais, préfère le vélo, car la voiture ne permet pas de voir, encore moins de rêver, on ne se sent pas bouger.

La nuit était bonne, le ciel clair. Même de la rue illuminée, on apercevait des étoiles. Une brise chaude agitait l'air et les cœurs : tous les couples que je croisais avaient l'air de filer le parfait amour. Bientôt les filles sortiraient leurs jupettes, leurs tenues légères qui me feraient mal aux yeux. Un aveugle marchait devant moi en tenant le harnais de son chien guide et il croisa sans le savoir une femme qui tenait un schnauzer en laisse. Le chien de la femme rebroussa chemin, il voulait absolument flairer le train à son compère et sa maîtresse dut tirer violemment sur la laisse pour le rappeler à l'ordre. Mais le labrador de l'aveugle fila droit sans se retourner, aussi imperturbable qu'un rayon laser. Par quel prodige de dressage pouvait-on effacer en un chien l'instinct d'aller inspecter les odeurs de ses semblables ? J'étais sûr que la bête de l'aveugle se retournerait (comme je faisais parfois au passage d'une belle paire de jambes), et ceinture ! le labrador continua de diriger son maître droit devant, en avant toutes, comme s'il n'avait rien vu, rien senti. Une telle victoire sur la nature me parut relever du miracle. Si seulement il existait des dresseurs pareils pour les amoureux trahis !

Je rebroussai chemin et rentrai. Je me demandai : pourquoi ne voit-on presque jamais d'aveugles dans les rues le soir ? Car enfin, le jour ou la nuit c'est du pareil au même pour eux, alors pourquoi ne les voit-on jamais après la tombée du jour ? Évidemment, ils sont peu nombreux et ils ne sortent guère, ils ne vont pas au spectacle ou au cinéma, ils préfèrent « écouter » la télé (ou la

radio), mais se pourrait-il que la nuit véritable ait pour eux quelque chose de redoutable? Bizarre…

Ne trouvant pas le sommeil, je me mis à décliner les nombres premiers, un vieux truc appris d'un copain qui étudiait à Polytechnique (il s'en enseigne des choses à cette école!) alors que je faisais mon bac en sciences et qui avait donné de si bons résultats que j'avais définitivement rayé les moutons de ma pharmacopée de soporifiques. 1, 2, 3, 5, 7, 11, 13, 17, 19, 23, 29, 31, 37, 41, 43, 47, 53, 57, 59, 61, 67, 71, 73, 77, 79, 83, 87, 89, 91, 97, 101, 103 et ainsi de suite. Il était extrêmement rare que je me rende à l'infini avant de m'endormir. En fait, je dépassais rarement trois cents.

Je me retournai sur le flanc, déployant un subtil jeu de jambes pour ne pas trop déranger la Tsite Arlette qui dormait déjà profondément sur mes cuisses. Elle était la seule qui me donnât encore de l'affection, je la ménageais autant que possible et elle était sensible à mes égards. Dans son sommeil, elle se recreusa une niche, je sentis à travers les couvertures ses petits membres se replier, je vis dans la pénombre la pointe de ses oreilles minuscules et je fermai les yeux. Elle ronflait, le bruit avait quelque chose d'attendrissant, d'apaisant. Dans une dernière lueur de conscience, je me rappelai que 77 était un multiple de 11, puis je sombrai dans un néant bienfaisant et le réveille-matin sonna pour me dire que j'avais eu ma dose de bonheur. C'était toujours comme ça.

Chapitre

5

Toute la matinée, j'attendis avec impatience que les aiguilles de ma montre se rattrapent sur le 12. Je déambulai dans l'appartement en prenant de grandes respirations. La Tsite Arlette, couchée sur le divan, relevait la tête et me regardait d'un air intrigué, se demandant pourquoi je troublais son sommeil. «C'est pour toi, lui dis-je, tes réserves de KalKan baissent, il faut que ton papa retourne travailler!» À 11 h 55, n'y tenant plus, je posai la carte de Letour près du téléphone et composai le numéro de l'agence. Ma main tremblait tellement que je dus recommencer. Deux minutes plus tard, je sautillais dans l'appartement, fou de joie. J'avais du travail! «Une job», comme disent les politiciens pour se faire comprendre du peuple[1]!

Letour avait un «petit contrat» pour moi, il m'attendait à 13 h à son bureau. Bon, ça ne commençait pas exactement comme dans un roman de Chandler, j'avais appelé moi-même et Letour n'allait pas me prier d'interrompre mes activités de fouille-merde en pointant dangereusement des billets de cent dollars vers ma poitrine, mais ce sont des détails. J'étais sacré détective, il y avait eu un coup de téléphone, les formes étaient respectées. «Mon sacré Philip Marlowe, toi!»

[1] On sait bien : emploi, quel mot ! Deux syllabes, six lettres, une finale en [wa], c'est difficile les diphtongues, surtout pour le bon peuple qui en a marre de la question linguistique et qui veut des jobs !

À 13 h pile, je poussais la porte de l'agence. La réceptionniste me fit un beau sourire vide et retourna à sa conversation téléphonique.

Letour me reçut aussitôt et m'expliqua ma mission : je devrais suivre un homme, Paul Lahenaie, et noter le moindre de ses agissements. Chaque jour, à 16 h précises, j'appellerais Letour et lui ferais un rapport complet de ma filature depuis les vingt-quatre dernières heures. Il n'offrait pas un poste permanent : il me prenait à l'essai et il verrait d'après les résultats si nous devions «prolonger notre collaboration». Je comprenais sa prudence et consentis volontiers aux conditions proposées.

Il m'offrait un salaire de cent trente dollars par jour. Ce n'était pas faramineux, convint-il ; en revanche, je disposerais d'une note de frais quasi illimitée. Il ajouta que la filature risquait de me coûter cher : j'aurais peut-être à suivre Lahenaie dans des endroits chic, restaurants, bars, clubs, etc. Et je devrais le suivre dans ses moindres déplacements, car il était essentiel d'apprendre qui il fréquentait, avec qui il mangeait, si des documents étaient échangés, dans quelle atmosphère se déroulaient les conversations et ainsi de suite.

— Je le dis sans rien vouloir insinuer, me prévint-il, mais suivre Lahenaie partout où il va vous changera sans doute de votre ordinaire. C'est un homme riche, il mène un gros train de vie, vous en serez stupéfait !

La veille, dans le bureau de Letour, je n'avais rien remarqué sauf le porte-parapluies, je n'avais même pas regardé autour de moi. Attribuons ce manque de curiosité à l'anxiété que j'avais éprouvée. Ce jour-là, j'étais plus confiant (vu que Letour m'embauchait), j'avais le cou plus agile et je regardai tout autour en l'écoutant. Je fus extrêmement étonné. Nous étions dans un quartier

que d'aucuns qualifieraient de «populaire» ou de
«défavorisé» et que je me contentais, moi, de
juger moche à tous égards. Au nord se trouvaient
d'immenses usines de textile, tristes et laides,
abominablement rectilignes, gris-brun les jours de
pluie, et au sud des rangées de petites maisons
pauvres et négligées depuis la fin de la guerre,
alignées tout de travers le long de rues cahoteuses
qui ne comptaient pas un seul arbre.

On ne se serait jamais attendu à trouver un
bureau aussi luxueux dans les parages, d'autant
moins que l'extérieur de l'agence et la pièce à
l'entrée, avec ses cloisons qui attendaient toujours
une couche de peinture, s'harmonisaient parfai-
tement avec la laideur du quartier. Or, le bureau de
mon nouveau patron était richement meublé et
beaucoup plus vaste qu'on ne l'aurait cru possible
d'après l'exiguïté apparente des lieux. La face
interne de la porte était capitonnée, peut-être pour
rassurer les clients quant au caractère confidentiel
de leurs déclarations. Le bas des murs était lam-
brissé de bois et la moitié supérieure, peinte en
blanc cassé, était couverte de toiles authentiques,
et non des reproductions, de peintres québécois
renommés (deux Lemieux, un Fortin, un Pellan),
de gravures et dessins de Pratt, de Giguère... Je ne
veux pas faire étalage de mon coup d'œil, ce n'est
pas ma faute si Brigitte a travaillé pendant cinq ans
dans un musée, elle m'aura malgré tout montré à
reconnaître nos meilleurs artistes et je n'y peux
rien, ce n'est pas ma faute non plus si elle m'a
quitté. Dans un coin (je reviens au bureau de
Letour) se trouvait une armoire sur pied en laque
chinoise, abondamment ornée de fleurs et d'oi-
seaux, et le bureau était une immense table
d'acajou. À lui seul, ce meuble devait valoir des
milliers de dollars. Si l'extérieur de l'agence ne

payait pas de mine, l'effet était sans doute voulu car Letour avait manifestement les moyens de combler ses goûts de luxe. Il venait de parler de la fortune de Lahenaie, mais lui-même n'avait pas l'air trop mal nanti, en dépit de sa tenue débraillée. Je ne comprenais guère pourquoi un homme d'affaires ayant des goûts semblables avait choisi de s'établir dans le quartier, et encore moins comment il pouvait endurer le délabrement de l'autre pièce.

— Vous n'auriez pas une photo de lui par hasard? demandai-je en dirigeant mon regard vers une grande enveloppe brune posée sur son bureau.

— Mais oui, bien sûr! Où avais-je la tête?

(Que de fois par la suite ne me poserais-je pas la même question au sujet de Letour: où avait-il la tête?)

Il me tendit deux photos en noir et blanc, une grande et une petite. La grande, format 8 sur 10, glacée, montrait un homme sortant d'une voiture aux lignes très anglaises.

— C'est une Rolls Royce? demandai-je.

— Une Bentley. Les Rolls ont une calandre droite et plate à tympan dorique, jamais en V et arrondie comme les Bentley. La calandre grecque, quoi, hi-hi! En fait, les Bentley sont des Rolls aussi, la firme Bentley a été achetée par Rolls Royce au début des années 30. Personnellement, j'ai toujours trouvé que les Bentley étaient de plus belles voitures... Lahenaie a aussi une Porsche. Comme je l'ai dit, il est riche! Heureusement, il ne se sert jamais de la Porsche, vous n'aurez pas de mal à le suivre.

La deuxième photo, un agrandissement à en juger par le grain et le flou de l'image, était un gros plan de Lahenaie. Il ressemblait vaguement à Pasolini, bien qu'il y eût moins de feu dans son

regard (il n'avait pas les mêmes yeux charbon, plutôt bleus ou gris, pensai-je). Il était bel homme, dans la quarantaine; alors qu'il souriait sur la grande photo, ou du moins semblait gai, sur celle-ci son visage était empreint de dureté, voire d'une certaine férocité. Voilà celui que je devais filer, épier, suivre à la trace. Lahenaie ne m'apparut pas inoffensif.

— C'est une affaire de divorce, d'adultère? demandai-je.

— La question est sans importance, d'ailleurs elle n'a rien à voir avec votre travail, répondit Letour en me fixant droit dans les yeux. Je vous demande simplement de le suivre du matin au soir et de me tenir au courant de ce qu'il fait, de ses rencontres, de tout ce que vous observerez. Je ne vous demande pas de démêler ce qui est insignifiant et ce qui ne l'est pas, je veux tout savoir!

Letour s'était animé en disant cela, il avait avancé le torse et posé ses grosses mains à plat sur le bureau. J'aurais voulu savoir si Lahenaie vivait seul, mais la réaction de Letour à ma question me fit soupçonner que j'avais abordé un point délicat. Du reste, je m'en rendrais compte bien assez vite.

— Combien de temps devrai-je le suivre? demandai-je pour ramener la conversation aux aspects pratiques.

— Je n'en sais rien. Plusieurs jours certainement. Une semaine, un mois, ça dépendra. Je ne vous paie pas beaucoup, mais vous pourrez vous rattraper sur la quantité, je crois.

Il sortit d'un tiroir un bloc de papier et un stylo et les glissa vers moi.

— Je vais vous donner quelques renseignements pour commencer.

Lahenaie était propriétaire d'une fabrique de nourriture pour les chats et, curieux mélange, d'une galerie d'art. Letour me donna les adresses de la résidence, de l'usine et de la galerie. Lahenaie possédait également un chalet aux environs de Saint-Sauveur, mais il y allait peu souvent, sauf en hiver pendant la saison de ski; je n'aurais probablement pas à m'y rendre. Il avait quarante-trois ans et, ajouta Letour, répondant indirectement à ma question, il n'était pas coureur de jupons. Il menait une vie plutôt rangée et suivait un horaire relativement stable, mais il se déplaçait continuellement. Ma tâche serait par conséquent difficile, j'aurais à tenir l'œil ouvert comme un poisson (là, Letour venait d'utiliser une image judicieuse, puisque je suis né au début de mars). Je devais commencer le lendemain. Habituellement, Lahenaie quittait son domicile vers huit heures. À partir de ce moment, ce serait à moi de jouer.

— Un dernier conseil. Je vous le dis parce que j'ai déjà vu la chose se produire : n'allez pas vous couvrir d'un trench et d'un chapeau de feutre ! Variez votre habillement. Si vous avez besoin d'un appareil photo, je peux vous prêter un petit Minox. Ne vous pointez pas avec un 35 mm pendu au cou.

Je glissai les photos et la feuille sur laquelle j'avais noté les renseignements dans ma serviette, me levai et tendis la main à Letour. «Merci, dis-je. Je vous rappelle donc demain à 16 h». Au moment où j'ouvrais la porte de son bureau, il me demanda : «Au fait, j'oubliais. Avez-vous besoin d'une avance ?» Je l'assurai que je me tirerais d'affaire. Je ne savais pas si je disais vrai, mais je ne voulus pas répondre autrement. Il me rappela de conserver tous mes reçus et me lança : «Bonne chance !» Je fermai doucement la porte capitonnée et je sortis dans la rue, investi de ma première mission de détective.

C h a p i t r e

6

Je n'entrais en fonction que le lendemain matin
et en un sens, cela me rassurait : il n'y avait donc
pas péril en la demeure, si Letour avait pu attendre
une journée entière avant de se décider. Il devait
s'agir, comme je le croyais, d'un cas de divorce ou
de séparation de biens ; on me confiait une banale
filature qui ne m'exposerait pas à de bien graves
dangers. Letour avait refusé de confirmer mes
soupçons, mais il avait précisé que Lahenaie ne
courait pas les femmes. Pourquoi pareil détail,
sinon pour chasser l'idée de mon esprit, me
tromper ou me détromper ? À mon excitation,
cependant, on aurait cru que j'avais été chargé de
mettre le grappin sur le parrain de la mafia.

Je décidai d'aller au turbin sur-le-champ et de
repérer les lieux. Peut-être même pourrais-je voir
Lahenaie en personne. Si j'arrivais à le recon-
naître, je risquerais moins de perdre la journée du
lendemain à trouver sa trace. Le raisonnement était
excellent, mais il ne servait qu'à couvrir d'un ver-
nis professionnel mon envie de me mettre à la
tâche sans tarder, comme l'amateur excité que
j'étais. Qu'aurais-je fait chez moi pour tromper
l'attente ? La vaisselle était lavée, il était trop tôt
pour enlever les contre-fenêtres et laver les vitres,
le frigo était plein (et je ne mangerais pas souvent
à la maison dans les prochains jours, apparem-
ment), bref je n'avais rien pour m'occuper le corps
et l'esprit. Lire un livre ? Même Chandler ou

Ellroy m'auraient paru ternes, j'aurais eu l'impression de manger un souvlaki frites en vidant tout seul une bouteille de Romanée-Conti (je parierais ma maison et tout ce qu'elle contient que personne n'a jamais commis un tel crime). M'écraser devant le téléviseur? Pas le jour même où l'on me sacrait détective, ç'aurait été pire, la ruine d'une bouteille incomparable. Imaginez un vieux Château d'Yquem avec un souvlaki!

Je pris la voiture et me dirigeai vers la galerie d'art, qui avait l'insigne avantage d'être située sur la rue Sherbrooke au centre-ville, alors que l'usine et la résidence de Lahenaie se trouvaient en périphérie. J'allais apprendre que la paresse peut parfois donner du flair.

La galerie s'appelait «La Cataire». Décidément, Lahenaie aimait les chats! L'entrée était surmontée d'un auvent de toile jaune très voyant que j'appréciai instantanément: il m'aiderait à fixer mon attention. Si passionnant que fût mon nouveau métier, je passerais une bonne partie du temps à attendre les événements en me tournant les pouces. Je lirais le journal, j'écouterais de la musique, j'inventerais mille façons de rester en éveil et pourtant je n'en risquerais pas moins à tout moment de sombrer dans la rêverie; par conséquent, tout repère propre à me rappeler à l'ordre serait extrêmement utile.

Je me garai dans une rue transversale, déposai cinquante cents dans le parcomètre et remontai à pas lents vers la galerie. Dans un petit terrain de stationnement situé entre les édifices et la ruelle, j'aperçus une voiture qui ressemblait fort à celle que j'avais prise pour une Rolls sur la photo. Je la longeai nonchalamment, revins sur mes pas et regardai la calandre et le coffre. C'était bien une Bentley, vert olive. Rien n'assurait qu'il s'agît de

la Bentley de mon bonhomme, bien que la proxi-
mité de la galerie rendît la chose fort probable; la
subite moiteur de mes mains suffit à m'en per-
suader. Je relevai le numéro de la plaque d'imma-
triculation, 638L999. Je le répétai à voix haute en
décomposant les éléments : 638, l'indicatif
téléphonique de Bernard à Saint-Constant, L pour
Lahenaie et 999, autant dire le numéro du chandail
de Gretzky. Si la Bentley avait été garée dans la
rue, la flèche du parcomètre m'aurait indiqué dans
combien de temps son propriétaire devait revenir.
Au moins, me dis-je, puisque sa voiture est
toujours au même endroit, je n'aurai pas à la
chercher tout le temps.

Je traversai la rue Sherbrooke et tâchai de voir
d'en face ce qui se passait à l'intérieur de la
Cataire. Je ne distinguai pas grand-chose : frappées
par le soleil, les vitrines réfléchissaient le passage
des voitures et des piétons. Une femme sortit de la
galerie, portant un grand cartable d'artiste, puis un
homme qui avait les mains vides. Ce n'était pas
Lahenaie, et d'ailleurs il prit une direction qui
l'éloignait de la Bentley. Je regagnai ma voiture et
j'allumai la radio. Au bulletin de météo, on
annonçait du temps pluvieux et froid pour le len-
demain. Pas encore! Je passerais donc la journée
sous la pluie et Lahenaie serait difficile à suivre
s'il se mettait à parcourir la ville d'un bout à
l'autre. Mon vrai «baptême», quoi!

Trois quarts d'heure plus tard, j'aperçus
Lahenaie. Je le reconnus instantanément. Il tour-
nait le coin et venait dans ma direction. Il enjamba
la chaîne qui entourait le stationnement et marcha
vers la Bentley en fouillant dans ses poches. Ainsi,
je ne m'étais pas trompé et, puisqu'il sortait ses
clefs, il s'apprêtait à partir. Je mis le contact et
reculai, prêt à déboîter. La Bentley démarra, tourna

vers l'est. S'il rentrait chez lui, j'étais verni, je n'aurais qu'à lui filer le train pour apprendre comment me rendre chez lui. Je le suivis : il emprunta le pont Jacques-Cartier, puis s'engagea sur l'autoroute en direction de Boucherville. Pas une seconde je ne perdis la Bentley des yeux. Lahenaie conduisait bien, il roulait lentement et signalait longtemps à l'avance son intention de virer, exactement comme s'il ignorait totalement qu'il était suivi. Un vrai gentleman !

Nous quittâmes l'autoroute et je laissai une voiture se glisser entre nous, surveillant étroitement ses manœuvres. Heureusement, la Bentley était facile à repérer parmi les américaines et les japonaises. Lahenaie vira à droite et se dirigea vers la banlieue. Le boulevard se transforma en route de campagne et je laissai la distance entre nous s'agrandir encore. J'eus juste le temps de prendre un tournant pour voir la Bentley disparaître dans une allée. Je continuai lentement et fis demi-tour un peu plus haut. Je me rangeai en amont, dans l'intention de revenir flâner du côté de la maison.

Mais au même moment, la Bentley ressortit de l'allée et repartit dans la direction d'où nous venions. Lahenaie me tendait-il un piège, m'étais-je déjà trahi ? Je remis le contact, me disant que cette fois je devais me tenir à distance, quitte à le perdre de vue. J'avais appris comment me rendre chez lui, inutile de compromettre un premier succès en faisant du zèle. Environ un kilomètre plus loin, il s'arrêta devant un dépanneur. Je sifflai avec soulagement et me dis aussitôt que ça ne voulait rien dire. S'il m'avait aperçu, il pouvait feindre une course pour confirmer ses doutes. Je m'arrêtai et attendis. Lahenaie sortit du magasin en tenant un gros sac de litière, monta dans sa voiture et se dirigea vers la maison. Je le laissai disparaître

complètement avant de faire de même. J'allumai mes phares, la nuit commençait à tomber. Je me rangeai à cent mètres de l'allée et fis le reste du trajet à pied. Je passai devant la grille ouverte et me collai contre le mur. Un massif d'arbres faisait écran devant la maison, mais à travers les branches dégarnies, je vis, à une distance difficile à évaluer, le halo d'un lampadaire. Une fenêtre s'éclaira à l'étage. Ça suffit pour aujourd'hui, me dis-je, plus tard j'aurai l'occasion d'étudier les lieux. Je repérai un endroit où je pourrais attendre le départ de Lahenaie le lendemain matin et regagnai ma voiture.

Pour un amateur même pas encore officiellement entré en fonction, je m'étais plutôt bien débrouillé. Lahenaie ne m'avait pas aperçu, j'en étais convaincu; il avait simplement oublié d'arrêter au dépanneur la première fois. Et il n'était pas uniquement un industriel qui s'était trouvé une combine pour faire son deuxième ou son troisième million, il était un ailourophile véritable puisqu'il avait des chats. Je le trouvai plutôt sympathique.

En prévision des dépenses que m'occasionnerait la filature, je passai au guichet automatique et retirai deux cents dollars. Je me trouvai pas mal brillant d'y avoir songé.

Chapitre

7

Je me levai à 6 h. Par souci professionnel, bien sûr, mais aussi parce que j'en avais assez de retourner en vain l'oreiller. J'avais passé une nuit agitée, troublée de rêves incohérents dont je ne me rappelais que des images confuses – un chef d'orchestre dirigeait ses musiciens en tenant une paire de ciseaux dans sa main, une femme en mini-jupe avait un séant énorme, des genoux massifs et des chevilles extrêmement fines, ce qui représentait une gigantesque perte de temps sur le plan des fantasmes. Réveillé à l'aube, je ne pus me rendormir. Comme disent les Navajos, « il est difficile de cacher le lever du soleil à un jeune coq ». De toute façon, je devais être au poste avant huit heures et j'avais une bonne demi-heure de route à faire avant d'arriver chez Lahenaie.

Arlette était passablement mélangée. Exception faite de certaines chaînes de son fardeau génétique, elle n'avait rien en commun avec un volatile de basse-cour. Encore tout endormie, elle s'étirait sur le plancher, vacillant sur ses pattes, et se demandait bien pourquoi son papa se levait si tôt. Je lui préparai sa pâtée, qu'elle flaira par acquit d'instinct sans y toucher. Je lui expliquai que je devais aller travailler ; sans comprendre, elle me fixa avec reproche de ses yeux ensommeillés, alla piétiner dans sa litière et retourna pesamment se coucher sur le lit. Pauvre chérie, elle passerait la journée entière enfermée dans la maison. En

enfilant mes chaussures, je me penchai sur elle et la caressai. « Comment ça s'appelle, un petit chou quand c'est une fille ? lui demandai-je. Mais oui, une petite chouette ! » Je mangeai un pample-mousse, bus un café et me rasai. Je partis en laissant la radio allumée à une station de musique, la Tsite Arlette se sentirait moins seule à son réveil.

À 7 h 47, j'étais garé non loin de l'allée à Boucherville. Dix minutes plus tard, le nez de la Bentley franchit la grille et Lahenaie se dirigea vers la ville. J'essayai de rester calme, mais je sentis une poussée d'adrénaline. La partie s'en-gageait maintenant sérieusement : j'étais payé pour filer un homme, et je me sentis soudain extrê-mement peu doué pour ce genre de travail. À quelle distance, derrière combien de voitures devais-je me tenir sans risquer de me faire bloquer à un feu jaune ? Nous étions en pleine heure de pointe : comment me débrouillerais-je dans un éventuel embouteillage sur l'autoroute ? Déjà je m'étais préparé à suivre Lahenaie jusqu'au centre-ville, j'avais même changé de voie à l'avance par souci de discrétion, quand il fila tout droit sans prendre la sortie du pont. J'eus un mal de chien à regagner l'autoroute et à le rattraper sans provoquer d'accident. J'aurais dû y avoir pensé : si tôt en matinée, la galerie était fermée et il se rendait à l'usine, bien sûr !

Nous prîmes le pont Champlain, puis l'auto-route Décarie jusqu'à la Métropolitaine, direction ouest. J'allumai la radio et je sus pourquoi il avait emprunté ce parcours : un accident sur le pont Jacques-Cartier avait créé un bouchon monstre. Je le suivais depuis longtemps et je commençais à douter qu'il ne se soit rendu compte de rien quand enfin il alluma son clignotant et tourna dans une

cour d'usine. Nous traversions un parc industriel et il se rendait à ses établissements, évidemment. Je pouvais difficilement l'attendre dans ma voiture pendant des heures sur un terrain privé sans attirer l'attention. Instinctivement, je poursuivis mon chemin sur la voie express. En passant, je lus le nom de l'entreprise sur la façade : LES PRODUITS FÉLICITÉ. Habile jeu de mots, pour une compagnie de nourriture pour les chats ! Vraiment, l'amour de Lahenaie pour la race féline frisait l'obsession : la galerie Cataire, les produits Félicité... Il devait appeler sa femme « mon minou ». Mais était-il marié ? Letour ne m'avait rien dit à ce sujet. Curieux...

Cependant, je me retrouvais seul sur l'autoroute, je ne suivais plus que mon ombre et j'avais l'air fou. Mon premier souci fut de revenir vers l'usine. Au prochain viaduc, je passai sous l'autoroute et rebroussai chemin sur la voie de service. J'avisai une rue perpendiculaire face aux Produits Félicité. Je reculai et me stationnai au bout de la rue ; de l'auto, je voyais sans difficulté les véhicules qui entraient et sortaient de la cour de l'usine, je n'avais qu'à attendre la Bentley. Si Lahenaie voulait se rendre au centre-ville, il devrait faire comme moi, prendre l'autoroute en direction inverse jusqu'à l'intersection et revenir vers l'est. Je n'aurais qu'à patienter un peu, m'engager dans la voie de service, remonter sur la 40 et rouler lentement jusqu'à ce que la Bentley me double. Lahenaie n'allait quand même pas soupçonner une voiture qui le précédait de le filer ! Après, je le suivrais jusqu'à la galerie, jusqu'au centre-ville, jusqu'au bout du monde, on verrait bien.

Le problème résolu, je frappai rageusement le volant du poing. Pourquoi Letour ne m'avait-il pas prévenu ? Comment voulait-il que j'observe les

faits et gestes de Lahenaie quand il se trouvait à
l'usine? J'avais beau être un amateur, j'avais lu
assez de romans et vu assez de films pour savoir
qu'une filature demande un minimum de tact. Je
ne pouvais quand même pas me pointer à la
réception et demander un laissez-passer sous
prétexte que j'avais pour mission secrète d'espion-
ner le patron! En pensant aux aspects pratiques de
ma tâche, je butai sur un autre problème. Letour
m'avait demandé de l'appeler à 16 h chaque jour.
Bon, il n'est pas tellement compliqué de composer
un numéro de téléphone, mais qu'arriverait-il si à
16 h je suivais Lahenaie sur la route, ou si j'étais
en plein milieu d'une rencontre palpitante, d'un
conciliabule intrigant avec des individus louches –
ou encore, car je ne démordais pas de mon idée,
s'il faisait des choses coquines avec sa maîtresse?
Devrais-je abandonner ma surveillance pour passer
un coup de fil? Letour m'apparut subitement aussi
amateur que moi; il venait tout juste de poser son
écriteau, ce n'était peut-être pas un hasard. Si ma
ponctualité était si capitale, pourquoi n'avait-il pas
songé à me munir d'un téléphone cellulaire?

J'étais en train de m'énerver
parler à Letour avec vigueur lo
rapport et de lui faire comprend
sité d'un téléphone cellulaire,
de Lahenaie apparut entre les v
dirigea comme je l'avais prév
était resté une demi-heure à l'u
ne me sois pas trompé en comptant qu
drait vers le centre-ville… Peut-être Letour savait-
il finalement ce qu'il faisait, si les visites à l'usine
étaient aussi brèves. Je me jurai de lui parler du
téléphone cellulaire, néanmoins je perdis un peu de
mon assurance. Je remis le contact et attendis
– trop longtemps, car je vis soudain la Bentley
approcher sur la voie de service. Merde ! Je laissai
Lahenaie me devancer, embrayai vite et ne le
quittai plus des yeux. Heureusement, il roulait à
une vitesse dominicale. Il gagna l'autoroute et se
dirigea vers le centre-ville ; il se rendait donc à la
galerie.

Pas du tout ! Il ralentit, bifurqua dans une petite
rue et s'arrêta. Que faire ? Attendre ou le précéder
à la galerie ? Letour avait été formel : ne pas le
perdre de vue. Je me garai en double file et vis
Lahenaie entrer dans une banque. Bon, j'attends, il
en a pour cinq minutes, me dis-je. Cinq minutes,
mon œil ! Il ressortit de la banque trois quarts
d'heure plus tard. Un créneau s'était libéré devant
moi et je m'y étais glissé. Je me rappelai

l'avertissement de Letour : « Lahenaie est un homme riche. » Les gens riches ne vont pas à la banque dans le but de retirer cent dollars, ils rendent plutôt visite à un ami, « mon gérant » ! Je ne cessai de me répéter : « Tu aurais dû le suivre à l'intérieur. Maintenant il est trop tard, il sortira d'une seconde à l'autre. »

Lorsqu'il ouvrit enfin la portière de sa voiture, je décidai presque de le devancer à la galerie. Je le laissai néanmoins me guider et ma prudence me servit, car il prit encore une tout autre direction. Vingt minutes plus tard, il entrait dans un restaurant du quartier chinois. Las de prendre des précautions qui me paraissaient de moins en moins utiles, je l'avais carrément suivi dans le stationnement et j'étais parti à pied derrière lui. Il ouvrit la porte du restaurant sans même se retourner. Évidemment, si une personne ignore qu'elle est suivie, elle n'éprouve pas le besoin de se retourner avant d'ouvrir une porte. J'attendis cinq minutes, exactement chronométrées, et pénétrai à mon tour dans le restaurant. J'ai toujours adoré la cuisine chinoise, la vie de bonne chère promise par Letour commençait bien. Mon pamplemousse n'était plus qu'un vague souvenir dans mon ventre : même s'il n'était pas encore onze heures, j'avais une faim de tigre – l'émotion, je suppose.

Au fond de la salle, j'avisai Lahenaie en compagnie d'une jeune femme. Cherchant à me rendre invisible, et sachant que je n'y arrivais pas le moindrement, je pris place à une table d'où je pourrais les observer de biais. Je déplaçai une chaise et tirai un couvert vers moi, de manière à pouvoir les surveiller sans avoir à tourner la tête. Un serveur me regarda d'un drôle d'air, rectifia avec solennité la disposition des ustensiles et me

laissa le menu. Pour la première fois je me trouvais dans la même pièce que Lahenaie; je trouvai la sensation à la fois excitante et désagréable.

J'avais vu la femme entrer dans le restaurant alors que j'attendais dans la rue et je n'avais pas imaginé qu'elle allait rejoindre Lahenaie. Elle était dans la jeune vingtaine et plutôt ravissante, ma foi, et je ne pus réprimer un sentiment de satisfaction à voir ainsi confirmée mon hypothèse d'une histoire de couchette. Un homme dans la quarantaine en compagnie d'une belle jeunesse toute fraîche, ferme et élastique de partout, la situation paraissait classique. Lahenaie ne jeta pas un seul regard dans ma direction, il n'avait d'yeux que pour sa jolie commensale. Un garçon leur apporta une bouteille de vin blanc, la déboucha et ainsi de suite, et l'intermède me permit d'étudier le menu. Je commandai une bière et le repas de la table d'hôte qui me sembla le plus szechuanais. J'avais un goût d'épices.

Lahenaie caressa la main de la jeune femme. J'avais déjà hâte d'appeler Letour et de lui faire sentir (sans toutefois trop m'avancer) que ses mystères étaient inutiles, j'avais tout deviné. On ne me trompait pas aussi aisément! J'étais quand même un peu indigné de voir un quadragénaire tripoter la main d'une femme aussi jeune. Elle aurait pu être la fille de Lahenaie, mais leur comportement démentait une telle supposition. Que pouvait-elle lui trouver? Il avait du fric, me rappelai-je: l'argent change tout, absout tellement de saloperies. La femme retira sa main et but une gorgée de vin, tourna la bouteille pour lire l'étiquette. Je m'attaquai à mon bœuf au gingembre et à mes légumes verts aux amandes. Délicieux! Lahenaie avait du flair, pour les femmes et les automobiles comme pour la cuisine, et j'épiai la

situation du coin de l'œil. Le climat se dégradait. Non seulement n'avait-elle pas reposé sa main sur la table et mangeait-elle avec avidité, mais il me semblait observer un début de dispute. Lahenaie gesticulait vivement. Or la jeune femme conservait son calme et ne cessait de porter de la nourriture à sa bouche, ne partageant aucunement la volubilité de Lahenaie. Tant que l'appétit va, me dis-je, tout va, c'est comme la construction ou le taux de natalité. Je mangeai vite afin de n'avoir pas à partir abruptement le ventre vide. Un peu trop vite, car je terminai bien avant eux. Lahenaie avait retrouvé le sourire et commanda un dessert. La jeune femme n'en prit pas, mais elle goûta trois fois au gâteau de Lahenaie. Je bus mon thé en rongeant mon frein, me demandant s'il mettait toujours autant de temps à manger. Avais-je, moi, une jolie maîtresse que j'invitais au restaurant le midi, avec laquelle j'avais le loisir de me quereller, alors qu'une usine et une galerie d'art m'attendaient? Remue-toi, vieux, j'ai fini!

Quand enfin Lahenaie demanda l'addition, j'allai vite payer à la caisse et sortis les attendre derrière les voitures de l'autre côté de la rue. Ils s'embrassèrent sur la bouche devant le restaurant, la femme partit à pied vers le centre-ville et je suivis Lahenaie jusqu'à la galerie.

Chapitre

9

Il ne quitta pas la Cataire de l'après-midi. J'en fus soulagé et, en même temps, je trouvai le temps long. «Ne le quittez pas des yeux.» Facile à dire, mais il fallait évidemment prendre l'injonction dans son sens métonymique : ne pas quitter des yeux la galerie, la voiture, la maison… Ma mère est née à Trois-Rivières et non sur la planète Krypton, je ne vois pas à travers les murs ! J'étais garé de l'autre côté de la rue, d'où je pouvais observer à la fois la Bentley et la façade de la galerie. Heureusement il ne pleuvait pas, contrairement aux prévisions de la veille. Le printemps se tenait prêt, gonflé à bloc, mais il faisait froid. Je ne m'en plaignais pas : en pleine chaleur, l'intérieur de l'auto aurait été suffocant, j'aurais dû demander à Letour, en plus du téléphone, de faire installer la climatisation dans ma Nissan. Il ne m'aurait pas trouvé comique. Je ne mis pas d'argent dans le parcomètre, me disant que l'obligation de surveiller les agents me garderait en éveil (*on my tœs*, alors que j'étais condamné à végéter pendant des heures assis dans la voiture).

Je pensai à la rencontre dont j'avais été témoin. Je n'avais rien remarqué d'exceptionnel, sinon la beauté de la jeune femme et son air étonnamment assuré malgré son âge. J'aurais juré qu'elle venait d'une bonne famille et qu'elle avait grandi dans la richesse, qu'elle était «née avec une cuiller d'argent dans la bouche», comme disent les

Anglais (quoiqu'elle manipulât aussi fort bien les baguettes orientales, je l'avais constaté au restaurant). Plus tôt, j'avais été tenté de faire un rapport légèrement persifleur à Letour, de lui laisser entendre que, malgré sa discrétion exagérée, les faits avaient déjà d'eux-mêmes éclairé ma lanterne. Plus j'y réfléchissais, par contre, moins j'étais persuadé d'être sur la bonne piste avec ma théorie d'adultère. Je me sentais déjà tellement amateur, les idées préconçues (pour ne pas dire mes fantasmes) pouvaient me jouer des tours. Je décidai donc de lui décrire sur un ton neutre l'entretien que j'avais observé et de guetter sa réaction sans m'aventurer dans les hypothèses et les sous-entendus ironiques.

Cependant, l'heure avançait, Lahenaie ne bougeait pas et il me faudrait bientôt appeler Letour. Je devais absolument obtenir un téléphone cellulaire. En surveillant les voitures qui passaient, je voyais des automobilistes parler au téléphone, certains d'entre eux changeaient de vitesse le combiné à la main (il faut vraiment avoir des affaires pressantes). Et moi aussi j'en voulais un, na !

À 15 h 55, mon problème de communication fut de moins en moins un caprice d'enfant gâté et devint un réel sujet de préoccupation. Je sortis de la voiture et cherchai une cabine téléphonique d'où je pourrais au moins apercevoir la voiture de Lahenaie. À l'entrée d'un café, je trouvai un téléphone qui me permettait, si je me contorsionnais contre la vitre, de garder un œil sur la Bentley. Je déposai une pièce et composai le numéro de l'agence. La réceptionniste me passa Letour.

Il me demanda si j'avais eu du mal à trouver la résidence de Lahenaie et je commençai mon rapport sans lui dire que j'avais fait du bénévolat la veille. Mon premier mensonge, mais comme je

n'étais payé que depuis le début de la matinée, je ne lui devais rien. Puis, à mon étonnement, Letour se montra mollement intéressé par ce que j'avais à dire et me demanda de faire vite. J'avais prévu qu'il serait tout excité en apprenant que Lahenaie avait déjeuné en compagnie d'une jeune femme et qu'il me poserait une ou deux questions subtiles, mais sa participation à la conversation se limita à quelques grognements et j'eus l'impression de l'importuner. Je me préparais à lui raconter en détail comment j'avais résolu le problème de l'usine (j'avais quand même fait preuve d'une certaine présence d'esprit et je m'attendais à des félicitations) lorsqu'il il me dit qu'il était ravi de mon rapport et se prépara à couper la communication.

— Un instant ! lui dis-je. Je veux vous parler d'autre chose. Ne croyez-vous pas que je devrais avoir un téléphone cellulaire ?

— Un téléphone cellulaire ! Pour quoi faire ?

— Pour vous appeler, parbleu ! Vous voulez que je vous appelle à quatre heures tous les jours, mais si je suis en train de suivre Lahenaie en voiture, comment je fais ? En ce moment il est à la galerie, je pense, mais j'ai dû quitter mon poste pour vous appeler. Il pourrait partir pendant mon absence, je ne peux pas être à deux endroits en même temps !

Je préférai ne pas préciser que je voyais la Bentley de l'endroit où j'étais. D'ailleurs, Lahenaie aurait pu quitter la galerie à pied et s'éloigner dans l'autre direction pendant que je parlais au téléphone et je n'en aurais rien su. Ce n'était pas un deuxième mensonge, seulement une première cachotterie.

— Avez-vous idée de ce que ça coûte, un téléphone cellulaire ? demanda Letour en haussant nettement le ton.

— Vous n'êtes pas obligé d'en acheter un, ça se loue ! Vous avez dit que mes frais seraient généreusement remboursés, il me semble que la dépense serait parfaitement justifiée...

— Ah ! il vous semble ! coupa-t-il avec une sorte de rire agacé. Écoutez, je vais réfléchir... Il est vrai que la fin de l'après-midi n'est peut-être pas le meilleur temps de la journée pour m'appeler. Pour l'instant, retournez à la galerie et on s'en reparle demain. Appelez-moi à trois heures demain, d'accord ?

— D'accord.

— Ne le perdez surtout pas de vue !

Il raccrocha. Je suivis son exemple et je retournai à ma voiture en remuant la tête pour me détendre les muscles du cou. Une contravention battait au vent sur le pare-brise. J'avais complètement oublié de farcir le parcomètre avant d'aller appeler ! Sur le trottoir, à vingt mètres de distance, une femme en uniforme kaki écrivait dans un calepin. Une minute trop tard ! J'exprimai le souhait que les contraventions figurent parmi les frais remboursables et me rappelai qu'on apprend par ses erreurs. «Ce qui ne me tue pas me rend plus fort», avait dit Nietzsche, dont mon prof de philo au cégep avait été un véritable apôtre. J'empochai la contravention, m'assis derrière le volant et songeai que Nietzsche était le Nostradamus des temps modernes, ayant même prévu la vogue des stéroïdes anabolisants ! Je jetai un coup d'œil du côté de la galerie. Mon absence n'avait pas duré dix minutes, la Bentley n'avait pas bougé, la même femme au cartable d'artiste que la veille entra dans la galerie. Elle insistait, celle-là ! Lahenaie devait encore s'y trouver. Mais comment en être sûr ?

À la radio, le bulletin de météo n'avait pas changé depuis le matin : la pluie qui n'avait pas

tombé était maintenant prévue pour la nuit et le lendemain, les températures seraient fraîches, en deçà de la normale. Je commençais à m'habituer, comme tout le monde, la vague de froid durait depuis une semaine ! Demain, je ne devrais pas oublier mon parapluie. Je pourrais même porter un trench et un chapeau et Letour n'y trouverait rien à redire, je passerais inaperçu. Incognito et incorruptible !

J'écoutais toujours la radio, perdu dans l'actualité boursière, lorsque je vis Lahenaie ouvrir la portière de sa voiture. Le salaud, il se tirait presque sous mes yeux sans prévenir ! Doublement salaud, car il mit de longues minutes à démarrer, il aurait cherché à me vexer qu'il n'aurait pas fait mieux ! J'avais déboîté et m'étais avancé dans la rue, attendant qu'il se décide avant de tourner, car j'ignorais quelle direction il prendrait. Un taxi arrivé derrière moi se mit à klaxonner furieusement avant de me contourner avec précaution et moult invectives que j'étais heureux de ne pas entendre. Je levai les bras, feignant une panne, et craignant que son charivari n'attirât la curiosité de Lahenaie. Il me faudrait le filer avec une suprême discrétion. Mais qu'est-ce qu'il fabriquait dans sa voiture ? Tu pars ou tu restes, décide ! Enfin, la Bentley quitta le stationnement et j'écrasai l'accélérateur. J'avais bien fait d'attendre : Lahenaie prit la direction ouest, le farceur !

Au moins, il bougeait. L'après-midi m'avait paru interminable. J'avais eu un tort : j'étais parti les mains vides. Demain, non seulement prendrais-je mon parapluie, j'apporterais aussi des cassettes. Mais que choisir ? J'échafaudais peu à peu mon programme musical lorsque Lahenaie signala au dernier moment son intention de virer et je me retrouvai en catastrophe sur l'autoroute Décarie.

Pourquoi donc allait-il vers le nord ? Il habitait sur la Rive Sud, que diable, en direction complètement opposée ! «Pourvu qu'il n'aille pas à Saint-Sauveur, pensai-je, où vais-je coucher ? Je n'ai même pas de brosse à dents.» Mais, au lieu d'aller prendre l'autoroute des Laurentides, nous passâmes sous la 40, continuâmes sur le boulevard Laurentien et longeâmes l'aéroport de Cartierville. La Bentley tourna à gauche sur le boulevard Gouin, puis de nouveau à gauche et je la suivis dans un dédale de petites rues résidentielles. Je n'aimai pas du tout la sensation : rien de pire que ces nombreux virages pour éveiller les soupçons. Lahenaie me tendait-il un piège ? m'avait-il repéré ? Il s'arrêta enfin devant une demeure imposante, sortit de l'auto et alla sonner sans jeter un coup d'œil dans ma direction. Je me demandai si sa visite était reliée à la jeune artiste que j'avais vue entrer à la galerie avec son cartable. J'en doutai, la maison était trop cossue, mais qui sait, il pouvait s'agir d'une fille à papa. Lahenaie resta une quinzaine de minutes dans la maison, puis il rentra directement chez lui. La nuit était maintenant complètement tombée, je dus le suivre à la noirceur. Heureusement, il regagna vite le boulevard Laurentien puis l'autoroute éclairée et je n'eus aucun mal à le reconduire chez lui. Je le filai de loin : le trajet inusité que nous venions d'accomplir m'avait rendu méfiant.

Je sortis de voiture et m'étirai les membres. Le ciel venteux était semé de lourds nuages qui jouaient à voiler le quartier de lune (et la lune n'avait pas l'air d'apprécier, car elle se pointait au moindre interstice). Je n'aurais pu dire si la journée avait été bien remplie, mais elle avait été longue ! J'avais les fesses en marmelade – et pas de la trois-fruits, de la vulgaire confiture bourrée

de pectine ! Je ne savais pas non plus si je pouvais rentrer. Je devais quand même manger et dormir si je voulais être au poste le lendemain matin ! Après un quart d'heure d'attente pendant lequel il ne se passa strictement rien, pas même dans la partie de hockey que j'écoutais d'une oreille distraite à la radio, je m'apprêtai à décoller quand un taxi apparut sur la route et tourna dans l'allée de Lahenaie. Quelques minutes plus tard, il franchit la grille et se dirigea vers Montréal. Je partis derrière lui. Le chauffeur était seul. Il venait donc de reconduire quelqu'un chez Lahenaie. Grand bien lui fasse ! Je le doublai à la première occasion et rentrai, épuisé et vaguement déçu.

La Tsite Arlette me lança des regards d'enfant maltraitée et refusa pendant cinq minutes de venir se frôler, ce qui équivalait à une bouderie inhabituellement longue. Elle avait faim, elle avait envie de faire pipi (elle refusait jusqu'à la dernière extrémité de mettre les pieds dans de la litière souillée) et elle voulait aller dehors, tout cela à la fois. Je nettoyai sa litière et, pendant qu'elle se soulageait, j'ouvris les portes et lui versai de la nourriture sèche. Elle galopa vers son bol en tournant les coins sur deux pattes, renifla brièvement, hésita (ce qui prouve que les chats sont capables d'explorer brièvement une alternative, donc d'une certaine réflexion) puis, trop désireuse d'en avoir le cœur net, elle sortit sur la galerie qui délimitait son univers extérieur. Des fois qu'il se serait produit un événement dramatique dans la cour pendant qu'elle était restée enfermée, on ne sait jamais ! Le corps à moitié sorti de la balustrade et la tête pendue au bout du cou, elle eut tôt fait de constater que son absence n'avait pas eu de conséquence grave. Rassurée, rassérénée, elle revint lentement vers son bol en se déplaçant comme une lionne et

se mit à grignoter. Il est si facile de rendre certains êtres parfaitement heureux !

Mon estomac émettait des protestations violentes. J'ouvris une bière pour m'occuper les voies digestives pendant que je faisais cuire des pâtes. Je mangeai, trop vite (deux repas pressés en une journée : c'était donc ça, la vie de détective), rangeai la vaisselle puis tournai en rond. Durant l'après-midi, j'avais songé à deux choses à faire que j'oubliais. Je fouillai ma mémoire avec insistance sans rien trouver. De guerre lasse, j'allai mettre un disque et je me rappelai aussitôt : choisir des cassettes pour le lendemain dans la voiture. Et deuxièmement, pour éviter justement que se reproduisent ces trous de mémoire, je devrais noter au fur et à mesure les activités de Lahenaie, l'heure de ses départs, etc.

Dans le bureau, je trouvai un cahier relié. J'inscrivis la date à la première page et notai aussi scrupuleusement que possible les allées et venues de Lahenaie au cours de la journée. Je me rappelais encore, un quart de siècle après l'avoir appris, que l'empire byzantin était tombé en 1453 ou que la pénicilline avait été découverte en 1928 par Fleming, mais j'ai toujours eu une mémoire pourrie pour les événements de ma propre vie, les petits incidents récents ou les détails d'une conversation. Dorénavant, je traînerais le calepin avec moi et je tiendrais fidèlement un registre quotidien des événements.

Je passai au salon et fouillai parmi les cassettes. Pour m'inspirer, je mis un disque d'Ella qui chantait du Gershwin accompagnée au piano, ma version préférée. Brigitte adorait ce disque ; à l'époque où elle faisait de la radio communautaire, elle l'avait souvent apporté à ses émissions. Ce souvenir m'attendrit ; pour une fois, la voix d'Ella aidant, je pensais à Brigitte sans tristesse. Je

choisis de la musique pour tous mes goûts, les *Canciones españolas* de Maria Dolores Pradera, du Kreisler, l'opus 100 de Schubert, Bill Evans et Judy Collins, une dizaine de cassettes que je plaçai dans une mallette. Je posai la mallette et mon calepin contre la porte de manière à ne pas les oublier, pris une douche et me couchai.

Il n'était que dix heures, j'avais été immobile toute la journée et pourtant j'étais crevé. «Demain, me dis-je, j'aurai de la musique, des notes à prendre, je ne m'épuiserai pas à fixer ma montre.» J'ouvris un livre sur les inventions et lus l'histoire de la pâte dentifrice. À l'époque des Romains, les pâtes dentifrices et les rince-bouche étaient fabriqués avec une base d'urine humaine (l'urine du Portugal étant particulièrement prisée) et le procédé fut utilisé jusqu'au XVIIIe siècle. Autrefois, les gens qui désiraient avoir les dents blanches allaient chez les barbiers-chirurgiens, qui traitaient les dents à l'acide nitrique. L'acide avait effectivement la vertu de blanchir les dents, mais en détruisant l'émail, ce qui provoquait des caries et conduisait inévitablement à des extractions. Etc. L'histoire des inventions est passionnante, mais je faillis m'endormir sur mon livre ouvert. J'éteignis et sombrai aussitôt dans un sommeil sans histoire. Je ne sentis même pas Arlette sauter sur le lit et se nicher entre mes genoux (après avoir pilassé laborieusement comme toujours, j'en suis sûr, se rappelant à l'allure de mes cuisses la panse nourricière de sa mère).

Chapitre

10

Lahenaie s'était rendu directement à la galerie sans passer par l'usine et il n'en était pas ressorti depuis quatre heures. Mon estomac me suppliait de lui venir en aide – et je ne parle pas de ma vessie qui, elle, protestait avec violence ! De guerre lasse, je m'apprêtais à courir m'acheter un sandwich dans les environs quand arriva à la galerie l'homme que j'en avais vu sortir deux jours plus tôt, juste après la femme au cartable d'artiste. J'eus un pressentiment et j'attendis. Quelques minutes plus tard, l'homme reparut en compagnie de Lahenaie et ils s'éloignèrent à pied. Je verrouillai la voiture, pensai cette fois à jeter de la monnaie dans le parcomètre et partis derrière eux.

Ils entrèrent dans un restaurant japonais. Décidément, Lahenaie avait un faible pour la cuisine orientale ! J'attendis un moment devant une vitrine et grand bien m'en prit, car trente secondes plus tard les deux hommes ressortaient. Ils traversèrent la rue et entrèrent dans un petit bistro français. Il n'était pas prudent de les y suivre : j'aurais beau me faire aussi discret qu'une vis de luminaire, l'endroit était tellement exigu que Lahenaie aurait tôt fait de m'apercevoir. Mais la consigne de Letour était formelle et j'ouvris peu après la porte du restaurant. J'avisai au fond une table qu'un garçon débarrassait, traversai la salle rapidement et tirai la chaise. Le garçon me désigna une table libre, mais je lui dis que je préférais celle-là. Assis

près de la vitrine, Lahenaie et son compagnon étudiaient le menu. Peut-être n'avaient-ils pas remarqué mon entrée, après tout. Sans me donner la peine de regarder la carte, je demandai un steak au poivre et une bière puis je passai aux cabinets. Je regagnai ma chaise en comptant les molécules d'air que je déplaçais, gardai la tête inclinée vers la table et les épiai de biais. C'était presque un truc d'enfant : si je ferme les yeux, je serai invisible.

Ils discutaient maintenant et la conversation était animée. L'autre homme sortit une enveloppe. Lahenaie en fit glisser de courtes bandes qu'il se mit à examiner. Il les tendit contre la vitrine et je vis qu'il s'agissait de diapositives de grand format. Malheureusement, à pareille distance, même Lee Majors n'aurait pu distinguer les images. Lahenaie regarda les diapos très attentivement, hochant la tête avec approbation. Il fit un large sourire à son compagnon, rangea les bandes dans l'enveloppe et la glissa dans sa poche. Il jeta soudain un regard circulaire dans la salle, l'air anxieux pendant une fraction de seconde, et je baissai vivement les yeux, faisant mine de lire le texte du napperon de papier. En fait, il devait se demander ce qui se passait dans la cuisine, car le garçon arriva presque aussitôt avec une bouteille de rouge, la déboucha et remplit les verres, puis revint à leur table avec deux plats fumants. L'instant d'après, il déposait un steak et une bière sur mon napperon, et je goûtai le bonheur. Le steak était parfait, les frites délicieuses, les haricots croquants. Manger, quel plaisir !

Le garçon m'apporta un café. Les deux hommes parlaient avec animation et mangeaient aussi lentement que deux amoureux. Cependant l'harmonie était loin d'être totale : la discussion semblait acerbe par moments et le compagnon de Lahenaie

montrait des signes d'agacement. D'après le niveau de la bouteille, j'estimai que j'avais amplement le temps de retourner aux toilettes, en prévision des effets de la bière. Or lorsque je revins, ils étaient déjà à la caisse. Vite, je fis signe au garçon de m'apporter l'addition et je laissai un pourboire trop généreux.

Sur le trottoir, Lahenaie et son ami échangeaient une poignée de main, pas particulièrement chaleureuse. Ils se séparèrent et Lahenaie remonta vers la rue Sherbrooke. Il eut alors un geste étonnant : il se tourna vers l'homme aux diapos et fit une assez vilaine grimace, presque haineuse. Il n'avait pas sitôt retourné la tête que l'autre faisait à son tour plus ou moins la même chose, et si ses yeux avaient pu tirer une balle, Lahenaie aurait certainement été grièvement blessé. Je laissai Lahenaie prendre de la distance et tourner, puis je courus jusqu'au coin et passai la tête. Il marchait rapidement vers la galerie. Mais au lieu d'entrer, il fit un signe de la main en passant devant la vitrine et continua vers sa voiture. Zut ! il filait sans doute à l'usine et alors j'avais un problème, car j'avais dû me garer du mauvais côté de la rue. Pressant le pas, je le vis enjamber la chaîne et fouiller dans sa poche. Je me précipitai vers ma Nissan en envoyant du voltage dans mes neurones. Peine perdue, je n'avais pas encore trouvé de solution en déverrouillant la portière et la Bentley attendait déjà au feu rouge pour tourner. Je devais accepter l'inévitable : d'une seconde à l'autre, Lahenaie quitterait mon champ de vision. Je pouvais toujours tenter de le rattraper, si vraiment il se rendait à l'usine. Espérant avoir vu juste, je gagnai l'autoroute et roulai aussi vite que la prudence le permettait. Cinq minutes plus tard, un camion de Canadian Tire dont je me rapprochais s'écarta pour

doubler une voiture et me découvrit une magni-
fique Bentley vert olive. Youpi! je donnai un
grand coup de poing sur le volant. Je ralentis
l'allure et suivis Lahenaie jusqu'à l'usine. Il tourna
dans l'entrée des Produits Félicité, je continuai
jusqu'au viaduc et revins me placer dans la rue
d'où je pouvais surveiller le stationnement de
l'usine. Bon, je ressentais une vive douleur au
métacarpien externe de la main droite, et après? Je
me massai la main, ravi.

C h a p i t r e

1 1

Et j'attendis. J'écoutai les airs de Kreisler en agitant les bras; j'adorais cette musique et une demi-heure s'écoula langoureusement, je ne me serais pas senti autrement dans la salle à manger d'un grand hôtel en compagnie d'une femme ravissante. Je repensai à la grimace étrange de Lahenaie, au regard meurtrier que l'homme aux diapos avait lancé dans son dos. Au restaurant, les rapports entre eux avaient paru relativement amènes malgré les tiraillements que j'avais notés. Comment interpréter ces pirouettes dans leur attitude? Letour m'avait expressément demandé de noter tout échange de documents ou d'objets; or l'homme avait remis des diapositives à Lahenaie. Était-ce ce que je devais surprendre? Je griffonnai quelques notes dans mon carnet puis je mis la cassette de Judy Collins. Je tapai du pied et branlai du genou et une autre demi-heure passa sans laisser de traces. Et ainsi de suite, avec les succès de Dutronc et la cassette de Maria Dolores Pradera, et je me sentis l'âme devenir de plus en plus espagnole, de plus en plus bouillonnante. Il était trois heures trente et Lahenaie était toujours dans son usine. Que pouvait-il fabriquer? Il n'avait quand même pas rejoint ses employés sur la chaîne de montage! Et soudain, je me rappelai que Letour attendait mon rapport à trois heures. Ciel! où avais-je la tête? Vite un téléphone!

Je sortis de la voiture et scrutai les environs. Pas une seule cabine en vue… Je courus au coin et regardai de tout côté. Rien d'autre qu'une boîte aux lettres, près de laquelle des barrières de métal étaient entassées. Sur tout un côté de la rue, les trottoirs avaient été enlevés et un fossé découvrait les tuyaux du gaz et les câbles du téléphone, une série de passerelles en bois donnant accès aux habitations. Plus loin, des machines à creuser et à asphalter étaient garées, mais pas un seul employé ne se trouvait dans les environs. Et, approchant sur le trottoir d'en face, une femme, blonde et terriblement enceinte, portait avec difficulté des sacs d'épicerie. Je traversai la chaussée et me plantai devant elle.

— Pardon, savez-vous où je peux trouver une cabine téléphonique ? lui demandai-je en ne pouvant dissimuler une note de désespoir.

Elle tourna la tête anxieusement en fouillant ses souvenirs puis fixa enfin sur moi de beaux yeux bleus désemparés.

— Vous savez, il n'y en a pas beaucoup dans le quartier… Au centre commercial, mais c'est un peu loin. C'est urgent ?

— Assez, oui, répondis-je, avec autant d'anxiété dans la voix qu'il y en avait eu dans son regard. Il n'y a pas dans le coin un endroit d'où je pourrais téléphoner, un restaurant, n'importe quoi ?

— Je regrette, je ne vois vraiment pas où… Vous voulez appeler à Montréal ?

— Oui, en ville.

— J'habite là, dit-elle en désignant de la tête une maison un peu plus loin. Si ça ne vous gêne pas, vous pouvez venir chez moi…

— Ouf ! ça m'arrangerait drôlement !

— Suivez-moi, dit-elle.

«Suivez-moi»! J'aurais pu lui dire que je faisais cela toute la journée.

— Laissez-moi vous aider, dis-je en ne pouvant réprimer un regard vers son ventre, vos sacs ont l'air pesants.

— Ils n'en ont pas seulement l'air! me dit-elle en souriant, et elle me tendit deux sacs.

Nous marchâmes sans rien dire jusqu'au perron. J'entrai derrière elle et déposai les sacs sur le comptoir de la cuisine.

— Le téléphone? demandai-je. Je dois dire, c'est un peu confidentiel…

— Je comprends, dit-elle. Prenez l'appareil au salon.

Elle enleva son paletot et se mit à ranger son épicerie, et je composai le numéro de l'agence. La charmante secrétaire répondit: «Un moment je vous prie» et me mit en attente sans me laisser le temps de prononcer la moindre parole. Elle revint trente secondes plus tard et me passa Letour sans même s'excuser de m'avoir fait attendre, comme on l'enseigne dans tous les collèges professionnels. Elle devait être autodidacte. Il était quatre heures moins quart.

— J'attendais votre appel à trois heures, me dit-il aussitôt.

— Je ne pouvais pas vous appeler à trois heures, mentis-je (un deuxième mensonge en deux jours, mais j'en connais beaucoup qui auraient plutôt parlé de demi-vérité). D'ailleurs, je ne devrais pas plus le faire maintenant, parce que Lahenaie est toujours à l'usine, du moins je l'espère, mais il n'y a pas une seule cabine dans le coin. Je vous appelle d'une maison privée. J'ai rencontré une femme dans la rue, une Française je pense, qui a été assez gentille pour m'inviter à téléphoner de chez elle.

— Une Française, voyez-vous ça ! Je suis certain que cela vous embarrasse terriblement, me dit-il. Demain vous aurez un téléphone cellulaire.

Je ne fus pas assez alerte pour à la fois riposter à ses insinuations saugrenues et manifester ma joie. Cependant, je me pardonnai immédiatement ma demi-vérité, il la méritait, et je lui demandai : « Alors, vous en avez loué un ?

— Non, j'ai pensé que vous aviez raison et je vous prête le mien. Alors, qu'est-ce qui se passe ? »

Je lui fis un compte rendu des vingt-quatre dernières heures (qui auraient dû être vingt-trois) en lui faisant comprendre que Lahenaie pouvait partir d'un instant à l'autre, je devais regagner ma voiture au plus vite. Pendant ce temps, la femme s'affairait dans la cuisine, elle ne semblait pas prêter la moindre attention à notre conversation. Lorsque je mentionnai l'homme aux diapos, Letour me demanda de le décrire.

— Ma foi, un homme plutôt grand, genre six pieds un, belle apparence, bien habillé, autour de quarante ans, en tout cas plus jeune que Lahenaie, visage rond, lunettes, moustache, cheveux blonds...

— Un peu chauve ?

— Oui, en effet, assez dégarni même pour son âge.

— C'est bon, je vois. Et alors ?

Je lui racontai la scène observée au restaurant. La femme achevait de vider ses sacs et regarda dans ma direction. Je lui fis signe de la main que j'avais presque terminé et d'un geste presque identique, elle me fit signe de prendre tout mon temps. Le ventre appuyé contre le comptoir, elle allongea le bras pour poser une boîte de céréales dans l'armoire et je la trouvai attendrissante. Elle ne vint pas se laisser tomber dans mes bras

pendant que je parlais au téléphone, comme dans *Le grand sommeil*, elle était simplement une personne aimable à qui, pour une raison qui m'échappait, se sentant peut-être protégée par sa grossesse, j'avais inspiré confiance. Elle garda ses distances et je parlai à Letour de l'échange de diapositives et de l'intérêt et du plaisir marqués de Lahenaie, puis de certains signes de mésentente et des curieux regards que les deux hommes s'étaient mutuellement lancés dans la rue. À un je ne sais quoi, je sentis l'attention monter à l'autre bout du fil.

— Est-ce qu'il vous a repéré ? demanda Letour. Vous pouvez parler, elle n'entend pas ?

— Non, elle est dans la cuisine et je suis au salon. Je ne sais pas si Lahenaie m'a repéré. Par moments, je l'ai suivi d'un peu trop près peut-être, mais non, je ne pense pas. Ça dépend s'il a des doutes, bien sûr, mais ça vous le savez mieux que moi...

— Je savais bien que je ne me trompais pas avec vous. Maintenant, retournez à l'usine. Passez ici prendre le téléphone demain matin avant d'aller chez lui.

— D'accord. Vers sept heures et quart, vous serez là ?

— Oui, je vous attendrai. À demain.

Clic ! Letour raccrochait toujours le premier. Ma mère m'avait appris dès l'âge de cinq ans qu'il était impoli de raccrocher le premier lorsque quelqu'un d'autre nous téléphonait, mais Letour, un comptable moderne, ne semblait guère se préoccuper de questions d'étiquette démodées. Je reposai le combiné et gagnai la cuisine. La femme était assise et la bouilloire chauffait. Elle m'offrit une tasse de thé.

— Malheureusement, dis-je à regret (sincère-
ment), je dois repartir tout de suite. Je vous
remercie infiniment d'avoir eu confiance, vous
m'avez sauvé la vie !

— D'avoir eu confiance ?

— Oui, vous ne me connaissez pas et vous
m'avez laissé entrer chez vous. De nos jours, la
plupart des femmes auraient hésité. Enfin, je
n'aurais même pas dû le mentionner, excusez-moi.

— En fait, vous avez sans doute raison, mais il
est un peu tard pour y penser. En tout cas, si vous
avez besoin d'une cabine téléphonique dans le coin
à l'avenir, vous saurez où la trouver.

— Comment vous appelez-vous ? Moi, c'est
Alain Cavoure.

— Évelyne Meulemans, dit-elle en se levant
pour débrancher la bouilloire. C'est un nom belge,
mais je suis née à Magog.

— Et moi qui vous prenais pour une Française !
Je vous parlerais volontiers de la Belgique et des
chocolats Galler et Mondose, mais je dois vrai-
ment filer (elle ne pouvait savoir à quel point je
disais vrai). Vous avez été très chic.

— Il n'y a pas de quoi. « S'il vous plaît »,
comme on dit là-bas.

— *Tante grazie*, comme on dit au Québec !

Elle me raccompagna jusqu'à la porte.

— Il y a un arrêt d'autobus au coin, ça vous
mènera directement au métro.

— Non, j'ai ma voiture tout près, en face de
Félicité.

— Ah ! Mon mari travaille chez Félicité.

— Votre mari travaille chez Félicité ?

— Oui, il est endocrinologue, il fait des recher-
ches au laboratoire.

— Je vois. Encore une fois, merci.

— Bonne journée.

Sur le trottoir, je me retournai pour lire l'adresse. Évelyne Meulemans me regardait par la fenêtre de la cuisine. J'aurais pu lui demander pour quand elle attendait son enfant, mais j'avais eu peur de sembler indiscret. Maintenant je me disais que j'avais eu trop de scrupules. C'était probablement son premier, elle m'aurait répondu avec un sourire de bonheur. Je lui fis signe de la main, tournai le coin et me mis à courir en direction de l'usine.

La Bentley avait disparu ! Je traversai la voie de service jusqu'à la clôture de l'autoroute et scrutai le stationnement d'un bout à l'autre. Rien à faire, la voiture de Lahenaie n'était plus là. Catastrophe ! Je savais bien que je me ferais prendre tôt ou tard avec ces histoires de téléphone ! Évidemment, me rappelai-je à voix haute, si tu avais appelé à trois heures comme convenu, tu n'aurais pas perdu la trace de Lahenaie, espèce de sapé !

En voiture, je cherchai une cabine téléphonique. Un kilomètre plus loin, j'en trouvai une en face d'un dépanneur. Je rappelai l'agence et dis à Letour que Lahenaie était parti pendant mon coup de fil.

— Bon, vous l'avez perdu, vous l'avez perdu ! Vous le suivez depuis huit heures, disons que ça suffit pour aujourd'hui. Vous le retrouverez demain matin chez lui.

La nouvelle ne semblait pas l'affecter outre mesure, c'est le moins qu'on puisse dire.

— Si vous êtes au bureau encore quelques minutes, je pourrais au moins aller prendre… Non, attendez ! Il faut que je vous quitte, Lahenaie vient de passer sur l'autoroute. Je vous rappelle !

Lahenaie devait se diriger vers le viaduc au moment où j'étais revenu en face de l'usine. En amateur pur bleu, je n'y avais pas songé et je

m'étais énervé. Sans même prendre le temps de me réjouir d'avoir raccroché avant Letour pour la première fois, je courus vers ma voiture, me cognant violemment contre le pare-chocs en la contournant. Ce n'est qu'une fois sur l'autoroute que j'éprouvai une vive douleur au genou. Le visage en grimace, je roulai à toute allure, tenant le volant d'une main et me massant la rotule de l'autre. Si je ne m'étais pas répandu en civilités avec Évelyne Meulemans, je serais probablement revenu juste à temps pour voir Lahenaie quitter l'usine !

Je ne pus le rattraper sur l'autoroute, mais en montant la rue qui menait à la galerie, j'aperçus la Bentley à sa place habituelle et Lahenaie en personne qui tournait le coin. Lorsque j'arrivai à l'intersection, il n'était plus visible. Donc il était à l'intérieur de la galerie. Ouf !

Il était déjà 16 h 50, Lahenaie ne tarderait pas à rentrer. Je cherchai les informations à la radio pour passer le temps. Contrairement à la chaussée, mouillée par une ondée, la situation mondiale n'était guère reluisante. Je me demandai pourquoi tant de gens perdaient encore leur temps à préparer les bulletins de nouvelles, et tant d'autres à les écouter, la preuve étant faite et refaite après toutes ces années d'efforts que les choses n'allaient décidément jamais s'améliorer. On aurait dû abandonner carrément et passer à autre chose de plus réjouissant. Je notai brièvement dans le carnet les incidents de l'après-midi et surveillai la sortie de Lahenaie. Je commençais à avoir faim.

Un peu avant 18 h, il franchit le seuil de la galerie, ferma à clef et gagna sa voiture. Je me préparais à le suivre tranquillement jusque chez lui et je me retrouvai à chercher une place libre sur la rue Berri : à ma grande surprise, Lahenaie entra chez Da Giovanni ! L'endroit me rappela mes

années d'école, le temps heureux (oui, heureux !)
où l'on se fichait éperdument de la qualité d'un
repas pris au resto, où on se demandait encore s'il
fallait prononcer [ykam], [ykwam] ou [ukwam]. À
l'époque, seuls les étudiants « snobs », qui de toute
façon auraient dû être à l'UdM, avaient de pareils
soucis ; de nos jours, on prend des airs de connais-
seur pour dire que le café est bon. Que de pizzas
ou d'assiettes de spaghetti n'avais-je pas mangées,
que d'heures de discussion fiévreuse (souvent
alourdies par le vin) n'avais-je pas passées entre
ces murs ! Mais je n'aurais pu dire ce que les
critiques gastronomiques pensaient aujourd'hui de
l'établissement. Les premières années, revenant
d'un film ou d'un concert, Brigitte et moi nous y
arrêtions toujours avant d'aller prendre le métro,
au point où le détour chez Da Giovanni faisait
pratiquement partie des samedis soir. Je regardai
un instant à travers la vitrine les cuisiniers pétrir la
pâte, la faire tournoyer dans les airs comme des
bâtons de majorettes et y jeter avec une rapidité
étonnante divers ingrédients, feignant d'ignorer
qu'ils se donnaient en spectacle. Je doutai qu'un
tel savoir-faire suffît à séduire Josée Blanchette.

En entrant, je n'aperçus pas immédiatement
Lahenaie. Je m'avançai, ignorant l'écriteau qui
disait d'attendre une hôtesse, et je le vis enfin,
attablé avec deux hommes. Il partageait une
banquette avec l'un deux et leur parlait en tournant
constamment la tête de l'un à l'autre. C'était jeudi
soir, la salle était bondée, mais je trouvai néan-
moins une table libre à proximité. Quand le hasard
se donne la peine… Les compagnons de Lahenaie
l'écoutaient tous deux en dévorant de la pizza, sans
se servir de leurs ustensiles, mordant glouton-
nement dans les pointes. Le décor et leurs
manières de table n'avaient pas du tout l'air de

plaire à Lahenaie, la vue de deux bouches pleines le hérissait sans doute au plus haut point. Son élégance tranchait avec leurs vêtements fripés, leur mine patibulaire, les cheveux longs et luisants de l'un et la barbe négligée de l'autre.

Une serveuse vint prendre ma commande et je demandai une pizza avec beaucoup d'oignons. Je la reconnus, elle travaillait déjà chez Da Giovanni du temps où j'y venais après les cours avec les copains. Elle n'avait pas vieilli, ou du moins elle s'y était prise fort adroitement. L'instant d'après, une autre serveuse apporta un verre de lait à Lahenaie. Je fus d'abord intrigué par ce verre de lait : Lahenaie souffrait-il d'ulcères, la gestion de sa fortune lui causait-elle des maux d'estomac ? Puis une pensée troublante me traversa l'esprit : et s'il n'avait rien demandé d'autre, s'il n'avait pas l'intention de manger ici ? Il pouvait partir à tout moment et je me retrouverais avec la commande d'une pizza que je n'avais pas payée. Discrètement, je fis signe à la serveuse de venir. Je lui dis que je pouvais être obligé de partir précipitamment et la priai de me préparer tout de suite l'addition. Sa longue expérience lui fit comprendre qu'elle avait affaire à un capricieux et elle s'exécuta sans broncher, se contentant de jeter sur moi un regard dédaigneux.

Je me retournai vers Lahenaie et ses deux compères mal élevés. Je ne saisis pas un mot de leur conversation ; il m'aurait fallu m'asseoir trop près pour les entendre, et encore, dans le vacarme de la salle, j'aurais perdu l'essentiel. Ils n'échangèrent aucun document ni rien d'autre ; seulement, je vis Lahenaie prendre des notes puis remettre son calepin dans la poche de sa veste. Et soudain, exactement comme je l'avais redouté, il se leva et se dirigea vers la sortie. J'attendis qu'il eût franchi

le seuil et je me ruai à mon tour vers la caisse. Je croisai la serveuse qui m'apportait ma pizza.

— Je regrette, lui dis-je, je dois partir. Je vous l'offre.

En posant le pied sur le trottoir, je cherchai Lahenaie. Il se dirigeait vers sa voiture. Arrivé au coin, il se retourna subitement et jeta un coup d'œil sur ses arrières et, pendant une fraction de seconde, je sentis que nos regards s'étaient croisés. Puis il disparut et, courbé derrière les voitures qui bordaient la rue, je me ruai vers ma Nissan.

Je le laissai prendre de l'avance, n'accélérant qu'à l'approche des sorties, et il tourna finalement dans son allée. Je m'arrêtai à l'endroit d'où je l'avais pris en filature au début de la journée, environ onze heures plus tôt.

Pendant quinze minutes, il ne se produisit strictement rien, je ne vis même pas une seule voiture. Puis il en passa trois en moins de temps qu'il ne faut pour le dire et de nouveau la route fut absolument déserte. J'avais terriblement faim, Lahenaie était rentré pour la nuit, j'en étais convaincu, et je n'avais plus rien à faire dans les parages. Je glissai la cassette d'un trio de Schubert dans le lecteur et je rentrai en repensant à la question de Letour : «Est-ce qu'il vous a repéré ?» J'avais répondu non et soudain il m'apparut que seul un parfait idiot ne se serait pas encore aperçu que j'étais attaché à ses pas. Or Lahenaie avait peut-être des travers que j'étais chargé de découvrir, mais il n'était pas idiot. Les directives de Letour avaient été parfaitement claires : vous le suivrez partout. Je les avais respectées à la lettre et trois fois je m'étais retrouvé dans le même restaurant que Lahenaie. Il ne pouvait pas ne pas m'avoir reconnu vaguement, surtout si déjà il avait été intrigué par la Nissan blanche qui se retrouvait

trop souvent dans son rétroviseur. Justement, il conduisait bien, observait méthodiquement le code de la route... Tout considéré, il était extrêmement douteux qu'il ne m'eût pas encore repéré.

À tout hasard, je fis un détour et m'arrêtai à l'agence. Letour s'y trouvait encore et vint m'ouvrir lui-même. Il était seul, son bureau était jonché de paperasses, de reçus, de factures, je le surprenais en pleine déclaration de revenus. Cela me fit un curieux effet de me sentir à l'emploi d'un comptable et je me demandai encore une fois si la direction d'un «détective» ne le dépassait pas aussi complètement que l'exercice du métier me dépassait moi-même.

— Je vous attendais demain matin, dit-il.

— J'ai pensé que je vous éviterais de venir si tôt au bureau demain juste pour le téléphone...

— C'est gentil. Alors, Lahenaie vous a filé entre les doigts cet après-midi ! dit-il d'un air jovial. Il fallait bien que ça arrive tôt ou tard. Heureusement, vous l'avez retrouvé !

À mon étonnement, il semblait amusé par une gaffe dont il était responsable autant que moi, et que j'avais moi-même corrigée sans frais supplémentaires. Je celai cependant mon dépit et lui racontai les derniers événements, la rencontre de Lahenaie avec les deux hommes chez Da Giovanni.

— Ensuite, je l'ai suivi jusqu'à Boucherville, j'ai attendu un quart d'heure puis je suis revenu en ville, je n'ai pas jugé utile de rester plus long-temps.

— Vous avez bien fait. Tenez, voici pour vous.

Il me tendit le téléphone cellulaire.

— Ne le laissez pas dans la voiture le soir, me dit-il, on aurait vite fait de vous le voler. Allez, bonne soirée !

— Merci. Soyez sans crainte, j'en prendrai soin. Je vous appelle demain à trois heures.

— Faites donc ça.

Je franchissais déjà le seuil de son bureau, vaguement insatisfait de mon silence au sujet de mes doutes, mais décidé à attendre encore avant de lui en faire part, lorsque Letour me rappela.

— Ainsi, vous ne pensez pas que Paul... que Lahenaie vous a repéré ? redemanda-t-il.

— Je ne sais plus, j'y pensais justement en venant ici. Tout à l'heure quand je suis sorti du restaurant, il s'est retourné et il a semblé me regarder d'une drôle de façon. J'ai été aussi discret que possible, mais à moins qu'il ne vienne me dire «Vous faites vraiment du beau travail, je ne me rends compte de rien», je ne vois pas comment on pourrait en être sûrs ! En tout cas, à midi au bistro, je me suis senti terriblement évident, et hier quand je l'ai suivi dans les rues de Ville Saint-Laurent, il a sûrement dû se douter de quelque chose. Si ça se répète, il va finir par comprendre, je ne peux pas continuer à le suivre dans des petits restaurants sans qu'il me reconnaisse un jour ou l'autre. Je l'ai observé, il n'a pas l'air d'un homme bête.

— Oh non ! Paul Lahenaie a ses défauts, mais il n'est certainement pas bête ! Justement, vous l'avez suivi discrètement jusqu'ici, je veux bien vous croire. Mais à l'avenir, tâchez de le presser un peu, de lui coller aux fesses. Notre client voudrait que Lahenaie s'aperçoive qu'il est suivi, vous comprenez ? Demain quand vous irez au restaurant, n'allez pas remplir son verre de vin, bien sûr, mais asseyez-vous plus près. En voiture ou à pied, n'hésitez pas à le talonner. Ce sera plus difficile, je sais, vous vous sentirez moins protégé, mais je vous fais entièrement confiance. Vous aimez les cigares ?

Il me tendit une boîte de havanes. Je lui dis que je ne fumais pas. Il me félicita, huma néanmoins la boîte avec un plaisir non dissimulé. J'étais perplexe, je ne voyais pas à quoi il voulait en venir. Letour coupa le bout d'un cigare et le porta à sa bouche.

— Je ne comprends pas. Pourquoi votre client voudrait-il que Lahenaie apprenne que je le suis? S'il me sent toujours derrière lui, il ne fera pas les choses que je suis censé surprendre, c'est évident, mon travail n'aurait plus de sens…

— Excellent raisonnement, mais qui n'a rien à voir. Il s'agit d'un cas très particulier. Je ne peux en dire davantage, essayez au moins de faire ce que je vous demande et vous m'en reparlerez demain. Vous êtes prêt à essayer?

— Je suppose… Je suis payé pour observer, pas pour poser des questions, c'est ça?

— Vous comprenez vite et bien. Ne réfléchissez pas trop, fiez-vous à moi et vous verrez, votre enquête donnera plus de résultats que vous ne le pensez. D'accord?

— Je vais faire mon possible. De toute façon, je peux vous appeler maintenant si j'ai un pépin. Merci encore pour le téléphone.

Letour m'accompagna jusqu'à la porte et referma à clef derrière moi. Je retournai à la voiture et rentrai à la maison. Avant de monter, je fixai longuement l'appareil posé sur la banquette. Plusieurs choses m'intriguaient. Je sortis le téléphone de l'étui et composai mon numéro. Le répondeur répondit, j'écoutai mon message, tout était en ordre, je prononçai : «C'est moi, un, deux, trois.» Je pris mon calepin et je montai. La Tsite Arlette fut ravie de me revoir. J'ouvris les portes de la galerie, remplis son bol et nettoyai sa litière, écoutai mon unique message : «C'est moi, un

deux, trois», puis me préparai à ressortir. La Tsite
Arlette rentra et vint se frôler contre mes jambes et
se jeta à la renverse sur le sol. «Ma chouette,
excuse-moi, ton papa doit aller manger», lui dis-je,
et je repartis.

J'entrai dans un nouveau restaurant du coin et
commandai une pizza. Celle que j'avais abandon-
née plus tôt m'était restée sur le cœur. On
m'apporta la pizza certainement la moins sapide
que je mangeai de toute ma vie. Aussi invraisem-
blable que cela paraisse, le «cuisinier» avait
oublié de couvrir la pâte de sauce tomate. Pauvre
Italie! (Encore plus invraisemblable, j'en mangeai
deux pointes entières avant de m'en apercevoir.)
Mais j'avais tellement faim que je crus préférable
d'engloutir sans faire de drame. En guise de
revanche, je me jurai intérieurement de ne plus
jamais remettre les pieds dans le Ristorante del
Camino. Je demandai un reçu, pour compenser
celui que je n'avais pas eu le temps de prendre
chez Da Giovanni (je restais perdant, certes,
j'avais payé deux pizzas et n'en avais mangé
qu'une, sans doute la plus mauvaise). «Il mène un
grand train de vie, vous aurez une note de frais
sans limite», oui certain! Mais dans toutes les
civilisations, les grands sages, qui ont beaucoup
vécu et réfléchi, l'ont dit et répété: la vie a ses
hauts et ses bas. J'empochai le reçu et regagnai la
maison.

Dès que j'entrai, la Tsite Arlette se mit à griffer
le bas de la porte, elle voulait absolument aller
observer les étoiles. Elle pensait qu'elle voulait
sortir, alors que je savais pertinemment qu'elle
allait demander de rentrer aussitôt. J'eus beau lui
expliquer que l'appareil visuel des chats était
impropre à voir avec précision les objets éloignés
immobiles (les Anciens n'ont-ils pas assez parlé

des «étoiles fixes», lui rappelai-je) et que de toute façon le ciel était complètement couvert, elle insista. Je la laissai sortir, puis je passai au bureau, décapuchonnai un stylo et ouvris mon carnet.

Quelque chose m'échappe. À vrai dire, beaucoup de choses.

1. Letour m'accorde aujourd'hui un téléphone cellulaire qu'il possédait déjà et hier il faisait semblant d'hésiter devant la dépense. Pourquoi a-t-il d'abord finassé ? Quelque chose ou quelqu'un l'a fait changer d'avis. Ses nouvelles directives sont extrêmement curieuses, c'est le moins qu'on puisse dire – d'ailleurs elles expliquent parfaitement mes doutes, il voulait dès le début que je sois repéré, il trouve seulement que je tarde à lui en donner la confirmation. Et sa sollicitude affectée : «notre client», afin que je me sente dans le coup (alors qu'il fait tout pour ne pas me mettre dans le coup), «je vous fais entièrement confiance» et le cigare... Essaierait-il de m'amadouer, de m'accorder le téléphone afin que j'accepte plus facilement d'entrer dans son jeu ? Alors à quoi joue-t-il ?

2. Lorsque je lui ai dit que Lahenaie ne me paraissait pas bête, Letour a approuvé spontanément, disant qu'il ne l'était certainement pas. Il l'a appelé Paul, comme si le prénom lui était venu automatiquement, et il s'est aussitôt corrigé en ajoutant Lahenaie. On se serait crus en train de parler d'un ami commun. Normalement, un directeur d'agence d'enquêtes ne connaît pas la personne qu'un client lui demande de surveiller, c'est le client qui la connaît. Comment sait-il avec autant d'assurance que Lahenaie n'est pas bête ? Serait-ce comme l'entière confiance que je lui inspire ?

*3. Tout à l'heure, dans son bureau, je me suis
dirigé une première fois vers la porte et il ne s'est
pas levé pour venir m'ouvrir, comme s'il avait su à
l'avance qu'il me rappellerait, que notre con-
versation n'était pas terminée. La deuxième fois, il
s'est levé sans hésiter, clef en main. Il aime rac-
crocher avant moi lorsque je l'appelle et il a la
manie de toujours me rappeler pour un dernier
détail après que nos entretiens sont apparemment
finis. Mais je me demande si cette fois un calcul ne
s'ajoutait pas à la simple manie. Il était déjà au
courant avant que j'arrive des nouvelles consignes
de «notre client». Pourquoi a-t-il attendu que je
quitte son bureau pour me rappeler et m'en faire
part? Ce qui me ramène au deuxième point:
existe-t-il un «client»?*

*Letour cache quelque chose. Qui de nous deux
sera le plus futé? Je veux bien poursuivre
«l'enquête», comme il appelle ma filature, mais à
condition d'en connaître le fin mot. Il se pourrait
bien qu'elle se transforme en véritable enquête.
L'homme aux diapos, par exemple, qui est-il? La
jeune artiste au cartable, la femme au resto hier?
Et enfin, cela m'a simplement paru étrange
lorsque la femme enceinte me l'a dit (Évelyne),
mais j'y pense à l'instant: pourquoi un endocrino-
logue mènerait-il des recherches dans une usine de
nourriture pour chats? Téléphone cellulaire ou
pas, je retournerai peut-être appeler chez elle si
l'occasion se présente.*

J'entendis dehors les lamentations désespérées
d'Arlette qui agitait le loquet et je refermai mon
cahier.

Qui sait, Lahenaie était peut-être, au moment où
j'écrivais, en train de dormir à poings fermés, de
faire un beau rêve. J'espérai de tout cœur que le

lendemain, il se paierait un festin incomparable dans un des meilleurs restaurants de la ville, qu'il ferait la tournée des grands-ducs avec moi à ses trousses. Plus qu'à ses trousses, ciel, je devais maintenant le tenir par les pans de chemise, Lahenaie devait sentir qu'il était suivi ! Qu'est-ce que cette histoire de broche à foin voulait dire à la fin ? Faudrait-il que je m'accoutre comme un détective de bande dessinée, grand feutre sur la tête et Nikon pendu au cou, pour attirer son attention ?!

Chapitre

12

Je m'arrêtai devant la maison de Lahenaie à 7 h 45, tout près de son allée vu mes nouvelles instructions, et j'attendis en lisant le journal acheté à un Provi-Soir en passant. Le papier était humide : il pleuvait et Environnement Canada annonçait du temps froid et des averses de pluie ou de neige fondante interrompues d'éclaircies pour les deux jours suivants. Charmant ! Sur la banquette, j'avais mon trench et mon parapluie. Je me souvins d'un poème de Théophile Gautier appris par cœur au collège, une vingtaine d'années auparavant :

Tandis qu'à leurs œuvres perverses,
Les hommes courent haletants,
Mars qui rit, malgré les averses,
Prépare en secret le printemps.

Rien n'y manquait, ni les œuvres perverses ni les hommes haletants que je devais démasquer, mais bon sang, nous étions à la mi-avril et le printemps n'en finissait plus d'ajuster ses rubans avant d'entrer en scène !

Je lisais un reportage sur l'esclavage et l'extermination des Noirs en Afrique musulmane. Je commençais à désespérer, à me dire qu'un tel génocide était abominable et que Lahenaie serait peut-être très en retard ou qu'il était déjà parti, l'indignation et l'irritation s'attisant l'une l'autre,

lorsque la Bentley apparut enfin devant moi. Je lançai vivement le Soudan et le journal sur la banquette et retrouvai toute ma bonne humeur. «Aujourd'hui je te talonne, dis-je à voix haute, je te colle aux fesses. Fais gaffe, bonhomme!» Je partis à la poursuite de Lahenaie, sans aucune discrétion. La consigne, c'est la consigne!

Il se rendit directement à l'usine. Je gagnai mon poste en face, de l'autre côté de l'autoroute, non loin de la maison d'Évelyne Meulemans et de son mari endocrinologue. Je repris le journal et consultai les cotes de la bourse. La société Félicité était inscrite à la Bourse de Montréal. À 9 h, j'appelai mon ami Bernard. Il travaillait dans un ministère à vocation industrielle, il pourrait peut-être m'aider. J'eus de la veine : il n'était pas «en réunion».

— Écoute, lui dis-je après les salutations d'usage, j'ai une grande nouvelle à t'apprendre. Je me suis trouvé un boulot. Tiens-toi bien, j'ai été embauché comme détective privé.

— Quoi, toi détective privé? Depuis quand?

— Depuis deux jours. Tu trouves ça drôle?

— Pas nécessairement, mais surprenant. Enfin, tu me comprends...

— Bernard, j'ai eu la même réaction que toi! Je t'en reparlerai quand ce sera fini, mais pour l'instant, je ne peux pas t'en dire plus, ça aussi tu le comprendras. Mais j'aurais besoin de ton aide. Les Produits Félicité, tu connais? Ils font de la nourriture pour les chats.

— Les Produits Félicité? Non, ça ne me dit rien. C'est pour ton travail?

— Oui. L'entreprise est cotée en bourse, vous devriez avoir le rapport annuel à la bibliothèque. Pourrais-tu m'en faire une copie?

— Oui, je suppose, si je le trouve. Tu voudrais avoir ça quand ?

— Je pourrais passer cet après-midi.

— Où est-ce que je peux t'appeler ?

— Je t'appellerai, plutôt. Un peu avant midi, d'accord ?

— D'accord, à tout à l'heure. Rappelle-moi quand tu viendras, il faut aussi que je te parle d'autre chose.

— Entendu. Salut !

Quelle merveille, un téléphone cellulaire ! Je ne comprenais toujours pas pourquoi tant de gens en avaient un dans leur voiture, mais pour un « détective privé » comme moi, un tel instrument de travail était indispensable. Philip Marlowe aurait été ravi !

Je terminai la lecture de l'article sur les guerres génocides contre les Noirs dans les États du nord de l'Afrique et refermai le journal avec dégoût. Je n'étais pas horrifié par l'action des gouvernements de Mauritanie ou du Soudan autant que par le complot du silence qui entourait les massacres. Les services secrets occidentaux étaient en mesure, grâce à des caméras en orbite autour de la planète, de compter les rivets sur des missiles russes au sol, mais ils seraient incapables de déceler des tueries et des mouvements de population d'une telle ampleur ? Allons donc ! Nos dirigeants politiques n'avaient raison que sur un point : ils prenaient leurs électeurs pour un mélange d'idiots et d'indifférents. Depuis trois jours, *Le Devoir* publiait une série d'articles sur cette guerre qui durait depuis des années, diantrement plus horrible et meurtrière que l'apartheid en Afrique du Sud, les faits étaient maintenant de notoriété publique et pas une seule question n'avait encore été posée à ce sujet à la Chambre des communes, nos parle-

mentaires n'avaient pas élevé la moindre protestation auprès des gouvernements en cause. Pourtant, la situation était autrement plus scandaleuse que les vulgaires agissements de députés véreux ou les fuites de documents qui ne changeaient strictement rien à rien mais au sujet desquels les fouille-merde de l'opposition faisaient leur petit numéro quotidien! La télévision et la publicité des agences internationales nous montrent de pauvres petits Africains décharnés qui sont couverts de mouches et nous font bien pitié, mais les mouches, au milieu des massacres, sont certainement le dernier de leurs soucis. N'y a-t-il pas fatalement des mouches dans un abattoir? Je me demandai ce que Lahenaie aurait pensé des reportages. Je me demandai aussi quel journal il lisait.

Vers 10 h 30, Lahenaie quitta le stationnement de l'usine. Ce matin, me dis-je, mon manège marche ou j'expédie cent dollars au Parti libéral! Du Canada!... Je comptai jusqu'à soixante, m'engageai dans la voie de service, montai sur l'autoroute et roulai lentement. Peu après, comme je l'avais prévu, la Bentley apparut dans le rétroviseur. Lahenaie me doubla, j'accélérai et le suivis jusqu'à la Cataire. Ne trouvant pas de place près de la galerie, je dus me garer beaucoup plus loin. Je mis trois pièces dans le parcomètre, car je ne pourrais surveiller la galerie de ma voiture; je n'avais pas encore remis mon porte-monnaie dans ma poche qu'un automobiliste libérait un créneau presque en face de la galerie. Je me dépêchai de prendre sa place. Soixante-quinze cents à l'eau!

Peu avant midi, je vis l'homme aux diapos entrer à la galerie. Il tombait pile, j'avais faim! Or, il ressortit seul peu après et je vis sur son visage la même expression de dépit ou de vexation que la veille. Je glissai mon carnet dans mes poches et

partis derrière lui. Lahenaie déjeunerait sans doute dans les environs, je pouvais abandonner mon poste momentanément et le rattraper avant son retour. La décision n'était pas sans risque, mais je n'avais pas le temps d'hésiter.

L'homme ne se retourna pas une seule fois. Après trois ou quatre minutes de marche, il s'arrêta pour donner à manger à un parcomètre (zut! j'avais oublié de mettre de l'argent dans *mon* parcomètre après avoir déplacé la voiture!) et poursuivit sa route. Il entra dans une cabine téléphonique et composa un numéro. Je revins jusqu'à sa voiture, une Jaguar noire toute en cuir et bois véritable à l'intérieur, et j'inscrivis le numéro de la plaque dans mon carnet. Vraiment, je n'avais pas affaire à une bande de va-nu-pieds! J'aimais bien ma Nissan, mais elle commençait à me donner des complexes. L'homme resta une dizaine de minutes dans la cabine, je crus le voir faire un deuxième appel, puis il revint vers la Jaguar. Dissimulé dans une encoignure, je guettai son départ puis retournai vite à la galerie, espérant devancer la contravention. Rien dans le pare-brise, fiou! Poussé par une bouffée de vertu civique, je glissai quatre vingt-cinq cents dans le parcomètre. Il était midi et demi. Ou bien j'avais manqué le départ de Lahenaie ou bien il irait déjeuner d'un moment à l'autre. En tout cas, sa voiture n'avait pas bougé.

J'attendis en mettant mes notes à jour. Entre deux phrases, je levai les yeux et je vis la jeune maîtresse de Lahenaie traverser la rue et entrer à la galerie. Je refermai le carnet. Je n'avais peut-être pas raté mon déjeuner, après tout. Justement elle ressortait, tenant Lahenaie par le bras. Je les suivis à une certaine distance malgré les directives de Letour : la présence de la femme m'intimidait. Elle avait la démarche gaie, avançait à demi tournée

vers Lahenaie, souriante, et les pans de son man-
teau volaient autour de ses jambes. Ils se rendirent
au restaurant japonais dans lequel Lahenaie et
l'homme aux diapos s'étaient d'abord arrêtés la
veille. En poussant la porte, je crus deviner pour-
quoi les deux hommes en étaient ressortis :
l'endroit, sombre comme le fond des mers, était
peu propice à l'examen de diapositives. Possible…
Peut-être l'autre n'aimait-il pas voir des tranches
de tentacules dans sa soupe et s'était-il laissé
entraîner par Lahenaie avant d'avouer ses préfé-
rences. Possible aussi. Enfin, j'adorais quant à moi
la cuisine japonaise et j'avais une faim de loup,
«une grosse appétit», comme je disais en dialecte
de minou lorsque la Tsite Arlette vidait son bol à
toute vitesse (les matins où j'ouvrais une boîte
fraîche de KalKan, pour être plus précis).

L'entrée de vermicelles au poulpe mariné et le
teriyaki furent absolument dé-lec-ta-bles ! Je bus
une Kirin et je vis que Lahenaie et son amie
avaient fait de même. Elle aussi prit un teriyaki.
Lahenaie mangea des roulades de bœuf farcies et,
naturellement, ils troquèrent quelques bouchées.
Pas le moindre regard dans ma direction, ils
semblaient l'un et l'autre d'excellente humeur, la
conversation glissait sur du Teflon[MD], ils riaient
abondamment – et il faut de sacrées bonnes ma-
nières de table ou beaucoup de familiarité pour rire
en mangeant devant un vis-à-vis, on ne sait jamais
ce qui peut coller entre les dents ! (Évidemment, on
rit rarement en mangeant seul.) Je n'entendais pas
leur conversation et j'en étais heureux. Autrement,
je n'aurais pu m'empêcher de tendre l'oreille, tant
j'étais curieux de savoir ce qu'ils se disaient, et
l'effort m'aurait gâché le teriyaki ; cette femme me
faisait oublier que je travaillais pour Letour. Ils
n'échangèrent que des bouchées de viande, aucun

document, et ne prirent pas de notes; ils passèrent une heure à manger et à deviser joyeusement. La serveuse, une ravissante Orientale qui malheureusement ne parlait pas français («*Sorry, I just come to Canada...*» et sourire désarmant d'ingénuité), leur apporta le café. Je lui fis signe de me laisser l'addition. Je me demandai si le service en anglais ne méritait pas une sanction, mais elle était tellement gracieuse et charmante que je lui laissai sur la table de quoi s'offrir des leçons de français.

Je passai vite prendre un reçu à la caisse pendant que Lahenaie réglait avec une carte de crédit et je sortis les attendre dans la rue. Ils marchèrent lentement vers la galerie. Il avait plu brièvement et la lumière ainsi que le bruissement des voitures sur la chaussée mouillée me firent songer à Amsterdam. Soudain, ils revinrent sur leurs pas et s'arrêtèrent devant la vitrine d'un bijoutier. Ne pouvant faire autrement, je continuai ma route et, au moment où j'arrivais à la hauteur de la boutique, adieu doux souvenirs du Lindengracht, Lahenaie se tourna et m'adressa la parole.

— Dites-moi, connaissez-vous Georges Mathieu?

— Pardon, c'est à moi que vous parlez? demandai-je, interdit.

— Mais oui. Connaissez-vous Georges Mathieu?

— Je regrette, bredouillai-je, je ne connais pas de Georges Mathieu... Vous vous trompez sans doute, je...

— Mathieu est un peintre français. Avant-hier, j'ai reçu de très beaux tableaux. Tant qu'à traîner autour de la galerie, vous devriez venir jeter un coup d'œil avant qu'ils disparaissent. Je vous invite. N'est-ce pas, Sarah?

La jeune femme ne put réprimer un fou rire. Elle s'appelait donc Sarah et elle me regarda droit dans les yeux. J'avais l'air brillant!

— Je vous remercie, bredouillai-je, et je tentai de m'éloigner.

— J'ai beaucoup de belles œuvres en ce moment, lança Lahenaie dans mon dos. Passez faire un tour, vous devez trouver les heures longues! Je serai à la galerie jusqu'à cinq heures.

J'étais mortifié au point de juger que toute espèce de protestation ne pourrait que m'enfouir encore plus profondément dans le ridicule. Je me retournai et lançai avec reproche, comme si Lahenaie en était responsable: «Oui, je trouve le temps long. Bonjour!»

Le front mouillé par la honte, je regagnai ma Nissan. Machinalement, j'ouvris le carnet. J'inscrivis la date et l'heure, griffonnai «Lahenaie vient de me parler, elle s'appelle Sarah» et le refermai brutalement. Ooh! que j'avais eu l'air intelligent! L'humiliation me brûlait la peau. Et avec tout cela, je n'avais même pas rappelé Bernard. Je saisis le combiné et le reposai aussitôt; je n'étais pas en mesure de parler à personne. Je pris de grandes respirations et tâchai d'anesthésier mon amour-propre.

Je venais de découvrir deux choses : elle s'appelait Sarah et il n'y avait plus de doute possible, Lahenaie m'avait repéré. Depuis quand, je n'aurais pu le dire. Eh! probablement depuis la toute première fois que je l'avais suivi, par curiosité, par excès d'agitation, alors que je n'étais même pas encore officiellement en fonction! Parlons-en de Philip Marlowe! Je venais de faire un vrai fou de moi-même. J'allumai la radio. Une femme interviewait un romancier avec une déférence exagérée, l'écrivain répondait sur le même ton doucereux, tant de componction en parlant de la vie d'artiste était insupportable! Lorsque l'auteur se mit à parler en soignant son accent d'une littérature québécoise «moribonne», je décrochai tout d'un bloc. Je sortis de la voiture et je m'éloignai rapidement de la galerie. En face du Ritz, deux antiques Anglaises impeccablement

vêtues et grimées comme des geishas devisaient fort civilement sous leurs parapluies ouverts alors qu'il avait cessé de pleuvoir depuis un bon quart d'heure. Ritz et poudre de riz, l'image me fit sourire. J'entrai dans une cabine et composai le numéro de Bernard.

— Excuse-moi, lui dis-je, je n'ai pas pu t'appeler avant midi. As-tu trouvé quelque chose?

— Oui, c'est prêt. As-tu eu un pépin?

Bernard devait trouver hilarant que je sois détective. Il avait raison! «Vous connaissez Georges Mathieu? Venez faire un tour!»

— Disons une surprise. Pas agréable. Je peux venir tout de suite, tu seras là dans dix minutes?

— Je t'attends.

Ma faction en face de la galerie était devenue parfaitement inutile; Lahenaie avait dit qu'il y serait jusqu'à cinq heures avec une raillerie tellement brutale que je n'avais aucune raison de douter de sa franchise. J'aurais pu aller faire un somme et revenir à cinq heures que le cours de l'histoire n'en aurait pas été le moindrement modifié. Je marchai. Le bureau de Bernard était tout près et j'éprouvais le besoin de bouger les pieds, histoire de me dégourdir l'esprit! Au fond, je ne voyais plus guère l'utilité de lire le rapport annuel des Produits Félicité: il aurait été plus simple de demander une entrevue à Paul Lahenaie en personne, il aurait répondu à mes questions avec un malin plaisir et sans doute m'en aurait-il spontanément offert un exemplaire. Mais pourquoi se simplifier la vie alors qu'il est tellement plus facile de se la compliquer?! Dans l'ascenseur qui me menait au bureau de Bernard, j'ouvris et refermai les mâchoires devant le miroir et tentai de me décrisper le visage.

Bernard me remit la photocopie et me demanda si j'avais une minute.

— J'en ai deux, trois, autant que tu veux. Je t'écoute.

— Mon Dieu, les enquêtes ont l'air de marcher fort! Mais c'est confidentiel, je sais, tu as une face confidentielle, tu me raconteras quand ce sera fini. Voilà : on organise un méchoui dans trois semaines et Solange se demande si elle peut inviter Brigitte. Tu sais qu'elles continuent de se voir de temps en temps, elles sont toujours restées amies et Solange aimerait l'inviter. Qu'en dis-tu, vas-tu venir si Brigitte est là?

— Vous avez le droit d'inviter qui vous voulez, il me semble. Je te remercie de m'avertir, mais ce n'est pas votre problème, non?

— Bon, encore ton numéro de victime! Alain, donne-moi une réponse claire. Il faut en arriver là tôt ou tard, alors pourquoi perdre notre temps? Tu peux répondre franchement, Solange n'en a pas encore parlé à Brigitte. Si tu dis non, on n'invitera pas Brigitte et on n'en parlera plus. Toi, on veut que tu viennes. Écoute, Alain, je ne suis pas fou, je sais comment ça se passe, je vous connais tous les deux et j'imagine… j'imagine ce que tu traverses et je ne voudrais pas être à ta place. Mais bonté, ça fait quoi, maintenant, presque un an!

— Elle viendrait seule?

— Bien sûr! Si Brigitte sait que tu viens, elle ne va pas s'amener avec Claude, penses-y un peu! Surtout que, je ne devrais pas te le dire, mais il est persuadé que tu lui casserais la gueule!

— Hein! Claude s'imagine que je lui taperais dessus! Il rêve en couleurs! La dernière fois que je me suis battu, c'était en onzième année au collège, avec Bruno Czowaniak, tu te souviens de lui?

— Toi tu t'es battu avec Czowaniak? Tu sais, j'ai entendu dire qu'il était mort. Je ne me rappelle plus qui m'a dit ça un jour, mais il paraît qu'une nuit il a gelé dans une voiture dans le coin de Val d'Or, ou en Abitibi quelque part. Tu ne savais pas?... Enfin, pour revenir à tes batailles, c'est ce que Brigitte aurait dit à Solange.

— J'ai travaillé avec Claude pendant deux ans, il devrait me connaître mieux que ça. En tout cas, je vais y penser. Tout de suite, je ne sais pas quoi répondre. C'est compliqué, il faut que je réfléchisse... Dans trois semaines?

— Oui, la fin de semaine du 6.

— Vous êtes ambitieux de faire un méchoui au début de mai. Le mois de Marie, ça ne te dit rien? Il pleut tout le temps.

— L'année passée on a eu un très beau mois de mai, puis enfin, il faut prendre des risques! S'il pleut, j'ai le toit du garage pour faire cuire l'agneau, on mangera à l'intérieur et ça va virer en party de cuisine. Je peux te donner un conseil?

— Vas-y.

— Viens et accepte de revoir Brigitte. Vous avez été ensemble tellement longtemps, à la fin il faudra bien que vous vous parliez. Vous avez un tas d'amis en commun, chaque fois tout le monde se pose la même question : si j'invite Alain, est-ce que je peux inviter Brigitte? Ç'a été facile jusqu'à maintenant, tu ne vois plus personne. Mais ça ne peut plus durer, franchement on commence à trouver ça long. Penses-y, tu cicatrises et tu ne t'en rends même pas compte.

— Bernard, je comprends ce que tu essaies de faire, je t'en remercie, mais arrête, d'accord? Tu as probablement raison, mais je ne peux vraiment pas te répondre aujourd'hui. Je te rappellerai, puis je

peux te dire que ce n'est pas tombé dans l'oreille d'un sourd. Merci pour le rapport.

— De rien. Bonne filature ! Essaie de te réjouir un peu !

— Je viens tout juste de me réjouir : j'arrive du Yokosuka, j'ai mangé un teriyaki délicieux, j'en ai encore le goût dans la bouche ! Tu vois, ma vie n'est pas si mal. Le plus drôle, sais-tu ce que c'est ?

— Non...

— Tu gardes cela pour toi, n'est-ce pas, mais le type que je surveille est propriétaire d'une galerie d'art, une des bonnes galeries en ville. Brigitte doit le connaître, je suis sûr que si elle savait de qui il s'agit, elle dirait : «Non ! Lui ?» Je le surveille et je pense à elle. Salut !

Chapitre

14

Dehors, il pleuvait des cordes, un vent glacial fouettait tout ce qu'il pouvait atteindre et j'avais laissé mon parapluie dans l'auto. Je me rappelai les deux Anglaises poudrées devant l'entrée du Ritz, et il me parut bien moins ridicule d'être vieille et de tenir son parapluie ouvert lorsqu'il a cessé de pleuvoir que d'être jeune et sans parapluie quand il pleut. Je ne pouvais quand même pas revenir à pied et passer l'après-midi trempé dans l'auto, et j'attrapai un taxi en maraude. Je regagnai ma voiture peu avant quinze heures. Je n'allais pas manquer mon rendez-vous téléphonique avec Letour un jour pareil! Je composai le numéro de l'agence. Il attendait mon appel.

— Alors il vous a parlé?

— Oui. Vous vouliez qu'il soit au courant, eh bien, il est au courant! Ce n'est pas un doute cartésien, il sait : il me suit, donc je suis. C'est drôle, non? N'est-ce pas ce que vous souhaitiez?

— Ne vous laissez pas démoraliser, c'est moins grave que vous ne pensez. Comment c'est arrivé, qu'est-ce qu'il vous a dit au juste?

— Il s'est tourné carrément vers moi dans la rue et m'a invité à aller voir des toiles de Georges Mathieu à la galerie, en disant que je devais trouver le temps long. Il n'a pas ajouté «à me surveiller du matin au soir», mais c'est tout comme. Il m'a demandé si je connaissais Mathieu et sur le coup j'ai répondu non, en plus j'ai eu l'air

ignorant! C'est fichu maintenant. Il faudra cesser la filature ou bien trouver quelqu'un d'autre.

— Mais pas du tout. Je vous l'ai dit hier : il faut qu'il sache que vous le suivez. Tout est parfait! C'est un peu plus gênant pour vous, mais pas pour moi. Essayez de ne pas y penser et continuez exactement comme avant. Au fond, votre tâche sera plus facile, il sait que vous savez qu'il sait, etc., vous ne serez plus obligé de lui marcher sur les bas de culotte pour qu'il s'en rende compte. Je ne pensais pas que ça viendrait si vite, mais c'était un peu l'effet souhaité. Vous connaissez vraiment Georges Mathieu?

— Pas beaucoup, par les livres surtout. Pourquoi?

— Alors acceptez son invitation. Vous verrez sans doute de beaux tableaux.

— Minute! Vous me dites que je pourrais entrer dans sa galerie après ce qui vient d'arriver? Eh-eh! ce n'est plus une filature, il y a quelque chose qui m'échappe, là!...

— Mais non, vous dramatisez! C'est une drôle de filature, mettons. Nous en avons parlé hier : vous faites bien ce qu'on vous demande sans poser de questions, tout en demeurant conscient du fait. Cela vous rend irremplaçable. La plupart du temps, les gens font ce que les autres veulent qu'ils fassent, mais sans s'en apercevoir. Dans les circonstances, un enquêteur inintelligent serait inutile. Parfois ils conviennent parfaitement, vous savez. Continuez, allez voir les Mathieu et rappelez-moi demain. Dites-vous, si cela peut vous réconforter, que je ne suis pas mécontent de la tournure de notre enquête. J'essaie de vous remonter le moral. Est-ce que j'y parviens?

— Je vous le dirai demain. Pour l'instant, j'ai la tête trop pleine pour penser. Donc je continue...

— Vous continuez.

— Justement, demain c'est samedi. Qu'est-ce que je fais ?

— Vous surveillez Lahenaie. Je ne sais pas s'il ira à l'usine, mais à la galerie sûrement. Pour vous et moi, c'est une journée comme une autre, peut-être même un peu plus longue, il est possible qu'il sorte en soirée.

— Entendu. À demain.

Cette fois, je fus le premier à raccrocher. J'avais compris que Letour tentait de me rassurer bien avant qu'il me l'avoue, il avait eu des égards, ne reculant pas devant la flatterie, mais je lui en étais plutôt reconnaissant. En supplément, je conservais mon emploi. Je dirigeai mes yeux vers la façade de la galerie. Je n'avais pas mentionné ma promenade derrière l'homme aux diapos, non prévue dans le contrat. Letour se permettait d'avoir ses secrets, je garderais les miens. Ma décision était prise : puisqu'il m'en donnait la possibilité (plus ou moins sciemment), j'irais au bout de l'histoire – quitte à me couvrir de ridicule. Je ne poserais pas de questions, d'accord, mais je mènerais ma petite enquête personnelle. Soudain, je fus extrêmement tenté de voir les Mathieu, non parce qu'autrefois je parcourais les galeries avec Brigitte, encore moins pour obéir à Lahenaie et Letour qui m'avaient à tour de rôle recommandé d'y aller, mais précisément parce qu'ils avaient curieusement l'air de poursuivre le même but. Trop d'éléments m'incitaient à suivre leur conseil : Letour voulait que je me fasse repérer, Lahenaie ne semblait nullement indisposé par ma filature, une aussi aimable unanimité était suspecte. « Vous faites bien ce qu'on vous dit sans poser de questions », vous êtes « irremplaçable », avait dit Letour. Soit, je serais docile, mais délibérément. J'avais les coudées

franches, je pouvais agir ouvertement, autant profiter de ce que tous semblaient conspirer à me faire jouer un rôle indigne pour les prendre garde baissée.

Je poussai la porte de la galerie. Tant que j'y avais réfléchi dans l'auto, le geste m'avait semblé bizarre, certes, absurdement contraire aux règles, mais facile à exécuter. Ouvrir une porte, quand même ! Au moment d'agir, cependant, la chose me parut au-dessus de mes forces ; je m'arc-boutai comme un haltérophile, j'entrai brusquement et ratai une marche. Je commençais de bon pied ! La porte glissa sur ses gonds et se referma derrière moi. Assis derrière un comptoir, un jeune homme très beau (visage angélique et lunettes intello) me vit trébucher et me gratifia d'un sourire, l'air de dire que je n'étais pas le premier (ce qui me redonna bien sûr toute mon assurance) et retourna au livre qu'il lisait. Des haut-parleurs diffusaient de la musique. Je reconnus l'entrée des dieux au Walhalla, à la fin de l'*Or du Rhin*, passablement plus solennelle que ne l'avait été la mienne ! Malgré mon trouble, je songeai que je devrais profiter de mes heures d'inaction dans la voiture pour écouter la *Tétralogie* de Wagner. Au rythme où les événements se déroulaient, je pourrais sans mal me taper une œuvre par jour. Ragaillardi à la perspective d'un projet qui me désengluait du présent, je m'avançai dans la galerie.

Aux murs étaient accrochées sept toiles à première vue assez semblables : sur un fond blanc étaient tracées de grandes arabesques de couleur, en noir et rouge surtout, formant des arcs, des horizons, des éclats extraordinairement dynamiques. Je m'approchai d'un tableau et lus sur le petit carton : «GEORGES MATHIEU, *D'après Henri Michaux II*. Acrylique et fusain sur toile. 96 cm x 57 cm».

Je tournai la tête pour embrasser l'ensemble.
Lahenaie et Letour avaient eu raison : abstraction
faite des circonstances et de mes mobiles, j'avais
bien fait de venir. On pouvait soupçonner le pro-
cédé, en voyant les uns à côté des autres sept
tableaux qui formaient en somme une série d'un
seul jet, l'inspiration de Mathieu n'était sans doute
pas aussi généreuse que celle d'autres peintres
contemporains (mais depuis l'éclipse du «sujet»,
on pourrait affirmer la même chose de tant
d'artistes modernes que ça ne veut plus rien dire).
Cependant, il y avait dans ses œuvres une âpreté et
une cohérence peu communes.

Je me rapprochai des toiles et les étudiai une à
une, en cherchant à saisir comment Mathieu les
avait peintes. Brigitte m'avait enseigné à reconsti-
tuer le coup de brosse ou de spatule, à recons-
truire les couches successives de couleur et la
chronologie de l'exécution. Les surfaces de
Mathieu, où le blanc prédominait, me rappelèrent
l'aspect topographique des toiles de Toupin, avec
leurs cratères et leurs volcans en saillie ; mais
autant la géologie de Toupin effaçait les hommes,
autant Mathieu était urbain, citadin. Toupin était
intemporel et cérébral, la spontanéité de Mathieu
était résolument lyrique et moderne. Mathieu était
aussi passablement plus cher au mètre carré !

Lahenaie se planta devant la toile voisine, tout
près de moi.

— Je suis heureux que vous soyez venu, me dit-
il. Ces tableaux ne sont-ils pas un enchantement
pour les yeux ?

— Oh oui ! Tout à l'heure j'ai cru que vous me
preniez pour l'ami d'un certain Georges Mathieu,
j'étais loin de penser au peintre. Il y a un très beau
Mathieu au Musée d'art contemporain, si je me
souviens bien…

— En effet. Vous aimez la peinture?

— Assez. Je fais régulièrement le tour des galeries. Du moins, à une époque je faisais le tour des galeries.

— Vous êtes artiste?

— Non, pas du tout! J'y allais par intérêt, je vivais avec une femme... enfin, cela n'a plus d'intérêt aujourd'hui, mais le goût m'est resté. Je ne savais pas que c'était aussi cher, un Mathieu.

— C'est cher, mais je ne les garderai pas longtemps, il y a des acheteurs. Les Japonais ont donné le ton et maintenant les entreprises se montent des collections. Vous avez vu, chacun veut avoir son trente étages avec sa galerie. Bon, il y a eu la chute de Lavallin, et l'année dernière les ventes ont été pourries, mais depuis trois ou quatre mois on est sur une remontée qui devrait durer tant que les taux d'intérêt restent aussi bas. Pourvu que l'artiste soit une valeur sûre, on vendrait n'importe quoi. D'ailleurs il y en a qui le font. C'est comptabilisé dans l'immobilisation, mais ça rapporte trois fois plus sans que ça paraisse aux livres. En passant, que faites-vous ce soir?

— Euh... rien, pourquoi?

— C'est vendredi soir, Sarah et moi allons manger au Crébillon. Vous pourriez vous joindre à nous. L'idée vient de Sarah, mais je la trouve excellente.

— Comment, me joindre à vous, que voulez-vous dire?

— Venir avec nous, nous accompagner, quoi! Excusez mon indiscrétion, mais je présume que vous continuez à me filer. C'est exact?

— Oui.

— Donc vous voulez en savoir plus long à mon sujet et je vous avouerai que la curiosité est mutuelle. Pourquoi ne pas conjuguer nos efforts?

Rassurez-vous, je n'ai pas l'intention de vous tirer les vers du nez. Mais j'aime mieux vous prévenir, vous n'entrerez jamais au Crébillon sans réservation. Alors au lieu de vous tourner les pouces dehors et d'avoir faim, vous pourriez vous taper un festin sans égal à Montréal. J'appelle ça une proposition alléchante…

Je fis semblant de regarder les Mathieu, mais je ne voyais absolument rien d'autre qu'une immense surface blanc gêné contre laquelle ni les tableaux ni mes pensées n'avaient de relief. Je n'avais jamais été obligé de réfléchir aussi vite, même pas en examinant une boîte de Petri – et il faut penser rudement vite quand on a le nez au-dessus d'une culture de bactéries, parce que ça pue en diable !

— Je ne suis jamais allé au Crébillon, prononçai-je enfin. Je suis tenté. Il y a comme vous dites un côté pratique…

— Alors je rappelle le propriétaire et je lui demande une grande table. C'est un bon ami. D'ailleurs, je n'aime pas les tables pour deux, mais je n'ai pas le front de lui demander une grande table un vendredi soir. Grâce à vous, le repas sera plus agréable. Vous avez le temps d'aller vous changer. Soyez ici à six heures et nous irons prendre l'apéro quelque part, nous ferons connaissance avant d'aller au Crébillon. C'est toujours préférable de manger avec des personnes qu'on connaît, vous ne croyez pas ?

— Ça dépend de l'endroit, ça dépend des personnes. Chez Da Giovanni, vous ne m'avez pas paru très à l'aise, lançai-je pour voir sa réaction.

Il n'en eut aucune.

— L'idée n'était pas de moi, dit-il sèchement. Quand j'ai envie de manger des pâtes, j'en fais de bien meilleures. Prenez la peine d'aller voir les Gaucher à côté avant de partir.

Lahenaie adressa quelques mots au jeune homme à la caisse puis disparut dans l'autre salle.

L'avantage lui appartenait nettement. Il m'avait pris au dépourvu, je m'étais embrouillé et lui avais presque raconté ma vie sentimentale (heureusement, je m'étais ressaisi avant de déballer mes déboires avec Brigitte). Déconcerté par son aplomb, j'avais hasardé une riposte tombée à plat. Aplomb, à plat : le contraste résumait assez bien le rapport de forces qui s'était instantanément établi entre nous. Lahenaie ne s'était pas un instant départi de son flegme, il m'avait gentiment fait comprendre que j'avais avantage à aller passer une cravate et n'avait pas cherché à m'humilier. Au contraire, il m'avait plus ou moins invité à prendre les choses avec humour. Décidément, il remportait la première manche. Par l'embrasure, sans pénétrer dans la salle adjacente, je jetai un coup d'œil sur les Gaucher et je quittai la galerie. Les haut-parleurs diffusaient la célèbre Siegfried-Idyll. Sans faute, je devais mettre la *Tétralogie* sur cassettes au cours des prochains jours.

Dehors, il commençait de nouveau à pleuvoir.

Je sonnai à la galerie à 17 h 55. À la maison, j'avais passé une cravate et une veste, nettoyé la litière d'Arlette, rempli ses bols de nourriture et d'eau (je risquais de rentrer tard) et j'étais vite retourné à la galerie, au cas où Lahenaie aurait profité de mon absence pour me faire des sournoiseries.

Mais non, il m'accueillit à l'entrée, accompagné de Sarah. Elle tenait un étui à violon, elle portait une jupette et elle avait de belles jambes, les cuisses longues et les genoux bien faits. Jusqu'alors je l'avais toujours suivie, et il est bien connu que les jambes sont plus belles en vue frontale.

— Je vous présente Sarah Cazabon, me dit Lahenaie. Mais je ne connais pas encore votre nom. Vous connaissez sûrement le mien !

«Alain Cavoure», dis-je, et je lui serrai la main. Étonnamment, sa poignée de main fut désagréablement molle, mal accordée à l'image de solidité et de vigueur qu'il dégageait. «Enchanté», ajoutai-je en regardant Sarah. Elle se tenait un peu en retrait et portait son étui dans la main droite. Je lui souris et hochai la tête ; un gentleman ne tend pas la main à une femme qui ne fait pas le premier geste, m'a-t-on appris, et dans les circonstances, je ne tenais pas à avoir l'air d'insister.

— On y va ? demanda Lahenaie. Nous prendrons l'apéro chez Rémi. Nos réservations sont à sept heures trente. On prend ma voiture ?

— Non, je vous suis, répondis-je. Ne me laissez pas vous perdre de vue !

L'ambiance chez Rémi faisait très cinq à sept. J'avais perdu l'habitude des bars du centre-ville dans lesquels on s'engouffre par milliers les vendredis soirs pour lâcher son fou et critiquer les patrons ou déplorer l'ineptie des subalternes. Les conversations de bureau à cinq heures le vendredi sont certainement parmi les plus animées au monde, mais pas nécessairement les moins insignifiantes. Chacun tient à remporter le trophée de la pire «semaine de fou» du Montréal métropolitain, on se coupe littéralement la parole pour décrire la montagne de besogne qui attend lundi.

Les cuivres brillaient, les plantes éclataient de santé, les serveuses circulaient prestement entre les tables et le bruit des conversations et de la musique couvrait le crépitement de la pluie, ininterrompue depuis des heures. Le son d'un *big band*, ni trop fort ni trop faible, aplanissait le vacarme et répandait une ambiance de fête à laquelle, ma foi, il eût été sot de résister. À l'entrée, des gens s'entassaient, attendant que des tables se libèrent. Je ne comprenais pas qu'on poireaute à la porte d'un bar quand à deux pas des établissements identiques servaient la même chose au même prix, mais la pluie qui ruisselait dans les vitres me rappela que j'aurais peut-être moi aussi préféré attendre. À vrai dire, j'étais plutôt de bonne humeur.

Sarah et Lahenaie commandèrent des Gimlets-vodka et moi une Gueuse. Ils se chargèrent de la conversation, affichant une frivolité un peu forcée, et me parlèrent avec une ironie non dénuée d'affection du propriétaire du Crébillon dont j'allais sous peu faire la connaissance, le type même du «maudit Parisien» né en Touraine, un véritable

hurluberlu connu pour les crises qu'il piquait parfois en plein restaurant devant la clientèle. Ils prenaient soin de jeter régulièrement un sourire de mon côté, mais je constatai avec soulagement qu'ils jugeaient la situation aussi étrange et déroutante que moi. Nous nous mesurions du regard, sans arriver tout à fait à dissimuler un certain embarras.

— J'ai une bonne mémoire des visages, me dit Lahenaie tout à coup, je crois que nous nous sommes déjà vus. Tout à l'heure, votre tête m'a rappelé quelque chose, et j'ai encore la même impression. Vous avez dit que vous fréquentiez les galeries avec quelqu'un... Nous nous sommes peut-être croisés à un vernissage, dans un musée, qui sait ?

Je n'aurais jamais dû commencer à parler de Brigitte ! Je n'avais aucune intention de raconter ma vie, mais Lahenaie parlait d'une rencontre parfaitement plausible et je ne pouvais balayer ses souvenirs du revers de la main sans paraître brusque. Il se rappelait mes paroles, il voulait des précisions, savoir s'il connaissait Brigitte, et j'étais décidé à ne pas prononcer son nom.

— C'est possible, dis-je en affectant d'être amusé par sa question, nous nous sommes peut-être déjà croisés. Le monde est petit, et c'est toujours un peu incestueux, les vernissages.

— Et comment ! Vous n'étiez pas des fois avec une petite brune, assez belle femme, avec des lunettes, l'air étudiante ?

Aïe ! il avait en effet bonne mémoire, et il refusait de lâcher prise !

— Possible, comme je vous dis. Malheureusement, ça ne me dit rien... C'était peut-être dans votre galerie, je suis déjà allé voir des McEwen chez vous avec une amie, mais si je me souviens

bien, c'était il y a une couple d'années. Enfin, ça se peut… Dites-moi, pour changer de sujet, avez-vous lu les articles dans les journaux sur les massacres des Noirs au Soudan?

— Les massacres au Soudan? Je ne pense pas, dit Lahenaie, pris de court autant par la nature que par la soudaineté de ma question. Je suis au courant de la situation en Afrique du Sud, mais quoi, qu'est-ce qui se passe?

M'adressant surtout à Lahenaie, j'expliquai la situation des populations noires dans certains États arabes. Je voulais tellement faire oublier Brigitte que je m'emportai, ne mâchant pas mes mots pour exprimer mon indignation et ma confusion. Lahenaie avait l'air de plus en plus étonné et Sarah nous regardait tour à tour sans trop savoir comment réagir. Le sujet était complètement déplacé et je m'y cramponnais néanmoins, incapable de rebrousser chemin. Je parlai de la pleutrerie de nos députés qui n'avaient même pas le courage de dénoncer le carnage.

— Nos politiciens sont des imbéciles! lançai-je, toute gaieté disparue. Je suis sûr que les députés sont remplis de bonne volonté en partant, comme tout le monde, mais on dirait que le fait de se retrouver au Parlement les transforme en crétins. Ils dénoncent des principes mais tolèrent des massacres, ils voient des menaces partout sauf là où elles sont réelles, ils parlent d'environnement en se bouchant le nez et les yeux et ils ne font strictement rien. En entrant en politique, ils arrêtent d'appeler les choses par leur nom, ils vivent dans un monde qui n'a rien à voir avec la réalité.

Lahenaie était mal à l'aise. J'avais élevé la voix, parlé avec force, j'étais nerveux et il ne le comprenait pas.

— Je ne sais pas, je connais bien certains députés et ils ne correspondent pas tout à fait au portrait

que vous en brossez, dit-il assez sèchement. Bien
sûr que le pouvoir corrompt, on le sait depuis que
le pouvoir existe. Il y a des crétins partout, la
moitié des personnes ici sont des crétins et les
autres ne valent pas beaucoup mieux, mais les
députés fonctionnent dans un système qui a ses
bons et ses mauvais côtés, en général ils sont sin-
cères et ils font leur possible.

— Je traverse une période amère, je vous
demande pardon, l'interrompis-je. Nous ne
sommes pas ici pour discuter de politique. Parlons
d'autre chose, parlons des deux Gaucher que j'ai
vus tout à l'heure.

À la mention de Gaucher, le visage de Lahenaie
se rasséréna et il raconta en long et en large le petit
croc-en-jambe qu'il avait dû faire à la galerie qui
représentait le peintre pour mettre la main sur les
deux tableaux. Mais je crus percevoir à un regard
de Sarah qu'elle avait compris le sens de ma dia-
tribe contre nos zozos nationaux et qu'elle n'était
pas complètement en désaccord avec moi. Nous
parlâmes de peinture (sans revenir, Dieu merci, sur
la «petite brune»). À mon grand plaisir, Lahenaie
trouva intéressant mon rapprochement entre
Mathieu et Toupin et je me sentis remonter de
quelques millimètres dans son estime.

Au moment où j'enfilais mon manteau, il se
tourna vers moi et me glissa à l'oreille: «Vous
avez dit quelque chose de drôle tout à l'heure.
Vous avez tort de croire que tout le monde est
rempli de bonne volonté!» Je croisai le regard
intrigué de Sarah et nous sortîmes sous la pluie.

Chapitre

16

Le Crébillon était bondé, mais une table nous attendait. Le propriétaire vint lui-même saluer Lahenaie à l'entrée. J'étudiai le menu. Tous les mets avaient des noms d'au moins six mots et les prix étaient à l'avenant. Lahenaie et Sarah connaissaient la carte par cœur et consultaient surtout leurs souvenirs pour se décider ; ils optèrent pour une entrée froide de ris de veau puis Lahenaie demanda les noisettes d'agneau à la sauce madère et Sarah les médaillons de veau aux pleurotes. Ils me recommandèrent fortement les foies de poulet aux trois poivres et le râble de lapin à la sauce moutarde ou les papillotes de veau à la crème d'oseille. Je suivis leur conseil, choisissant le lapin. Lahenaie commanda deux bouteilles de Château Clerc-Milon, un excellent pauillac qui accompagnerait très bien les trois viandes, affirmat-il. J'étais tout disposé à le croire, j'avais la nette impression d'avoir affaire à mes supérieurs en matière de gastronomie.

Je ne me trompais pas. Les mots me manquent pour parler du repas que je fis au Crébillon. Brigitte et moi aimions bien faire la cuisine, mais nous n'avions pas assez de talent et de patience pour fricoter de pareils régals. Les sauces étaient sublimes ! Lorsque je vis Lahenaie tremper son pain dans son assiette, je ne me tins plus de joie et nettoyai la mienne jusqu'à l'ultime molécule. Il y avait tellement de crème dans les sauces, je savais

parfaitement que j'étais en train de m'abîmer le foie et je m'en fichais avec une délectation qui n'avait rien de morose. Quant au râble, j'oubliai le «b» comme dans béatitude et râlai de plaisir! Le Clerc-Milon fut délicieux, plein, harmonieux, parfumé, et Lahenaie ne cessa de tout le repas d'en vanter les mérites.

On venait de nous apporter la deuxième bouteille de vin lorsque Lahenaie me demanda soudain :

— Je ne voudrais pas paraître indiscret ni entrer dans vos secrets, mais il y a longtemps que vous exercez votre métier?

— Je peux vous répondre en toute franchise, avouai-je, c'est très récent. Je ne suis pas un détective chevronné, comme on dit. Je ne sais pas non plus si je vais pratiquer ce métier longtemps.

— Qu'est-ce que vous faisiez avant?

— J'étais chercheur en biochimie. Un secteur d'avenir…

— Où?

— À l'Institut Armand-Frappier.

— Qu'est-ce qui est arrivé? Compression du personnel?

— Non, j'ai démissionné.

— Pourquoi? Enfin, pardonnez ma question, mais pourquoi un scientifique de votre âge quitterait-il son poste aujourd'hui, en pleine récession? Là vous vous retrouvez détective, ça m'intrigue.

— Oh! ça ne figurait pas dans mon plan de carrière! Disons que c'est relié au fait que je m'y connais en peinture, à une femme si vous voulez…

— Alors je n'insiste pas. Et sur quoi portaient vos recherches?

— Oh, diverses choses. À la fin j'étais dans un programme intéressant, on était en train de mettre au point une bactérie pour décomposer le pétrole en cas de déversement, dans le Saint-Laurent par exemple, ou ailleurs. Il se fait beaucoup de recher-

ches du genre dans le monde en ce moment. On était bien placés, les travaux avançaient et on avait déjà publié deux ou trois articles assez remarqués. Puis toutes sortes d'événements sont arrivés et j'ai préféré démissionner. Enfin… Et vous, que faites-vous ? demandai-je à Sarah, pour changer de sujet.

— J'étudie en musique à McGill.

Je me rappelai à l'étui à violon qu'elle tenait à la galerie.

— Vous étudiez le violon, n'est-ce pas ? J'ai un bon sens de l'observation, méfiez-vous !

Nous éclatâmes de rire.

— Oui, c'est le violon, dit-elle. À l'automne, je m'en vais étudier à Juilliard.

— Pas avec Dorothy DeLay, au moins ?

— Mais oui, justement.

— Alors j'aimerais bien vous entendre.

— Parce que vous aimez aussi la musique ! coupa Lahenaie.

— Oh ! c'est ma seule passion. Laissez-moi dire que j'aime plus la musique que la vie !

Pendant le reste du repas, nous discutâmes musique et violonistes. Lahenaie avait des vues arrêtées en la matière, mais il ne semblait pas très calé, débitant des généralités éminemment discutables. Sarah par contre connaissait à fond le répertoire et les interprètes et nous convînmes rapidement que Milstein était le plus grand violoniste vivant. Mais très vite, nous commençâmes à diverger, elle défendant les violonistes dont la sonorité était large et vigoureuse, et moi les interprètes dont le jeu était cristallin, plus analytique. Elle aimait les sonates de Bach avec Menuhin ou Heifetz, je préférais Milstein et Kuijken. Elle aimait Rabin et Stern, moi Grumiaux et Perlman.

— Grosso modo, intervint Lahenaie, qui avait peu parlé au cours des dernières minutes, Sarah

préfère les Guarneri alors que vous préférez les Stradivarius. C'est un peu ça, non, Sarah?

— Grosso modo, peut-être, répondit-elle. Mais Milstein possède un Stradivarius de 1716, un des meilleurs instruments au monde… En tout cas, nous aimons tous le violon, on s'accorde au moins là-dessus!

Je me demandai comment Lahenaie avait pu lancer une pareille affirmation, que Sarah avait plus ou moins confirmée. Peut-être était-il plus connaisseur que je ne l'avais d'abord cru, peut-être Sarah et lui avaient-ils finalement plus d'intérêts en commun que je ne l'avais soupçonné. Cependant, je m'en voulus de m'être laissé prendre à un concours de préférences avec elle. J'eus peur d'avoir fait mauvaise impression, genre vendeur d'assurances qui prétend en remontrer sur le catalogue de Messier à son astronome de client. Et je songeai à Letour qui m'avait recommandé de suivre Lahenaie de plus près, de ne pas m'asseoir trop loin si j'allais au restaurant. Assurément, il aurait été ravi de nous voir.

— Je vais vous raconter une anecdote de musicien, dis-je.

Le garçon venait de nous apporter le café et les digestifs – et je remarquai que, prestige français oblige, seuls des hommes faisaient le service au Crébillon. Contrairement à Lahenaie et à Sarah qui avaient pris du cognac, dont je n'ai jamais été très friand, j'avais demandé un pineau sur glace (le pineau étant pourtant du moût de raisin additionné de cognac, allez comprendre).

— Weilerstein, le premier violon du Cleveland, parlait avec quelqu'un en mangeant une glace. Il gesticulait et sa boule de crème glacée vola dans les airs et tomba à terre. Savez-vous ce qu'il fit?

— Il la ramassa et la mit dans sa poche! répondit Sarah. Les violonistes se la racontent beaucoup,

celle-là, mais personnellement je doute qu'on puisse être distrait à ce point-là. Quand même, de la crème glacée, c'est froid, c'est gluant, ça réveille !

— Je ne vous impressionne pas avec mes anecdotes, dis-je en riant. Dommage !

— Mais attendez, j'en ai une autre absolument tordante, dit Sarah, et qui est parfaitement vraie. Au département on a une prof terriblement distraite. En fait, c'est plutôt agaçant, elle est toujours perdue, heureusement qu'elle enseigne le piano, elle serait capable d'oublier son instrument. Un matin, elle était venue à l'université en auto, et le soir elle est rentrée en métro. Le lendemain en sortant de chez elle, elle s'aperçoit que sa voiture a disparu. Elle était sûre qu'elle avait été volée et elle a appelé la police ! Et c'est le lendemain qu'elle s'est rappelée que durant deux jours, sa voiture était dans le stationnement de l'université ! Non mais, est-ce possible !

Lahenaie la trouva drôle, mais encore plus consternante. Il était évident à sa réaction qu'il excluait catégoriquement toute possibilité d'être lui-même sujet à de telles absences. Sarah me regarda prendre une gorgée de mon verre.

— Vous prenez du pineau comme digestif ? demanda-t-elle.

— Je ne suis pas fou du cognac, dis-je, je n'aime pas les alcools distillés après un repas. Un pineau, c'est plus doux et c'est un excellent digestif.

— Vous permettez que je goûte ?

Étonné de sa familiarité, je lui tendis mon verre. Elle but une petite gorgée, se passa la langue sur les lèvres et en reprit.

— C'est vrai, c'est bon, conclut-elle.

— Dans ce cas nous en boirons demain, dit Lahenaie en se tournant vers moi. Je vous invite à

manger chez nous demain soir et nous boirons du pineau après le dessert. Vous êtes libre ? Sûrement…

— Pardon, vous m'invitez chez vous demain soir ? demandai-je, comme un imbécile qui se rend soudainement compte de sa vraie nature.

Or les imbéciles certifiés ne se rendent pas compte, c'est précisément ce qui fait leur charme. J'avais parfaitement bien entendu ce que Lahenaie venait de dire et en même temps, j'étais persuadé d'avoir mal interprété ses paroles, de nager en plein non-sens, qu'il faisait une crise de bonne humeur.

— Pourquoi pas ? Nous nous connaissons peu, sans doute, mais nous avons bien bavardé, vous vous êtes obstiné avec Sarah, la glace est brisée, quoi ! Nous avons passé un moment agréable, n'est-ce pas, Sarah ? Allons, faites-nous plaisir, acceptez…

— À quelle heure ?

— Vous verrez bien, lança-t-il avec une pointe de malice, et je ferai attention pour ne pas vous perdre de vue ! Bon, disons que je devrais rentrer vers six heures. Je vous montrerai la maison. Ne serait-il pas presque inconvenant de refuser une invitation pareille ?

— Ça n'a pas plus d'allure d'accepter, votre offre ne tient pas debout ! Mais je vais me surprendre, j'accepte. Merci.

Lahenaie s'empara de l'addition et ne voulut en aucune manière que je me charge ne serait-ce que du pourboire. «Vous êtes mon invité ! insista-t-il. La discussion est close, tout le monde rentre se coucher.»

C'est exactement ce que je fis : je rentrai directement chez moi, sans raccompagner Lahenaie et Sarah jusqu'à Boucherville. Je n'hésitai même pas, je ne pouvais agir autrement.

Chapitre

17

La matinée du samedi fut d'une platitude inqualifiable.

Il avait neigé au cours de la nuit et lorsque je me levai, le sol était blanc. Le mélange de pluie et de neige avait répandu une épaisse couche de glace sur la Nissan et je dus racler les vitres une dizaine de minutes avant de partir. En maugréant, je me rappelai encore les vers de Gautier. Quels farceurs, ces poètes !

Je ne pris pas la peine d'aller cueillir Lahenaie chez lui et me pointai à la galerie peu avant dix heures. La Bentley était à sa place habituelle. Je garai ma Nissan dans la rue presque déserte en face et aussitôt, je le vis derrière la vitrine. Je me retrouvais à mon poste de détective émérite. Les événements de la veille me paraissaient irréels, inquiétants ; je me rappelais avec incrédulité l'invitation qu'il m'avait faite à la fin du repas, et pourtant je n'avais pas rêvé ! J'écoutai distraitement la radio en parcourant le journal, surveillai vaguement les allées et venues à la galerie : j'avais le vague à l'âme. Vers midi, Lahenaie sortit seul. Au diable la filature ! me dis-je. Tout autant que ma mémoire, ma volonté aussi était la proie d'antinomies : je savais que la bienveillance et la désinvolture de Lahenaie avaient peut-être (et fort probablement) pour but d'amollir ma vigilance, et en même temps j'avais envie d'un souvlaki et de frites, de nous accorder à tous deux une heure de

répit. Je pris sur la banquette le rapport annuel de Félicité, que je n'avais pas encore sérieusement consulté, et me dirigeai vers un restaurant libanais du coin.

Je m'installai près des fenêtres et j'ouvris le rapport. Je trouvai rapidement la réponse à une première question. J'achetais de la nourriture pour Arlette depuis neuf ans sans jamais avoir remarqué les produits Félicité dans les magasins. Or, la compagnie de Lahenaie ne vendait pas ses produits sous sa propre étiquette, mais fabriquait les marques maison de grandes chaînes de distribution. Le chiffre d'affaires avait augmenté considérablement depuis cinq ans, car l'entreprise avait effectué une percée intéressante en Nouvelle-Angleterre, produisant le *No Name* d'une importante chaîne d'alimentation américaine. Au cours du dernier exercice financier, les ventes avaient atteint 37 millions. Tout cela paraissait limpide et sans histoire, mais une annexe portant sur les Laboratoires Félicité inc., un institut de recherche scientifique, retint mon attention. La filiale était largement déficitaire ; néanmoins, la direction se proposait d'y investir trois millions au cours des deux prochaines années. Je pensai au mari d'Évelyne Meulemans. Au Crébillon, je n'avais pas interrogé Lahenaie au sujet de cet endocrinologue, la question m'était complètement sortie de l'esprit. J'avais été tellement pris de court par la bousculade des événements que je m'étais enlisé dans les guerres civiles africaines et la sottise de nos députés, omettant de préparer notre rencontre et de chercher à cueillir au passage des renseignements qui auraient pu faire avancer l'enquête. Je m'étais laissé posséder les yeux bouchés. En retournant à la voiture, je préparai une liste de sujets à aborder avec Lahenaie. J'allais en

apprendre davantage, d'autant plus que, rassuré par mon manque de curiosité de la veille, il serait moins méfiant, moins prudent. Et j'étais fort intrigué par ces laboratoires où travaillaient des endocrinologues.

Je quittai le restaurant et soudain, j'ignore qui l'avait lancée dans ma direction, mais une vérité me frappa violemment entre les deux yeux. Lahenaie dînait un vendredi soir avec Sarah, il m'invitait chez lui et me faisait entendre que c'était aussi chez Sarah. Par conséquent, il ne trompait pas «sa femme» avec Sarah : elle était sa compagne en bonne et due forme. Inconsciemment, ou tacitement, j'avais jusque-là présumé que Sarah était la maîtresse de Lahenaie et cette supposition avait toujours plus ou moins marqué mon attitude envers eux. Or, si je me fiais aux apparences, je n'étais pas du tout lancé sur une affaire d'adultère. Comment la vérité avait-elle pu m'échapper si longtemps? Je devais vite abandonner mon hypothèse et explorer d'autres pistes. Par exemple, le laboratoire. Intrigant... Je me mis à réfléchir. Des labos, ça peut servir à raffiner un tas de choses. Par exemple, des substances dites «psychotropes», légales ou non, et qui procurent la félicité !

Je repris ma place derrière le volant et j'énumérai dans mon carnet les questions à poser en soirée. Je venais de lire un article choc sur la lutte contre les trafiquants de cocaïne en Colombie qui décrivait en long et en large les atermoiements et la mauvaise foi flagrante des Américains dans cette guéguerre de pétage de bretelles et de contrordres absurdes. Si j'abordais le sujet avec Lahenaie en soirée, je verrais bien sa réaction. Un bref instant, je fus persuadé d'avoir mis dans le mille, l'instant d'après je me trouvai ridicule. Je délirais, comme

un adolescent épouvanté qui scénarise à l'avance une soirée avec la fille de ses rêves qui vient d'accepter de l'accompagner à une danse de l'école. Un imbécile qui s'en rend compte! Je me sentis tellement amateur et dépassé, et je ne pouvais qu'être plus dépassé encore si jamais, par le plus malicieux des hasards, je voyais juste. Néanmoins, il n'y aurait pas de mal à parler à Lahenaie du cartel de Medellin, non?

Lahenaie revint de son déjeuner et poussa la porte de la galerie en regardant sa montre. Il aurait pu me saluer de la main, mais il s'en abstint. Une délicatesse de sa part que j'appréciai. Peu après, une Jaguar noire stoppa devant la galerie. Je reconnus l'homme aux diapos. Il disparut à l'intérieur et resta une bonne demi-heure. En sortant, il avait l'air extrêmement préoccupé, pas du tout de bonne humeur. Il partit à toute vitesse en faisant fumer du caoutchouc, mais j'étais déjà derrière lui. Je n'avais nul besoin de poireauter tout l'après-midi devant les vitrines de la galerie à ne pas voir Lahenaie faire tranquillement son métier de marchand de tableaux. L'adultère était écarté, d'accord. Or l'homme aux diapos devenait trop présent, trop insistant pour que je ne soupçonne pas un filon éventuel, une piste pouvant m'aider à comprendre à quoi j'étais mêlé et en quoi au juste mon rôle consistait.

Nous roulâmes quelques minutes au centre-ville, puis il tourna dans un stationnement. Le préposé le laissa passer. Lorsque j'avançai à mon tour, le préposé me dit que toutes les places étaient réservées. «C'est samedi, le terrain est vide!» lui dis-je, et ses yeux se refermèrent sur le billet de cinq dollars que je lui tendis. Il me tourna le dos et la barrière se leva miraculeusement. Je vis l'homme aux diapos couper à pied à travers le terrain. J'allai vite me garer et le suivis.

Il franchit le seuil d'un édifice à bureaux. Je crus que je perdrais là sa trace. J'ignorais si Lahenaie l'avait averti de ma filature (cela aurait pu expliquer sa contrariété lorsqu'il avait quitté la galerie, mais comment savoir, il avait toujours eu le même air grognon) et je ne pouvais quand même pas le suivre jusqu'au bureau où il se rendait. Par bonheur, il se dirigea vers un poste de contrôle où un vieil homme était assis, montra une carte et signa le registre. Je lus le tableau des locataires, le laissai s'éloigner vers les ascenseurs et m'avançai. «Bonjour! dis-je. Je vais chez Cohen, Laverdure». «Signez ici et montrez-moi vos papiers», dit le commissionnaire. Je lui fis voir mon permis de conduire et signai, en lisant le nom sur la ligne précédente : JL Gobeil. Je me dirigeai vers les ascenseurs et regardai l'indicateur. L'ascenseur s'arrêta au huitième et ne bougea plus. J'appuyai sur le bouton, montai jusqu'au troisième, regardai pendant deux ou trois minutes les plantes vertes pousser des soupirs d'ennui, le temps de voir ma première mouche de l'année (il venait de neiger quelques heures plus tôt!) et redescendis. Je signai de nouveau le registre et quittai l'édifice. En repassant devant le tableau, je notai les trois locataires du huitième : Groleau, Hébert & ass. (probablement un cabinet quelconque), Lexitec Canada ltée et Artev inc.

Dehors, je m'arrêtai à la première cabine téléphonique et consultai les pages jaunes. Je trouvai Lexitec sous la rubrique «Traducteurs et interprètes». Gobeil n'avait pas l'air d'un traducteur, ne se comportait pas comme un traducteur, ne conduisait certainement pas la voiture d'un homme qui gagne sa vie avec les mots, et j'éliminai Lexitec sans hésiter. Il n'y avait pas de Groleau, Hébert sous la rubrique «Avocats». Inspiré, je cherchai sous

« Ingénieurs-conseils » : ils y étaient, dans un petit
encart. Restait Artev. Dans l'annuaire des pages
blanches, je trouvai une inscription « Artev-
Évaluateurs » à la bonne adresse. Je retournai à
« Évaluateurs » dans les pages jaunes. Je lus enfin
« ARTEV–Évaluateurs d'objets d'art, commis-
saires-priseurs. Successions, achat et vente ».
Voilà ! Gobeil pouvait être ingénieur, la possibilité
n'était pas entièrement à exclure, mais il y avait de
fortes chances qu'un homme fréquentant réguliè-
rement une galerie d'art et entretenant avec le
propriétaire des relations cordiales (ou du moins
quotidiennes, car leurs rapports ne semblaient pas
sans aspérité) fût évaluateur d'objets d'art plutôt
qu'ingénieur. J'ignorais encore la signification de
ma découverte, mais au moins je connaissais
l'identité de l'homme aux diapos, le numéro
d'immatriculation de sa Jaguar et vraisemblable-
ment le nom de l'entreprise pour laquelle il travail-
lait ou dont il était propriétaire. Mon « enquête
personnelle » venait de commencer.

Je retournai à la galerie. La Bentley n'avait pas
bougé et j'allai à la Maison des vins acheter une
bouteille que j'offrirais à Lahenaie et Sarah. Je me
serais volontiers tapé une séance de délectation
morose à étudier les étiquettes, à hésiter délicieuse-
ment : je n'y avais pas mis les pieds depuis
longtemps et le fait de m'y retrouver me rappela
l'époque où Brigitte et moi y allions prospecter
(« rechercher des richesses naturelles », dit le
dictionnaire). Je me contentai cependant de visiter
la cave, un pavillon peu éclairé érigé au milieu du
magasin dans lequel on couchait les meilleurs crus.
Je choisis un Gevrey-Chambertin et, tant qu'à y
être, je pris une bouteille de Mercurey pour moi.
Au diable la dépense ! me dis-je – mais je n'avais
décidément pas les moyens de mettre un
chambertin dans chaque poche et, encore une fois,

je me sentis personnellement outragé par les prix de la SAQ.

De retour à l'auto, je glissai les deux bouteilles sous le siège. Je mis un trio de Schubert dans le lecteur et je m'apprêtais à passer l'après-midi en musique lorsque, dès les premières mesures, Lahenaie vint reconduire un couple de visiteurs. Il sortit avec eux dans la rue et ils se quittèrent en échangeant de longues poignées de main (je me rappelai sa main si molle de la veille). Je n'avais jamais vu Lahenaie raccompagner ainsi des clients, je me demandai s'il ne venait pas de vendre un Mathieu, car il avait le sourire fendu jusqu'aux oreilles. Une autre question à lui poser en soirée. Je revins au trio de Schubert. J'avais hâte d'entendre l'andante, dont le thème élégiaque me rappelait toujours le film *Barry Lyndon* de Kubrick.

J'appelai Letour à l'heure convenue, fis mon rapport (rien à signaler, la vie continue) et « oubliai » de lui parler de ma présence au dîner de la veille au Crébillon et, par conséquent, de mes projets pour la soirée. Il me donna congé pour le lendemain et raccrocha – le premier, bien sûr, il avait retrouvé ses bonnes manières. Je trouvai extrêmement curieux qu'une filature « de tous les instants » pût s'accommoder du jour du Seigneur. Peut-être Letour était-il croyant, qui sait ? Avant de connaître Brigitte, j'avais fréquenté une fille qui croyait au bon Dieu dur comme fer. Enfin, chacun a droit à ses superstitions, même le mécréant, et c'est très bien : autrement l'espoir serait impossible et la vie ne serait pas endurable. Par exemple, si Dieu ne s'était pas arrêté le septième jour pour contempler son œuvre, j'aurais dû travailler le dimanche et je n'aurais pas eu le temps de faire mon ménage et ma lessive.

C h a p i t r e

18

Lahenaie mit son clignotant, ralentit et franchit la grille. Je le suivis et me rappelai ma promesse de tout observer. *You can see a lot by just looking*, disait Yogi Berra. L'allée serpentait sur une trentaine de mètres entre les arbres, d'énormes pins pour la plupart, puis bifurquait, une voie menant au garage et l'autre décrivant une boucle devant la maison. Chaque hiver, le déblaiement devait coûter le prix d'une vie sauvée au Mali, mais est-ce notre faute s'il ne neige pas au Sahel ! La maison, dissimulée aux regards des passants par la végétation, était une grande demeure bourgeoise en pierre grise datant de la fin du siècle dernier. Un énorme danois surgit d'entre les arbres et se mit à courir au-devant de la Bentley en aboyant. Lorsque je descendis de ma Nissan, il vint me flairer pour la forme et retourna vite sautiller autour de son maître, l'écume volant de tout côté. « Assis, Balder, au pied ! » ordonna Lahenaie. La bête obéit en geignant et en frémissant de tout le corps, comme si des liens invisibles la retenaient au sol malgré ses efforts.

— Venez, me dit-il, nous allons faire les présentations. Balder, voici Alain. Donne la patte !

Balder leva la patte et, lorsque je la saisis, il sauta de joie et me laissa une traînée de bave sur l'épaule. Lahenaie partit à rire et lui tapota le flanc.

— Il est jeune, me dit-il, il perd facilement le contrôle.

Sarah sortit de la maison et vint nous rejoindre. Sa démarche était tranquille, elle souriait. «Bonjour, ça va?» dit-elle en me tendant la main. Sa paume était mouillée, elle venait de la passer sous l'eau. Elle portait une blouse de soie moirée d'un très beau vert, très lâche, rentrée dans un jean noir qui moulait ses hanches et son ventre plat. Ses formes étaient encore graciles; dans une dizaine d'années, lorsqu'elle aurait l'âge de Brigitte et pris un peu de chair, Sarah serait ravissante. Elle se leva sur le bout des pieds et embrassa Lahenaie, accompagnant son geste d'une caresse affectueuse. Elle m'adressa un sourire et, pendant une seconde, elle me parut extrêmement attendrissante.

— Tu viens avec nous? lui demanda Lahenaie. Nous allons faire le tour de la maison.

— Oui, mais j'ai froid, je vous rejoins tout de suite dans la cour.

Sarah regagna la maison et Lahenaie m'invita à le suivre. Nous contournâmes le garage, une ancienne écurie détachée de la maison, et il ne jugea pas nécessaire de me pointer la Porsche 911 noire que j'y vis par la porte ouverte. Balder nous suivit en zigzaguant, la queue droite et le nez au sol. L'arrière du garage était masqué par des treillis entre lesquels couraient des plantes grimpantes, peut-être des rosiers sauvages. En saison, le coup d'œil devait être assez joli. Les murs de la maison étaient brunis par le lierre et une faible teinte de vert commençait à s'y répandre. Tout autour s'étendait une vaste pelouse; bien que nous fussions encore en avril, l'herbe était déjà verte par endroits et il ne restait plus trace de la neige tombée la nuit précédente. En bordure de la pelouse, des arbres, très hauts, des haies de chèvrefeuille, une pinède à une extrémité du terrain. Une grande véranda (sur laquelle Sarah apparut,

enfilant un chandail) surplombait la cour, et un trottoir de bois peint menait à la piscine, tendue d'une toile légèrement enfoncée et jonchée de feuilles mortes. Çà et là étaient posées des vasques pour les oiseaux et plusieurs cabanes pendaient aux arbres nus. Au centre de la pelouse, un jeu de croquet était installé.

— Sarah est une mordue du croquet, m'expliqua Lahenaie. Il y a encore de la glace entre les arbres et voilà une semaine que le jeu est sorti !

Sarah sourit en baissant les yeux comme une petite fille, puis elle me demanda si j'aimais le croquet.

— Ma foi, lui dis-je, j'ai beaucoup joué quand j'étais jeune, mais je me demande si je me souviens encore des règles. C'est magnifique ici, le terrain est immense.

— C'est de l'entretien, aussi. Avec la pinède en avant, j'ai dix acres, précisa Lahenaie.

— Mais l'été, c'est merveilleux, dit Sarah, c'est un morceau de paradis en pleine ville. On a beaucoup d'oiseaux.

Lahenaie lui prit la main et se mit à rire doucement.

— En pleine ville, tu exagères un peu, dit-il. Tu es une banlieusarde honteuse, tu chiâles quand tu dois revenir en autobus ! C'est vrai, me dit-il, elle prend toujours un taxi. Évidemment, à ce temps-ci de l'année, sans les oiseaux, sans fleurs, la cour est moins intéressante. Vous viendrez à l'été, vous pourrez vous faire piler au croquet. Je vous préviens, elle joue pour de l'argent et elle gagne toujours !

Vraiment, j'étais entré de plain-pied dans les bonnes grâces de Lahenaie ! Je n'étais pas arrivé depuis cinq minutes que déjà il m'invitait à revenir jouer au croquet. Letour ne s'était certainement jamais douté que je prendrais ses directives

tellement à cœur! Je me demandai si Lahenaie se
moquait de moi ou s'il était sérieux. Il valait mieux
ne pas trop chercher à le savoir. Nous montâmes
sur la véranda et passâmes à l'intérieur, Balder en
tête.

Dès notre entrée, un chat sauta d'une chaise et
vint à notre rencontre, alors qu'un autre quittait
hâtivement la pièce.

— Vous n'êtes pas allergique aux chats,
j'espère? demanda Lahenaie.

— Oh non! Je serais misérable, j'ai une chatte.
Nous vivons ensemble depuis neuf ans et nous
sommes très proches!

— Ici vous verrez des chats partout, nous en
avons quatre. Sarah est allergique, en tout cas c'est
ce qu'un médecin lui a dit, mais elle aime les chats
encore plus que moi. Elle, c'est Bianca. Celui qui
s'est sauvé, c'est Froussard. Il porte bien son nom.
Celui qui dort là-bas, c'est Galoppino. Il y a aussi
Purasard, un chat qu'on a trouvé et qui passe ses
journées dans le bois. Il doit être encore parti.

Ora Bianca era nera come il carbone. Elle frôla
la jambe de Lahenaie, laissant des poils sur son
pantalon, et vint se trémousser à mes pieds, la tête
au sol et le derrière levé. «Vous avez le chic avec
les chats, dit Lahenaie, ici Bianca est notre baro-
mètre. Bianca, arrête tes présentations de siège!
Vous savez pourquoi les chats font ça?» Je
l'ignorais. «Les chats ont des glandes sur la queue,
expliqua-t-il. Ils font connaissance en se reniflant
le museau et le derrière, comme les chiens au fond
– au fond, c'est le cas de le dire! La présentation
de siège équivaut à notre poignée de main. Et
Bianca a toujours pris les nouvelles rencontres au
sérieux, elle se hisse le train en l'air et elle pourrait
se dandiner pendant des heures.» Je me penchai
sur Bianca et lui frottai le ventre. Elle perdit carré-

ment la tête et se mit à ronronner comme un Kenworth. Entre temps, Balder s'était dirigé sans perdre une seconde vers son bol, avait agité vaguement les babines et les narines puis plop! il s'était allongé sur le carrelage.

La demeure comprenait trois étages et une cave, mais le dernier étage était condamné. Les gens de maison y logeaient autrefois et les pièces étaient minuscules; Lahenaie voulait y entreprendre des travaux au cours de l'été. Il me fit voir tout le rez-de-chaussée et, au pied de l'escalier, me dit simplement que les chambres se trouvaient à l'étage. Seule la cuisine avait été rénovée au goût du jour; trois fois plus grande que la mienne, elle était peinte en blanc, équipée au centre d'un vaste comptoir rectangulaire en bois dur qui recouvrait les fours et la cuisinière. Une multitude d'appareils électriques, du robot culinaire à la cafetière italienne à levier, étaient rangés sur le dessus en céramique des armoires basses qui faisaient tout le tour de la pièce. La salle à manger et le salon étaient spacieux, tapissés de vieux motifs, meublés à l'ancienne. Les murs étaient couverts de tableaux, en majorité des paysages. À lui seul, le mur de l'escalier devait contenir une vingtaine de petits tableaux, tous richement encadrés. Au salon, entre un vieux bureau à cylindre et une chaîne stéréo ultramoderne (et ultracoûteuse), une vitrine contenait une impressionnante collection de bibelots, tous des chats. Je m'arrêtai un moment pour admirer. «Vingt ans de collection, me dit Lahenaie. Voici le premier que j'ai acheté.» Il s'agissait d'un chat minuscule en cristal taillé, très joli. Il me désignait au passage ses plus belles possessions : un Chardin, un Pierre Patel, un Leduc (tous authentiques) et plusieurs œuvres de maîtres canadiens. Je vis cependant peu d'œuvres

modernes et fus étonné, en revenant vers la cuisine, d'apercevoir dans le hall deux grands tableaux de facture très contemporaine et assez remarquables.

— Connaissez-vous Florent Cazabon? me demanda Lahenaie.

— Je ne pense pas, répondis-je. Je suis assez impressionné.

Je m'avançai vers les tableaux et lus, en petits caractères rouges tracés au bas de chacun «cazabon 74» et «cazabon 81». Le nom m'était vaguement familier, peut-être Brigitte l'avait-elle déjà mentionné, mais je ne me rappelais pas avoir déjà vu une œuvre du peintre. Dans la cuisine, Sarah referma la porte du frigo et me regarda.

— C'est un vieux cinglé, dit Lahenaie. N'est-ce pas, chérie? Florent est le père de Sarah... Il a soixante-deux ans, il a peint toute sa vie des tableaux extraordinaires et il n'est pas connu. Du grand public, je veux dire, car il est fort estimé des collectionneurs. Il a le tort d'être né riche, ce qui lui permet d'avoir horreur des expositions. Il garde ses toiles dans une espèce de hangar qu'il a fait construire chez lui. Chaque fois qu'il se décide à vendre un tableau, les connaisseurs se l'arrachent au risque de se ruiner. Sans blague, j'en connais un qui a hypothéqué un magnifique domaine à Sainte-Adèle! Florent m'a donné ces tableaux il y a deux ans, quand j'ai acheté la maison. Il me les a prêtés, en fait. Depuis le jour où je les ai accrochés, ils n'ont pas bougé.

Je n'eus même pas la présence d'esprit de prononcer: «Ah bon?» Je regardai Sarah. Elle rangeait un bac à glaçons dans le congélateur et me tournait le dos. Froussard était sorti de sa cachette et grimpait sur ses jambes en miaulant et Sarah l'allergique n'en semblait guère incommodée.

Galoppino s'était réveillé et lapait un bol d'eau
près du museau de Balder. Sarah souleva un
plateau et vint vers nous. Le plateau contenait trois
verres d'une boisson orangée.

— J'ai préparé des madras. Vodka, jus de pam-
plemousse et jus de canneberges, dit-elle.

Elle nous tendit nos verres. «*Cheers*, santé et
tchin-tchin», dit-elle.

— Santé! Alors votre père est un artiste
célèbre? demandai-je.

— Célèbre, oui et non. Comme Paul disait,
papa est un peu cinglé. La folie est son métier et la
peinture son violon d'Ingres! Je suis bien placée
pour le savoir, j'ai vécu dix-neuf ans avec lui, il a
été mon premier professeur de musique!

— Curieux de parler de la peinture comme d'un
violon d'Ingres, non? Ça pourrait être un bon jeu
de mots.

— Mais c'était un jeu de mots! dit-elle en riant.

Oups! Je pris une grande gorgée de madras.
Plus je voyais Sarah et plus je la trouvais belle
femme. «C'est délicieux, dis-je. Mon Dieu!
j'oubliais, j'ai apporté quelque chose! Je retourne
à l'auto.»

Je rapportai la bouteille de Gevrey-Chambertin.

— Je ne vous dirai pas que ce n'était pas
nécessaire, dit Lahenaie en examinant la bouteille,
certainement pas! Merci.

C h a p i t r e

19

Nous mangions l'excellente pintade à l'orange que Sarah avait préparée, avec du riz et du brocoli au gingembre (décidément la cuisine orientale avait la cote chez eux), et après les précisions d'usage sur les méthodes de cuisson et les louanges à la cuisinière, la conversation piétinait dans les platitudes. Nous étions unanimes à souhaiter l'arrivée de l'été, à blâmer les habitudes alimentaires des Nord-Américains et à chanter les vertus des grands bourgognes (Lahenaie avait débouché la bouteille de Gevrey et je jugeai pour ma part parfaitement justifiés les remerciements qu'ils m'adressèrent) lorsqu'un frôlement sous la table me rappela à mes devoirs. Je caressai les oreilles de Bianca, qui s'étira et planta ses petites griffes dans mon genou en tournant la tête de tout bord, et instantanément nous parlions chats. Je dis que je n'avais jamais vu de produits Félicité dans les magasins et Lahenaie m'expliqua le fonctionnement de l'entreprise. J'écoutai avec un intérêt simulé, feignant d'apprendre ce qu'il me disait et, profitant d'un silence, lui demandai pourquoi il avait besoin d'endocrinologues à son usine. Je ne voyais pas le rapport avec la fabrication de pâtées « sans nom ».

— Où avez-vous pris ça? me demanda-t-il en me dévisageant avec surprise.

— Un de mes amis connaît quelqu'un qui travaille chez Félicité, un endocrinologue. J'ai été

intrigué. Des diététistes, je comprendrais, mais
pourquoi un endocrinologue ?

— Nous faisons aussi des recherches médicales,
me dit-il après un temps de réflexion. Il y a deux
ans, j'ai créé un institut de recherches. Vous avez
déjà entendu parler de Paul Leyhaussen ?

— Le nom ne me dit rien. Évidemment, il res-
semble un peu au vôtre, mais... Il travaille chez
vous ?

Je remarquai que Sarah baissait le nez dans son
assiette et semblait éviter de se mêler à la
conversation.

— Oh non ! ce serait trop beau ! dit Lahenaie.
Leyhaussen est un savant allemand qui a consacré
toute sa vie à étudier les chats, il a réalisé des tra-
vaux extrêmement importants. Il a même travaillé
avec Konrad Lorenz. Nos noms se ressemblent
peut-être, mais c'est la lecture de ses ouvrages qui
m'a décidé à créer l'institut. Je gagne de l'argent
avec les chats, j'ai pensé que je pouvais en remettre
une partie à la science. On fait des recherches sur
le cancer, par exemple, en neurologie. Les glandes
endocrines et le système nerveux du chat et des
humains ont beaucoup de parenté. Dernièrement
on s'est lancés en immunologie. Il y a énormément
d'études qui se font dans le domaine actuellement,
à cause du sida bien sûr, mais l'immunologie avait
été laissée à l'abandon et on y revient maintenant,
j'espère que nos laboratoires pourront apporter
quelque chose.

— Mais apparemment vous adorez les chats !
dis-je, scandalisé à l'idée d'une Tsite Arlette gavée
de médicaments puis coupée en tranches.
Comment pouvez-vous encourager une pareille
charcuterie, scientifique tant qu'on voudra ?

— La charcuterie ! Un autre qui aime les gros
mots, vous êtes comme Sarah, dit Lahenaie. Il n'y

a pas de charcuterie chez nous, nos chats sont mieux traités que bien d'autres qui courent les rues, même avec un collier dans le cou. Les chats ont rendu d'immenses services à la science et ça ne va pas s'arrêter aujourd'hui. On fait de la recherche, avec toute l'humanité dont on est capable...

— Toute la félicité dont vous êtes capables! coupa Sarah.

— Hi-hi-hi! fit Lahenaie, offensé. Soyons sérieux, on n'est plus à l'époque où les paysans brûlaient des chats sur la place publique! Les droits des animaux, j'y crois et je les défends. Sur ce plan on pourrait servir de modèles, et c'est vrai que j'aime les chats! Je suis parfaitement au courant des horreurs commises autrefois dans les laboratoires, et peut-être encore aujourd'hui à certains endroits, mais apprenez, chers carnivores, que nos chats sont bien plus heureux que les poulets et les veaux qui se retrouvent chez Provigo! Les expériences chez nous n'ont rien à voir avec les amputations de cervelle et les garrochages dans les airs que le monde s'imagine. Les grands malades dans les hôpitaux sont les premiers à se porter volontaires pour des expériences avec les produits que nous testons! Nous collaborons avec l'IAF, avec l'IRCM, avec McGill, et voilà pourquoi j'embauche des endocrinologues, des hématologues, des virologues.

Lahenaie avait adopté le ton de l'homme d'affaires sûr de lui, légèrement condescendant envers les pauvres d'esprit incapables de comprendre que ses actions coïncidaient avec l'avenir glorieux de l'humanité. Il finit son boniment avec le sourire, mais la férocité que j'avais d'abord subodorée en regardant les photos brillait dans ses yeux. Je me sentais fautif, il m'avait à demi convaincu.

— Je ne voulais pas vous vexer, dis-je, j'étais simplement curieux. En ce moment, c'est mon métier d'être trop curieux, ajoutai-je avec une pointe d'humour un peu gauche.

Lahenaie la trouva franchement drôle. Je regardai Sarah, qui parut soulagée de l'entendre rire.

— Parlons d'autre chose, proposa-t-il.

— J'ai justement une question toute prête, lui dis-je. Auriez-vous vendu un Mathieu aujourd'hui?

Je me reprochai aussitôt mon étourderie. Je n'avais pas songé que ma question rappellerait inopportunément mes heures de guet devant la galerie. Mais l'incongruité de l'interrogatoire auquel je le soumettais ne sembla pas troubler Lahenaie le moindrement. Au contraire, il répondit avec l'enthousiasme le plus naturel : «Oui, vous avez remarqué? Qu'est-ce que j'avais dit? Je ne les garderai pas longtemps!»

La filière colombienne ne cessait de me trotter dans la tête, mais je ne savais comment aborder le sujet. Je m'étais déjà coupé pas mal de ponts en perdant les pédales avec les chats de laboratoires, je ne pouvais revenir là-dessus sans risquer de me faire mettre à la porte. Puis Sarah m'offrit un prétexte. Elle venait de déboucher une deuxième bouteille, un merveilleux Corton-Bressandes de la maison Sénard, 1978 et tout, et elle dit : «Il était excellent, le chambertin. Merci encore!»

— Je n'oublierai jamais la première fois où j'ai bu un chambertin. J'étais étudiant, je venais de recevoir une bourse et ma blonde et moi voulions nous acheter une grande bouteille[2]. Nous n'avions

[2] Ce n'était pas Brigitte, mais Véronique, la catholique pratiquante, qui savait néanmoins être hédoniste à ses heures, de préférence entre six et neuf heures le soir (et aussi plus tard, très souvent : je l'appelais « mon éréthistique » et elle gloussait sans cesser de m'embrasser).

jamais goûté à un chambertin ni l'un ni l'autre et nous avons choisi un Trapet qui coûtait une véritable fortune. Et là (poursuivis-je sans faire exprès), ce fut l'extase, comme si on avait pris de la coke! Mes papilles gustatives ne fournissaient plus, j'ai ressenti un froid au front, un frisson dans le dos, tout mon corps était excité. Enfin, je ne suis pas spécialiste, j'ai pris de la cocaïne une couple de fois comme tout le monde, mais ce chambertin-là, je ne suis pas près de l'oublier!

— Eh bien, goûtons à celui-ci, dit Sarah en levant son verre.

Ce que nous fîmes, et je trouvai le Corton encore plus suave que le chambertin. Il était aussi passablement plus vieux. Lahenaie et Sarah furent de mon avis, ce qui montre qu'ils étaient de fins goûteurs avant d'être des hôtes parfaitement et platement polis. Et j'enchaînai, *presque* naturellement :

«Qu'est-ce que vous pensez des vagues de violence provoquées par la drogue en Amérique du Sud?»

(J'ai bien dit : *presque* naturellement.)

Ils étaient au courant, évidemment, mais ils ne virent pas du tout où je voulais en venir (moi-même pas beaucoup plus, du reste). Je me livrai à une attaque en règle de la politique américaine de lutte contre les producteurs de coca en Amérique latine, citant les propos d'un colonel qui avait dirigé les opérations et qui avait récemment quitté son poste afin de pouvoir se confier librement aux journalistes au sujet de l'ineptie totale de l'offensive anti-drogue. Lahenaie et Sarah m'écoutèrent attentivement; je ne sentis pas que mes propos les heurtaient ou les indisposaient, au contraire, mais ils avaient l'air d'apprendre des choses et cela n'était certainement pas bon signe. Si je devais me

fier à la réaction de Lahenaie, je n'avais pas affaire
à un trafiquant qui concoctait dans ses laboratoires
de savoureux mélanges de cocaïne et de fécule de
maïs. Je le savais déjà, au fond, et je me demandai
comment j'avais pu croire que Letour m'avait mis
sur une affaire de drogue. Après tout, la police est
là, elle surveille de près et les petits comptables de
quartier n'ont pas l'habitude de se retrouver aux
premiers rangs de la lutte anti-drogue. Néanmoins,
le sujet en soi était intéressant et je continuai,
sachant que je leur faisais l'impression d'un
personnage un tantinet impétueux, soit, mais
renseigné sur un tas de trucs, ce qui n'est pas une
honte.

— On a parlé d'Escobar et du cartel de
Medellin, mais on devrait parler davantage de
Reagan et de Bush et de la sottise de leurs
politiques sociales. Enfin, je vous ennuie peut-
être...

— Pas du tout, dit Sarah. Je ne sais pas si
Perlman transporte de la cocaïne dans son violon,
mais je dois dire qu'au département, on ne parle
pas beaucoup de ce qui se passe dans le monde.
Les musiciens qui se lancent en politique sont
rares.

— Il y a eu Landsbergis en Lituanie, dis-je.

— Oui, et Serge Laprade ! dit Lahenaie.

Que voulez-vous, nous avons ri.

Tentative nulle. Et nouille sans doute...

Je fus tenté un moment de le questionner sur
l'homme aux diapos, Gobeil, mais un excès de
curiosité m'aurait trahi. Nous étions «entre amis»,
assurément, détendus et la panse heureuse,
néanmoins il y avait une stratégie à suivre, des
convenances à ne pas outrepasser, sans parler du
différend au sujet de l'institut à aplanir. Nous
prîmes le dessert, des savarins au curaçao, puis

Sarah proposa de passer au salon écouter les grands violonistes. Pendant près de deux heures, elle changea les disques. Elle avait à portée de la main une collection de disques compacts abondante à en éveiller des instincts de voleur chez un cardinal, mais elle s'en tint aux vieux enregistrements en vinyle, du Kreisler par Francescati, Rabin jouant des airs tsiganes et les *Caprices* de Paganini, Perlman interprétant du Joplin avec Previn au piano. Bianca me monta dessus, se cala amoureusement sur mes cuisses et s'endormit. Vers onze heures, Galoppino fit son numéro éponyme, des allers et retours le ventre à terre d'un bout à l'autre de la maison; d'après Leyhaussen, m'expliqua Lahenaie, les chats étaient génétiquement programmés pour courir ainsi, ces courses étaient préparatoires à la capture d'une proie, ce pourquoi les chats domestiques faisaient périodiquement ces galopades folles même en l'absence de souris.

Enfin (peut-être pour m'indiquer qu'il commençait à se faire tard), Sarah changea de répertoire et mit un disque compact de Linda Ronstadt qui chantait des classiques des années 30 et 40 orchestrés par Nelson Riddle (ses derniers enregistrements, précisa-t-elle, Riddle étant mort peu après). Je fus enchanté par ces interprétations que je ne connaissais pas, notamment un *Am I Blue* étonnamment allègre qui rappelait la version originale d'Ethel Waters et *My Funny Valentine* accompagné par une simple guitare et un quatuor à cordes. «C'est aussi beau que ce que Riddle a fait avec Ella», dit Sarah. Lahenaie, un inconditionnel d'Ella Fitzgerald, ne fut pas d'accord. Il n'aimait pas les relents de chanson populaire, «les inflexions vulgaires», selon ses termes, de Linda Ronstadt. Mais il dit cela en réprimant un

bâillement, sans aucune intonation polémique, comme s'il m'avait glissé sa montre sous les yeux. Nous écoutâmes encore *'Round Midnight*, puis il a bien fallu que je parte. J'espérais que Letour n'avait pas essayé de m'appeler au cours de la soirée. En tout cas, j'étais en mesure comme jamais de l'assurer que Lahenaie n'avait pas quitté la maison entre six heures et minuit !

En sortant, je regardai les Cazabon une dernière fois.

— Je le répète, c'est impressionnant, dis-je à Sarah. C'est dommage que votre père ne soit pas mieux connu.

— Ce n'est pas dommage, intervint Lahenaie, c'est ce qu'il a toujours voulu.

— Oh ! il n'a jamais cherché à être méconnu, rectifia Sarah, il refuse tout simplement d'entrer dans ton jeu ! Ça lui déplaît, le commerce des toiles, il a le droit !

— Il a tous les droits, répliqua Lahenaie avec une véhémence qui me surprit, mais surtout les moyens d'avoir tort. Nous n'allons pas reparler de ça !

— Non. Alors bonsoir, Alain, dit-elle, quittons-nous en bons termes. J'espère que nous nous reverrons bientôt.

— Je l'espère aussi. Merci encore pour le repas, pour la musique, bonne nuit.

— Bonne nuit !

Lahenaie me tendit la main, Sarah m'embrassa sur les deux joues et je me rendis à ma voiture. Je roulai lentement, «pensivement», si je puis dire, m'arrêtai devant le dépanneur et soufflai un moment. J'espère que nous nous reverrons bientôt ! Paroles dictées par la civilité élémentaire, prononcées par Sarah sans arrière-pensée, j'en étais convaincu, mais qui prenaient dans le

contexte une résonance presque absurde, pour ne pas dire sinistre. J'enfonçai une cassette d'Amalia Rodrigues dans le lecteur et la voiture fut envahie par les joies et les tristesses de Lisbonne. Je me sentais très fado, très fade pour tout dire. Qu'avais-je accompli ? Pas grand-chose. Qu'est-ce que Lahenaie avait accompli ? Je n'en avais pas la moindre idée, mais sans doute plus que moi. Je le connaissais maintenant suffisamment bien pour soupçonner qu'il ne m'avait pas invité chez lui sans calcul.

J'avais fort bien mangé, mais ma perplexité me submergeait en eaux troubles et je ne savais plus comment nager. Où se situait mon devoir ? La brasse, le crawl, la descente en apnée dans les profondeurs ? Par défi, je m'étais juré de profiter de toutes les occasions pour tirer au clair l'énigme dans laquelle on m'avait plongé et je me retrouvais, non pas plus éclairé, mais déchiré par un sentiment de double allégeance. Je trompais Letour et je savais que dorénavant j'aurais en épiant Lahenaie et Sarah l'impression de les trahir également.

La Tsite Arlette m'attendait, elle devait s'inquiéter et je rentrai à toute vitesse.

Le lendemain, je pris donc congé. À la ré-
flexion, Letour avait eu raison de m'accorder mon
dimanche. Il n'aurait servi à rien de retourner faire
la sentinelle devant la maison de Lahenaie et de
minuter consciencieusement son immobilité domi-
nicale. Du reste, j'aurais eu l'air de quoi ? Je passe
la soirée avec deux personnes, nous mangeons
bien et devisons agréablement, je m'incruste telle-
ment c'est sympathique, à minuit elles me font
gentiment comprendre qu'elles ont sommeil, et le
lendemain matin je retourne en ennemi les épier ?
Non ! non...

Le soleil s'était pointé et brillait en toute can-
deur, comme s'il n'avait pas lâchement déserté son
poste pendant deux jours. J'imaginai Sarah et
Lahenaie en train de faire une partie de croquet
(Sarah chassant la boule de son adversaire d'un
solide coup de maillet), de surveiller l'éclosion des
bourgeons dans les arbres, de se dire : «Cavoure
est sympathique, en tout cas il a apporté une
fameuse bouteille !» Contrairement aux prévisions,
il faisait beau, un vent de printemps flottait. Je pas-
sai la journée à faire le ménage et la lessive, que
j'accrochai sur la corde pour la première fois de
l'année, tout en enregistrant sur cassettes les
«Querschnitte» de *L'Or du Rhin* et de
La Walkyrie. Sur la fin de l'après-midi, j'ouvris la
correspondance de Chandler. Je lus plusieurs
lettres sans rien trouver qui pût me servir dans

l'exercice de mon métier. Je refermai le livre,
déçu. J'avais besoin de bouger. J'enfourchai mon
vélo et, « malgré moi », je roulai vers l'appartement
de Brigitte. J'eus beau emprunter mille détours, je
m'arrêtai finalement au bout de la ruelle en face de
chez elle. Je voulais l'apercevoir, goûter à quelque
chose de vrai.

La bande de toile fixée à la balustrade de fer
forgé qui entourait la terrasse (toile que j'avais
moi-même payée et posée) n'avait pas changé, elle
était seulement un peu plus fanée. Signe du temps
qui passe. Les couleurs étaient délavées par les
mois de neige, de pluie, de soleil. Onze mois bien-
tôt. Et de la terrasse s'élevait une colonne de
fumée. Brigitte faisait griller quelque chose sur le
barbecue, comme autrefois. Signe du temps qui ne
change rien. Philippe sortit sur la terrasse, suivi de
Rachel, puis Brigitte et Claude qui la tenait par la
taille. Ils avaient l'air de ce qu'ils étaient : deux
amoureux. Philippe était toujours aussi excité, il
tapait du pied et faisait des sparages au son d'une
musique que je n'entendais pas. Brigitte recevait
des amis sur sa terrasse, d'anciens copains à moi.
Puis Laurent Savage sortit de la cuisine. Qu'est-ce
qu'il faisait là, bon sang ! Elle n'avait jamais pu
blairer ce crétin prétentieux du temps que nous
vivions ensemble, comment pouvait-elle le rece-
voir chez elle ? Il avait dû manœuvrer pour se faire
inviter, se glisser derrière Rachel, je ne voyais pas
d'autre explication. J'étais verni, je pourrais
observer Brigitte joyeuse dans sa nouvelle vie !
Mais était-elle joyeuse ou faisait-elle semblant, je
me le demandai sérieusement. Comment aurait-elle
pu être joyeuse alors qu'elle avait renié la tranquil-
lité de cœur et d'esprit que nous nous apportions ?
Peut-être se sentait-elle plus libre et indépendante,

mais pour manger des viandes grillées en compagnie de Laurent Savage?

Brigitte se tenait près du barbecue. Elle se retourna, dressa le torse et je distinguai sa voix entre les bruits de la rue. Ses invités s'approchèrent et regagnèrent l'intérieur à la queue leu leu et tralala. Philippe avait cessé de se dandiner : seule une assiette avait le pouvoir de le calmer ainsi. Je les perdis de vue ; ils mangeaient et je n'étais pas de la compagnie. La fumée s'élevait toujours, moins dense qu'au moment où les grillades cuisaient. Poisson, poulet, bœuf? Ou de l'agneau? Brigitte adorait l'agneau... Si c'était ça, Savage s'était certainement invité, car il n'avait jamais un rond pour payer son écot, il «oubliait» toujours son porte-monnaie.

Je n'avais plus rien à épier, j'étais carrément de trop. J'eus le sentiment de n'être plus qu'un observateur de la vraie vie : j'observais les autres, Lahenaie et Sarah, Brigitte et ses amis, et j'observais du même œil mon passé. Je vivais à côté du temps, j'épiais les vestiges, les ruines de mon propre bonheur, je trichais, je me trompais. J'avais été persuadé d'être lancé dans une histoire d'adultère et j'avais raison, je commettais l'adultère avec moi-même. Les invités de Brigitte ne songeaient assurément pas à Alain Cavoure, j'avais la mâchoire serrée et le ventre creux.

Chez Harvey's, on n'avait rien épargné pour que le décor soit d'un orange absolument hurlant de faites-ça-vite. Par bonheur, je pus bénéficier d'une offre spéciale : un hamburger, des frites et une boisson pour trois dollars vingt-neuf. Formidable! Chez Harvey's aussi, la viande est cuite sur charbon, comme sur les terrasses. Je demandai un Coke diète, que je n'avais jamais goûté (je devais songer à ma nouvelle vie, acquérir de nouvelles

habitudes) et à la première gorgée, j'eus un haut-
le-cœur. Je retournai au comptoir demander un
verre d'eau et du vinaigre pour mes frites, histoire
de chasser le goût du Coke diète, de dissiper le
souvenir de ce que je venais d'observer. Le vinaigre
décape, c'est de l'acide acétique à cinq pour
cent, une substance utilisée en concentration plus
forte dans les chambres noires pour arrêter le
développement des souvenirs. Qu'avais-je fait qui
n'était pas bien ? J'étais un expert dans les
grillades, mes brochettes étaient toujours cuites à
point, que ce soit du poisson ou de l'agneau. Je
faisais de meilleurs hamburgers que Harvey's
– bien que celui-ci ne fût pas mal du tout. Pourquoi
avait-elle balancé tout cela ? La vérité m'échappait
et je n'aurais jamais dû aller épier Brigitte. Je
m'étais fait du mal, bêtement, inutilement. C'était
bel et bien mort et enterré, Claude lui serrait la
taille en présence de nos anciens amis ! Comment
avais-je pu croire que le temps ne changeait rien !
Le temps changeait tout, je n'étais plus dans le
portrait, je n'y serais plus jamais...

J'aurais dû me méfier de Sarah ; elle avait trop
de traits en commun avec Brigitte. En fait, il
s'agissait plus exactement de «morphologie»
commune : malgré la différence d'âge, Sarah avait
les mêmes proportions, la même taille, les jambes
longues comme Brigitte, les mêmes cheveux et les
mêmes grands yeux noirs, peut-être le même sale
caractère. Au fond, j'ai toujours été attiré par les
femmes lunatiques ; la pire de toutes fut
Véronique, tout à fait insupportable en dépit de ses
croyances religieuses, et qui avait cependant une
peau angélique et des grâces absolument mariales.

J'en parle, de Véronique, je glisse des allusions
obscures comme si je m'en défendais. Il n'en est
rien. Je me souviendrai toujours d'une semaine où
j'étais en période d'examens. Je terminais ma maî-

trise, j'avais toutes les chances si je travaillais bien d'obtenir une bourse de doctorat, le doyen me l'avait promis et j'étudiais jour et nuit. Nous ne vivions pas ensemble (Véronique l'aurait souhaité) et elle se sentait négligée. Un soir, elle m'appela et me dit qu'elle voulait dormir chez moi. Je compris à quoi elle voulait en venir et lui répondis que je devais absolument travailler. Elle raccrocha, fort maussade. Le lendemain soir, la veille d'un examen final en biologie environnementale[3], elle ne se donna même pas la peine de téléphoner. Elle frappa chez moi et entra de force. Je lui expliquai qu'elle ne pouvait absolument pas rester ; nous avions encore deux jours à patienter et alors nous pourrions faire voler les draps jusqu'au plafond, aussi longtemps que nous en aurions envie, mais elle devait vite repartir. Elle savait parfaitement qu'elle était venue récolter sa déception de la journée, mais elle savait aussi que je me sentirais coupable, que j'étudierais mal et que, malgré l'importance de mon examen, je continuerais de penser à elle toute la soirée. Chère Véronique ! Je n'ai jamais compris ce qu'elle cherchait à accomplir en agissant ainsi, elle courait au-devant des défaites, mais dans quel but… Elle voulait me dire quelque chose et elle s'y prenait mal. Nous avions vingt-trois ans.

Les jours se suivent et ne se ressemblent pas, dit le proverbe, et il a bougrement raison. La veille, je mangeais chez Sarah et Lahenaie, je buvais des nectars de Bourgogne, et là je me retrouvais devant un hamburger qui refroidissait. Je pris une énorme bouchée, me remplis la bouche au point d'en avoir du mal à remuer les mâchoires et pendant quelques secondes, j'oubliai tout et je fus presque heureux.

[3] À l'époque, je me spécialisais dans ce domaine. On a cru en effet dans les années 70 que le souci écologique était entré dans les mœurs, que les sociétés et les gouvernements allaient agir ; je ne fus pas le seul à être amèrement déçu.

Chapitre

21

Je sortis du restaurant et récupérai ma bécane. Je descendais lentement l'avenue Mont-Royal quand j'aperçus soudain le barbu aux cheveux longs de chez Da Giovanni en vive discussion avec un autre homme sur le trottoir. Je freinai et attachai mon vélo à un parcomètre tout en surveillant la dispute. L'ami de Lahenaie gesticulait et parlait fort. Il devait posséder de redoutables talents de dialecticien, car son vis-à-vis, que je voyais pour la première fois et qui n'avait pas meilleure mine, tentait vainement de placer un mot. J'empochai mes clefs, prêt à leur filer le train, mais au même moment le barbu quitta la discussion avec un geste méprisant et entra dans une brasserie. L'autre resta planté là un moment, regarda sa montre puis s'éloigna et tourna au coin de la rue. Je me mis à courir. Lorsque je risquai un œil, il ouvrait la portière d'une voiture. Il tourna sur Mont-Royal et disparut vers l'ouest. Un autre qui cherchait à m'éviter ! Je revins sur mes pas et entrai dans la brasserie.

Je laissai mes pupilles se dilater et m'avançai dans la salle obscure. Les haut-parleurs crachaient une chanson western à plein régime et les clients parlaient à tue-tête, échangeant des propos sans doute aimables en ayant l'air d'être à couteaux tirés. Le barbu était assis au fond avec l'autre type de chez Da Giovanni et parlait en martelant la table de la main. Je trouvai une place tout près, mais le tintamarre m'empêchait de capter le

moindre mot de leur conversation. Dans l'inter-
valle à la fin de la chanson, cependant, j'entendis :
« C'est beau, mais je lui fais pas confiance ! Il paie
pas assez, il veut pas nous dire… » Malheureuse-
ment, le serveur arriva à ce moment précis et je
manquai la suite ; le temps que je commande une
bière et une chanson d'Emmylou Harris les
enterrait de nouveau. J'étirai le pavillon de l'oreille
comme une chauve-souris, essayant d'entendre au
moins un nom qui pût servir de puce, mais je n'en
appris pas davantage, sinon que la voix suave
d'Emmylou était honteusement dénaturée à être
écoutée si fort. Un troisième homme les rejoignit
et je vis à leur figure que son arrivée les obligeait à
changer de sujet. Après la chanson, je l'entendis
prononcer : « Une Christ de belle habit, toute
enveloppée dans le cellophane. Hostie, à trois
cents piasses, ils peuvent se permettre de fournir le
plastique ! » Je pris une gorgée de bière pour la
forme et je sortis.

Sur mon vélo, je me réconfortai en me disant
qu'au moins ce n'était pas Lahenaie que j'avais
surpris en conversation avec le barbu. S'il avait
fallu ! Puis je songeai à Gobeil. C'est lui que
j'aurais dû filer, car il jouait un rôle important dans
cette histoire, j'en avais la conviction. Mais bon
sang, comment filer tout le monde en même temps,
je n'étais pas le diable ! « Il ne veut rien nous
dire », avais-je entendu. Letour non plus ne me
disait rien. Pour cette raison, le barbu refusait du
travail et envoyait promener, alors que moi je me
faisais tranquillement une réputation de bon-
homme « qui ne pose pas de questions ». Pourtant,
Letour connaissait probablement Gobeil, il avait
dit « c'est bon, je vois » lorsque je l'avais appelé de
chez Évelyne Meulemans.

Je m'arrêtai à un feu et vis passer une Camaro rouge (je pourrais même oser ici un «rutilante» bien placé, l'étymologie n'y perdrait pas plus que l'atelier de peinture de GM à Sainte-Thérèse) juchée sur des pneus de tracteur. Au volant, une tête heureuse, un spermatozoïde futé, sûr d'aller loin dans la vie. Pas du tout comme moi, cycliste insignifiant qui jouait au héros en perdant son temps.

C h a p i t r e

2 2

Je fis un curieux rêve. Enfin, le mot est mal choisi ; disons plutôt que la situation était passablement affolante et que *moi* j'étais curieux de voir la suite du rêve, diablement exotique et vachement érotique. J'étais dans la jungle, entièrement nu, et j'avais le corps de Gérard Depardieu. J'avais aussi sa tignasse blonde. Il était facile de le constater, puisque je rêvais et que je me voyais à distance comme dans les supposées projections astrales. Je me trouvais au milieu d'une flore tropicale, verte, luxuriante, étouffante, j'étais nu comme un ver, j'avais soif et j'avais pour la circonstance la taille, la force, les muscles et la bouille de Gérard Depardieu. Et j'étais diantrement gêné : ma nudité m'embarrassait – non à cause des moustiques que l'odeur de mon corps pouvait attirer[4], mais parce qu'il n'est pas convenable qu'un Blanc soit entièrement nu dans la jungle, sinon à la rigueur pour se baigner. Et il n'y avait aucun cours d'eau à mes pieds.

J'arrachai un branchage feuillu et me le nouai Dürerement (quoique précautionneusement) autour du sexe. Je me sentis plus présentable. Je fis

[4] Les moustiques ne voient strictement rien, ils zigzaguent dans les airs en cercles concentriques, recherchant des odeurs de sang frais. En vérité, seules les femelles piquent, les mâles ont pour unique destin de féconder les femelles et de mourir. J'ajoute ce détail parce que j'ai eu la naïveté de faire des études en biologie environnementale, comme je l'ai dit ; j'ai coûté cher à l'État, alors si cela peut servir…

quelques pas et presque aussitôt, en écartant un amas de lianes, je tombai sur une jeune femme agenouillée qui grattait le sol à l'aide d'un bout de bois. Elle m'adressa un sourire qui fit frémir les feuilles entre mes jambes. Je lui demandai : «Que grattes-tu ?» Elle répondit : «Je gratte le temps, je t'attendais !» N'était-ce pas une réponse de rêve ? Elle se redressa, prit entre ses doigts une extrémité de mon seul vêtement et se mit à marcher.

Je la suivis sans poser de questions (quand une femme vous mène par le point sensible...) et nous débouchâmes sur une clairière au bord d'un ruisseau où se trouvaient plusieurs cabanes. Elle me conduisit à l'intérieur de l'une d'elles, se retourna et défit mon branchage – dont le nœud était devenu de plus en plus serré pendant notre marche sans que personne n'y touche, allez savoir comment ! Elle me déshabilla et le simple effleurement de ses doigts suffit à me faire monter le sang à la tête. Puis elle dégrafa à son épaule la pièce de tissu qui la couvrait et fut à son tour complètement nue. En tombant, son vêtement révéla une très jolie poitrine, et pourtant son pénil était absolument glabre.

Elle était si blanche, comme de la neige ! Elle se coucha sur le dos, écarta les cuisses et agita la langue. Je compris et m'étendis entre ses jambes. Elle s'offrit à ma bouche comme elle m'aurait offert à boire. Et c'était doux et c'était bon ; moi qui avais soif, je m'abreuvai et un goût de fruit envahit ma bouche. Elle ferma les cuisses sur mes joues et sa chair contre mon visage m'enflamma. Ah ! la douceur, la blancheur de sa peau ! Tout ce temps je gardais le corps de Gérard Depardieu et bientôt nous en profitâmes tous deux sans retenue, elle aussi furieusement que moi.

Je me réveillai là-dessus. Zut ! Troublé autant par mon rêve que par la brutalité de l'éveil, je

demandai désespérément : «Comment t'appelles-tu?» Au dernier instant, elle prononça son nom, mais sa voix s'évanouit dans les souterrains de ma mémoire. J'avais remué vivement les jambes; la Tsite Arlette dressa la tête au bout du lit et sauta au sol en grognant de déplaisir.

Et aussitôt je pensai à Sarah! Déguisée par Hypnos, le célèbre designer grec, mais c'était bien elle! Je me rendormis en me demandant pourquoi j'avais rêvé à Sarah et surtout pourquoi j'avais pris dans mon rêve l'aspect de Gérard Depardieu.

Au matin, en me levant, je ne pus m'empêcher de repenser à mon rêve. Il y avait eu aussi un autre personnage, un homme corpulent aux cheveux gris, presque chauve, dont la taille était ceinte d'une jupe et qui me fit penser à Letour. Il avait fait irruption dans la cabane et m'avait parlé sur un ton autoritaire. J'avais oublié ses paroles, mais je gardais le souvenir de la blancheur éclatante de la peau de «Sarah», de son corps presque phosphorescent dans la pénombre et de l'absence de poils entre ses cuisses. J'en ressentis un chatouillement sur toute la peau.

Chapitre

23

Je bus un thé et fis quelques minutes de gymnastique avant de prendre une douche – et je le dis en passant : j'ai toujours trouvé bidon les scènes dans les romans policiers où le héros prend une douche après deux heures de sommeil troublé puis fait dix minutes de pompes et redressements. Il existe une étonnante convention tacite dans le polar de France : le héros doit faire des exercices et immanquablement, il s'acquitte de cette obligation au sortir de la douche. Je n'ai jamais compris pourquoi, après s'être nettoyé et parfumé le corps, on s'empresserait de le couvrir de sueur fraîche – précisément ce que les bactéries attendent, avec d'autant plus de gloutonnerie vengeresse qu'elles viennent de se faire passer un savon ! Il faut croire que les auteurs de polars français ne font jamais de gymnastique ; ils fument des Marlboro, boivent du café et de la bière et se méfient des efforts violents. Pour ma part, j'ai toujours préféré faire des exercices avant de me laver et Chandler lui-même aurait certainement pensé que c'est plus raisonnable.

Peu avant huit heures, j'étais devant la maison de Lahenaie. Je repassais les détails des pièces dans mon esprit, je me demandais si Sarah était levée, comment elle était à son réveil, ce qu'elle faisait, lorsque la Porsche apparut dans mon champ de vision. Lahenaie donna deux rapides coups de klaxon (le plaisantin !) et se dirigea vers

la ville. Sarah l'accompagnait. C'était la première
fois que Sarah partait avec lui le matin et la
première fois qu'il prenait la Porsche. J'aurais dû
en être inquiet, alerté, et au contraire je repensai à
mon rêve et j'en fus troublé à tel point que
j'embrayai en troisième et calai le moteur.
Lahenaie déposa Sarah devant le département de
musique et se gara à sa place habituelle. Je me
trouvai un créneau non loin de la galerie. Une
nouvelle semaine commençait. Et enfin, alors que
mon regard allait distraitement de la galerie à sa
voiture, la question inévitable se formula dans mon
esprit : pourquoi avait-il pris la Porsche ? Il pré-
parait quelque chose ou quoi ?

Bah ! c'était ma paranoïa qui se faisait de la bile
pour rien. Porsche ou non, je me sentais parfaite-
ment inutile. Je gagnais ma croûte (honorablement,
je n'aurais su dire, en tout cas sans me déshonorer)
et j'en étais heureux. Mais ces heures de faction
fastidieuse me paraissaient complètement dénuées
d'intérêt et de raison. Ma situation était piégée :
pour que l'enquête progresse, il m'aurait fallu faire
tout autre chose, me semblait-il, et avoir au moins
une vague idée des réponses à chercher ; or Letour,
j'en avais la certitude, tenait à me garder dans
l'ignorance. En parlant du loup, le téléphone
sonna. C'était lui.

— Bonjour ! Où êtes-vous en ce moment ?
demanda-t-il.

— Devant la galerie. Lahenaie vient d'entrer. Il
m'a vu le suivre, il me regardait dans son rétrovi-
seur et il n'a pas essayé de me semer…

— Parfait !

— Comment, parfait ! J'ai l'air de quoi à lui
filer le train comme une mouche ? Je ne sais pas à
quoi vous vous attendez, mais il est certain que je

ne le surprendrai jamais en train de faire quelque
chose comme ça, il est sur ses gardes !

— Vous repenserez à ce que vous venez de
dire, vous avez presque mis le doigt sur la réponse.
Alors hier, vous avez pris congé ? Vous êtes en
forme ?

— Oui. Il a pris sa Porsche aujourd'hui. Qu'est-
ce que ça veut dire d'après vous ?

— Il a pris la Porsche ?... Bof ! il veut peut-être
la faire rouler, dégourdir le moteur. Ne vous in-
quiétez pas pour ça.

— Dites-moi franchement, vous tenez vraiment
à ce que je continue ?

— Oui, j'y tiens. Si je change d'avis, vous
n'aurez pas à me le demander pour le savoir.
J'attends votre appel à trois heures. Au revoir.

Letour raccrocha. Si jamais je gagnais la 6/49,
je lui offrirais un cours d'étiquette des affaires. Je
n'avais pas la moindre intention de suivre ses
instructions. Il se balançait carrément de mes
comptes rendus, il tenait uniquement à ce que
Lahenaie se sente épié et Lahenaie était lui-même
au courant du manège. Je pouvais me permettre de
les déjouer tous deux sans rien compromettre.
J'étais résolu plus que jamais d'aller jusqu'au bout
en dépit des apparences de complicité entre eux. Je
ne serais pas le dindon de la farce, celui qu'on
fourre – et pardon pour la grossièreté, elle vient du
cœur ! Qu'avait-il voulu dire par « vous avez
presque mis le doigt sur la réponse » ?

Je mijotais dans l'amertume lorsque la voiture
de Gobeil se gara devant la galerie. Il entra,
ressortit après trois minutes et je mis le contact.
Lui je l'avais dans le collimateur, il n'allait pas
m'échapper. Je déboîtai et fis l'automobiliste
perdu, lorgnant de droite à gauche. Traitant sa
Jaguar comme une Corvette, il partit dans un

furieux crissement de pneus. J'avais déjà vu à sa
manière de marcher que, malgré sa calvitie, il
n'était pas de bon poil. Je cessai de faire le touriste
embarrassé dans ses cartes et me lançai derrière
lui, sans cependant brûler de caoutchouc (au prix
que ça coûte – et je n'avais pas comme lui douze
cylindres sous le capot). Je songeai à un film que
j'avais vu avec Brigitte, au *Petit criminel* de
Doillon, qui rêvait d'une Ferrari diesel parce que
c'est plus économique. Pauvre petit bonhomme,
quand on a les moyens de s'offrir une Ferrari…

Nous traversâmes toute l'île et franchîmes la
rivière des Prairies. J'avais cru d'abord qu'il ne
s'éloignerait pas tellement de la galerie, qu'il se
rendrait quelque part au centre-ville, et nous nous
retrouvâmes à Laval. Il continua vers le nord sur le
boulevard des Laurentides puis tourna à droite en
direction du rang Saint-Elzéar. Les habitations et
les voitures se firent de plus en plus rares et,
comme les intersections étaient peu nombreuses, je
lui laissai la corde longue. Après quelques mi-
nutes, il tourna dans l'allée d'une imposante
maison canadienne en grosse pierre de taille et
certainement sesquicentenaire, sinon plus
ancienne. Il sortit de voiture et disparut à l'arrière
de la maison. Je garai la Nissan plus loin et revins
vers la demeure. Je ne marchai pas longtemps
avant d'apercevoir derrière le garage un curieux
bâtiment rectangulaire en béton gris brun, au toit
plat et sans fenêtres. Des coulées d'humidité as-
sombrissaient les murs par endroits. «Il s'est fait
construire un hangar en béton dans lequel il garde
ses toiles», les paroles de Lahenaie me revinrent à
l'esprit. Si je ne me trompais pas, je me trouvais
devant la résidence du peintre Florent Cazabon. Se
pouvait-il que toute l'affaire n'eût rien à voir avec

l'usine, mais qu'elle soit reliée à Cazabon, à la
peinture, à la galerie?

Il régnait autour de la maison un calme plat.
Une autre voiture, une Nissan exactement comme
la mienne, était stationnée devant la Jaguar et je
vis dans le garage une antique Mercedes de
couleur crème. J'enjambai un petit fossé et me
faufilai à travers les fourrés qui longeaient la route.
Je voulais être discret et je devais avoir l'air d'un
gugusse dans un vieux film comique. Et tapi
derrière un arbre, je réfléchis. Gobeil, employé ou
propriétaire d'une firme d'évaluation d'œuvres
d'art, s'était rendu chez Cazabon. Par ailleurs, il
entretenait avec Lahenaie des relations suivies (et
apparemment orageuses par moments) et, d'autre
part, Cazabon était un ami du même Lahenaie,
avec lequel sa fille Sarah vivait. Hmmm! aurait dit
un de mes amis, connu pour son laconisme. Rang
Saint-Elzéar ou pas, on se serait cru en plein
boulevard...

Gobeil parut dans la cour en compagnie de deux
hommes et ils se dirigèrent vers la bâtisse en
béton, qui devait faire une dizaine de mètres sur
quinze. L'un d'eux avait une longue chevelure
blanche. Cazabon en personne, sans doute; grand
et maigre, il marchait avec peine en s'aidant d'une
canne. L'autre, plus jeune, portait un sac noir à
l'épaule et un impressionnant appareil photo pendu
au cou. Ils pénétrèrent dans le hangar. J'attendis
une dizaine de minutes et rien ne bougea dans mon
champ de vision, il ne passa même pas une seule
voiture sur la route. Des gouttes de pluie tombèrent
brièvement, mais le nuage se consola vite. De
guerre lasse, je regagnai ma Nissan. Je me retour-
nais par moments et une fois, je vis le vieillard
traverser seul la cour. Il trébucha et faillit tomber.
En voiture, je m'arrêtai à la première maison que

je vis et frappai. Une jeune femme vint m'ouvrir. Elle portait un bébé dans ses bras.

— Excusez-moi de vous déranger, dis-je, je cherche la maison de M. Cazabon, un peintre. C'est autour d'ici, mais je crois que je me suis perdu.

— Vous êtes juste à côté, dit-elle en pointant d'une main sous les fesses du petit. C'est la prochaine maison, la première à gauche, vous ne pouvez pas la manquer !

— Merci infiniment, lui dis-je avec mon plus beau sourire. Bonne journée !

En repassant devant la maison de Cazabon, je remarquai que la Jaguar de Gobeil n'était plus là. Je retournai en ville et me garai devant la galerie. La Porsche, elle, n'avait pas bougé.

Je mis mon carnet à jour, puis je continuai d'écrire en essayant de penser aussi vite que l'encre sortait du stylo. Peine perdue. Plusieurs fois ma main s'immobilisa, attendant un signal de mon cerveau, comme un photocopieur qu'on n'alimente pas assez vite.

Florent Cazabon n'a jamais beaucoup exposé et il entrepose ses tableaux dans un hangar derrière sa maison. Que j'ai vu. Gobeil est évaluateur d'œuvres d'art et il était ce matin chez Cazabon en compagnie d'un photographe. L'autre jour, Gobeil a remis des diapositives à Lahenaie. Lahenaie avait l'air enchanté et il est marchand de tableaux. Les diapos devaient être des photos de tableaux, prises probablement chez Cazabon. En tout cas, pas des souvenirs d'un voyage dans le Sud, ce n'était pas de la pellicule 35 mm, plutôt de la 120.

J'ai vu ce matin Cazabon, le père de Sarah. Il ne m'a pas paru particulièrement vigoureux.

Je me demande ce que Letour veut que je surveille. Les activités et les rencontres de Paul Lahenaie, mais elles sont multiples et diverses. PL et Sarah, PL et Gobeil, PL et Cazabon, PL à la galerie, PL à l'usine, PL et son amour de la cuisine orientale, PL et sa façon d'observer le code de la route? J'écris des sottises parce que je n'ai aucune piste. D'ailleurs Letour ne veut pas

exactement que je surveille PL, il tient plutôt à ce que PL se sente surveillé.

PL et Sarah : banal. Ils vivent ensemble, ils ont l'air de s'aimer, elle joue du violon et lui pianote sur sa calculatrice. Il pourrait être son père, et alors ? Banal.

PL et Gobeil : moins banal. Depuis une semaine, ils se sont vus souvent. Gobeil a montré des diapos à PL, PL les a gardées. À moins que je ne me trompe, leurs activités professionnelles les rapprochent. Ils pourraient être associés en affaires, mais leurs relations se détériorent de jour en jour. Ils sont en désaccord au sujet de quelque chose s'il faut en croire les mines sans cesse contrariées de Gobeil. Seul changement observé dans le comportement ou les rapports de PL depuis le début. Letour m'embauche pour surveiller PL précisément au moment où cela se produit, il ne s'agit peut-être pas d'un hasard. À noter.

PL et Cazabon : douteux, jamais vus ensemble. Rien à dire.

PL et la galerie, PL et l'usine : il semble accorder peu d'importance à l'usine, il n'y va presque pas. J'aurais tort de m'obstiner, comme avec l'histoire d'adultère. S'il s'y passait des choses étranges, il s'en occuperait davantage. Il agit comme un président du conseil, il a dû confier la gestion courante à une équipe du tonnerre, de jeunes bourgeons des HEC! Mais la galerie me semble moins kascher. PL a les moyens de représenter Georges Mathieu et pourquoi pas, mais ce que j'ai vu tout à l'heure m'amène à me poser des questions. Malheureusement, j'ai moins de chance avec les réponses.

Je reviens à la surveillance de Lahenaie et à la phrase de Letour : vous avez presque trouvé la

réponse. Je venais de lui dire que PL serait sur ses gardes s'il se savait épié, ou à peu près. Et si ma filature avait pour but d'empêcher PL de faire quelque chose ? Oui, mais quoi ?

J'oubliais les deux gars chez Da Giovanni. Deux types louches, qui tenaient hier soir des propos louches, pour ne pas dire suspects (comment des propos indistincts peuvent être louches, réfléchir à cela). Mais leur présence en compagnie de PL m'intrigue.

Et Gobeil qui fait son rapport quotidien. Ce qui me porte encore une fois à croire que le nœud de l'affaire implique PL et Gobeil. Je n'ai pas perdu mon temps ce matin. Gobeil est la meilleure piste. Si...

En traçant le mot « si », je relevai la tête pour songer à la phrase qui devait suivre et je vis la Porsche de Lahenaie monter vers moi de l'autre côté de la rue. Je lançai le carnet sur la banquette et tournai la clef dans le démarreur. Il attendit le dernier moment pour tourner vers l'est et je dus griller un feu rouge pour le rattraper, évitant de peu un accrochage et suscitant derrière moi un concert klaxophonique extrêmement furioso. Lahenaie suivit un dédale de rues à sens unique en conduisant à toute vitesse. Il « dégourdissait le moteur » de sa Porsche, comme Letour avait dit, et en même temps il tentait de me semer. C'était la première fois et il réussit admirablement. Profitant de la force d'accélération de sa 911, il brûla un feu rouge et traversa un boulevard en cornant. « C'est malin, très fort ! » murmurai-je entre mes dents. J'étais furieux. Je dus m'arrêter devant le flot de voitures qui me barra le passage, Lahenaie tourna au premier coin et je perdis tout espoir de retrouver sa trace. Aux Pays-Bas, les policiers font la

patrouille des autoroutes en Porsche blanc et orange, ils roulent placidement à 220 ou 230 et ma Nissan n'était pas de taille.

Par acquit de conscience, je fonçai dès que je le pus et tournai dans la même rue. Aucune Porsche en vue, noire, blanche ou grise! Inutile d'aller vérifier à l'usine : Lahenaie n'aurait pas agi ainsi pour aller signer la paie des employés. Il avait délibérément pris la Porsche, bien sûr : il se rendait quelque part où ma présence aurait été gênante et il s'était arrangé pour me planter là.

J'implorai mon cerveau de me venir en aide. Lui-même dépassé par les événements, il me suggéra d'appeler Letour pour lui raconter l'effronterie de Lahenaie et lui demander conseil. Mais Letour n'était pas à l'agence et la secrétaire ne l'attendait pas avant une heure. J'appelai Bernard, en espérant vaguement qu'il serait peut-être déjà parti déjeuner. Il était à son bureau.

— J'ai réfléchi à ce que tu m'as demandé, lui dis-je, et j'ai ta réponse. Invitez Brigitte.

— Tu vas venir?

— Je ne peux pas encore l'affirmer de façon catégorique, mais je pense que oui.

— Vas-tu venir, oui ou non? Prépare-toi pas à te défiler à la dernière minute! Si tu nous fais le coup du sacrifice, je ne serai pas content!

— Je ne serais pas content moi non plus. Aujourd'hui je te dis que j'ai l'intention d'y aller, prends ça pour ce que ça vaut. Mais invitez Brigitte. Tu avais raison hier, c'est vrai que je la reverrai tôt ou tard, alors au méchoui ou ailleurs, ça n'a plus beaucoup d'importance. Autant que ça se passe chez vous, au fond.

— Eh bien, bravo! Elle viendra seule, je le répète. Et tes enquêtes Jobidon, comment ça va?

— Ça va mal. Je viens de gaffer il n'y a pas cinq minutes. Sans entrer dans les détails, le type que je suis censé filer, c'est lui qui m'a filé entre les doigts. Ha! je ne suis pas capable de m'attacher aux personnes!

— Et c'est pour t'apitoyer sur ton sort que tu m'appelles tout de suite après pour me dire d'inviter Brigitte? Alain, des fois tu exagères tellement qu'on ne peut même plus te prendre au sérieux! Ce n'est pas la première fois qu'un détective perd la trace de quelqu'un, relis tes classiques, vieux! Attends une minute, veux-tu, on m'appelle sur l'autre ligne, je te reviens…

(Long silence, pénible!)

— Alain, es-tu là?

— Oui.

— Écoute, on m'attend pour aller manger, je te rappelle, d'accord? En tout cas, merci pour ta réponse, tu m'as fait plaisir. Mais tu viendras, sinon je te fais remplacer comme parrain de Marie-Louise, compris?

— Compris. Bon appétit!

Je raccrochai. J'allumai la radio et me dirigeai vers la bibliothèque de l'UQAM en écoutant les informations. La situation ne s'arrangeait pas en Afrique du Sud, la situation économique en Russie continuait de se dégrader, le gouvernement italien était tiraillé par des rivalités internes, on se préparait à de nouvelles élections «libres et démocratiques» au Salvador avec l'aide du gouvernement américain (grand spécialiste en la matière, les taux de participation aux États-Unis étant rarement en deçà de 50 pour 100) qui fournissait les urnes – après avoir fourni les armes pendant des années…

Installé près du Cardex, je me sentis rajeuni, retrouvant intacts mes instincts d'étudiant universitaire. Je relevai les mentions de Cazabon dans les publications des quinze dernières années et consultai le fichier général, je pris des notes puis je me rendis dans les rayons des beaux-arts.

Les références à Cazabon n'étaient pas nombreuses, mais je pus apprendre l'essentiel. Il était né au Caire en 1926. Son père était un diplomate belge et sa mère était originaire de Tracy, au Québec. Il avait étudié à Paris de 1947 à 1952, puis il avait vécu plusieurs années à New York. Il avait connu Franz Kline ainsi que Pollock peu avant sa mort et il s'était lié avec Helen Frankenthaler et son mari Robert Motherwell, qui l'introduisirent dans les milieux de l'expressionnisme abstrait. Cazabon s'était fixé à Montréal au début des années 60. D'après les renseignements que je glanai, il avait effectivement peu exposé. Ses œuvres avaient toutefois été montrées à Spolète et à la Biennale de Venise, à Nagoya au Japon, bien sûr à Berlin, Paris et New York, et figuraient dans des collections prestigieuses (MOMA et Guggenheim à New York, Musée d'Art moderne de Paris, Art Institute de Chicago, les musées d'Ottawa et de Toronto, le MAC de Montréal, le Stedelijk d'Amsterdam et ainsi de suite). Au cours des dernières années, sa production avait été moins abondante. Il était connu

comme un plasticien d'une extrême rigueur et, malgré son modernisme, il était revenu aux méthodes anciennes, délaissant l'acrylique pour la peinture à l'huile – tout comme Dali était revenu à la détrempe, disait l'auteur d'un article, n'y allant pas de main morte dans les comparaisons.

Je n'avais pas affaire au premier barbouilleur venu ! En fait, je n'avais pas proprement affaire à lui, mais j'avais apaisé ma curiosité. En quittant la bibliothèque, je m'arrêtai dans une cabine téléphonique, consultai l'annuaire et notai le numéro d'Artev. Je regagnai la Nissan et appelai. Une femme répondit.

— Bonjour, je pourrais parler à M. Gobeil ? demandai-je.

— Jean-Louis ou François ?

— Euh… Jean-Louis, oui.

— Il ne sera pas au bureau avant la fin de l'après-midi. Je peux prendre un message ?

— Peut-être. Vous faites des évaluations d'œuvres d'art, n'est-ce pas, de peintures par exemple ?

— Entre autres choses, oui.

— M. Gobeil est le propriétaire ?

— Oui. En fait, les deux sont propriétaires. Pourquoi vous demandez ça ?

La réceptionniste avait une voix charmante au téléphone, elle aurait pu faire carrière à la radio.

— Pour savoir… J'aimerais que Jean-Louis me rappelle au numéro suivant : 279-5572. Mon nom est Sylvain Lalonde. François, c'est le frère de Jean-Louis ?

— Son père. Vous voulez parler à Jean-Louis ou à François ?

— À Jean-Louis. Je vous remercie.

J'avais donné un nom et un numéro bidon, personne ne pourrait retrouver ma trace. J'allai prendre

un sandwich et une bière sur la rue Saint-Denis, récupérai la voiture et retournai à la galerie. Toujours pas de Porsche en vue. Il n'était pas encore trois heures, mais j'appelai Letour.

Je lui appris la fuite de Lahenaie, ajoutant que j'étais revenu me poster devant la galerie et que j'attendais. Chacun ses secrets. Au bout du fil, Letour fut extrêmement contrarié par le manque d'esprit sportif de Lahenaie.

— Mais il cherchait délibérément à vous semer ! dit-il. C'est là qu'il ne fallait pas le perdre de vue, le salaud !

Il semblait personnellement offensé par la rouerie de Lahenaie, prenant la chose comme un camouflet. On aurait cru qu'il en voulait plus à Lahenaie qu'à moi. Pourtant, avec la tactique que Letour m'avait suggérée, tôt ou tard Lahenaie devait inévitablement sentir le besoin d'agir en secret et prendre les grands moyens pour m'échapper. Magnanime, je ménageai l'amour-propre de mon patron et ne revins pas sur la question de la Porsche, mais visiblement, Lahenaie n'avait pas songé uniquement à décrasser le moteur. Par ses propres directives, Letour avait lui-même dicté sa conduite à Lahenaie et je ne comprenais pas pourquoi il était maintenant furax, comme si l'autre avait trahi sa confiance. Son désarroi m'encouragea à prendre un certain risque.

— Vous savez, l'homme aux diapos revient souvent dans les parages, je l'ai vu encore ce matin. J'ai noté son numéro d'immatriculation. Vous pourriez en apprendre plus long à son sujet ? Vous avez plus de ressources que moi.

— Pourquoi avez-vous fait ça ?...

— J'ai pensé que ça ne pourrait pas nuire. On dirait qu'il y a de la bisbille entre eux, je me suis dit que vous seriez intéressé.

— Quelle sorte de bisbille ?

— Je ne sais pas, G... l'homme aux diapos est toujours de mauvaise humeur en quittant Lahenaie, comme s'ils venaient de se quereller et qu'il n'avait pas eu le dessus. Je me trompe peut-être, mais leurs relations ont l'air tendues.

— Donnez-moi le numéro, je verrai ce que je peux faire.

Je lui dictai le numéro. J'étais persuadé qu'il connaissait depuis le début l'existence et l'identité de Gobeil (dont j'avais failli prononcer le nom par mégarde) et sans doute aussi la raison de sa présence chez Cazabon. Alléguant la demande que je lui adressais, Letour serait en mesure de m'en apprendre davantage au sujet de Gobeil. Je verrais bien quels renseignements il consentirait à livrer. Je doutais qu'il consentît à jouer franc, mais il ignorait mon stratagème et ses silences seraient instructifs.

— Avez-vous une idée où il aurait pu aller ? demandai-je.

— Pas la moindre. Attendez-le jusqu'à six heures et s'il ne revient pas, allez surveiller chez lui. S'il y a du nouveau, appelez-moi, je serai ici jusqu'à sept heures au moins. Ne vous en faites pas pour ce qui vient d'arriver, tout le monde y passe.

J'eus la nette impression qu'il voulait, en me rassurant, non pas me remonter le moral comme l'autre fois, mais au contraire atténuer sa première réaction et me faire croire qu'il attachait peu d'importance à la disparition de Lahenaie. Je n'eus pas le temps de rien ajouter, car il me raccrocha au nez.

Je n'étais plus furieux contre moi-même, Letour avait réussi à attirer vers lui toute ma frustration. Le temps passa avec indifférence devant la galerie, sans même jeter un coup d'œil vers le Mathieu dans la vitrine. Je mis la cassette de *L'Or du Rhin*. Alberich s'emparait de l'or et en fabriquait un anneau magique. Mais Wotan volait l'anneau et Alberich jetait sa malédiction; peu après, Fafner tuait son frère Fasolt afin d'être seul possesseur de l'anneau. L'orchestre prit du volume, l'imprécation d'Alberich venait de faire sa première victime et la Porsche reparut au bout de la rue. Lahenaie gagna sa place dans le stationnement et j'appelai vite Letour.

— Lahenaie vient d'arriver à la galerie. Il est seul.

— Formidable! Alors continuez comme prévu. En passant, votre homme aux diapos s'appelle Jean-Louis Gobeil, j'aurai d'autres détails demain matin. Appelez-moi vers onze heures, d'accord?

— D'accord. À demain.

Dix minutes plus tard, Sarah arrivait à la galerie, tenant son étui à violon. Peu après elle sortait, avec Lahenaie et sans violon, et ils passèrent devant la Porsche sans s'arrêter. Je sortis de voiture et traversai la rue en courant. Je n'avais guère le choix, mais je m'étais rarement senti aussi corni-chon. Si Lahenaie avait été seul, j'aurais pu rigoler, même dans des teintes de jaune, car

manifestement mes filatures l'amusaient et il
venait de m'en fournir une preuve humiliante.
Mais l'obligation de filer Sarah me plongeait dans
mon trente-sixième dessous. Trois jours plus tôt, à
peu près à la même heure, elle m'offrait à boire, je
mangeais chez elle le repas qu'elle avait préparé,
et maintenant je la suivais comme un chien sans
collier. Je ravalai néanmoins ma fierté et ne les
perdis pas de vue. Nous descendions une petite rue
du centre-ville, ils marchaient d'un pas détendu,
sans cependant pouvoir ignorer l'un et l'autre ma
présence. Ils devaient avoir un mal fou à réprimer
l'envie de me saluer – et de m'attendre !

Soudain, un crissement de pneus à ma gauche
me fit tourner la tête. Je vis une grosse américaine
accélérer et, par la vitre baissée, un homme mas-
qué d'un bas de nylon sortir la main. Sa main
tenait un revolver.

— Attention ! Sarah, Paul, couchez-vous ! criai-
je.

Je partis à courir en me courbant derrière les
voitures. Lahenaie agrippa Sarah par le cou, la jeta
brutalement au sol et la couvrit de son corps. Des
coups de feu retentirent, la voiture fonça à toute
allure, tourna au coin et disparut. J'étais déjà
accroupi aux côtés de Lahenaie et de Sarah.

— Vous êtes blessés ? demandai-je.

Personne n'avait été touché. Lahenaie se releva,
regarda autour puis saisit Sarah aux épaules et
l'aida à se relever. Elle ouvrit les lèvres et ne put
parler, son visage était livide. Plus loin, d'autres
passants rampaient sur le trottoir et, nous voyant
nous relever, nous imitèrent craintivement. Une
femme blottie sous un porche tâchait de s'enfoncer
dans le mur de brique et hurlait de toutes ses
forces.

— Tu n'as rien ? demanda Lahenaie à Sarah.

Elle remua la tête de gauche à droite, les yeux fermés, et Lahenaie lui saisit fortement la main. «Venez vite!» lança-t-il. J'eus tout juste le temps de sentir une odeur de poudre, de voir les traces de balles dans la pierre de l'édifice, à une douzaine de pieds du sol, et il nous entraîna dans un grand magasin par une porte-tambour latérale. Il marchait vite, traînant de force Sarah hébétée derrière lui. Nous traversâmes le magasin et sortîmes de l'autre côté. Il ouvrit la portière d'un taxi en station près du métro, me poussa rudement contre Sarah et donna une adresse. Le taxi déboîta et nous fûmes bientôt loin du lieu de l'attentat.

Jusque-là, j'avais conservé mon sang-froid, j'avais obéi à Lahenaie tout en gravant le moindre détail dans ma mémoire. Mais dès que le taxi s'ébranla, un de mes genoux se mit à trembler et je ne pus maîtriser ce mouvement qui m'agaçait au plus haut point. Je sentais le corps de Sarah contre moi. Elle avait les yeux grands ouverts et fixait le néant, aussi immobile qu'un cadavre. Tout comme elle, j'étais dans un état proche de la catatonie. Lahenaie m'envoya son coude dans les côtes et me foudroya du regard. Sarah ferma les yeux et se mit à sangloter.

— Arrêtez ici, ordonna Lahenaie en sortant son portefeuille.

Il tendit un billet au chauffeur et sortit sans attendre la monnaie. Il contourna l'auto, ouvrit la portière et aida Sarah à descendre. Je me remuai et me retrouvai avec eux dans la rue. Le taxi s'éloigna. Lahenaie enveloppa Sarah de ses bras et la pressa contre lui, promenant un poing dans son dos et caressant son cou de l'autre main. «C'est fini, dit-il, il ne s'est rien passé.» Lentement, elle se dégagea de Lahenaie et dit : «Allons quelque part, je voudrais m'asseoir.» Lahenaie me serra

fortement le bras, au point de me faire mal. « Toi, ramasse-toi ! » me lança-t-il avec exaspération.

Nous entrâmes dans un petit bar et Lahenaie commanda trois cognacs au comptoir. Je retrouvai subitement mes esprits. « Non, dis-je au barman, une vodka pour moi, de la Dubrowska si vous en avez. » Lahenaie me toucha l'épaule : « C'est vrai, tu n'aimes pas le cognac. » Il devait penser que je m'étais « ramassé » pas mal vite.

Nous prîmes place et n'échangeâmes plus une parole avant que le garçon arrive avec les verres. Lahenaie eut la présence d'esprit de lui demander de rapporter tout de suite la même chose, puis il leva son verre et dit avec un sourire amer : « Santé ! C'est le cas de le dire ! » Nous choquâmes nos verres et prîmes tous trois une bonne rasade.

— Ça va ? demanda Lahenaie à Sarah.

— Oui. Nous sommes en vie, c'est un début !

Je me demandai si elle m'incluait dans le nous.

— Alors, qu'est-ce que tu as vu ? me demanda Lahenaie.

Il m'avait déjà tutoyé plus tôt dans la rue. Je ne me sentais pas en position de lui rendre la politesse, mais j'en pris note. Je bus une gorgée de vodka et me remémorai la scène.

— Pas grand-chose… J'ai vu un homme sortir une arme par la vitre et j'ai crié. J'étais penché et je courais, mais il me semble que la voiture n'avait pas une plaque du Québec, elle était verte. C'était une grosse américaine jaune assez vieille, genre Mercury, avec un toit blanc en vinyle. Vous ne pensez pas qu'on aurait dû rester pour parler à la police ?

— La police ? Qu'est-ce qu'elle aurait fait, la police ? Elle aurait pris nos dépositions et nous aurait renvoyés chez nous et on ne serait pas plus avancés. Quelqu'un a essayé de nous descendre, de me descendre je pense, mais je n'ai pas de preuves

et je n'ai pas envie de commencer à m'expliquer avec les flics. Sans compter qu'ils auraient probablement fini par apprendre que tu me suivais et ils auraient trouvé ça fort intéressant. Non, il fallait qu'on se tire. Je ne veux pas d'histoires avec la police.

Le garçon revint avec les verres et Lahenaie régla les consommations. Je regardai Sarah. Le cognac lui faisait autant de bien que ma vodka, comme moi elle reprenait lentement sa place parmi les vivants.

— On a tiré sur nous! dit-elle soudain. Tu aurais pu être tué, moi aussi, et tu ne veux pas d'histoires avec la police? Explique-moi ça!

— Je n'ai rien à expliquer, dit Lahenaie. D'abord, la rue était pleine de monde. Qui nous dit qu'il n'y avait pas un mafieux juste en avant de nous? Et même si on nous visait, j'aimerais mieux engager un détective que parler aux flics.

— Vas-tu vraiment faire ça?

— Mais non! Écoutez, moi aussi je pense qu'on a tiré sur nous. Je vais vous dire quelque chose de fou, mais j'ai déjà reçu des menaces parce que je ne vends pas assez d'art québécois! On va te casser les jambes, on va faire sauter ta baraque, sans blague... D'accord, c'est complètement craquepote, je représente un tas d'artistes du Québec, mais ça ne fait pas toujours les manchettes comme Mathieu ou Raysse. Peut-être que quelqu'un a voulu m'avertir, ou se venger. Ce n'est quand même pas toi qu'on visait, Sarah. Tu as beau avoir du talent, il ne faut pas mélanger les Dubois avec les Dubeau, je ne peux pas croire qu'Angèle veut te voir disparaître!

— Tu ne peux pas être sérieux! dit Sarah. Voyons, Paul, tu nous prends pour des poires ou quoi?

— Bon, alors mettons que je n'ai rien dit !

La tension était prête à remonter, très vite, très haut. Je n'arrangeai pas les choses en demandant : « Alors pourquoi ne pas avoir attendu la police ? »

— Je n'aime pas les flics ! répondit Lahenaie avec violence. Je n'aime pas leurs moustaches, leurs façons, j'ai horreur de la bêtise !

— Son frère est policier, coupa Sarah.

— J'ai toujours aimé ton sens du détail pertinent ! lança Lahenaie avec irritation. Oui, mon frère fait une belle carrière dans la police, et après ? Tu choisis mal ton temps pour sortir ta psychologie de cégep !

Sarah devint cramoisie et baissa la tête. Il y eut un long silence. Lahenaie lui toucha l'épaule. « Excuse-moi, minou, dit-il, je n'ai pas voulu être méchant. Je regrette, moi aussi je suis énervé. »

Ainsi je ne m'étais pas trompé : dans l'intimité, il l'appelait « minou ». Il se tourna vers moi, visiblement désireux de changer de sujet.

— Tu n'es pas armé, je suppose, me dit-il. Les gars t'ont vu crier et courir vers nous, ils doivent savoir que tu me suis partout, tu devrais porter une arme. À partir de maintenant, ta vie est peut-être en danger. Parles-en à… à ton patron.

— Mais il faut un permis…

— Pfff ! As-tu un permis de détective ? En tout cas, prends tes précautions. Passons aux choses sérieuses : où est-ce qu'on mange ?

Sarah n'avait pas faim, je n'avais moi-même guère envie de voir de la nourriture. La vodka commençait à peine à me remettre les yeux en face des trous. Lahenaie insista et demanda au garçon d'apporter les menus. Sarah et moi n'arrivions pas à nous décider et, à bout de patience, Lahenaie commanda trois croque-monsieur et trois salades. Nous mangeâmes sans parler, Lahenaie avala la moitié du croque-monsieur que Sarah laissa dans

son assiette. Les événements ne semblaient pas lui avoir coupé l'appétit. Et je ne pouvais chasser de mon esprit l'impression qu'il nous cachait quelque chose. Peut-être cherchait-il à ne pas inquiéter Sarah plus qu'il ne fallait, mais j'avais senti que son assurance n'était pas entièrement sincère, il y avait eu un je-ne-sais-quoi de pas tout à fait net dans son regard.

— As-tu toujours le goût d'aller au cinéma ? demanda-t-il à Sarah.

— Pas vraiment, répondit-elle.

— Quel film voulais-tu aller voir ? demandai-je.

— *The Big Sleep.*

— Ah ! j'adore ce film, je pourrais en réciter des bouts par cœur. Où est-ce qu'il joue ?

— À la Cinémathèque.

— Vous devriez y aller ensemble, dit Lahenaie. Hein, si Alain t'accompagnait, tu te sentirais rassurée ?

— Tu pourrais lui demander son avis…

Lahenaie se tourna vers moi. Je ne savais que dire. Il comprit mon hésitation.

— Je suis en réunion toute la soirée avec le contrôleur de l'usine. D'ailleurs, je suis déjà en retard. Oublie ce qui s'est passé cet après-midi, je n'essaie pas de te couillonner, tu perdrais simplement ton temps. Va au cinéma avec Sarah, tu te rendrais plus utile.

Je questionnai Sarah du regard. Elle leva les mains : c'est à toi de décider. Mais elle avait l'air tentée. Quant à moi…

— D'accord pour le cinéma !

— Je vous dépose à la galerie. Ta voiture est là ?

— Oui. J'espère !

— Et moi je dois reprendre mon violon, dit Sarah.

Sarah referma la portière de ma vieille Nissan et
je me trouvai fort embarrassé d'être soudain seul
avec elle. Heureusement, la Cinémathèque n'était
pas loin. J'ignorais de quoi elle et Lahenaie
s'étaient entretenus en voiture, ce qu'ils avaient pu
se dire au sujet de l'attentat de l'après-midi, mais à
son mutisme lorsque je fis allusion à la fusillade, je
compris qu'elle ne voulait pas revenir sur l'inci-
dent. Je lui demandai alors ce qu'elle avait comme
instrument.

— Oh! pas un Stradivarius! J'ai un violon
allemand du début du siècle, assez bon, mais je
suis plus fière de mon archet. C'est un Vuillaume
de 1837, il a coûté aussi cher que le violon.

— Vuillaume? Connais pas.

— C'était un luthier français à Mirecourt. Il a
fait de très beaux instruments. Mirecourt était un
peu comme Crémone, c'était une école célèbre.
Enfin, ça n'a pas d'importance...

L'école de Mirecourt n'ayant pas d'importance,
nous parlâmes donc du *Grand sommeil*. Sarah
avait lu le roman mais elle n'avait jamais vu le
film, même pas à la télé. Je lui dis que Chandler
aurait préféré Cary Grant dans le rôle de Marlowe
et que Bogart avait été le choix de Howard Hawks.
«Prépare-toi à des dialogues savoureux, ajoutai-je,
l'histoire est de Chandler et le scénario de
Faulkner.»

À huit heures trente, nous entrions à la Cinémathèque. Le public était peu nombreux. Nous prîmes place au milieu de la cinquième rangée, Sarah aimant comme moi s'asseoir près de l'écran. D'ailleurs je n'ai jamais compris pourquoi on irait au cinéma pour avoir l'impression de regarder la télévision. Les lumières s'éteignirent. Sarah enleva ses chaussures, replia les jambes, posa sans façon ma main sur sa cuisse et garda sa main sur la mienne. Elle portait un pantalon de coton très souple, très doux, et je n'avais pas eu le temps de lui dire que les cuisses des femmes m'affolaient depuis que j'avais l'âge de raison.

Je connaissais l'intrigue d'un bout à l'autre et pourtant je n'eus jamais autant de mal à la suivre. L'enivrant mélange de fermeté et de mollesse de la cuisse de Sarah, sa chaleur, la sensation de ses doigts sur ma main éprouvaient rudement mes facultés – je n'avais pas touché le corps d'une femme depuis dix mois! J'en étais persuadé, Sarah ne cherchait pas à me séduire : elle s'était emparée de ma paume avec le plus grand naturel et ne partageait certainement pas mon émoi. Qui sait, il pouvait s'agir d'une habitude de Lahenaie! Je tâchais de ne pas trop éloigner ma main de son genou et je souffrais un martyre exquis. Lorsque Marlowe se rendit chez Eddie Mars, Sarah me chuchota à l'oreille : «C'est lui qui a tué Regan?» «Non. Attends, tu verras», dis-je en lui tapotant la cuisse.

Au moment où, dans une ultime tentative de sauver sa dingue de sœur, Lauren Bacall lance délibérément Bogart sur une fausse piste, j'eus un sursaut de conscience. Je fus subitement persuadé que Lahenaie se payait carrément ma tête. Il avait menti, il tramait quelque chose dans mon dos. Sa disparition plus tôt dans la journée, l'inquiétude et

la colère inhabituelles de Letour, la fusillade, l'empressement de Lahenaie à m'éloigner en me jetant Sarah dans les bras, tout conspirait à préparer des événements dont j'avais été savamment écarté. Lahenaie m'avait tendu un piège – et j'avais la main délicieusement posée dessus! Je n'avais nul besoin d'une arme, mais d'un nouveau cerveau. Qu'est-ce que cela signifiait, suivre Lahenaie dans de telles conditions? C'est lui qui me traitait en garde du corps. En pareil moment, il était insensé d'être au cinéma avec Sarah! Par quelles manœuvres diaboliques en étais-je venu à trahir ainsi ma mission? J'entendais mener mon enquête personnelle, soit. Là, par contre, je ne jouais plus simplement le rôle d'agent double, on aurait cru que j'avais entièrement changé de camp!

Un frisson d'appréhension me parcourut l'échine et je serrai la cuisse de Sarah. Elle pressa ma main. Elle aussi sans doute était trompée, elle ne pouvait être complice d'un pareil traquenard. Quelques minutes plus tard, Marlowe se faisait tabasser et je frémis comme si les coups avaient déchiré ma peau. *The Big Sleep*, et comment! Lahenaie m'avait complètement endormi.

Je regardai la fin du film en ne pensant qu'à la prétendue réunion de Lahenaie avec son contrôleur. J'espérais de tout cœur qu'il m'avait dit la vérité, sans pouvoir m'en convaincre, ne sachant si mes craintes étaient justifiées ou si je me laissais corrompre l'imagination par les mensonges qui s'accumulaient à l'écran. Ma main traînait sur la cuisse de Sarah, inerte comme une salamandre dans un escalier de mille marches flanqué d'un funiculaire; je la retirai et me tordis les doigts.

Les mots *The End* apparurent sur l'écran, en italique hollywoodien (c'était encore l'époque où un carton indiquait que le film était fini), les

lumières s'allumèrent et les gens se levèrent. La plupart avaient une mine réjouie. En sortant de la Cinémathèque, Sarah était enjouée, la projection l'avait apparemment remontée, elle avait beaucoup aimé. Elle avait le goût de parler et je me taisais.

— Je vais te reconduire, lui dis-je.

— Mais non, je vais rentrer en taxi, c'est loin.

— Pas question ! répliquai-je sur un ton exagérément badin. Rappelle-toi, Paul t'a confiée à ma garde, je vais remplir mes engagements jusqu'au bout.

En matière de « responsabilité », j'avais de ces scrupules ! Je n'ajoutai pas que je voulais voir si Lahenaie était rentré, mais je ne pouvais chasser mes appréhensions de mon esprit. En voiture, Sarah reparla du film. Je l'écoutai sans réagir et elle bifurqua vers les romans noirs. Elle en lisait beaucoup, mais trouvait qu'ils étaient en effet « bien noirs ».

— Trop souvent, les intrigues se tiennent uniquement parce que les personnages sont des minables, dit-elle. Par exemple, je viens de finir un roman de William Irish, *Retour à Tillary Street*.

— Que je n'ai pas lu.

— C'est l'histoire d'un homme qui a perdu la mémoire pendant trois ans. Quand son passé lui revient, il comprend qu'il est recherché pour un meurtre qu'il aurait commis sous une autre identité. Lui bien sûr ne se souvient de rien et veut établir son innocence. Or, à deux reprises il devrait tout raconter à une femme, c'est vraiment la seule chose intelligente à faire, et il ne lui dit rien. D'ailleurs, le roman est d'une condescendance incroyable envers les femmes. Ç'a été écrit il y a trente ans, mais même à l'époque, dans la vraie vie, l'histoire ne se serait pas rendue au deuxième

chapitre, quelqu'un aurait eu l'intelligence de l'arrêter à temps.

Je n'étais pas fier de moi et la naïveté de ses propos me rendit cynique.

— Je ne tiens pas à te contredire encore une fois, dis-je, et je ne veux pas faire vieux grincheux, mais la vraie vie est mille fois pire que dans les romans, même si tu es peut-être trop jeune pour y avoir goûté.

— Tu n'aimes pas beaucoup la vie, on dirait. Est-ce que je me trompe?

J'hésitai à répondre. J'étais énervé, autant par mes manquements à mes devoirs que par la présence même de Sarah et la vérité de son observation. J'aurais dû hésiter plus longtemps, malheureusement mon neurone d'alerte refusa de s'allumer et je m'enfonçai. J'étais seul avec Sarah, pour la première fois la conversation prenait une tournure intime et je ne trouvai rien de mieux que de lui faire le numéro honteux et pathétique du type morose.

— La vie nous en demande trop. Les emmerdes se succèdent, mais la paix, le bonheur, c'est toujours à recommencer. C'était formidable tant qu'on pouvait aller au ciel après, ajoutai-je pour alléger mes propos, mais depuis qu'ils ont fermé l'hôtel au paradis, la vie est une méchanceté, on fait des efforts et on n'est jamais plus avancé!

— Tu m'excuseras, mais ça m'agace, ce genre de discours. Tu parles dans le vague, tu fais des farces! Aimer la vie, c'est terriblement concret. Si tu avais un accident et que tu te retrouvais paraplégique ou estropié, est-ce que tu t'abandonnerais à ton sort ou si tu lutterais pour retrouver l'usage de tes membres?

J'avouai que je n'y avais jamais pensé.

— Je vais prendre un autre exemple, mon premier attire trop le malheur, surtout en voiture! Si tu avais été dans les camps de concentration comme les Juifs et les Tsiganes, aurais-tu cherché à en sortir vivant ou te serais-tu laissé mourir? Tu vois, la question est hypothétique, mais concrète. Aurais-tu fait des efforts pour survivre à tout prix, aurais-tu été sûr que tu n'y laisserais pas ta peau, serais-tu devenu un kapo?

Je n'en savais strictement rien et je n'avais pas le goût de réfléchir. Pour un petit bout de femme «trop jeune», je trouvai qu'elle aurait pu poser des questions moins embarrassantes. Je haussai les épaules sans rien dire et mis le clignotant. Nous quittâmes l'autoroute en direction de Boucherville.

— Tu t'intéresses à l'histoire? demandai-je.

— Pas vraiment, mais j'ai lu beaucoup de livres sur les Juifs. Ma mère est juive – d'où le Sarah – et il y a en beaucoup en musique à l'école. Plus j'en apprends sur la shoah, moins je comprends ce qui s'est passé, alors je continue à lire. En tout cas c'est un fait, la plupart des survivants ont passé à travers parce qu'ils se sont juré en arrivant: «Moi je ne vais pas crever ici, je vais en sortir vivant!»

Il y eut un silence. Je fixais la route.

— J'aurais une question à te poser, dit-elle. Je peux?

— Vas-y.

— Pourquoi es-tu parti de l'Institut Armand-Frappier? Tu as dit l'autre jour que c'était relié au fait que tu t'y connaissais en peinture. Qu'est-ce que tu voulais dire? Remarque, je ne veux pas être indiscrète, tu n'es pas obligé de répondre…

Je partis à rire.

— Voyons, Sarah! Dans notre situation, lequel de nous deux est forcément le plus indiscret? De toute façon, je peux répondre. J'ai démissionné

parce que ma blonde m'a quitté pour aller vivre avec un de mes patrons. L'un des deux devait partir et lui était décidé à rester, ses affaires allaient trop bien. Il m'a pris ma femme et mon emploi, tout ça sur un coup de foudre. Je n'avais pas le choix, je me suis tiré. J'avais déjà tout perdu, il était presque normal que je cède la place.

— Depuis combien de temps étiez-vous ensemble?

— Neuf ans, presque dix.

Un cap important, il paraît. Tellement que de nos jours, personne ne veut plus le franchir, ça fait vieux jeu.

— Aviez-vous des enfants?

— Non, mais on en parlait sérieusement, moi en tout cas. Je pense que c'est la peur de faire des enfants avec moi qui l'a décidée, après elle aurait été prise au piège. On aurait dû d'abord améliorer notre relation avant de songer à faire des enfants.

— Comment s'appelait-elle?

— Brigitte. Elle a un beau nom, elle est belle, elle réussit bien, son nouveau chum est fin, intelligent, pas mal de sa personne. Je lui en ai voulu terriblement et, d'un autre côté, je n'ai même pas été jaloux, je me dis qu'elle avait raison. Non, c'est faux, je ne croirai jamais une chose pareille, mais je la comprends. Nous étions tellement jeunes quand nous nous sommes rencontrés, c'était pratiquement condamné en partant.

Sarah n'ajouta rien. À son âge, mes souvenirs n'évoquaient sans doute pas grand-chose pour elle. Oh! elle connaissait le sens de chaque mot, mais j'aurais été étonné qu'elle ait compris ce que j'avais dit. Je tournai et pris la route qui menait chez elle. Chez Lahenaie.

— Quand tu dis que tu n'aimes pas la vie, demanda-t-elle avec hésitation, c'est relié au départ de ta blonde?

Jeune mais pas tarte, décidément!

— Oui et non. Peut-être bien, en partie certainement. Quel âge as-tu, en passant?

— Vingt et un ans. Tu me trouves jeune, c'est ça?

— Tu *es* jeune. Quant à moi, je te trouve belle et aimable, je te trouve comme tu es et je ne me pose pas de questions.

(Letour aurait été ravi de m'entendre!)

— On arrive et j'aurais une dernière question à te poser, dit-elle.

— J'écoute.

— Ça me gêne. Je ne voudrais pas trahir personne et j'aimerais t'aider, mais cette fois je sais que je serai indiscrète. Connais-tu mon père?

— Non.

— Est-ce que tu connais Lucien Letour? Travailles-tu pour lui?

Je faillis perdre le contrôle du volant. Heureusement, troublée par sa propre audace, Sarah regardait droit devant elle et ne perçut pas ma réaction, ni la crispation de mon visage.

— Sarah, je regrette, ça fait deux questions... Tu sais que je ne peux pas répondre. Tu dis que ça te gêne, moi ça me mortifie. Des fois je trouve la situation comique, mais la plupart du temps j'ai honte. Regarde ce que je fais en ce moment, tu t'imagines dans quelle position je me trouve!

— Alors ne réponds pas. Au fond, je veux juste te dire de faire attention. Je les connais, Paul et mon père, ils sont dangereux. Tu as vu Paul cet après-midi? Ça l'amuse, des coups de feu, il trouve ça excitant! Personnellement, je n'aime pas beaucoup me retrouver dans un champ de tir, sur-

tout pas quand on se trompe de côté. Toi non plus, je pense.

— Je n'ai pas trouvé ça plus drôle qu'il faut. Mais pourquoi dis-tu que Paul est dangereux ?

— Je ne sais pas… Mais fais attention. Si je pars à l'automne, ce n'est pas uniquement pour étudier. Je veux m'en aller loin. Peut-être as-tu raison, des fois la vie est vache. N'oublie pas ce que je t'ai dit.

Je jugeai plus sage de garder le silence. Nous arrivâmes chez elle et je m'apprêtai à tourner dans l'allée. Elle me dit de la laisser sur la route.

— Mais non ! De toute façon, il faut que je tourne.

Je m'engageai dans le petit chemin. Sarah posa sa main sur le volant et me demanda d'arrêter. «Je te remercie d'être venu avec moi», dit-elle. Elle s'approcha et pressa ses lèvres sur ma joue. Puis elle reprit sa place et fixa le pare-brise. J'embrayai et remontai l'allée. Il y avait de la lumière aux fenêtres, la Porsche était dans le garage et la Bentley devant l'entrée. Au moment où je m'arrêtai dans la cour, mon téléphone sonna sous la banquette. Sarah sursauta.

— Ne t'occupe pas, lui dis-je, vas-y et bonne nuit ! C'est moi qui te remercie et ne me demande pas pourquoi.

Elle descendit de la voiture. En contournant la Bentley, je farfouillai à mes pieds et saisis le combiné. Du coin de l'œil, je vis Sarah pousser la porte. Elle se retourna et me fit un signe de la main.

— Où étiez-vous ? demanda Letour.

— Chez Lahenaie, répondis-je. Justement, j'allais me coucher.

— J'ai essayé de vous appeler plus tôt.

— Oui ? Je suis allé me dégourdir les jambes.

— En tout cas… Vous avez du nouveau?

— Et comment! Un instant, je vais arrêter la voiture.

Je regagnai la route, me rangeai et coupai le moteur. Je lui racontai la fusillade de l'après-midi. Letour voulut savoir pourquoi je ne l'avais pas appelé sur-le-champ.

— Il s'en est sorti indemne, il était presque six heures, quand il a quitté les lieux j'ai dû le suivre en taxi et je n'ai pas trouvé de téléphone. Finalement j'ai pensé que ça pouvait attendre, j'allais vous appeler demain matin.

— On en reparlera plus tard. J'ai du nouveau moi aussi, au sujet de Gobeil.

— Qui?

— Votre homme aux diapos, Jean-Louis Gobeil. Il est évaluateur d'œuvres d'art. Et il vient d'être victime d'un attentat.

— Quoi?! Quelle sorte d'attentat?

— Sa voiture a sauté. Il n'est pas mort, en ce moment il repose au Centre des grands brûlés à l'Hôtel-Dieu, mais il est dans un état critique.

— Quand est-ce que c'est arrivé?

— Il n'y a pas trois heures, dans un stationnement du centre-ville. Une autre personne a été blessée.

— Comment le savez-vous?

— …

— Allô? Vous êtes là?

— Oui, oui. Disons que je l'ai appris à travers les branches, se contenta de dire Letour. Vous ne le verrez pas de sitôt à la galerie, il paraît qu'il n'en a plus pour longtemps.

— Franchement! ce n'est pas le moment de plaisanter! Il y en a d'autres qui ont moins envie de rire!

J'étais complètement soufflé, j'avais la trouille. Je me rappelai l'avertissement de Sarah et je n'eus pas besoin de regarder dans le rétroviseur pour savoir que j'avais perdu des couleurs. Et mes appréhensions à la Cinémathèque, alors que mes doigts palpaient la moelleuse cuisse de Sarah! Je me sentis coupable, et doublement impardonnable de cacher la vérité à Letour. Mon instinct de survie me conseillait toutefois de ne pas lui avouer que j'avais passé deux heures au cinéma, laissant à Lahenaie une totale liberté de manœuvre.

Letour m'inspira soudain la plus grande méfiance. Dans quoi m'avait-il embarqué? Il ne me paraissait pas plus affecté par l'attentat contre Gobeil que par la fusillade de l'après-midi. Je me demandai s'il n'avait pas lui-même trempé dans l'un ou l'autre crime, s'il n'était pas lui aussi un «homme dangereux». Je fus tenté de tout abandonner, de lui déclarer séance tenante que je cessais de travailler pour lui et d'être le complice d'horreurs sur lesquelles il refusait de m'éclairer.

— Qu'est-ce que je fais maintenant? demandai-je plutôt, lâchement. Vous avez une idée?

— Vous continuez, vous continuez. Mais vous m'appelez demain à dix heures. Surveillez Lahenaie comme le devant de votre face, je ne veux pas que vous le perdiez de vue une seconde, c'est clair?

— Oui, c'est clair.

— Demain soir, vous viendrez au bureau. Nous pourrons parler plus longuement, discuter de certaines choses. Demain soir, nous ferons le point. Bonne nuit.

Bien sûr, il raccrocha avant que je puisse lui dire que j'éprouvais fortement le même besoin. Il y a tout de même les prérogatives de l'employeur! Je pensai aux questions de Sarah: qu'aurais-je fait

si j'avais été victime d'un accident? Si je m'étais
trouvé à Auschwitz? Je rentrai chez moi et ses
questions ne cessèrent de m'agiter l'esprit. Elle
m'avait frappé, là! Je ne savais pas comment je me
serais comporté. La vie a beau être une pure
méchanceté, je venais de participer par négligence
à mon premier attentat contre une vie humaine et
je n'étais pas fier!

Arlette se fichait de mes ennuis : elle voulait
manger, elle voulait sortir et sa litière était
souillée! Pendant la nuit, je me retrouvai de
nouveau dans la jungle. J'étais moi-même, Alain
Cavoure, et il n'y avait pas de femme dévêtue avec
moi. Un homme que je n'avais jamais vu me dit :
«Tu as perdu la tête de Gérard Depardieu, hein!
Ha, ha!» J'ignorais d'où ce personnage sortait,
j'avais envie de lui casser toutes ses dents et de lui
broyer le cou. Il était de petite taille, mais il avait
une sale gueule, des éclairs mauvais jaillissaient de
ses yeux, il se serait battu avec férocité et j'aurais
probablement essuyé une bonne torchée. Je
préférai me réveiller. Je n'étais décidément pas
coulé dans le moule des héros, même pas en rêve!

Sous la douche, je repensai aux événements de la veille et j'eus beau me savonner, frotter avec une vigueur quasi maladive, je n'arrivai pas à me laver du sentiment d'inaptitude qui m'enveloppait. Ce qui me fit rougir par-dessus tout, plus que l'effet de l'eau chaude sur ma peau, plus encore que la brûlure de mes trahisons ou la position intenable dans laquelle Letour et Lahenaie m'avaient insensiblement et à tour de rôle poussé (profitant à tout moment de ma complaisante étourderie, je le reconnais), ce fut le souvenir de la conversation avec Sarah en revenant du cinéma. *Pourquoi* m'étais-je laissé aller à étaler mes états d'âme, à lui parler de Brigitte, à quoi avais-je pensé ! ? Bien sûr, nous nous connaissions à peine, circonstance propice aux épanchements, elle était jeune et j'imaginais que mes confidences lui passeraient par-dessus la tête, et en même temps elle me paraissait suffisamment intelligente et dégourdie pour mériter un effort de sincérité ; néanmoins, je ne pouvais me féliciter de mon manque de délicatesse, envers elle comme envers Brigitte. J'étais déjà moi-même tellement écartelé par mes errements, je n'avais pas à apitoyer Sarah. Mon travail m'obligeait à fouiner dans sa vie, je n'avais pas le droit de chercher à me rendre intéressant, à obtenir sa sympathie ou sa miséricorde. Je tentai de chasser ma honte à l'aide d'un puissant jet d'eau froide, mais je ne parvins qu'à me donner la

chair de poule et ma mauvaise conscience s'en tira indemne. Au bulletin de nouvelles de CBF, on mentionna un accident au centre-ville, une voiture qui avait explosé, sans donner plus de précisions.

Je fus chez Lahenaie à l'heure habituelle. Il partit à l'heure habituelle, seul dans la Bentley, et je le suivis comme d'habitude. Un matin en tous points normal. Mais contrairement à son habitude, Lahenaie s'arrêta au dépanneur du coin et acheta un journal. Il prit le temps de le parcourir dans la voiture avant de repartir. Quelle nouvelle pouvait donc tant l'intéresser ? Je me le demandais et j'appréhendais la réponse. Par surcroît, si mes craintes étaient fondées, il me tenait pour une donnée tellement négligeable qu'il se permettait d'acheter un journal sous mes yeux, d'afficher effrontément sa curiosité. Je ne savais s'il fallait m'en vexer ou conclure à l'extravagance de mes soupçons.

Il pénétra dans la galerie à 8 h 45. En fait, il passait beaucoup de temps à la galerie et bien peu à l'usine. Si bardés de diplômes et brillants que fussent les cadres de Félicité, la gestion d'une entreprise dont le chiffre d'affaires dépassait 37 millions, me semblait-il, aurait dû être plus compliquée que la direction d'une galerie d'art. Peut-être Lahenaie préférait-il les tableaux aux machines, peut-être le prenais-je à un moment où les activités de sa galerie exigeaient une attention particulière ! Les allées et venues ainsi que le sort de Gobeil m'avaient à peu près convaincu que le mot de l'énigme était relié à la galerie, non à l'usine ou aux laboratoires de recherche. Mais j'anticipe…

J'appelai Letour à 10 h. Il me dit encore de ne pas quitter Lahenaie des yeux, de le «surveiller comme le devant de ma face», répéta-t-il (ce qui,

entre nous et sans miroir, exige une technique assez particulière, n'est-ce pas), et me demanda de me rendre à l'agence à 20 h. Plus l'heure d'appeler avait approché, plus ce coup de fil m'avait tarabusté. Or il fut bref et Letour ne fit aucune mention des incidents de la veille. Son laconisme me parut de mauvais augure et je me mis à redouter la rencontre en soirée. Néanmoins, j'avais entre temps les mains libres pour agir.

Je me dirigeai à pied vers le stationnement où Gobeil avait garé sa Jaguar. En route, j'achetai le *Journal de Montréal*. Un court article encadré en page 5 signalait que la veille, vers 19 h, dans un terrain de stationnement du centre-ville, Jean-Louis Gobeil avait été grièvement blessé lorsque sa voiture avait explosé. D'après le premier rapport des policiers, l'explosion était d'origine criminelle. Les auteurs de l'attentat ne s'étaient pas introduits dans la voiture, ils avaient fixé un détonateur sur la portière et une bombe sous le réservoir. Gobeil avait subi des brûlures du troisième degré sur une grande partie du corps. Une femme qui passait par hasard l'avait éloigné du brasier et couvert de son pardessus, arrivant tant bien que mal à éteindre les flammes, et lui avait sans doute sauvé la vie. Elle-même avait subi des brûlures aux mains et aux jambes, sa robe ayant pris feu, mais elle avait pu rentrer chez elle après avoir été soignée. Ainsi que Letour me l'avait dit la veille, Gobeil reposait dans un état critique au Centre des grands brûlés.

Je m'adressai au préposé du stationnement (ce n'était pas celui à qui j'avais refilé cinq dollars quelques jours plus tôt) en lui montrant l'article.

« C'est ici que c'est arrivé ?

— Pourquoi ça vous intéresse ? » me demanda-t-il, soupçonneux, genre pas du tout amène, si vous

voyez ce que je veux dire. Vraisemblablement, il n'aimait guère son métier, ou son chèque de paie, ou ni l'un ni l'autre.

— J'ai travaillé avec Jean-Louis. Il avait une place réservée ici, je voudrais voir où ça s'est produit.

— Là-bas au fond, dit-il. J'ai rien vu, moi, j'étais pas ici.

À l'endroit indiqué, j'examinai le sol attentivement. La carcasse de la Jaguar avait été remorquée, mais je découvris des traces d'incendie entre deux voitures. Une vague odeur de brûlé flottait dans l'air et des taches de caoutchouc calciné noircissaient l'asphalte. La police avait sûrement passé les lieux au peigne fin, je n'espérais pas trouver à mes pieds la clef du mystère, un minuscule éclat de métal ou de cristal qui m'aurait révélé les secrets de l'univers. Mais je repartis le cœur net.

Je m'arrêtai à une cabine téléphonique. J'appelai chez Artev et demandai de parler à Jean-Louis Gobeil. D'une voix émue, la réceptionniste me dit qu'il avait été victime d'un grave accident. Pouvait-elle prendre un message?

Un message? Le pauvre homme n'était pas près de revenir au bureau! Mais je ne relevai pas l'incongruité de la question, de peur de la froisser.

— Non. Mais pouvez-vous me dire si M. Gobeil travaillait chez Florent Cazabon?

— Qui parle? demanda la réceptionniste, soudain méfiante. Vous n'auriez pas appelé hier, vous?

— Avant-hier. Je vous ai donné un faux nom, Sylvain Lalonde. Mon vrai nom est Paul Jacob. Je ne suis pas policier, mais je suis indirectement mêlé à l'accident de M. Gobeil. Écoutez, c'est pire qu'un accident, c'était criminel, je suis au courant. Si vous voulez répondre à deux ou trois questions,

je pourrais peut-être aider à découvrir les coupables.

— Pourquoi vous feriez ça, qu'est-ce que vous cherchez?

À tort ou à raison, je sentis que la méfiance avait fait place à la curiosité.

— Disons que j'ai des raisons personnelles d'essayer.

— Des raisons de journaliste, par exemple?

— Bon, autant vous le dire, autrement vous allez raccrocher. Je ne suis pas journaliste, je suis détective privé. Il est possible que je puisse vous aider, mais d'abord il me faudrait quelques renseignements.

— Je ne peux pas parler ici. Je pourrais vous rencontrer, par exemple.

— Oui, ce serait encore mieux! Où et quand?

— Euh... au kiosque de fruits du carré Dominion. Vers midi dix.

— Entendu, j'y serai. Comment pourrai-je vous reconnaître?

— J'achèterai une pomme. J'ai les cheveux blonds attachés en queue, des lunettes, je porte un tailleur bleu, des chaussures blanches...

J'entendis une autre voix et elle raccrocha.

Je composai le numéro de Lahenaie à sa résidence. Sarah répondit.

— Bravo, tu es encore là! Ici Alain, il faut que je te parle, c'est urgent. Je pourrais te rencontrer vers deux heures cet après-midi?

— Oh, la la! J'ai un examen jusqu'à deux heures et demie. Qu'est-ce qui presse tant?

— Écoute, ça n'a rien à voir avec la soirée d'hier. J'ai besoin de te parler au sujet de ton père, c'est très important. Je peux te voir après ton examen?

— Tu joues sérieusement au détective, on dirait. Bon, je serai à deux heures trente devant la salle Pollack. Donne-moi plus ou moins cinq minutes.

— Parfait. J'ai une dernière chose à te demander. Ne parle à personne de notre rendez-vous, d'accord, vraiment personne ! Tu vas jouer au détective toi aussi. À tout à l'heure !

Je retournai à la voiture. Le temps recommença à me passer sur les nerfs. Je mis la cassette de *La Walkyrie*. La corne de Hunding, le mari bafoué, retentit. Sieglinde l'entend et elle tremble, Hunding et Siegmund engagent le combat. Wotan s'interpose et brise l'épée de son fils Siegmund. Siegmund est tué puis Wotan, méprisant, fait mourir Hunding. Déchaînant la furie du ciel, Wotan se lance à la poursuite de Brünnhilde, sa fille bien-aimée. L'orchestre tonna et je compris tout à coup que l'*Anneau des Nibelungen* n'avait rien à voir avec les grands sentiments : il s'agissait d'une monumentale fresque sur le Mal avec un grand M, le théâtre de Wagner était peuplé de « personnes dangereuses », comme avait dit Sarah.

Je fus troublé par ces résonances étranges que le monde wagnérien prenait dans ma vie. Une quinzaine d'années auparavant, j'étais allé à New York avec mes parents et j'avais vu *Parsifal* au Met. J'avais été ravi des premières mesures jusqu'à la reprise finale du thème du Graal. Depuis, j'étais un fana de Wagner. Je faisais coïncider mes voyages avec des présentations de ses opéras, je connaissais son univers musical et poétique. Mais jamais je n'avais été à ce point sensible à la signification morale de la tétralogie.

Car cet univers m'était familier, j'en savais la trame. Si Letour m'avait fourni une partition, un livret, j'aurais compris l'énigme dans laquelle

j'étais plongé, su plus ou moins quel rôle je devais jouer, comme je pouvais suivre les intrigues sinueuses des légendes germaniques. Or Letour s'amusait à finasser, je pressentais seulement qu'il m'avait jeté les yeux bandés dans une histoire sordide trop réelle, sans parallèle avec une œuvre d'imagination, et rien ni personne ne m'aidait à comprendre. Je n'étais pas Siegfried, mon rêve poltron venait de me le rappeler cruellement. Je n'arrivais pas à départager nettement les méchants et les victimes, mais je me rangeais sans hésiter parmi les dernières et je n'aimais pas la sensation. J'entendis les «Ho-yo-to-ho» des Walkyries et je protestai intérieurement. Non! Je refusais d'être le jouet malléable de brutes qui s'amusaient avec la vie des autres comme s'il s'agissait d'accessoires de théâtre !

Elle essuya sa pomme avec un mouchoir de papier et la mit dans son sac en scrutant la foule. Je m'approchai et agitai la main. Elle sourit timidement en venant vers moi.

— Bonjour. Je suis Paul Jacob.

— Solange Garceau, dit-elle en me tendant la main. Venez.

Elle marcha rapidement et je la suivis dans un bistro. Solange Garceau était plus âgée que moi, elle devait approcher la quarantaine. Elle était très belle, soigneusement vêtue, à peine maquillée ; elle me donna l'impression de posséder un heureux mélange de dignité et de jeunesse. Ses cheveux étaient d'un blond remarquable et la couleur était naturelle, car ses tempes étaient semées de cheveux gris. Et elle avait les yeux bruns. J'ai toujours eu un faible pour les blondes aux yeux bruns. J'aurais juré que la peau de ses joues était infiniment douce. En dépit d'un effort visible pour le dissimuler, elle était crispée, en proie à une émotion violente.

— Je vous remercie d'être venue, lui dis-je dès que nous fûmes assis. Je mène une enquête dont je ne pourrai pas beaucoup vous parler, mais je puis vous dire que je tiens beaucoup à découvrir qui a placé une bombe sous la voiture de M. Gobeil. J'ai des raisons personnelles, je vous demande seulement de me faire confiance.

— Pas seulement placé, me corrigea-t-elle, ils ont bien réussi leur coup !

Elle serrait fortement son sac posé sur la table, retenant ses larmes avec peine. Elle se mit à parler d'une voix entrecoupée d'inspirations sifflantes et, je le sentis, elle allait tout me dire, jusqu'au bout. Gobeil (Jean-Louis, le fils) travaillait depuis dix jours chez Florent Cazabon à Laval. Cazabon gardait des centaines de tableaux dans un hangar derrière sa maison – des tableaux qu'il avait peints lui-même, c'était un peu insensé, en tout cas il avait suscité des plaisanteries pas toujours aimables au bureau. Il était vieux et souffrant et il voulait faire évaluer ses toiles avant de refaire son testament. Il s'était adressé à la maison Artev et Gobeil fils avait hérité du contrat. Il fallait tout photographier et apprécier la valeur de chaque toile, d'après les cours du marché et certains registres de vente fournis par Cazabon lui-même. Dès le début, Solange Garceau avait soupçonné quelque chose de louche dans l'affaire. Cazabon n'avait presque jamais vendu de tableaux, alors qu'il en conservait une quantité incroyable dans son hangar, et les rares reçus qu'il avait remis à Gobeil faisaient tous état de sommes assez importantes. Quelques jours après le début du travail, le comportement de Jean-Louis Gobeil était devenu assez étrange. Par exemple, d'ordinaire il parlait volontiers de ses activités, mais il semblait au contraire éviter les questions au sujet de l'évaluation chez Cazabon – un contrat justement dont lui-même avait d'abord souligné la bizarrerie. Elle avait appris en parlant au photographe que Gobeil faisait faire trois copies des diapositives et qu'il en conservait une, car il ne lui en remettait que deux pour le dossier.

— Des inspecteurs de police sont venus au bureau ce matin. Je n'ai rien dit des troisièmes diapos, sur le coup je n'y ai pas pensé, mais après ça m'est revenu. Puis vous avez appelé. Est-ce que vous savez si... que Jean-Louis aurait...?

Elle pleurait. Elle sortit un mouchoir de son sac, retira ses lunettes et s'épongea les yeux. Un homme assis à une table voisine nous regardait avec un intérêt non dissimulé. Nous avions l'air d'un couple en train de rompre.

— Quels étaient vos rapports avec M. Gobeil? demandai-je.

— ...

— Je vous en prie, je ne suis pas contre vous.

— Nous devions nous marier en juin.

Ses sanglots redoublèrent et elle laissa les larmes couler librement sur son visage. Puis elle se moucha, s'épongea délicatement sous les yeux et rechaussa ses lunettes.

— Excusez-moi, dit-elle. Je vous assure, Jean-Louis n'était pas du genre à frayer avec la canaille. C'était un homme respectable, il était doux, généreux, un peu rêveur, il voulait ouvrir une succursale à Québec et M. François était contre...

— Si vous n'avez pas tout dit à la police, pourquoi me le raconter à moi?

— Je ne veux pas que le nom de Jean-Louis soit sali. Et il faut ménager son père, Jean-Louis est enfant unique. Il a peut-être mal agi, mais il ne méritait certainement pas qu'on cherche à le tuer. Il m'a dit l'autre jour que bientôt il serait en mesure d'ouvrir le bureau de Québec, que je vivrais à l'aise. Je ne suis pas présomptueuse, mais c'est peut-être pour me faire plaisir qu'il a fait ce qu'il a fait. Jean-Louis n'est pas un malfaiteur! Si vous arrivez à découvrir les coupables... Je vous aiderai, trouvez-les!

— Attention, la police aussi va mener son enquête, et elle a beaucoup plus de moyens que je n'en ai. Mais je vous promets, je ne lâcherai pas. Qui d'autre travaillait avec lui chez Cazabon? Il y avait un photographe…

— Oui, Yves Hudon. Un homme tout à fait honnête, très professionnel, il travaille pour nous depuis neuf ans. La police a dû l'interroger, mais je suis certaine qu'il n'est pas mêlé à ça. Je peux vous donner ses coordonnées.

Je notai l'adresse du photographe. Elle n'avait pas encore mentionné le nom de Lahenaie.

— Est-ce que M. Cazabon est au courant?

— Oui, il a bien fallu le prévenir ce matin.

— Et comment a-t-il réagi?

— Comment il a réagi… Au téléphone, c'est difficile à dire. Il était surpris, il n'y comprenait rien. Il a dit qu'il attendrait de nos nouvelles avant d'appeler un autre évaluateur. Je suis sûre que ça ne l'arrange pas, mais il a été très poli…

— Le père de Jean-Louis ne pourrait pas le remplacer?

— Oh non! M. François est absolument catastrophé! Du reste, il ne s'occupe plus tellement de l'entreprise, il ne serait pas en mesure de continuer. Il doit y avoir au moins trois ou quatre cents tableaux chez Cazabon.

— Vous avez mentionné le photographe. Connaissez-vous quelqu'un d'autre qui serait associé au travail chez Cazabon? Un avocat, un assureur, une galerie, je ne sais pas?

— Pas vraiment, dit-elle après un moment de réflexion. Peut-être Paul Lahenaie, le propriétaire de la galerie Cataire, C-a-t-a-i-r-e. C'est l'agent de M. Cazabon, et en quelque sorte son gendre aussi, il serait normal qu'il soit au courant. Mais je ne

peux pas l'affirmer, et à part lui, je ne vois personne d'autre. Vous devriez peut-être lui parler…

— Paul Lahenaie, dis-je en écrivant son nom, la galerie Cataire. M. Gobeil et Lahenaie se connaissaient?

— Oh! depuis longtemps! Jean-Louis connaît tous les propriétaires de galeries en ville.

— Avez-vous déjà entendu parler de Lucien Letour? demandai-je en hésitant.

— Non, son nom ne me dit rien.

— Voilà, je n'ai pas d'autres questions. Je vous remercie beaucoup. Soyez sans crainte, je serai discret et je ferai mon possible. Je peux aussi vous dire mon vrai nom: je m'appelle Alain Cavoure et cette fois vous pouvez me croire. Je vous laisse deux numéros de téléphone où vous pouvez me rejoindre. Si vous avez du nouveau, appelez-moi. De mon côté, je vous tiendrai au courant. Je suis vraiment navré pour vous.

Je lui donnai le numéro du téléphone dans l'auto et mon numéro à la maison.

— Vous devriez rentrer chez vous et vous reposer, aller à l'hôpital, lui dis-je en la quittant.

— Je ne peux pas. La secrétaire vient d'accoucher hier et il faut quelqu'un au bureau. M. François a demandé une remplaçante, mais elle ne viendra pas avant demain.

— Alors fermez de bonne heure. Vous n'êtes pas obligée de faire ça, allez à l'hôpital. Et merci d'être venue, au revoir!

Le hasard n'a pas toujours un sens de l'humour du meilleur goût. Un homme est en train de mourir et son amoureuse ne peut être à son chevet parce qu'une autre femme vient d'accoucher. On dit qu'une personne naît quand une autre meurt. Comment expliquer l'augmentation de la population mondiale, je le demande. À moins de

transposer dans le monde «spirituel» l'hypothèse
des astrophysiciens selon laquelle il se crée cons-
tamment de la matière et de supposer une création
continue d'âmes. Dans son infinie sagesse, Dieu
avait assurément autre chose à faire que de créer
pour nous pauvres mortels des âmes nouvelles au
fil de nos relations non protégées. Je me sentis
honteux d'avoir des pensées aussi niaises alors que
Jean-Louis Gobeil était à l'agonie.

Toujours est-il que Solange Garceau n'avait rien
à faire au bureau dans de pareilles circonstances et
que je le lui avais dit. J'étais lucidement morose en
retournant à la voiture.

Chapitre

30

Je mis d'abord mon carnet à jour puis j'appelai chez le photographe Hudon et tombai sur un répondeur. Je coupai sans laisser de message. À 2 h 25, j'étais devant le département de musique. Je lisais l'affiche des concerts du mois et je venais d'apprendre que Sarah avait donné un récital le 3, quelques jours avant que je la connaisse, lorsqu'elle sortit de l'édifice. Elle avait l'air contrarié.

— Qu'est-ce qui se passe? me demanda-t-elle sèchement.

— Trouvons d'abord un endroit où nous pouvons parler. Un endroit tranquille.

— Allons à la cafétéria. C'est déprimant, mais c'est tranquille.

— Comment c'est allé, ton examen?

— Mal! C'était de l'analyse, j'ai toujours haï ça et je n'étais pas capable de me concentrer. Je ne peux pas dire que ton coup de fil m'a aidée.

— Je viens de voir que tu as donné un récital le 3. Ça, comment c'était?

— Correct, mieux que l'examen en tout cas. Si tu veux, on ne va pas parler tout de suite. À moins que tu ne me racontes une blague très drôle.

— Hm! Il n'y en a pas une qui me vient à l'esprit tout de suite...

Nous traversâmes le campus en silence. J'étais plutôt dérouté. Sarah m'avait toujours paru charmante, coulante, et là elle semblait d'humeur à couper un Van Gogh en petits morceaux. Je la

soupçonnais de m'en vouloir. Elle marchait d'un pas vif et, en la suivant, je cherchais désespérément dans mes souvenirs une histoire drôle. Je n'ai jamais été doué pour amuser, que voulez-vous !

Nous nous dirigeâmes vers un coin isolé de la cafétéria. Je tirai une chaise et me rappelai enfin une vieille blague que mon père nous racontait quand j'étais petit.

— Veux-tu toujours une histoire ? demandai-je à Sarah.

— Oh oui ! Pourvu qu'elle soit drôle.

— Un mendiant arrive à une ferme et demande le gîte pour la nuit. Le fermier lui dit : « Tu tombes bien, on se mettait à table. Mais j'ai pas de chambre à t'offrir, il faudra que tu couches dans la cuisine. » Le mendiant avait l'habitude, il accepte. Ils mangent, puis le fermier dit : « Demain on se lève de bonne heure. Tiens, tu pourras dormir derrière le poêle, tu te feras un lit avec ça. » Le fermier lui tend une pile de vieux journaux et monte se coucher. Le gars avait marché toute la journée et il avait mal partout. « Ouen, qu'il se dit, le bonhomme est pas gréé de couvertes ! » En tout cas, il s'étend une sorte de lit puis il se couche. Vers trois heures du matin, le fermier est réveillé par un bruit d'enfer. Il descend et il trouve le mendiant par terre au milieu de la cuisine, couvert de suie, le tuyau du poêle est tout arraché. « Qu'est-ce qui se passe ? » demande le fermier. Le gars répond : « Maudit, j'ai dû faire un cauchemar, j'ai tombé en bas de ma gazette ! »

Sarah se renversa sur sa chaise et fut secouée par le rire, ses dents étaient toutes blanches. Et moi, tout crampé que j'étais – mon père aussi se trouvait drôle, mais lui en avait sans cesse une nouvelle à raconter –, je ne pouvais m'empêcher

d'admirer sa beauté. (Quand Brigitte riait, elle grimaçait et son visage perdait tout son charme. Pourtant, avons-nous rigolé au début !)

— Merci, dit Sarah, j'avais besoin de rire ! Veux-tu boire quelque chose ?

Nous allâmes acheter une bière au bar et revînmes à notre table. Elle versa sa bière, leva son verre et nous trinquâmes. Et je fus à court d'excuses pour retarder la discussion.

— Je dois te parler d'une chose grave, dis-je, ne sachant trop comment aborder le sujet. Il s'agit de ton père et de Paul. Je ne te demande pas de trahir personne, et je sais bien que j'ai eu l'air fou depuis dix jours, mais il ne s'agit plus de ménager mon amour-propre.

— Que veux-tu savoir ?

Elle était de nouveau sur ses gardes.

— Depuis quand connais-tu Paul ?

— Depuis toujours, pourquoi ?

— Sarah, si tu commences à demander pourquoi, on n'en sortira jamais. Je sais que c'est difficile, mais après je t'expliquerai. D'accord ?

— D'accord, tu m'expliqueras. D'ailleurs j'y compte ! Alors, j'ai connu Paul quand j'étais petite fille, c'est un ami de papa depuis longtemps. Il a même été son élève, à l'époque où il rêvait de devenir peintre – il a fait ses Beaux-Arts, tu sais. Apparemment il était doué, mais il a préféré se lancer en affaires. D'après papa, il n'avait pas l'étoffe d'un artiste. Je ne veux pas dire le talent mais le courage, il était trop pressé. Il est resté en excellents termes avec papa, aujourd'hui il est son agent.

— J'ai appris que ton père était malade. Je l'ai vu il y a quelques jours et il marchait avec une canne.

— Où ?

— Chez lui, dans sa cour. Ça doit rester un secret entre nous. Quel âge a-t-il, ton père?

— Soixante-cinq ans, je crois. Mais tu m'as dit hier soir que tu ne le connaissais pas. Les jeux de vérité, ça se joue à deux. Si tu m'as menti hier, pourquoi est-ce que je me mettrais à déballer mes vérités?

Sarah me toisait avec méfiance, la conversation s'engageait mal. Je savais dans quelle position j'allais la placer; il me fallait instantanément désamorcer son mouvement d'humeur, et pas avec une autre histoire drôle.

— C'était vrai, dis-je en espérant la convaincre de ma bonne foi, je l'avais vu mais je ne le connaissais pas. Hier soir, je pensais encore pouvoir m'en tirer en faisant le tour des mots. Apparemment je me suis trompé. Qu'est-ce qu'il a, ton père?

— Qu'est-ce qu'il a? Un cancer généralisé. Les médecins l'ont opéré, ils ont jeté un coup d'œil et ils l'ont recousu tout de suite sans rien tenter, il était trop tard. C'est triste et c'est normal. Il a bu et il a fumé toute sa vie, il s'est mal nourri et maintenant il va mourir. Il le sait et je pense qu'il s'en fiche.

— Tu le vois souvent?

La question était plutôt terre-à-terre après la mention de la mort prochaine de son père, mais Sarah elle-même ne paraissait pas particulièrement attristée d'en parler. Je m'étais dit aussi qu'il me faudrait la bousculer un peu si je voulais obtenir des résultats. À ses yeux, j'étais probablement «un vieux» et les hommes d'âge mûr devaient lui en imposer, si elle vivait avec Lahenaie.

— Pas assez, dit-elle. Il peut devenir écrasant. Papa vit pour lui-même, tout seul, il n'accorde pas beaucoup d'intérêt aux autres, il monnaie sa géné-

rosité. S'il donne du temps à quelqu'un, il pense
que l'autre personne lui en est redevable. Il me
faut plus que ça dans la vie, alors on ne se voit pas
souvent. Il sait pourquoi et au fond ça l'arrange.
Mais je l'aime beaucoup, c'est mon père, et lui
aussi m'aime à sa manière. En tout cas, il ne me
refuse jamais rien. Je ne lui demande pas grand-
chose non plus.

— Et ta mère, où est-elle ?

— Avoir su, j'aurais apporté les photos de
famille ! dit Sarah avec ironie. Ma mère vient
d'une bonne famille de New York. Elle est juive,
je te l'ai dit. Elle aussi était artiste et papa l'a
connue là-bas. Quand il est revenu à Montréal,
maman l'a suivi, elle était enceinte. Ça s'est ter-
miné en fausse couche ou en avortement, je ne l'ai
jamais su vraiment. Deux ans plus tard, c'était
mon tour. Puis ils se sont séparés, elle est retour-
née aux États-Unis. Elle était beaucoup plus jeune,
elle commençait comme peintre et elle n'arrivait
plus à produire avec papa autour. Maintenant elle
vit à Bethesda, près de Washington, elle est
remariée avec un médecin célèbre, un Juif lui
aussi. Elle ne fait rien dans la vie. Je ne l'ai pas
revue depuis deux ans. Papa n'était pas un homme
pour elle, mais on dirait qu'elle n'en est jamais
revenue de l'avoir connu.

— Savais-tu que ton père fait évaluer toutes ses
œuvres, les tableaux qu'il garde dans l'entrepôt ?

— Hein ?… C'est un travail de fou, il va se tuer
avant le temps !

— Mais non, il a engagé des spécialistes. Artev,
la maison Gobeil père et fils. Jean-Louis Gobeil, tu
connais ?

— Non.

— Alors tu n'as pas lu les journaux ce matin.

— Je ne lis pas souvent les journaux... Qu'est-
ce que tu veux dire?

— Hier soir, Jean-Louis Gobeil, l'évaluateur
qui travaillait chez ton père, a été victime d'une
tentative de meurtre. Sa voiture a explosé et il a
flambé comme une allumette. Il n'est pas mort,
mais c'est tout comme.

Le visage de Sarah devint livide. Elle recula sur
sa chaise et se mordilla la lèvre en fixant son verre,
consternée. Finalement, elle émit un long soupir.

— Alors lui, ils ne l'ont pas manqué! C'est
pour ça que tu voulais me voir. Mais je ne sais
rien, moi. J'en ai reparlé avec Paul hier soir et il
était aussi perdu que moi. Je savais bien aussi
qu'on aurait dû attendre la police!

— Je ne pensais pas à l'attentat d'hier après-
midi, Sarah, il n'y a peut-être aucun lien entre les
deux événements. Mais il y a un blessé grave, un
homme qui travaillait chez ton père et qui rencon-
trait Paul presque chaque jour. Un midi de la
semaine dernière, j'ai vu Jean-Louis Gobeil remettre
des diapositives à Paul, c'était probablement des
tableaux de ton père. Je te dis tout, Sarah, mais il
faudrait que ça reste entre nous. Évidemment, tu
feras comme tu voudras, je ne veux pas me mêler
de ta vie intime. Ce que je te raconte, ça te fait
penser à quelque chose?

— Comme quoi?

— Par exemple, des histoires de testament, de
succession. Qui héritera des tableaux de ton père?
Toi, je suppose? Si j'ai bien compris, ce n'est pas
l'héritage de Picasso, mais il y en aura pour une
jolie somme...

— J'imagine, sans compter le reste. Papa a des
actions dans des compagnies, dans une mine de
titane quelque part. J'en aurai probablement une

partie, mais je ne vois pas le rapport. Tu ne me soupçonnes quand même pas d'être mêlée à...

— Sarah, je t'en prie ! Est-ce que j'ai l'air de t'accuser ? J'ai les deux pieds dans une histoire à laquelle je ne comprends rien, ils commencent à s'entretuer, il faut bien que je m'informe quelque part !

— En ce moment, je crois que Paul est l'exécuteur testamentaire. Il est beaucoup plus au courant que moi...

— Attends, je viens d'avoir une idée. Je n'y avais pas pensé avant, mais ça pourrait nous aider. Voudrais-tu appeler ton père ? Tu lui dirais que tu viens de lire dans le journal que Gobeil a eu un accident, que tu l'appelles... pour en parler, pour voir comment il réagit, quoi.

— Mais je viens de te dire que je n'en savais rien ! Est-ce qu'on mentionne le nom de papa dans ton article ?

— Je ne pense pas.

— Alors pourquoi je l'appellerais ?

— Évidemment... Tu pourrais toujours dire que Paul t'en a parlé. Il doit savoir ce qui se passe, Gobeil le voyait tous les jours et lui remettait des copies des diapos.

— Ouais, c'est l'agent de papa, normalement il serait au courant. Remarque, ça ne veut pas dire grand chose, papa ne vend jamais rien, mais ça expliquerait que je le sache. D'accord, je vais l'appeler.

Elle se dirigea vers les téléphones. Subitement, elle revint sur ses pas.

— Si Paul était effectivement au courant, pourquoi est-ce qu'il ne m'en aurait rien dit ? Papa, je peux toujours comprendre, mais pourquoi est-ce que Paul me l'aurait caché ? Penses-y, il n'a pas pu oublier, pas tout ce temps-là ! Ou bien je ne suis pas censée le savoir, ou bien je mets les pieds dans le plat !

— Oui, tu as raison, fis-je, croyant qu'elle avait décidé de ne pas appeler Cazabon.

— C'est ce qui m'intrigue le plus! Ne t'inquiète pas, je vais faire attention…

Elle repartit vers les téléphones, composa un numéro et attendit en me faisant face. Lorsqu'on répondit, elle me tourna le dos. Elle remuait les pieds, agitait la main vaguement, sans jamais regarder dans ma direction. Je remerciai le ciel que Sarah fût étudiante en musique et non en logique. Car son raisonnement était fautif, elle aurait dû dire : « Ou Paul ne sait pas, ou je ne suis pas censée le savoir et je mets les pieds dans le plat. » Heureusement, je ne raisonnais pas mieux que Sarah, car elle parlait déjà au téléphone quand moi-même j'eus rectifié.

Je profitai du répit pour rassembler mes idées et faire un bilan provisoire de notre échange. Plus je cherchais à mettre les éléments en ordre, cependant, plus le fouillis devenait énorme. Je renonçai et décidai de penser au néant en attendant son retour. Après cinq ou six minutes, elle raccrocha et me lança enfin un regard, plus perplexe que jamais. Elle se dirigea vers le bar et revint avec deux bières. Je ne pus m'empêcher d'être touché par la grâce de sa démarche.

— Eh ben, dit-elle, je viens d'en apprendre des bonnes! Moi aussi j'aurai des questions pour toi, tu devras répondre.

— Promis. Alors, qu'est-ce que ton père a dit?

— Qu'est-ce qu'il m'a dit? Premièrement, que je n'aurais pas dû savoir qu'il faisait évaluer le bunker, parce que Paul non plus n'était pas censé le savoir. Tu comprends? Il y a quelque chose qui cloche dans ton affaire. Évidemment, il m'a demandé comment je l'avais su. Je n'ai pas parlé de toi, j'ai brodé une espèce d'explication en disant

que Paul avait rencontré Gobeil et papa m'a crue, en tout cas il a fait semblant. Tu avais raison, il est en train de faire évaluer ses toiles. Il n'en a pas vendu depuis longtemps et dernièrement les prix ont grimpé... C'est bizarre, on dirait qu'il veut avoir un compte exact de ce qu'il va laisser. Il m'a dit aussi qu'il n'avait pas été un très bon père mais qu'il n'était pas trop tard, il veut me nommer exécutrice testamentaire. D'abord il exagère, il n'a pas été un mauvais père, et ensuite il aurait pu m'en parler, tu ne trouves pas?

— Tu m'as dit tout à l'heure que c'était Paul, c'est bien ça?

— Oui et c'est normal, ils se connaissent depuis des années. Mais papa s'est dit que je suis assez vieille, que c'est mon rôle maintenant. Mon Dieu, il parle de ses dernières volontés comme s'il allait se faire couper les cheveux! Il aurait pu me demander mon avis, il me semble. Enfin, en gros c'est ça. Tu vois, ton idée était bonne. D'ailleurs, Paul dit que tu es moins incompétent que tu t'imagines, ajouta-t-elle avec une note amusée dans la voix, comme si elle-même conservait des doutes à ce sujet.

— Ah oui? C'est héréditaire, parce que je n'ai jamais suivi de cours!

Ma blague ne la fit pas rire. Elle devait en effet avoir des doutes. J'enchaînai, trop rapidement, avec une autre question assez délicate.

— Quand tu m'as dit que ton père et Paul étaient des hommes dangereux, que voulais-tu dire?

— Bon, l'interrogatoire recommence! Je te rappelle que tout à l'heure, c'est moi qui poserai les questions.

Elle avait retrouvé son air maussade et son jeune visage en était presque comique.

— Promis. Alors, pourquoi sont-ils dangereux ?

— Pourquoi sont-ils dangereux ? répéta-t-elle, comme elle faisait souvent. Parce que c'est vrai. Ils sont riches, ils aiment dominer, sentir qu'ils sont toujours les maîtres de la situation. Toi, tu te mets à écornifler et tu pourrais te faire casser quelque chose. Papa a brisé ma mère comme un fétu, elle a passé un an dans un hôpital. Voilà ce qui est arrivé avant qu'ils se séparent. Finalement, quand elle a été domptée, elle s'est éclipsée et papa m'a gardée. La plasticine et les cahiers à colorier, ça ne les amuse plus.

— Moi non plus ! Je ne suis pas un homme dangereux pour autant, tu peux t'en rendre compte ! Aujourd'hui, c'est toi qui parles dans le vague.

— Ça n'a rien de vague, l'argent les rend dangereux. Paul est propriétaire de galerie et il fréquente peut-être les artistes, mais avant tout c'est un homme d'affaires, ses hommes de confiance ne sont pas tous en cravate. Et papa a beau être peintre, lui aussi brasse des affaires, assez rondement même. S'il était entrepreneur, il serait pire que le type du Manoir Richelieu, comment il s'appelle ?

— Malenfant. Écoute, Malenfant était certainement détestable et un siècle en retard, mais pas nécessairement dangereux. En tout cas, aujourd'hui il ne fait plus peur à personne !

— O.K. Alors Paul porte toujours dix mille dollars sur lui. Toujours, tu comprends ? Quand on est allés au Crébillon et qu'il a payé avec sa carte de crédit, il avait dix mille dollars dans ses poches. Tu trouves ça normal ?

— Je le trouve plus chanceux qu'autre chose ! Je pourrais te citer facilement un tas de personnes riches qui ne sont pas dangereuses. Paul Desmarais, la famille Parizeau, ça doit être du

monde extrêmement civilisé. Même Péladeau, qui aurait tant voulu s'appeler Karajan ! Et Charles Bronfman, Phyllis Lambert, eux aussi fréquentent les artistes, pourtant ils paraissent parfaitement inoffensifs. J'imagine mal Phyllis Lambert avec un pistolet dans son sac à main !

— Sait-on jamais ! En tout cas, elle ne se promène pas avec dix mille dollars, c'est sûr. On voit ça dans la pègre, Alain ! Disons que tout le monde est parfaitement inoffensif et parlons d'autre chose, veux-tu ?

— Alors revenons à nos moutons. Tu m'as parlé d'un Lucien Letour. Que vient-il faire dans le décor ?

— Letour est un ancien associé de Paul. Tu travailles pour lui ?

— C'est ce que Paul aimerait savoir, hein ?

— Déniaise, il ne sait même pas que je suis avec toi ! Je le lui dirai quand le temps sera venu. Moi, je veux savoir.

— Oui, je travaille pour Letour. Je te l'avoue et j'aimerais bien que tu me dises comment tu as deviné. Qui c'est, Lucien Letour ?

— Les Letour de Saint-Georges, ça te dit quelque chose ? C'est une famille de gros entrepreneurs en Beauce. Encore aujourd'hui, ses frères et sœurs doivent être tous aussi millionnaires les uns que les autres, mais lui a perdu des sommes colossales au jeu. À la fin, il jouait aux cartes, aux courses, il passait des semaines à Atlantic City ou à Saratoga. Je ne raconte pas d'histoires, Lucien Letour a littéralement jeté une fortune à la poubelle.

— Pourtant, dans son bureau, j'ai vu plusieurs tableaux de collection, de fichus beaux meubles, il n'avait pas l'air misérable.

— Il s'en est peut-être gardé un peu, ou il a touché un héritage, je n'en sais rien. De toute

façon, Paul et lui ont été des associés autrefois.
Letour aussi a été un élève de papa. Malheureuse-
ment, il n'avait pas un gros talent. Mais il était
riche et Paul était habile avec l'argent. Ils se sont
lancés en affaires ensemble, Paul a fait fortune
pendant que Letour brûlait la sienne. Il y a eu des
histoires de prêts et d'emprunts, papa a joué un
rôle là-dedans aussi, finalement Paul a acheté les
actions de Letour et il est devenu le seul proprié-
taire de leur compagnie. C'est arrivé il y a long-
temps, puis Letour a disparu. Est-ce qu'il est
toujours aussi gros ?

— Il est gros, en tout cas. Et apparemment, il
est comptable aujourd'hui, il aide les autres à gérer
leur bien ! Mais qu'est-ce qui t'a fait penser à lui ?

— L'autre jour, Paul m'a dit qu'il ne serait pas
étonné d'apprendre que Letour était derrière tout
ça.

— Derrière quoi ?

— Toi, la filature…

— Et pourquoi aurait-il pensé à Letour ? Il
devait avoir une raison.

— Je sais, je le lui ai demandé. Je m'en
souviens parce que j'étais surprise, je n'avais pas
entendu le nom de Letour depuis des années. Mais
Paul a parti à rire, il m'a dit qu'on verrait bien puis
on a changé de sujet.

— Vas-tu lui dire que je travaille pour Lucien
Letour ?

— Je ne sais pas. Tu m'as demandé de me taire,
c'est vrai, mais il y a aussi trop de choses que je ne
comprends pas encore, je ne lui en parlerai pas tout
de suite.

— Qu'est-ce que ça veut dire, pas tout de suite ?
insistai-je. C'est la deuxième fois que tu réponds ça.

— Mais lâche-moi, veux-tu ! répliqua-t-elle
brusquement, vexée. On nous tire dessus, un

homme a sauté avec sa voiture et on est deux beaux amateurs ! Si je te demandais ce que tu comptes faire, tu serais aussi embarrassé que moi, alors du calme !

— Excuse-moi, je me suis énervé pour rien... N'empêche, j'aimerais savoir combien de temps tu peux me laisser.

— Je m'excuse moi aussi... Écoute, j'aime Paul, j'aime papa, et plus on en parle, plus je pense qu'ils sont en train de se jouer des tours pendables. J'ai peur de les trahir sans le vouloir, je préfère attendre. Pas tout de suite, ça veut dire pas aujourd'hui, mettons. Demain on verra. Ce n'est quand même pas papa qui a fait tirer sur Paul, pas quand j'étais à côté de lui !

— À mon avis, cette fusillade était complètement bidon, Sarah. Quand ça s'est produit, j'ai eu la frousse de ma vie, mais j'ai eu le temps de remarquer une chose : les balles ont frappé à trois ou quatre mètres du sol, j'ai vu les trous dans le mur. Sur le coup j'ai été soulagé, mais après j'y ai repensé. Si quelqu'un avait voulu tuer Paul, il n'aurait pas tiré en l'air, surtout pas après vous avoir vus couchés par terre. C'était de la frime, à part les pigeons, personne n'a jamais été en danger.

Sarah était complètement désemparée.

— Qu'est-ce que ça veut dire alors ?

— Je l'ignore. Mais on n'a pas voulu vous égratigner, j'en suis convaincu. Les professionnels ne tirent pas seulement pour faire du bruit !

— Qui aurait pu faire ça ? Tu dois avoir une idée, tu me caches quelque chose.

— Au contraire, Sarah, j'ai vidé mon sac et je ne suis pas plus avancé que toi. Je ne vois pas du tout qui aurait pu vous jouer un tour pareil. Ça pourrait être Gobeil, mais j'en doute, il n'avait

aucun mobile. En fait, ça pourrait être quelqu'un dont on n'a jamais entendu parler. Écoute, moi je dois filer. On peut se rencontrer demain vers une heure et demie ?

— D'accord. Au même endroit. Et si ça peut te rassurer, je ne dirai rien à Paul avant de t'avoir revu.

— Merci, je n'en demande pas davantage. Demain, j'aurai sûrement du nouveau. D'ici là, ne pense plus à ce qu'on s'est dit.

— Tout à l'heure, soupira-t-elle en se levant, je m'étais promis que tu répondrais à mes questions, et je ne sais même plus quelles questions je pourrais te poser.

— Je t'ai tout dit, Sarah, je ne vois pas ce qu'il y aurait à ajouter.

Au moment de nous quitter à la sortie de la cafétéria, elle me tendit les joues. Je l'embrassai, lui souris et m'éloignai. Sarah me rappela.

— Ton histoire de tout à l'heure, comment ça finit encore ? Le gars fait un mauvais rêve et il dit quoi ?

— Il dit : « J'ai tombé en bas de ma gazette ! » À demain !

— À demain !

Je marchai pendant dix secondes et me retournai. Sarah avait dû compter jusqu'a dix elle aussi, car elle se retourna au même moment. Elle tira sur sa jupe et fit une petite courbette, puis elle me salua de la main. Je savais cependant que notre entretien l'avait remplie d'inquiétude, même si elle avait tenté de le cacher. Je n'aurais pas voulu éprouver les sentiments qui devaient s'agiter dans son esprit.

Dans la voiture, je composai le numéro d'Yves Hudon, le photographe. Il était chez lui.

— Bonjour, dis-je, je m'appelle... Paul Jacob (j'allais presque lui décliner mon vrai nom). J'ai appris ce qui vient d'arriver à M. Gobeil et j'aimerais vous rencontrer. Serez-vous chez vous dans une quinzaine de minutes ? Je pourrais venir tout de suite.

— Qui êtes-vous ? Vous travaillez pour la police ?

— Non, je suis journaliste et j'aurais quelques questions à vous poser.

— Quelle sorte de questions ? J'ai déjà dit tout ce que je sais à la police. J'allais sortir, j'ai mon manteau sur le dos. Je regrette.

— Attendez ! Je viens de parler à M^me Garceau chez Artev, elle m'a suggéré de vous rencontrer.

— Écoutez, moi je prenais les photos. Je ne sais rien et je n'ai rien à dire. Vous perdriez votre temps et vous me feriez perdre le mien. Je suis pressé.

— On peut faire ça au téléphone si vous préférez. J'en ai pour deux minutes, pas plus...

— Écoute, même si tu en avais pour deux secondes, je serais trop pressé, comprends-tu ? Tires-en les conclusions que tu veux, je m'en fiche !

Il raccrocha, le malappris. Apparemment, Hudon ignorait autant que Letour les bonnes manières au téléphone. J'eus envie de le rappeler

et de lui dire d'aller s'acheter un livre d'Amy Vanderbilt, j'étais furieux. Je me contins cependant ; jusque-là, j'avais eu de la veine, je n'avais rencontré que des gens prêts à coopérer. Il était inévitable que tôt ou tard quelqu'un m'envoie valser. Je ne soupçonnai pas Hudon de me cacher quelque chose, il manifestait seulement un brin de mauvaise volonté, comme il en avait parfaitement le droit. Qui sait, il avait peut-être effectivement son manteau sur le dos, et l'accident de Gobeil bousillait sans doute son horaire. Si le besoin s'en faisait vraiment sentir, je pourrais toujours le relancer plus tard. Je songeai qu'il n'aurait pas eu la même réaction si je m'étais déclaré enquêteur privé, j'avais cru que le métier de journaliste ouvrait davantage les portes. Il me restait beaucoup à apprendre.

Je regardai ma montre. Encore trois heures et j'allais rencontrer Letour. Et je n'irais pas par quatre chemins. Il ne pouvait être plus désireux de me parler que j'étais moi-même résolu à me vider le cœur et à obtenir des réponses claires. Il ne s'en tirerait pas encore une fois en me disant que j'avais le don de m'exécuter sans poser de questions. En fait d'exécution, nous avions une vraie tentative sur les bras maintenant. S'il m'avait mieux renseigné au départ, j'aurais pu intervenir à temps, empêcher d'une manière ou d'une autre l'attentat contre Gobeil, comment savoir ? Letour était en partie responsable de ce crime et il avait fait de moi son complice.

La Bentley n'avait pas bougé. J'aurais tant souhaité que Lahenaie fasse une gaffe et que je le prenne en flagrant délit. Je me pointerais chez Letour et je déposerais la clef de l'énigme dans sa paume. Tous les voiles s'enflammeraient comme de la gaze trempée d'alcool, Letour appuierait sur

un bouton et les coupables et les malfaiteurs
seraient démasqués. Je connaîtrais la gloire, j'ou-
vrirais ma propre agence d'enquêtes, au détour je
gagnerais à la loterie et je rencontrerais la femme
de ma vie, je serais peinard pour le reste de mes
jours ! Malheureusement, tout était beaucoup trop
calme à la galerie pour que je gagne cinq ou
six millions – d'ailleurs il paraît que les chances de
remporter le gros lot augmentent considérablement
si on achète un billet, ce que je ne faisais jamais.
Des gens entraient et sortaient en petit nombre de
la Cataire, personne n'acheta un Mathieu, car
Lahenaie ne parut pas sur le trottoir la main ten-
due, le marché des œuvres d'art semblait au bord
de la stagnation. Quant au bonheur…

Si la lumière commençait à percer, il me man-
quait néanmoins des éléments que je ne posséde-
rais pas avant d'avoir parlé à Letour. Dans mon
carnet, je résumai les conversations de la journée.
J'ajoutai :

— *Lahenaie savait-il ce matin que Gobeil avait
été victime d'un attentat, a-t-il acheté un journal
parce qu'il le savait ? Si oui, qui l'aurait rensei-
gné ? Les auteurs du coup travaillaient-ils pour
lui ? Il est possible aussi qu'une autre station de
radio ait donné plus de détails que CBF, des noms
par exemple.*

— *Au diable les préjugés, je pense que les deux
types chez Da Giovanni sont impliqués dans
l'attentat contre Gobeil. Ont-ils aussi tiré sur
Lahenaie et Sarah ? Si oui, pour le compte de qui ?
Je les ai surpris avec Gobeil et après le barbu a
dit : «Il ne paie pas assez». Qui, il ? Lahenaie,
Gobeil, quelqu'un d'autre ? Cazabon ? Sarah dit
qu'il peut être dangereux… L'ennui, c'est que les
hommes qui ont tiré sur Lahenaie peuvent*

difficilement avoir travaillé pour le compte de Gobeil et fait sauter sa voiture ensuite, et idem dans la version Lahenaie.

— Sarah a été franche avec moi. M'a-t-elle tout dit ? Elle en sait assez pour se douter qu'elle est mêlée de près ou de loin à une histoire qui risque d'être sale. Je la comprendrais parfaitement de ne pas vouloir trahir PL. N'a-t-elle pas admis qu'elle ne savait plus où se trouvait sa loyauté ? Elle est jeune mais elle a de l'instinct. Je ne veux pas me méfier d'elle, bien qu'elle ait toutes les raisons du monde de se méfier de moi. Sarah me paraît jouer un rôle à la fois accessoire et fondamental, probablement à son insu.

— Je n'arrive pas à saisir en quoi consiste l'anneau d'or qui fait courir tout le monde. Une chose me paraît évidente : la galerie est au centre, l'usine est une fausse piste, comme l'adultère du début. Galerie — œuvres d'art — Cazabon : les liens sont directs. Si Lahenaie est au cœur de l'affaire, il me paraîtrait aller à l'encontre des intérêts de Sarah (pour ne pas dire de sa sécurité), alors qu'il est son amoureux et vit avec elle. Étrange, peu probable. Si Cazabon est derrière tout ça, alors lui aussi agirait contre les intérêts de Sarah, sa propre fille, qu'il veut par ailleurs nommer exécutrice testamentaire. Encore moins probable, il y a crasse et crasse... Si Gobeil est au cœur de l'affaire, il en serait la première victime ? Tout à fait improbable, à moins qu'il ne s'agisse d'un suicide déguisé, comme dans le film où Jean-Pierre Léaud engage un tueur pour le descendre. Carrément fantaisiste – d'ailleurs, Léaud voulait être abattu, pas brûlé vif! Si Letour est « le premier moteur » (soyons aristotéliciens, j'essaie après tout de réfléchir), alors il s'agirait d'un double jeu d'une sauvagerie inconcevable, car il

m'a paru vouloir surtout <u>empêcher</u> certains incidents de se produire. Et dans ce cas, je serais moi-même diantrement compromis, car...

Soudain, en relevant la tête, j'aperçus l'employé de la Cataire qui tournait la clef dans la serrure. Il secoua la porte puis s'éloigna. Je ne l'avais jamais vu fermer la galerie; s'il vérifiait aussi consciencieusement, il fermait sans doute pour de vrai et il n'y avait plus personne. Où donc était Lahenaie? La Bentley était à sa place, je la voyais d'où j'étais. Non! Pourvu que Lahenaie ne m'ait pas échappé, pas encore! Je me préparais à bombarder Letour de petites questions déplaisantes et voilà que je risquais d'avoir l'air fou comme c'est pas possible en mettant les pieds dans son bureau. Coûte que coûte, je devais retrouver la trace de Lahenaie avant sept heures!

Je sortis de la voiture, m'approchai de la vitrine et scrutai attentivement l'intérieur. Personne, mais je ne voyais pas la pièce du fond. Je tournai au coin de la rue et, passant derrière la Bentley, j'enjambai un muret de béton et me faufilai jusqu'à l'arrière de la galerie. Les fenêtres grillagées étaient bouchées, le système d'alarme clignotait au-dessus de la porte en métal.

Je rebroussai chemin et revins à la voiture. Alors que j'ouvrais la portière, on me toucha l'épaule et je me retournai. «Sergent-détective Ouimette, Sûreté du Québec.» L'homme me passa une plaque sous le nez et la referma sec sans me laisser le temps de capter la moindre odeur. Je refermai la portière. «Non, montez, dit-il, je vais aller à côté.» Il contourna la voiture et je lui déverrouillai la porte. Ma main tremblait. Je savais pertinemment que Ouimette n'allait pas me sermonner sur ma façon de me garer un peu loin du

trottoir (afin de faciliter les départs). Il prit place,
tira la portière sans la refermer complètement et
sortit un bloc-notes de sa poche.

— Votre nom ?

— Alain Cavoure.

(Les jours de Sylvain Lalonde et de Paul Jacob
étaient bel et bien finis !)

— J'ai un problème et vous allez pouvoir m'ai-
der. J'aimerais savoir ce que vous faites ici. Vous
attendez quoi ?

— Comment, mais je ne fais rien, je partais.
Vous avez pu le voir vous-même...

— Je vais vous dire ce que j'ai vu. Vous êtes ici
depuis des heures, assis tout seul dans votre voi-
ture, vous venez d'aller fouiner autour de la galerie
d'art en face, vous écrivez je ne sais pas quoi dans
votre cahier...

Il pointa son stylo vers mon carnet posé sur le
tableau de bord. Je saisis le carnet et le glissai sous
mes cuisses.

— Je ne pense pas être obligé de vous laisser
lire mon journal ! fis-je, mettant autant de fermeté
offensée dans mon filet de voix que j'en étais
capable.

— On n'en est pas encore là. Mais je ne com-
prends pas ce que vous trouvez de si intéressant
dans cette galerie. En avant, en arrière... Il doit y
avoir un détail d'architecture qui m'échappe.

J'eus le pénible sentiment de revivre une discus-
sion avec mon père la fois où ma mère avait trouvé
un Playboy sous mes chemises.

— Je ne suis pas obligé de vous répondre, dis-je
en ayant une subite illumination. C'est une histoire
personnelle.

— Ah ! si c'est une histoire personnelle, vous
n'êtes pas obligé, c'est sûr... Moi je ne suis pas
obligé de vous croire non plus.

— En fait, c'est plutôt vous qui surveillez la galerie, si je comprends bien. Pourquoi ?

— Permettez, je vais poser les questions. J'ai suivi des cours, je suis payé pour ça, pourquoi vous feriez mon boulot à ma place ? Alors, qu'est-ce qu'elle a de si particulier, la galerie Cataire ?

Je remuai les pieds et sentis le téléphone cellulaire sous le siège. Je le repoussai discrètement du talon et je me dis que, s'il m'avait vu écrire, il avait bien pu me voir téléphoner. Je savais aussi que je devrais m'expliquer tôt ou tard. Autant enrober mon péché dans du papier véniel : à trop tarder, je risquais de me retrouver au poste, de rater le retour de Lahenaie ou la rencontre avec Letour. Je lorgnais toujours du côté de la Bentley. Ouimette aussi, je l'observai (et vice versa, supposai-je).

— D'accord, je surveille la galerie. Ma blonde m'a quitté il y a six mois et son nouveau chum est le propriétaire de la galerie. J'espérais la voir, je veux savoir ce qu'ils font ensemble.

J'avais l'air tellement cloche, j'étais sûr qu'il croirait mon histoire d'amoureux jaloux. Il fronça les sourcils, hésita. Visiblement, il n'avait pas prévu ma réponse. Mais l'instinct étant plus sûr que l'intelligence, quoi qu'on en dise, Ouimette retrouva vite son air suspicieux.

— Franchement, dit-il, vous m'avez quasiment eu. Moi, Marcel Ouimette, j'ai été proche d'avaler une histoire de jalousie. Et au poste, ils me traitent de sceptique ! C'est bon, ça expliquerait beaucoup de choses. Alors vous pensez qu'elle a peur de se montrer avec lui en public et qu'elle va le rejoindre par la porte d'en arrière. Vous l'avez menacée ou quoi ? Un instant !

Lahenaie ouvrait la portière de sa Bentley. Nous l'avions vu au même moment. Ouimette sortit

précipitamment de la voiture et parla dans un walkie-talkie. J'étais furieux. Lahenaie allait encore me filer entre les pattes ! Cependant, le conciliabule par ondes hertziennes de Ouimette me permit de me livrer sans témoin à une certaine activité cérébrale et, en dépit ou peut-être à cause de ma colère, je sus comment poursuivre notre amical entretien. Je décidai d'appuyer à fond sur la pédale de la jalousie, Ouimette avait lui-même prononcé le mot. Lorsqu'il rouvrit la porte, je roulai vers lui des yeux pleins de rage.

— Vous venez d'en faire une belle ! dis-je. À cause de vous, je l'ai manqué !

— Qui ?

— Lui, l'homme dans la Bentley !

— Revenons à vos amours, dit Ouimette.

— C'est lui, le type dont je vous parlais !

— Mais je ne vois pas de femme autour, il est tout seul...

— C'est lui que je voulais voir, pour lui dire ma façon de penser. Vous l'avez vu, un vieux qui approche la cinquantaine !

La Bentley quitta le stationnement.

— Vite, suivez cette voiture ! m'ordonna Ouimette en me montrant la voiture de Lahenaie.

— Quoi ? fis-je, en mettant le contact.

— Cette voiture, la Bentley verte ! Partez, avant le feu rouge !

Lahenaie tourna et une Ford noire déboîta derrière lui et vira dans la même direction. J'eus tout juste le temps de tourner le coin sur les chapeaux de roues. Ouimette dit dans son walkie-talkie : «Gilles, je te suis dans la Nissan blanche. Je te rejoins au premier arrêt. Perds-le pas. 10-4.» Il se tourna vers moi et ajouta : «Je n'ai pas cru un mot de ce que tu m'as dit. Tu peux me prendre pour un imbécile, mais je t'ai à l'œil, bonhomme. La pro-

chaine fois, je vais te tordre le nez! O.K., je descends ici. » Devant nous, la Bentley et la voiture banalisée étaient arrêtées à un feu rouge. Le feu vert apparut et, en tête du peloton, Lahenaie repartit. Ouimette eut à peine le temps de se jeter dans la Ford qu'elle démarrait, la portière encore ouverte.

Ouf! Je l'avais échappé de justesse. Que Ouimette m'ait cru ou non avait peu d'importance. Mais il ne m'avait pas demandé d'exhiber la licence que je ne possédais pas, l'idée ne lui était pas venue que je pusse travailler à titre professionnel pour une agence. J'éprouvai toutefois un urgent besoin de connaître les lois et règlements touchant les filatures et les détectives privés. Je me promis d'en parler à Letour.

Au moins, Ouimette me tirait d'affaire sans le vouloir : non seulement avais-je retrouvé la trace de Lahenaie, mais j'avais découvert que la SQ était aussi à ses trousses. Même si l'irruption d'un nouveau joueur risquait de nous compliquer la vie, Letour serait enchanté de l'apprendre. Ou justement, le serait-il? Réflexion faite, j'en fus moins sûr. Quoi qu'il en soit, ma Nissan blanche avait une sacrée bonne excuse pour ne pas être sur la route derrière la Bentley verte : elle se serait trouvée en concurrence directe avec une Ford noire de la police.

Je rentrai à la maison. J'ouvris à la Tsite Arlette, qui put pour la première fois depuis longtemps faire un tour de galerie avant la nuit complète, et je lus mon courrier. J'avais reçu un communiqué d'une société de produits chimiques (envoyé à l'Institut Armand-Frappier et que Catherine, la réceptionniste, m'avait réadressé, comme il arrivait encore assez souvent; nous nous étions toujours bien entendus, Catherine et moi). J'étais invité à

un symposium. Le papier de la lettre et de l'enveloppe contenait des fibres recyclées et on ne manquait pas de l'indiquer en encre verte. Or il était notoire que cette entreprise déversait chaque jour dans le Saint-Laurent des milliers de mètres cubes d'eau pleine de furanes et de dioxines; au moment même où elle adoptait une «papeterie écologique», elle contestait devant les tribunaux une ordonnance du ministère de l'Environnement qui l'obligeait à mettre en place un système d'épuration avant la fin de 1994. Il n'y a me semble-t-il rien à ajouter, revenons à notre histoire.

Chapitre

32

À 7 h pile, je frappais à la porte de l'agence. Letour vint m'ouvrir, m'invita à le précéder dans son bureau… et je me retrouvai face à face avec le vieux Cazabon, debout très droit, très digne, appuyé sur sa canne ! Je figeai sur place. Cazabon me dévisagea et une lueur d'ironie traversa son regard.

— Je vous présente Florent Cazabon, dit Letour. Je ne vous apprends rien, n'est-ce pas ?

— Oui. Non… Enchanté…

Cazabon hocha la tête, puis il me tourna le dos et se déposa laborieusement dans un fauteuil. Son état de santé ne semblait pas s'être amélioré depuis que je l'avais aperçu dans sa cour à Laval. Il était décharné, son visage n'était plus qu'une peau vieillie posée sur un crâne, on voyait dans ses traits la mort faire sa male œuvre. Il portait un chandail et une chemise blanche, dont le col fripé était propre, mais son pantalon paraissait crasseux.

— M. Cazabon est votre employeur. Vous le saviez déjà, je suppose ? me demanda Letour avec ironie.

— Non, je n'y avais jamais songé. Mais je suis heureux de l'apprendre. Aujourd'hui je veux des éclaircissements ! Je ne peux plus continuer dans les conditions…

— Tt-tt-tt ! fit Letour en me désignant un siège, prenez le temps de vous asseoir ! M. Cazabon n'est pas venu jusqu'ici par désœuvrement. Des

explications, vous en aurez en temps et lieu. Mais d'abord, je crois que vous nous en devez quelques-unes. Je vous avais demandé de suivre Paul Lahenaie; or il semblerait que vous avez pris quelques initiatives de votre cru. Je ne dis pas que vous avez mal agi, mais nous aimerions savoir où vous en êtes. M. Cazabon vous a vu rôder autour de la maison et plus tard, quand elle est allée chez lui comme tous les jours, la voisine à qui vous avez parlé lui a demandé si quelqu'un était passé. Car elle est aussi l'infirmière de M. Cazabon, figurez-vous. Curieux hasard, n'est-ce pas, mais parfois il n'en faut pas plus pour tout ficher en l'air. Vos écarts auraient pu avoir des consé-quences plus fâcheuses.

— Attends, offre-nous donc à boire avant de commencer, l'interrompit Cazabon, pointant du doigt le cabinet de laque chinoise.

— Oui, bien sûr, dit Letour en se levant. Vous aimeriez boire quelque chose?

Il ouvrit les battants du cabinet et découvrit deux tablettes chargées de bouteilles. Je demandai un scotch, Cazabon choisit la même chose. «Vous ne devriez pas», lui dit Letour. Cazabon agita le pommeau de sa canne avec agacement et Letour remplit trois verres. Il passa dans l'autre pièce un moment et je restai seul avec Cazabon. Il me dévisagea sans se gêner et ne dit rien. Tout le maintien de cet homme, aussi malade et diminué fût-il, proclamait que, sa vie durant, il avait été du côté du manche. Je ne dis rien non plus et notre silence était devenu passablement lourd quand Letour revint avec des glaçons. Il nous tendit nos verres et reprit sa place derrière le bureau.

— D'abord, je dois vous apprendre une mau-vaise nouvelle, dit Letour. Jean-Louis Gobeil est mort cet après-midi. Des suites de ses brûlures. Les

médecins n'ont jamais pensé qu'il pouvait
survivre.

— Alors cette histoire-là aura finalement eu son
mort, fis-je. C'est affreux, que voulez-vous que je
dise...

Je ne connaissais pas Jean-Louis Gobeil et je fus
pourtant atterré d'apprendre qu'il venait de
succomber. Évidemment, brûlé comme il l'avait
été, il n'avait peut-être pas perdu grand-chose en
mourant. Il aurait été un homme amoindri et il était
douteux qu'il eût pu jamais se rétablir et reprendre
plaisir à la vie. Mais Solange Garceau méritait
mieux, et la nouvelle redoubla mon dépit et ma
résolution. Cazabon agita son verre et but. Il rota et
prit illico une deuxième gorgée. Je vis là mon
signal.

— Si vous m'aviez mieux renseigné dès le
début, dis-je, je m'en serais tenu à la filature et je
vous aurais tout dit. Mais vous m'avez toujours
donné l'impression de me cacher l'essentiel, vous
le faisiez exprès. D'accord, j'ai pris des libertés.
J'ai fait des recherches à votre sujet, avouai-je en
m'adressant à Cazabon, j'ai parlé à votre fille...

— Cet après-midi, dit Cazabon.

— ...Oui, cet après-midi. Et j'ai suivi Gobeil,
j'ai parlé à sa secrétaire – entre parenthèses, ils
étaient sur le point de se marier, elle et Gobeil. Je
me suis perdu dans des hypothèses farfelues, c'est
vrai aussi. Mais personne ne m'a jamais dit qu'il y
aurait des coups de feu, un mort, que même la
police serait aux trousses de Lahenaie.

— Comment dites-vous, fit Letour, la police
aux trousses de Lahenaie ? !

— Oui, la police, je viens de lui donner un coup
de main tout à l'heure.

Je racontai l'épisode de ma rencontre avec le
sergent-détective Ouimette. Tout en parlant, je

surveillais du coin de l'œil les réactions de
Cazabon. Il n'en eut aucune. De temps à autre, il
prenait une gorgée de scotch et rotait. Pour le reste,
il demeurait impassible, on eût dit que mon récit
l'agaçait; il ne me regardait pas, mais fixait une
patte du bureau. Letour au contraire parut vivement
intéressé par mon récit. Je les mis au courant d'à
peu près tout ce que j'avais appris au cours des
derniers jours et des moyens que j'avais utilisés,
taisant uniquement le dîner chez Lahenaie et le
cinéma avec Sarah. Letour ne sembla pas subodorer
mes omissions et je sentis ma confiance remonter
d'un cran. Étonnamment, ni l'un ni l'autre ne
releva l'étrangeté de mon entretien avec Sarah
quelques heures plus tôt, même si j'avais passé
sous silence certaines rencontres antérieures qui
l'avaient rendu possible. Je révélai par contre (je ne
sais pourquoi, je fus bêtement séduit par les
douceurs de la franchise, risquant dangereusement
de faire craquer les incohérences de ma narration)
qu'après la fusillade, selon moi un morceau de
théâtre monté à des fins que j'ignorais, je m'étais
retrouvé dans un bistro avec Sarah et Lahenaie et
que celui-ci m'avait questionné sur ce que j'avais
pu observer.

— Remarquez, il n'a pas tenté de me tirer les
vers du nez, il était préoccupé par Sarah. Il a
avancé des hypothèses bizarres au sujet de ceux qui
avaient pu tirer, par exemple des artistes jaloux, et
plus tard je me suis demandé justement s'il ne
voulait pas nous cacher quelque chose en faisant
l'innocent. C'est curieux, tantôt il essayait de
réduire la portée de l'incident et tout de suite après
il me suggérait de me procurer une arme, d'en
parler à ceux pour qui je travaillais.

— Il a dit ça! fit Letour, agacé. De quoi je me
mêle? Et qu'est-ce qui vous fait croire que
l'attentat était du théâtre?

Je lui décrivis le point d'impact des balles sur le mur de l'édifice et aussi la réaction d'abord froide et ensuite étrangement désinvolte de Lahenaie.

— Et après votre petite conversation sympathique, qu'est-ce qui est arrivé ?

(Oh oh ! Du calme, Alain, pas de panique !)

— Nous avons pris un taxi jusqu'à la galerie. Je suis monté avec eux, bien sûr, je suis retourné à ma voiture. Peu après, Lahenaie et Sarah sont rentrés à Boucherville, mentis-je encore (avec toutefois une assurance qui tombait aussi vite que la pomme de Newton, la pomme qui révéla, n'est-ce pas, les lois de la *gravité*). Je les ai suivis et j'ai surveillé la maison. Vous m'avez appelé comme je partais, vous m'avez dit que Gobeil avait été victime d'un attentat. C'est à peu près tout. Reconnaissez que je n'ai pas perdu mon temps et que je ne vous ai pas coûté cher. Je suis allé au... je suis allé au restaurant une fois avec Lahenaie et c'est lui qui m'a payé la traite !

J'allais dire : je suis allé au Crébillon avec Lahenaie et il a tout réglé, mais j'avais justement omis ce dîner inoubliable. Pourquoi faut-il que le mensonge soit aussi compliqué que l'amour ? Y aurait-il un rapport ? Les deux devraient être tellement simples.

Cazabon se tourna vers moi et me fixa droit dans les yeux pour la première fois.

— Vous dites que la fusillade en ville était une mascarade. Je veux bien vous croire, mais alors qui aurait pu faire ça ? Vous avez une idée ?

— Malheureusement non. J'ai essayé toutes sortes de théories, mais sans résultat. Autant que je sache, ça pourrait être Paul Lahenaie lui-même.

Cazabon m'avait questionné avec une sincérité telle dans le regard que je fus convaincu de son innocence (du reste je n'avais jamais sérieusement

pensé qu'il pût être impliqué). J'ignorais cependant la portée de ma boutade.

— Si vous n'avez pas d'autres questions, dis-je, je pense que c'est mon tour de vous écouter...

— Pourriez-vous sortir deux minutes? demanda Letour, fort poliment d'ailleurs. Je dois discuter avec M. Cazabon.

— Non, je regrette, répliquai-je. Ou alors je sors avec un chèque dans mes poches et vous ne me reverrez plus. Vos secrets, j'en ai jusque-là. Discutez tant que vous voulez, mais dans mon dos c'est fini. Si j'avais insisté, si vous aviez été franc le moindrement, peut-être Gobeil serait-il vivant au moment où on se parle. Je dis bien *peut-être*. Rappelez-vous ce qui est arrivé cet après-midi. Maintenant vous mettez cartes sur table, ou en sortant d'ici j'appelle le sergent Ouimette. Vous avez le choix.

Letour fouilla nerveusement dans la boîte de cigares sur son bureau. Cazabon donna un léger coup de canne sur le sol et Letour renonça docilement à son havane. Il ouvrit un tiroir et jeta avec colère son chéquier sur le bureau.

— Tt-tt! Serre ça, fit Cazabon en remuant un doigt sur le pommeau de sa canne. M. Cavoure a raison, il a fait du bon travail.

Il se tourna vers moi, avec un mépris évident pour ce que Letour pouvait penser.

— Personnellement, je n'ai que des félicitations à vous adresser. Lucien, va chercher de la glace et remplis nos verres. Et arrête de faire ta face longue, on va t'attendre. Ha, ha!

Letour obéit comme un singe savant, s'efforçant de grimacer un sourire avant de sortir.

— Les secrets font perdre du temps et je n'ai plus de temps à perdre, me dit Cazabon. Moi, je

n'ai voulu qu'une chose : protéger Sarah. Les femmes ne devraient jamais souffrir.

— Des fois, elles font souffrir assez allégrement, dis-je, ça leur ferait peut-être du bien…

— Nous autres, ce n'est pas pareil.

Me rappelant les paroles de Sarah au sujet du traitement qu'il avait réservé à sa mère, je trouvai peu convaincante sa sollicitude sentencieuse à l'endroit des femmes, pour ne pas dire sa condescendance. Letour revint avec un grand bol de glaçons et remplit nos verres sans dire un mot. Il laissait la parole à Cazabon.

— Il y a trois mois, dit Cazabon après un silence, j'ai appris que j'allais mourir. D'ailleurs ça paraît, je le sais. Vous avez vu le garage derrière la maison. Il renferme des croûtes qui ne valent pas un pet de lapin et un certain nombre de tableaux réussis, tous mêlés. Je veux faire le ménage avant de partir. J'en ai déjà détruit des douzaines et ce n'est pas fini. Hier, nous avions examiné la moitié du lot et nous en étions au numéro 214. J'avais confié le travail à Jean-Louis Gobeil. En ce moment, Paul Lahenaie est mon exécuteur testamentaire. Mon testament date de 1971, Sarah n'avait pas un an. Aujourd'hui elle est majeure, je veux la nommer exécutrice. Évidemment, Paul n'a pas intérêt à voir mes toiles lui filer entre les doigts. Vous imaginez le profit qu'il pourrait en tirer ? Je ne lui avais pas parlé de ma décision, mais j'imagine que Jean-Louis est allé lui proposer un marché. En tout cas, d'après ce que vous avez constaté, ils se rencontraient souvent. Moi, je voyais Jean-Louis tous les jours fureter dans l'entrepôt et il n'en revenait pas. Les chiffres ont dû se mettre à danser dans sa tête et Paul s'est cru obligé de le faire disparaître, il en savait trop.

— Vous croyez vraiment que Lahenaie a fait tuer Gobeil? l'interrompis-je. Et c'est pourquoi la police le surveillerait?

Au visage que Cazabon tourna vers moi, je vis qu'il n'avait guère apprécié mon intervention. Il haussa les épaules, prit une gorgée et reposa son verre d'une main tremblante sur l'appui du fauteuil. On aurait dit qu'il se demandait: «Vais-je l'échapper?» Il rota copieusement avant de répondre.

— C'est une hypothèse, je ne suis pas dans le secret de la police, encore moins des criminels! Allez-y maintenant, posez vos questions.

— L'histoire que vous m'avez racontée...

— Quelle histoire?

— Votre «exposé des faits», mettons. Sans tout ce que j'ai appris en filant Lahenaie depuis une dizaine de jours, il vous en manquerait des bouts. Vous en ignoriez l'essentiel au moment où vous m'avez embauché. Alors pourquoi faire suivre Lahenaie? Il a bien dû faire quelque chose, un geste qui vous a mis la puce à l'oreille.

— Excellent raisonnement! répondit Cazabon, sans même un semblant de sérieux. Disons que j'imaginais sans peine les chicanes que ma décision pouvait provoquer, j'ai jugé plus sûr de parer au pire. Ma réponse vous satisfait?

— Pas du tout. En plus, vous faites exprès! Mais passons, j'ai une autre question qui me trotte dans la tête depuis longtemps. Pourquoi m'avez-vous demandé d'avertir Lahenaie, de me coller à lui? En le suivant à distance, j'aurais peut-être surpris quelque chose, je l'ai dit à M. Letour. Lahenaie n'aurait peut-être pas cherché à me semer, Gobeil ne serait peut-être pas mort. Vous avez délibérément encouragé le pire, vous auriez voulu une catastrophe que vous n'auriez pas agi

autrement. Franchement, je me demande pourquoi vous vous êtes donné la peine de venir, si c'est pour esquiver toutes les questions qui vous dérangent.

— Ne me parlez pas sur ce ton, ça ne vous avantage pas. Quand vous vous énervez, vous mettez trop de «peut-être» dans vos phrases! Si je me rappelle bien, Paul vous avait déjà repéré même avant que Lucien vous dise de vous manifester.

— ...

— Oui ou non?

— Ben, oui, du moins c'est probable.

— Si vous préférez. D'autre part, Lucien vous a donné cette directive après que vous ayez parlé de Gobeil. Nous savions que Paul et lui mijotaient quelque chose ensemble, nous voulions dire à Paul que nous étions au courant, l'empêcher de faire une bêtise.

— Pourquoi le protéger, et contre lui-même encore?

— Mais je me fiche de le protéger! Vous m'écoutez ou quoi?!

— Allons-y autrement, puisque je suis tellement bouché. Pourquoi Paul Lahenaie irait-il jusqu'à tuer pour demeurer votre exécuteur testamentaire alors que, étant l'amoureux de Sarah, il obtiendrait de toute façon la vente exclusive de vos œuvres? Il est évident qu'il les écoulerait à sa galerie, il n'est pas fou!

— Parce qu'elle est jeune, expliqua Cazabon, ses amours avec Paul ne dureront pas longtemps. J'ai commis la même erreur quand j'ai épousé sa mère. Elle m'a quitté, et Sarah va quitter Paul. C'est à elle que je pense, pas à personne d'autre. Elle part bientôt pour New York, elle va rencontrer un garçon de son âge. Vous croyez que Paul

Lahenaie ne voit pas les événements venir ? Je
déteste les héritages, mais j'ai été gâté à la mort de
ma mère, je n'ai pas le droit de priver ma fille. Et
je vois ça d'ici : je meurs, Sarah est l'héritière,
Paul est l'exécuteur testamentaire et ils se dispu-
tent mes tableaux alors qu'ils sont d'anciens amou-
reux qui ne peuvent plus se voir en peinture, c'est
le cas de le dire ! Bon, elle aura de quoi vivre et les
guerres d'héritage ne lui ressemblent pas, mais des
avocats s'empareront de l'affaire et la feront traî-
ner, elle n'y gagnerait que des années de misère.
Ma fille a autre chose à faire que d'engraisser les
vautours de la justice. Moi je suis fini, vous pensez
si je m'en fiche !

Cazabon commençait à faire suer avec ses airs
de grand seigneur et sa fin prochaine, mais je
pensai que pour la première fois il avait été franc
(sauf en ce qui touchait le «départ» de sa femme,
que Sarah avait éclairé sous un angle passablement
différent ; cependant, l'événement était vieux de
vingt ans et ne me concernait pas).

— Paul Lahenaie est toujours votre exécuteur
testamentaire ?

— Oui, mais je rencontre mon avocat demain
matin, les événements m'obligent à faire vite.

— Croyez-vous votre vie en danger ? En fait,
toujours suivant votre hypothèse, il aurait été plus
efficace de s'en prendre à vous plutôt qu'à
Gobeil...

— Qui parle d'hypothèse ? Ne me faites pas
dire ce que je n'ai pas dit ! Je ne me sens pas
menacé, mais la maison est surveillée depuis ce
matin et Lucien me conduit dans sa voiture.

Cazabon avait néanmoins prononcé le mot
«hypothèse» plus tôt, parfaitement articulé.
J'imputai son oubli à la maladie et n'insistai pas

– et Letour non plus, or son ouïe m'avait toujours paru excellente et je sus de quel côté il se rangeait.

— Pourtant, Paul Lahenaie est un de vos amis…

— Je ne demanderai pas comment vous l'avez su, je vous obligerais à mentir. Ou plutôt, je suppose que Sarah vous l'a dit. C'est vrai, Paul fut un ami. Mais au fond, un homme comme Paul n'a jamais d'amis, il *connaît* des gens. Je ne dirais même pas qu'il ne pense qu'à lui : il pense à se hisser, il est prêt à tout sacrifier pour y arriver. Quand on part de rien, hein, Lucien ? Vous avez entendu parler de Bosky, de Milken ? Paul est pareil, en plus petit. Il a abandonné la peinture parce qu'il voulait être riche, il m'a déjà trahi et il peut le faire encore.

Je me demandai s'il traçait son propre portrait ou celui de Lahenaie. Évidemment, Cazabon n'était pas « parti de rien ».

— Si vous dites vrai, en quoi la disparition de Gobeil pouvait-il l'arranger ? Pourquoi ne pas s'en prendre à vous avant que vous ayez modifié votre testament ? La mort de Gobeil ne peut que le desservir, d'ailleurs vous voyez un avocat demain, alors il aura tout perdu. Qu'espérait-il accomplir ?

— Je n'en ai pas la moindre idée.

— Bon… Et demain, que dois-je faire ?

— Demain, vous suivrez Lahenaie. Vous irez à la galerie. Vous avez vu les Mathieu ?

Sa voix était de plus en plus en plus faible. Il avait fini par poser péniblement son verre sur le bureau et n'y avait plus retouché.

— Oui. C'est cher…

— C'est cher et c'est décoratif ! Un autre qui avait du talent et qui a préféré le succès, dit-il avec lassitude. Mathieu se répète depuis trente ans. Je l'ai connu à Paris, il était déjà prétentieux et vaniteux comme un couturier et il n'a pas changé. La

vraie peinture, il s'en est toujours fiché, il s'est contenté d'habiller des murs. Demain, vous remettrez une lettre à Paul. S'il passe d'abord à l'usine, vous attendrez qu'il revienne à la galerie. Lucien ?

Letour prit une enveloppe à l'intérieur de sa veste et me la tendit.

— Quand vous aurez donné cette lettre à Paul, votre travail sera terminé, dit Letour. Revenez ici et je vous réglerai ce que je vous dois. Apportez vos factures.

Letour m'entraîna vers la porte, l'ouvrit et me chuchota à l'oreille : « Partez. M. Cazabon est à bout de forces. »

Gardant la lettre dans ma main, je marchai jusqu'à la maison.

Je dormis mal. Au milieu de la nuit, je me réveillai d'un rêve en agitant les poings et la Tsite Arlette, couchée comme toujours sur mes cuisses, bondit du lit et s'enfuit dans le corridor. Je m'étais présenté au Salon du livre de Québec, qui avait eu lieu récemment (un ancien confrère d'université, un habitué des discussions chez Da Giovanni, y avait lancé un livre, j'avais reçu son invitation et je me promettais depuis des jours de lui écrire), et j'étais muni d'un faux laissez-passer au nom d'un certain Jean Robert (Freud se serait jeté avec avidité sur le choix d'un nom à la fois gaulois et aussi peu imaginatif). Un garde me demanda de montrer des papiers prouvant que j'étais Jean Robert. Après d'interminables pourparlers au stand où nous nous étions rendus pour établir que, même si j'étais Alain Cavoure, je venais effectivement remplacer Jean Robert (et l'employé du stand, *qui n'était nul autre que Claude, le nouvel amoureux de Brigitte, of all people*, dut penser très vite et mentir en ma faveur), le garde abandonna la partie et s'apprêta à s'éloigner.

— Minute, lançai-je, je n'ai pas fini ! Je puis maintenant vous dire ce que je pense des charognes comme vous. Je ne vois pas ce que mon nom peut changer dans votre vie. J'ai un laissez-passer en règle, pourquoi est-ce que vous écœurez le monde, quel plaisir ça vous donne ? Vous êtes un être méprisable !

Et ainsi de suite, je l'ai férocement agoni (comme l'aurait mérité le personnage dans la vraie vie). Or même en rêve, le bonhomme avait de la fierté. Il me toucha l'épaule et me dit : « Allez, on s'en va. »

— Bas les pattes ! hurlai-je. Si vous posez la main sur moi encore une fois, je vous détruis.

Le téméraire agent de sécurité (une contradiction dans les termes, si je ne m'abuse) refusa cependant d'entendre la voix de la raison et voulut me saisir le bras. Il était grand et gros, ma petite taille l'incitait malheureusement à ignorer mes conseils, et je lui balançai mon pied dans les gonades. Il se plia en deux, tellement étonné qu'il ne songea même pas à protéger son visage, et je le frappai de toutes mes forces au menton de mes deux poings noués en boule. Le choc fut si violent que je me fis terriblement mal aux doigts, et on entendit un craquement bizarre. Le pauvre homme s'écroula au sol, ne sachant où porter les mains, entre ses jambes ou à sa mâchoire décrochée. Ses lamentations déchiraient l'âme. L'amoureux de Brigitte me regardait avec des yeux exorbités, et ce fut plus ou moins la dernière image avant mon réveil, le reste étant une confusion de dénouements possibles.

Une histoire à première vue incompréhensible, sans aucun rapport avec l'actualité. Mais j'arrivai peu à peu à formuler une interprétation plausible. J'étais tellement dépassé par les événements, et depuis tant de jours, que j'avais besoin de me venger par le rêve (ou le cauchemar, car autant j'avais montré une « mâle assurance » en dormant, autant je fus ébranlé, en y repensant, par les dangers auxquels je m'étais exposé), de me venger de tous ceux qui se moquaient copieusement de moi, les Letour, Lahenaie, Cazabon et compagnie.

Et puis il y avait la présence de Claude, mon ancien compagnon de travail, le nouveau «compagnon» de Brigitte (comme on dit maintenant). D'après Bernard, Claude craignait que je lui retouche le portrait si je le rencontrais. Je n'étais pas du tout sûr d'en être capable et je n'en avais jamais formé le projet, mais le rapprochement s'imposait de lui-même.

Je restai quelques instants immobile dans mon lit, cherchant à chasser la tension de mes muscles, puis je me levai, bus un verre de jus et retournai me coucher. Je mis du temps à me rendormir et lorsque le réveil retentit, je lui tapai dessus avec rage, comme s'il se fût agi d'un agent de sécurité trop zélé au Salon du livre de Québec.

Je roulais vers Boucherville lorsque le téléphone
sonna. C'était Letour.

— Vous avez la lettre de M. Cazabon avec
vous ? demanda-t-il.

— Oui, dans ma poche. Je m'en vais chez
Lahenaie en ce moment.

— Vous l'avez lue ?

— Non.

— Florent Cazabon est décédé ce matin.

— …

— Vous êtes là ?

— Oui… Attendez, je vais me garer, je vous
reviens.

Je m'arrêtai devant une borne-fontaine sur la rue
Papineau et coupai le moteur.

— M. Cazabon est mort ! Il n'a pas été tué lui
aussi ?…

— Non, il a fait un infarctus hier soir en
voiture. Je l'ai conduit directement à l'hôpital, j'y
ai passé une bonne partie de la nuit. Il ne s'est
jamais stabilisé, son cœur a encore flanché et fina-
lement il est décédé vers quatre heures. J'ai fait
appeler Sarah, elle était avec lui quand il est mort.
J'aurais pensé que Lahenaie viendrait avec elle,
mais je ne l'ai pas vu. En tout cas, maintenant il ne
faut plus lui donner l'original de la lettre. Vous en
ferez une photocopie, vous lui remettrez la copie et
vous garderez l'original. Vous avez compris ?

C'est le seul document signé par M. Cazabon indi-
quant qu'il voulait modifier son testament.

— Je fais une photocopie de la lettre de
M. Cazabon, je remets la copie à Lahenaie et je
garde l'original que je vous apporte.

— Exactement. Vous vous rappelez, il devait
rencontrer son avocat aujourd'hui.

— Vous avez vu Sarah, comment va-t-elle ?

— Ah ! elle vous intéresse, la petite Sarah ? Elle
est mignonne, en effet.

— De grâce ! Je veux savoir comment elle va,
c'est tout.

Chaque fois que Letour m'annonçait une nou-
velle tragique, il rappliquait avec ses farces plates.
Quel manque d'usage quand même, chez un
homme qui se flattait d'avoir du goût en peinture !

— Je l'ai juste entrevue avec les infirmières.
Évidemment, elle n'avait pas l'air de sortir de chez
l'esthéticienne, on était au milieu de la nuit, son
père était mourant. J'aurais dû, mais je n'ai pas osé
aller lui parler. Quand vous aurez vu Paul, venez
me rejoindre à l'agence. Si je n'y suis pas, attendez
chez vous, je vous appellerai. Et je vous en prie :
pas de gaffe, pas d'initiative.

— Entendu. Comptez sur moi.

Elle vous intéresse, la petite Sarah ? Pauvre
Letour ! Il n'avait pas dû connaître beaucoup de
femmes dans sa vie...

Je revins vers le centre-ville et me garai dans la
rue Sherbrooke, assez loin de la galerie. Si la
police était encore dans les parages, il valait mieux
ne pas me faire voir, d'autant que je n'avais qu'une
dernière commission à exécuter et mon rôle serait
terminé. J'attendis. Il y avait une boutique de
photocopie non loin, à neuf heures j'irais faire la
copie pour Lahenaie. Entre temps, comme je

devais ouvrir l'enveloppe, j'avais bien le droit de lire la lettre.

Cher Paul,

Oui, cher Paul malgré tout. Je ne puis me mettre à te haïr après t'avoir accordé ma confiance pendant si longtemps. Ta trahison est ton problème, elle ne m'oblige à rien. Tu me déçois et m'attristes bien plus que tu ne me dégoûtes.

Je ne te ferai pas un discours sur le caractère sacré de la vie humaine. Mais tu as commis une erreur grossière. Tu as cru que tu pouvais traiter Jean-Louis Gobeil comme les chats dans ton usine, t'en débarrasser une fois qu'il avait cessé d'être utile. Je ne te pensais pas capable d'une telle vulgarité.

J'ignore ce qui t'arrivera. « God and I are no longer on speaking terms », comme disait un de mes amis. Mais je ne veux pas que tu apprennes ma décision par les journaux ou par la bouche d'un autre. Tu comprendras certainement que tu n'es plus en droit de t'occuper de mes intérêts. Lucien te remplacera, avec un malin plaisir d'ailleurs, il ne t'a jamais pardonné d'être plus intelligent que lui. Demain je fais modifier mon testament. Sarah sera nommée exécutrice et Lucien l'aidera. Tu peux garder les tableaux que je t'ai prêtés, tu n'es plus digne de me les rendre.

Dire que si tu m'avais demandé ce que tu as cherché à obtenir par des voies aussi méprisables, je t'aurais presque tout accordé. Pas tout : le rôle d'exécuteur testamentaire revient à Sarah, maintenant qu'elle est en âge de l'exercer. Mais il y a quelques jours encore, j'avais l'intention de te consulter avant d'agir, il était trop normal que je le fasse. J'ai attendu, uniquement afin d'avoir quelque chose de précis à te proposer.

Pauvre type, je ne sais pas trop ce que tu as fait, mais c'est une formidable connerie !

Florent C.

Florent Cazabon tenait donc Lahenaie responsable de la mort de Gobeil. Sans preuves, mais sans hésiter. Je me demandai s'il n'en avait pas toujours su beaucoup plus long sur les agissements de Paul Lahenaie qu'il ne l'avait reconnu. J'avais l'impression qu'il n'avait cessé de mentir du début à la fin, peut-être même à Letour. Avait-il vraiment eu l'intention de consulter Lahenaie comme il l'affirmait dans sa lettre ? Il n'avait pas dû agir dans le secret dès le début sans raison. Comment vérifier, évidemment, c'était devenu un peu compliqué depuis qu'il avait définitivement décidé de ne plus répondre aux questions.

Il était 8 h 40 ; je sortis de la voiture, poussai de la monnaie dans le parcomètre et marchai vers la boutique de photocopie. J'attendis jusqu'à 9 h 10 avant qu'un employé se pointe avec la clef. Une panne du métro, dit-il, mais il avait l'air si peu réveillé que j'hésitai à le croire sur parole. Depuis une dizaine de jours, j'avais passé des heures interminables à me tripoter la peau du visage dans l'auto et jamais le temps ne m'avait paru si long. Je fis la photocopie et l'insérai dans l'enveloppe. Dans mon énervement, je faillis oublier l'original sous le tablier de la photocopieuse. Juste avant de sortir, je le récupérai et le glissai précieusement dans la poche de ma veste.

Je revins vers la galerie. Mon travail tirait donc à sa fin. La Bentley n'était pas dans le stationnement. Normalement la galerie n'ouvrait qu'à 10 h et, pour une rare fois, Lahenaie s'était d'abord rendu à l'usine. Ou peut-être avait-il fait la grasse matinée. Après les émotions des derniers jours, et

surtout la mort de Cazabon, il était compréhensible qu'il eût besoin de repos. Néanmoins, j'allai jeter un coup d'œil. Quel ne fut pas mon étonnement de voir dans la porte un écriteau «FERMÉ». Et des gens à l'intérieur. Ils avaient dû arriver pendant que je faisais la photocopie. Je sonnai. Un policier en uniforme vint m'ouvrir.

— La galerie est fermée, me dit-il par l'entrebâillement.

Par-dessus son épaule, j'aperçus Ouimette qui venait de la pièce du fond.

— Qui c'est? demanda-t-il au policier. Ah, laisse-le entrer, je dois lui parler.

Le policier referma à clef derrière moi. Un autre homme parut dans la salle, puis Lahenaie lui-même. Que se passait-il donc? Je m'étais préparé à m'acquitter de ma dernière mission avec un soupçon d'arrogance, et voilà que la présence de témoins me gâchait les joies de la revanche. Je me demandai même s'il n'y avait pas lieu de «faire preuve d'initiative», malgré les instructions de Letour, et de garder la lettre de Cazabon dans ma poche. Mais ne trouvant pas d'autre prétexte pour expliquer ma visite, je m'exécutai.

— J'ai une lettre à vous remettre de la part de Florent Cazabon, dis-je à Lahenaie, tout en l'interrogeant du regard.

— Entre, fais comme chez toi, dit-il en montrant les autres d'un geste ironique.

Il avait les traits tirés, il n'était pas rasé, ne portait pas de cravate et son col était défraîchi. Sans que personne ne daigne me mettre au courant, je compris pourquoi Letour ne l'avait pas vu avec Sarah à l'hôpital : il avait passé la nuit en prison.

— Voici, dis-je en lui tendant l'enveloppe. Je dois vous remettre une copie, à cause de ce qui vient d'arriver. Si vous lisez, vous comprendrez.

Il lut, il comprit.

— J'ai toujours su que c'était lui, marmonna-t-il. Maudit vieux fou !

Curieusement, Lahenaie était entouré de personnes qui en apparence conspiraient à lui compliquer l'avenir et il donnait l'impression de tenir la queue de poêle. Il me parut plus redoutable que jamais, et non à cause de sa barbe noire et de sa tenue débraillée. Dans ses prunelles brillait la férocité que j'avais cru deviner la première fois en étudiant les photos dans le bureau de Letour.

— Il faut que je te parle, me dit-il soudain. Je peux ?

La question s'adressait à Ouimette. Celui-ci réfléchit un instant.

— Ça dépend pourquoi, dit-il, et pas sans témoin.

— J'ai un message personnel à transmettre. Si mon avocat nous écoute, ça va ?

— C'est interdit, mais je n'y vois pas d'objection, je vous rattraperai toujours. Faites ça à côté et faites ça vite.

L'autre homme nous suivit dans la deuxième pièce. Lahenaie ne se donna pas la peine de nous présenter, il se contenta de dire en se tournant vers lui : «Toi, tiens-toi loin et bourre-toi les oreilles avec ce que je te paie.» Il tenait toujours la lettre de Cazabon dans sa main.

— J'ai lu et je n'ai pas compris. J'ai vu, c'est une photocopie, mais qu'est-ce qui vient d'arriver ?

— Ils ne vous l'ont pas dit ? Florent Cazabon est mort au courant de la nuit, il a eu une crise de cœur. Letour vient de m'appeler.

Sur le coup, Lahenaie serra les mâchoires et ne dit rien. Et soudain il chiffonna la lettre de Cazabon et la roula en boule dans sa main.

— Bande de crétins ! Qu'est-ce que ça aurait pu changer ? Toi, crois-tu tout ce qu'on t'a dit à mon sujet ?

— Bof ! on ne m'a jamais dit grand-chose, vous savez. Mais je vous voyais différemment, je n'avais pas besoin de vous dans ma vie. J'ai déjà assez de trouble...

J'eus le sentiment, en prononçant ces paroles, de n'avoir jamais été aussi insignifiant. Il faut dire que la question de Lahenaie n'était guère plus inspirée ; dans d'autres circonstances, je lui aurais certainement répondu autre chose, au moins je n'aurais pas essayé de faire pitié. Sans doute n'aurait-il pas posé la même question non plus.

— Ah ! le détective est déçu, je regrette de ne pas t'avoir fait tout le bien que tu mérites ! dit-il avec froideur. Enfin, j'ai un message pour Sarah. Tu vas la voir ?

— Je ne pense pas, je ne vois pas pourquoi. Je pourrais, mais...

— Tu vas la voir, et tu vas lui dire que je ne me suis jamais servi d'elle. Je ne me racontais pas d'histoires, mais je l'aimais, je ne voulais pas lui faire du mal.

— Il est un peu tard pour y penser ! Si vous avez des confidences à lui faire, vous pourriez lui écrire.

— Je le ferai, quand le temps sera venu. Et tu n'es pas obligé de me faire la morale, tu te diminues. Il y a une autre chose : je n'ai jamais demandé à personne de tuer Gobeil. Les imbéciles, ils sont allés placer une bombe sur le réservoir ! Ce n'est pas ce que je leur ai dit de faire, je leur avais demandé de lui faire peur. Pour avoir peur, il fallait qu'il reste en vie, grand Dieu ! Je ne te demande pas de me croire, mais si Sarah t'en parle, tu lui diras ce que je viens de te dire. C'est tout,

retournons à côté. Toi, David, ajouta-t-il en
s'adressant à l'avocat, tu n'as rien entendu.

— Moi ? Je pensais à un cadeau pour ma femme,
c'est notre anniversaire de mariage demain.

— Tu lui donnes des fleurs et des dessous en
soie, toutes les femmes aiment ça. Envoie ta secré-
taire chez Eaton, dis-lui d'acheter quelque chose
de beau, tu verras !

L'avocat de Lahenaie avait sans doute retiré ses
boules de dollars de ses oreilles, parce qu'il parut
trouver l'idée excellente. En pénétrant dans la pre-
mière salle, Lahenaie jeta la lettre de Cazabon au
panier. Ouimette l'y cueillit aussitôt.

— Tu vois, me dit Lahenaie, tu n'es pas le seul
à jouer au facteur. Le sergent-détective Ouimette
aussi m'a apporté une lettre. Signée par un juge, la
sienne. Tu nous as surpris en pleine perquisition.
Ça met du piment dans une vie, non ?

Sans accorder la moindre attention aux facéties
de Lahenaie, Ouimette défroissa la lettre avec le
plat de sa main sur le comptoir. Il la parcourut
rapidement et leva les yeux vers moi.

— Vous avez l'original ? me demanda-t-il.

— Oui.

— Ne le perdez surtout pas.

L'avocat de Lahenaie s'avança en tendant la
main.

— Cette lettre appartient à mon client, dit-il, je
vais la conserver.

Ouimette sortit un autre bout de papier de sa
poche et l'agita malicieusement.

— Je regrette, cher maître, mais j'ai une petite
signature ici qui me permet de saisir tous les docu-
ments jugés utiles. Vous êtes témoin, je l'ai trou-
vée dans le panier. Et je la garde.

Le maître haussa les épaules et hocha la tête.

— Vous avez vos papiers ? me demanda
Ouimette.

Je lui montrai mon permis de conduire. Il nota mon nom et mon adresse et me donna sa carte.

« Je vous attends au poste à deux heures. J'aurai des questions à vous poser et je voudrai des réponses. Bon, tout le monde au travail. » Il ajouta, en se tournant vers l'avocat de Lahenaie : « Arrêtez de mijoter votre revanche, vous en aurez une copie avec le procès-verbal. » L'avocat se contenta d'un ricanement hautain et ne dit rien. Il pensait peut-être aux dessous de soie plus qu'à sa revanche. Lahenaie quant à lui paraissait à mille lieues de ces tractations ignominieuses. Au moment de sortir, je le regardai une dernière fois ; il haussa les épaules et me tourna le dos.

Je regagnai ma Nissan et j'eus une pensée troublante : je venais pour la première fois de parler à quelqu'un qui avait fait tuer une autre personne (sciemment ou non, je ne savais pas, les affirmations de Lahenaie ne m'avaient pas entièrement convaincu). Mon père avait fait la guerre, mais dans le magasin de pièces mécaniques d'une base dans le Surrey, loin du front, il n'avait aucune veuve allemande sur la conscience. Puis je songeai, mais trop tard, à la première question que j'aurais dû poser à Lahenaie : pourquoi m'avait-il invité chez lui[5] ? Pourquoi m'avait-il traité comme quelqu'un qui aurait été de son bord ? J'ignorais ses projets et ses machinations, mais lui les connaissait parfaitement. S'il avait cherché à brouiller les pistes (et mes esprits), il avait parfaitement réussi. Mais dans quel but ? Lui seul aurait pu me le dire et, au lieu de l'interroger, je lui avais fait la morale. Il avait dû s'attendre à des questions plus fines, peut-être avait-il espéré que je les pose. Pourquoi Gobeil, par exemple ? Il avait eu raison de me trouver décevant.

[5] Pour quelle raison j'avais accepté, évidemment c'était une autre question, encore plus obscure.

être en courant.

Letour m'attendait à l'agence. Lui non plus n'avait pas beaucoup dormi et ses traits le montraient.

— Vous lui avez donné la lettre? me demanda-t-il.

— Oui. Il a reçu deux lettres ce matin, comme il a dit. Celle de M. Cazabon et une autre d'un juge, un mandat de perquisition. Paul Lahenaie a été arrêté.

— Arrêté? Quand?

— Hier soir, je suppose. Remarquez, je peux me tromper, personne ne me l'a dit comme tel et je n'allais pas le lui demander. Mais il était à la galerie avec la police et son avocat et je n'ai pas vu sa voiture autour. Ouimette était là et il avait un mandat. On en saura plus long cet après-midi, Ouimette m'a convoqué à son bureau à deux heures.

— Pourquoi?

— Il n'a pas pris le temps de me le dire, mais on peut deviner! Qu'est-ce que je risque pour avoir joué au détective sans permis?

— Normalement, il vous donnerait du fil à retordre, mais je ne vois pas comment il pourrait être au courant.

— Justement, c'est ce qu'il veut savoir, je pense.

— Bof! fit Letour, vous n'avez pas envahi la vie privée de personne, vous n'avez rien fait de

vraiment illégal. De toute façon, vous serez un témoin important, vous vous en tirerez sans égratignure, croyez-moi. Qu'est-ce qu'il a dit quand il a lu la lettre ?

— Paul Lahenaie ? Il a dit qu'il avait toujours su que c'était M. Cazabon et il m'a demandé si je croyais tout ce qu'on racontait à son sujet. Puis il a chiffonné la lettre et l'a jetée au panier, mais Ouimette l'a récupérée.

— La lettre est donc entre les mains de Ouimette ?

— La photocopie, oui. Voici l'original.

— Au fond, c'est mieux ainsi. Avec la lettre et ce que j'ai trouvé, on devrait s'en tirer. En sortant de l'hôpital cette nuit, je suis allé directement chez M. Cazabon, j'ai fouillé dans ses papiers et je suis tombé sur les notes qu'il avait préparées, un brouillon assez détaillé. Je viens de parler à son avocat, je l'ai appelé pour lui dire de ne pas aller à Laval pour rien. On va présenter les deux documents comme un testament olographe, même s'il manque les signatures des témoins.

— Ça peut tenir, comme testament ?

— C'est possible, à moins que quelqu'un ne le conteste. Mais Paul n'est plus en mesure de le faire, il ne va même pas essayer, et la petite Sarah hérite de presque tout, elle non plus ne devrait pas poser de problème.

— Excusez ma curiosité, mais qu'est-ce qu'elles disent, ces notes ?

— Des choses intéressantes. Il laisse presque tout à Sarah, comme prévu, mais il y a du nouveau. Moi-même j'hérite d'un tableau... Ben, c'est agréable. Il en laisse aussi aux femmes qu'il a aimées, son ex, Anne Soulière – l'infirmière que vous connaissez —, deux autres femmes que je ne connais pas, puis au Musée des Beaux-Arts, au

MAC, au Musée du Québec. C'est très détaillé et assez surprenant. M. Cazabon s'est toujours méfié de la place publique et tout à coup il voulait que ses œuvres soient montrées dans des musées... Et vous, qu'est-ce que vous avez répondu à Paul?

— Quand il m'a demandé si je croyais ce qu'on racontait? J'ai dit oui. Je me demande pourquoi, je ne sais même pas ce qu'on raconte. Lui par contre m'a dit quelque chose d'intéressant. Il a demandé à Ouimette s'il pouvait me parler en privé et il m'a affirmé qu'il n'avait pas voulu la mort de Gobeil, il voulait seulement lui donner un avertissement, «lui faire peur», comme il a dit.

— Lahenaie vous a dit ça! Pourquoi?

— D'après lui, pour que je le dise à Sarah. D'après moi, il commençait tout simplement à préparer sa défense.

— Qu'est-ce que vous voulez dire?

— Il pourrait accuser ses gars d'être responsables, d'avoir agi contrairement à ses instructions. Mais ce ne sera pas facile : je suis sûr qu'il s'agit des deux hommes que j'ai vus chez Da Giovanni. S'ils sont arrêtés, ils voudront se protéger, il y aura leur parole contre la sienne. Enfin, c'est peut-être vrai...

— On verra bien, dit Letour avec lassitude. Vous avez apporté vos factures?

— Zut! elles sont dans la voiture, je reviens. Et je vous rapporte aussi le téléphone, tant qu'à y être!

— Oui, faites donc ça. Franchement, je n'y pensais plus.

Quelques instants plus tard, Letour me tendait un chèque. Nous étions quittes. Je comprenais parfaitement que le bout de papier m'appartenait, je n'avais qu'à le porter à la banque et mon compte serait aussitôt ragaillardi, je pourrais m'offrir une

razzia à la Maison des vins, acheter toute une caisse de séduction au cas où je «rencontrerais quelqu'un», une Sarah de mon âge par exemple, mais je n'arrivais pas à établir un lien entre la somme indiquée et l'étrange activité à laquelle je m'étais livré depuis deux semaines.

— J'aurais une dernière question, dis-je.

— Allez-y.

— Hier, M. Cazabon a évité d'y répondre. J'aimerais pourtant savoir pourquoi vous m'avez embauché. Aujourd'hui, vous auriez toutes les raisons du monde de faire suivre Lahenaie, mon enquête a quand même été utile. Mais il y a deux semaines, pourquoi vouliez-vous le faire suivre, et pourquoi par quelqu'un comme moi? Vous devez connaître des professionnels, c'est écrit «enquêtes et filatures» dans la vitrine! Surtout que ce n'était pas une question d'argent...

Letour émit un long soupir. Il n'avait plus vingt ans et sa nuit blanche l'avait visiblement éprouvé.

— Ouais, pour quelqu'un qui ne pose jamais de questions! blagua Letour d'une voix fatiguée. Je vous dois bien des explications, je suppose. Commençons par le plus facile. Nous savions déjà au moment de vous embaucher que Gobeil était allé voir Paul Lahenaie.

Dès les premiers jours, m'apprit-il (un peu tard), Cazabon avait eu des doutes au sujet de Gobeil. Il avait su en parlant avec le photographe (tout comme Solange Garceau, décidément Hudon n'avait pas un bœuf sur la langue) que Gobeil lui avait demandé trois copies des diapositives et qu'il en conservait une. Puis à mesure que l'inventaire des tableaux avançait, Gobeil s'était mis à poser des questions, banales en elles-mêmes mais qui, additionnées, prenaient une curieuse direction. Sur

les rapports entre Cazabon et son «gendre», sur Sarah, sur les intentions de Cazabon et ainsi de suite. Si bien que Cazabon avait demandé à Letour de suivre l'évaluateur pour en avoir le cœur net. Gobeil avait conduit Letour jusqu'à la galerie Cataire. Cazabon le soupçonna alors de tramer un coup douteux : si Lahenaie figurait parmi ses bons amis, pourquoi Gobeil se montrait-il aussi curieux à son sujet ? Cazabon et Letour eurent l'idée de faire filer Lahenaie.

— Pourquoi pas Gobeil lui-même ? demandai-je.

— Pour des raisons purement pratiques. Gobeil allait chaque jour à Laval, il aurait été impossible de le filer sans qu'il s'en rende compte. Au début, nous voulions une filature en règle. Nous pensions aussi qu'il n'était qu'un pion : Paul n'aurait jamais trempé dans une affaire dont il n'était pas le cerveau.

— Admettons. Alors pourquoi moi ?

— Je ne pouvais pas me charger de la filature moi-même. Lahenaie me connaissait et avec ma carcasse, je ne serais pas passé inaperçu très longtemps. Par conséquent, il fallait quelqu'un d'autre. Pourquoi vous, c'est plus compliqué. Il nous fallait quelqu'un de malléable, et pas un seul professionnel n'aurait accepté les directives que je vous ai données. Tôt ou tard, il aurait abandonné pour se protéger.

— Vous venez de dire qu'au début vous pensiez à une filature en règle…

— M. Cazabon a changé d'avis en cours de route. Malheureusement ou non, c'est difficile à dire aujourd'hui. J'ai eu beau discuter, insister, il ne voulait pas en démordre. Vous comprenez à quel point la situation était délicate pour lui, il se défendait lui-même de ses soupçons. Si je ne vous ai pas embauché sur-le-champ, si je vous ai parlé

de l'hibernation des ours, vous vous rappelez, c'était pour me donner le temps de vérifier auprès de lui, pour vous «endormir», hi-hi ! vous faire croire à une extravagance de ma part. Puis l'affaire a pris une tournure que personne n'avait prévue, vous vous êtes méfié de moi et je vous comprends. En fin de compte, vous avez plutôt bien travaillé, vous aviez le droit d'être curieux.

— Vous dites que j'ai été embauché dans le but d'alerter Lahenaie, il devait sentir que quelqu'un l'avait à l'œil, mais je ne l'ai pas le moindrement empêché de faire la sottise que vous redoutiez. Je n'appelle pas ça une réussite…

— Ça, c'est comme la personne qui se fait cambrioler et qu'on accuse de ne pas avoir de système d'alarme dans sa maison. Le coupable est quand même le voleur, pas la victime ! Il n'y avait peut-être rien pour empêcher Paul de faire l'imbécile, vous n'êtes pas responsable de ses décisions. Non, vous avez fait ce qu'on vous a demandé. Si vous voulez continuer dans le métier, je pourrais vous aider.

— D'abord il faudra voir comment je m'en tire avec Ouimette. Qu'est-ce que je lui dirai ?

— La vérité. N'essayez pas de jouer au plus fin avec lui, il va vous étriper, je le connais. Dites-lui tout. Il me convoquera à mon tour et je m'arrangerai. À votre place, je ne m'inquiéterais pas trop.

— Alors, je vais y aller.

— Au revoir. Passez faire un tour… Bonne chance pour tout à l'heure !

Je quittai l'agence. Il me restait à rencontrer Ouimette, puis tout serait fini. J'avais rudement hâte.

J'arrivai au poste à 13 h 50. On me désigna un banc devant une porte fermée et on me dit d'attendre. À 14 h 10 (le retard, l'état délabré des numéros de *Justice* et mon angoisse se confondant, j'eus le sentiment d'être chez le dentiste, au point que je ressentis une réelle douleur dans les molaires à force de serrer les mâchoires), la porte s'ouvrit et le barbu, un des acolytes de Lahenaie (ou de Gobeil, ou des deux), fut amené par un policier en uniforme. Un autre agent sortit peu après du bureau, puis Ouimette parut dans l'embrasure et me dit : «J'en ai pour deux minutes». Il disparut dans une autre salle et je regardai ma montre. Quand il en ressortit cent vingt secondes plus tard, je sus que j'aurais affaire à un dentiste qui aimait le travail de précision.

Il me laissa le précéder dans son bureau.

— Asseyez-vous, dit-il, je mets un peu d'ordre et je suis à vous.

Il rassembla divers documents qui traînaient sur son bureau, tapota les papiers sur son buvard et les posa à sa droite. Il plaça son bloc devant lui et cueillit un stylo dans une boîte d'huile d'olive italienne qui lui servait de porte-crayons. Le dessus de son bureau, étonnamment peu encombré, était net, rangé, chaque chose avait sa place et l'occupait, et j'eus le sentiment à le regarder que Ouimette aimait préserver dans ses pensées un ordre aussi rigoureux. Malgré ses manières

brusques, on devinait un esprit méthodique, un homme qui détestait le laisser-aller et l'à peu près. D'ailleurs il semblait être dans une forme physique admirable. Un vrai. Il devait avoir trente-quatre ou trente-cinq ans, pas davantage, et il était déjà sergent-détective ; ce ne devait pas être sans raison. Encore une fois, bien que nous fussions plus ou moins du même âge, j'eus le sentiment de me retrouver devant mon père.

— Ouais, votre histoire de jalousie, commença-t-il. Vous avez eu vingt-quatre heures pour y penser, en avez-vous trouvé une autre moins cucul ?

— Oui, passablement moins banale ! Mais avant, j'aimerais savoir : avez-vous attrapé le copain du gars qui vient de sortir ?

— Quel copain ?

— Écoutez, aujourd'hui je suis prêt à tout vous dire, vous n'avez rien à craindre.

— Oh ! vous pouvez être tranquille, je ne crains rien non plus.

Mon Dieu, en plus Ouimette était vite sur ses patins, plus que moi en tout cas, même si je m'étais rendu à l'aréna presque chaque jour durant tout l'hiver. Et je fus content de sa riposte : j'étais averti avant que l'interrogatoire véritable ne commence, je savais mieux à qui je m'adressais. Son interruption, au lieu de me désarçonner, me redonna confiance, assez curieusement.

— Vous m'avez parfaitement compris : je veux simplement dire que quand je sortirai d'ici, je vous aurai dit tout ce que je sais. Alors, le type que vous venez d'interroger avant moi, il est impliqué dans le meurtre de Gobeil, non ?

— Bélisle ? Je ne sais pas…

— Mais si, vous savez, voyons ! Sincèrement, autant vous le dire tout de suite, je ne suis pas bon en escrime et je n'aime pas ça. On perdrait beau-

coup moins de temps si la franchise était réciproque. Vous l'avez arrêté, vous devez donc savoir qu'il avait un complice.

— Un complice ? Je n'en ai jamais entendu parler…

Je lui appris ce que je savais des deux hommes vus d'abord avec Lahenaie puis à la brasserie sur Mont-Royal où ils semblaient être des habitués. En fouillant de ce côté, il arriverait peut-être à retrouver le deuxième homme, dont je lui traçai un portrait sommaire. Ouimette nota l'adresse de la brasserie et j'en fus soulagé : à lui d'agir maintenant, je l'avais mis sur la piste sans avoir à lui rapporter ma dernière conversation avec Lahenaie. J'étais beaucoup moins soucieux de préserver son secret que de garder pour moi une confidence adressée à Sarah. Autant que possible, car Ouimette ne manquerait pas de revenir sur la question. Il avait dit : « Je vous rattraperai toujours », et sur ce point je lui faisais entièrement confiance, mais je sentis que je venais d'ébranler sa suspicion.

— J'ai compris, merci du tuyau, dit-il. En même temps, vous vous découvrez, vous avez l'air d'en savoir plus long qu'un amoureux jaloux. O.K., je vous écoute, racontez-moi le rôle que vous avez joué dans cette histoire.

Je suivis les conseils de mon patron et lui relatai tout du début à la fin, même ce que j'avais dissimulé à Letour. Ouimette griffonna quelques notes en m'écoutant et, sauf pour demander quelques précisions touchant la chronologie ou pour me relancer quand je me dispersais, il ne m'interrompit pas une seule fois. Il fronça les sourcils, cependant, lorsque je racontai la fusillade au centre-ville. Sa première question m'étonna.

— Comment expliquez-vous que Lahenaie ait voulu faire votre connaissance, qu'il vous ait invité chez lui ? Vous avez certainement eu tort d'entrer dans son jeu, pas seulement vous, les autres aussi, mais lui ? Il devait avoir un mobile, ç'a dû vous paraître curieux…

— Tout à l'heure, je me demandais la même chose, dis-je, j'aimerais le savoir autant que vous. Il aurait pu chercher à me faire parler, il se doutait déjà que je travaillais pour Letour et M. Cazabon, mais il ne m'a jamais posé la moindre question embarrassante. Au contraire, il m'a toujours traité très civilement, sauf lorsqu'il a voulu me fausser compagnie. Lahenaie n'était pas stupide : quand il a eu besoin d'avoir les coudées franches, il y est arrivé sans mal comme un grand.

— Revenons à la fusillade, dit Ouimette. Racontez-moi ça encore une fois.

Je m'exécutai, tâchant de n'omettre aucun détail.

— Vous dites qu'ils étaient deux. Vous en êtes certain ?

— Absolument, répondis-je. Il faut un chauffeur, nécessairement, et j'ai très bien vu, l'homme qui a tiré était assis à l'arrière, je peux même vous dire que c'était une quatre portes, une berline. Pourquoi ?

— Parce que ça confirme votre hypothèse du complice.

— Ce n'est pas une hypothèse, je les ai vus !

— C'est ce que je veux dire. C'est Bélisle qui a tiré.

— Il l'a avoué ?

— En un sens. Mettons qu'il a fallu lui mettre des preuves en dessous du nez avant qu'il parle. Mais d'après lui, c'était une opération solo, vous voyez ? Autant vous le dire, vous m'avez rendu

service. Et j'ai l'impression que vous êtes bourré de questions sans réponse, alors en voici une. Quelqu'un nous a appelé tout de suite, un employé d'Eaton. Mais vous aviez déjà disparu avec Lahenaie et M^{lle} Cazabon. On a interrogé des témoins, il y en a qui ont parlé de trois personnes qui s'étaient sauvées, on a pris votre signalement, la description de la voiture – mais là-dessus, personne ne s'entendait – et on a fouillé le secteur. On a retrouvé des balles dans le mur et deux douilles dans la rue. À une bonne hauteur, les balles, comme vous avez dit, ça nous a intrigué. Enfin, on a procédé à l'identification de routine puis on a attendu. La nuit suivante, on arrête Bélisle, on trouve un .38 dans la voiture, les labos font un examen balistique, encore de routine, et bang! Les rainures correspondent. Si on s'y attendait! Je ramène Bélisle de sa cellule, je le questionne à nouveau et cette fois il débloque. C'est à cause de ça, les balles chez Eaton, qu'il s'est mis à parler.

— Alors qui a fait tirer sur Lahenaie?

— Lui-même, Lahenaie! C'est lui qui s'est fait tirer dessus.

— Je ne vous crois pas! Pourquoi il aurait fait ça, avec Sarah à ses côtés en plus! Ce n'est pas possible!

— Vous l'avez dit vous-même, Bélisle a tiré en l'air, personne n'a jamais été en danger. Avec un peu d'imagination vous auriez tout compris.

Je me jurai de ne jamais révéler cela à Sarah. Peut-être finirait-elle par l'apprendre un jour, mais je ne voulais pas être dans les parages.

— Et bien sûr vous n'aviez pas de permis, dit Ouimette. Un détail, j'en parlerai à votre Letour. Lui par contre je l'attends, vous pouvez lui dire qu'il fait mieux de se préparer!

— J'aurais une question. Pourquoi avez-vous arrêté Lahenaie, qu'est-ce qui vous a mis sur la piste ?

— Bof ! je peux le dire, vous l'apprendriez demain dans les journaux. D'ailleurs ça fait plaisir à raconter, c'est trop bouffon. Ça se trouve que Bélisle est recherché pour meurtre en Floride. Il a été arrêté par hasard, il était saoul comme une botte et il faisait du slalom sur Saint-Hubert, la pédale au plancher. Des agents l'ont pris en chasse, il a voulu se sauver dans une ruelle, il a frappé une bosse et il s'est retrouvé dans le mur d'un salon de beauté. Quand les patrouilleurs ont vu qui c'était, ils ont fouillé l'auto, ils ont trouvé son .38, mais pas seulement ça. Il avait un .12 tronçonné et deux bâtons de dynamite dans le coffre. Il faut être tête folle pour garder ça dans sa voiture ! Dès qu'on lui a présenté les rapports de la balistique, il a dégrisé et il s'est mis à table, on aurait dit qu'il haïssait Lahenaie comme une coquerelle, il était affamé de vengeance. Évidemment, il veut à tout prix éviter l'extradition, il aimerait bien mieux coucher en prison ici pendant quinze ou vingt ans que de s'asseoir une fois pour toutes sur une chaise électrique en Floride ! En tout cas, Bélisle veut faire payer Lahenaie, c'est sûr. Au sujet de votre petite conversation avec Lahenaie ce matin, pouvez-vous me dire quelque chose ?

(Qu'est-ce que j'avais dit ?)

— Oui et non. Il ne vous a pas menti, c'était personnel. Mais indirectement, il a confirmé l'existence du deuxième homme.

— Oh ! je vous crois, et on va le pincer. Ne quittez pas la ville dans les prochains jours, j'aurai peut-être besoin de vous parler.

Ouimette traça une ligne sous ses notes et referma son calepin. L'entretien était terminé, je m'en étais tiré mieux que prévu. Je me levai.

— Avant de partir, dis-je, j'ai une faveur à vous demander. Vous avez parlé tout à l'heure de Mlle Cazabon. Elle s'appelle Sarah et elle n'a absolument rien à voir dans cette histoire. Est-ce qu'il serait possible de ne pas parler d'elle aux journalistes ? Elle vivait avec Paul Lahenaie, imaginez comment elle peut se sentir.

— J'y avais déjà pensé. Ne vous inquiétez pas pour elle.

Je quittai l'édifice. Il faisait particulièrement beau et doux, une journée de mi-avril parfaite pour rencontrer la femme de ma vie, nous aurions eu tout l'été pour tomber en amour. J'allai à un guichet déposer le chèque de Letour. Si j'avais été un authentique Philip Marlowe, je l'aurais déchiré (et côté cœur, j'aurais eu l'embarras du choix). Mais, le 1er mai, la gérante de ma banque n'aurait pas tellement apprécié que je lui dise de s'adresser à la succession de Chandler pour l'hypothèque.

Le lendemain, les événements faisaient les manchettes dans les journaux à sensation (*le* journal à sensation, devrais-je dire, les plus sérieux se contentant de signaler la mort du peintre Florent Cazabon). L'auteur de l'article disait que la police interrogeait de nombreux témoins, mais ne mentionnait aucun nom. Le journaliste notait aussi un lien possible entre l'arrestation de Paul Lahenaie et la mort récente de Jean-Louis Gobeil, sans cependant aller plus loin. La Sûreté usait de discrétion, tant mieux. Et plus heureusement encore, le nom de Sarah ne figurait nulle part.

Le surlendemain, Paul Lahenaie ayant été formellement accusé du meurtre de Gobeil, les journaux, toutes tendances confondues, furent plus

bavards. Il était un entrepreneur relativement connu, autant dans le milieu culturel que dans le monde des affaires, et son inculpation fit un certain bruit. La Bourse stoppa dès l'ouverture les transactions des titres de Félicité, l'avocat de Lahenaie convoqua une conférence de presse où il affirma que son client serait facilement lavé de tout soupçon, qu'il s'agissait d'une autre manœuvre de la police qui n'hésite jamais à accuser des citoyens respectables pour masquer son incompétence. Et cetera, et je ne doutai pas un instant que l'avocat, lui, était extrêmement compétent. Mais il avait utilisé le qualificatif « respectable » et non pas « honnête ». Il savait dans quoi il s'était embarqué. Lahenaie était trop futé pour lui avoir dissimulé le moindre détail et compromettre la qualité de sa défense.

Et bien entendu, Bernard me passa un coup de fil. Quand j'étais allé chercher le rapport annuel de Félicité, j'avais commis l'indiscrétion de lui dire que je filais un propriétaire de galerie d'art. Les manchettes lui avaient mis la puce à l'oreille. Il ne fallait pas lire longtemps entre les lignes pour faire des rapprochements. Je promis de tout lui raconter au méchoui.

— Parce que tu viendras, finalement ?
— Eh oui, j'y serai.
— Brigitte sera contente. Toi aussi, je pense.
— En tout cas, je ne manquerai pas de conversation !

Chapitre

37

Conformément aux dernières volontés de Florent Cazabon, sa dépouille ne fut pas exposée. De toute façon, je ne serais pas allé dans un salon funéraire voir si la mort avait beaucoup altéré ses traits. J'envoyai cependant une carte de condoléances à Sarah, à l'adresse de Laval, et j'assistai aux obsèques. Je me joignis discrètement au cortège et me rendis avec les autres au columbarium.

Je cherchai Sarah du regard. Elle portait un tailleur noir. Une femme également vêtue de noir et dont le visage était couvert d'un voile lui tenait le bras. L'assistance était peu nombreuse. Je reconnus la voisine de Cazabon à Laval, l'infirmière ; elle avait les yeux gonflés par les larmes. Letour était là, seul, et vint se placer près de moi. Un conservateur de musée, apparemment un ami du défunt, déclama un bref éloge funèbre d'une voix *brisée par l'émotion* en consultant nerveusement ses notes, après quoi les gens se mirent à défiler devant Sarah. Elle frôlait de la paume les mains qu'on lui tendait et inclinait la tête, à la manière d'un automate du Grand Siècle. J'hésitai à faire la queue et, quand vint mon tour, elle me prit mollement les doigts d'une main moite. «Merci d'être venu, dit-elle. J'aimerais que tu m'attendes dehors.» Je suivis les autres à travers le dédale de murs creusés de niches et sortis. J'aurais aimé parler à Letour, mais il s'était éclipsé dès la fin de la cérémonie. Peu après, Sarah apparut, toujours

accompagnée de l'autre femme qui releva son
voile. Elle avait tous les traits de sa fille. Son ma-
quillage cachait mal qu'elle avait connu des
moments difficiles. Elle ne me parut pas de taille à
avoir fait beaucoup souffrir feu son ex-mari,
Cazabon.

— Je veux te présenter ma mère, dit Sarah.
*Mother, I'd like you to meet Alain Cavoure. He's a
friend.*

La mère de Sarah me tendit sa main gantée.

— *How do you do?*

— *How do you do?*

— Je suis maintenant chez papa, comme tu
avais compris, dit Sarah. J'ai reçu ta carte hier, je
te remercie. J'aimerais que tu viennes faire un
tour. Après-demain vers onze heures, ça te
conviendrait?

— Ça me fera plaisir, j'y serai. *Pleased to meet
you.*

La mère de Sarah me fit un petit sourire et je
m'éloignai. J'entendis les talons des deux femmes
sur le trottoir derrière moi, je me retournai une der-
nière fois et gagnai l'auto. Il faisait beau et très
chaud, le printemps avait définitivement franchi le
poste de Lacolle. J'appris en écoutant la radio que
nous venions de battre un record de chaleur datant
de 1942; quel réconfort de savoir qu'on pouvait
faire mieux en temps de paix qu'en temps de
guerre!

De retour à la maison, j'ouvris le carnet et
décapsulai mon plus beau stylo (un autre cadeau de
Brigitte, devrais-je préciser, qui ne quittait jamais
le bureau).

*Florent Cazabon est donc mort et incinéré. On
ajoute d'habitude dans les notices nécrologiques :
«Il laisse dans le deuil...» Je me demande qui il*

peut laisser dans le deuil. Sarah bien sûr, mais encore ? L'infirmière, je suppose, que j'ai vue aux funérailles et qui n'avait pas l'air solide sur ses jambes. Pas son ex-femme, elle est venue ici pour aider sa fille, non pour rendre les derniers hommages à son ancien mentor de mari qui l'a confiée aux médecins avant de passer chez les avocats. C'était Cazabon le cinglé, comme Lahenaie a dit. Mais cinglé rare : on a beau naître riche et détester la publicité, il faut être fendillé pour agir comme il l'a fait ! J'ai sans doute eu tort de le tenir responsable de la mort de Gobeil. Filature ou pas, et que Lahenaie ait su ou non qu'il était suivi, ses rapports avec Gobeil se seraient envenimés et il aurait vraisemblablement pris les mêmes décisions. Mais si Cazabon avait exercé son métier de façon normale, s'il avait été plus franc dans ses rapports avec Sarah, Lahenaie, Letour, moi et combien d'autres, cette histoire ne serait jamais arrivée, je n'aurais jamais entendu parler de Paul Lahenaie et je ne m'en porterais pas plus mal. Sarah aurait été moins malheureuse, Gobeil serait vivant et Cazabon lui-même poursuivrait tranquillement sa lente agonie. En tout cas, si j'avais eu à la naissance sa bonne fortune (à tous les sens du terme) et son talent, je me serais certainement moins compliqué la vie.

On m'a embauché pour filer un homme et débrouiller une sorte d'« énigme » et, après avoir été félicité, payé et remercié, mission accomplie, je suis assailli de questions qui normalement seraient élucidées si j'avais été de quelque utilité. Tous mes faits et gestes n'ont contribué qu'à exalter mon talent naturel pour les méprises, mon penchant à voir les choses sous l'angle de leur complexité, réelle ou factice, et à obscurcir davantage ce qui était déjà ténébreux. Comment et pourquoi ces

événements se sont-ils produits, quels étaient les mobiles de chacun, ai-je volontairement ou non empêché ou provoqué le pire ? Lahenaie est-il coupable ? Sera-t-il condamné ? Que de questions gravissimes, et demeurées entières, dans la tête d'un «détective» (et ancien chercheur, faut-il le rappeler) chargé de trouver les réponses. Ouimette a eu raison de me prendre en pitié !

Lahenaie a indubitablement commis une erreur d'une grossièreté effarante et dont il doit maintenant se mordre les pouces. Cependant, je ne pourrais dire à quel moment exactement il s'est fourvoyé. Dès les premiers jours où, m'ayant repéré, il a décidé de m'embobeliner, de me suborner carrément en m'invitant à la galerie, chez lui, au Crébillon ? En utilisant Sarah pour m'aveugler ? Lorsqu'il a décidé de faire supprimer Gobeil – du moins, de «l'avertir» ? Ou encore, et plus vraisemblablement, au point de départ, quand il s'est mis à machiner sa riposte aux projets de Cazabon, pour éviter le pire alors que le pire, l'ignorait-il donc, est rarement ce que l'on pense ? Tout le reste découle effectivement de cette monumentale faute de jugement. Pourtant la situation n'était pas encore perdue, il aurait pu se raviser à temps, ne pas pousser ses intentions jusqu'à leurs ultimes conséquences, manquer au moment crucial de sauvagerie. Sa cupidité a néanmoins eu le dernier mot – ou plutôt le pénultième, la justice n'ayant pas encore dit le sien. Le personnage et le comportement de Lahenaie me laissent pantois. Mais où donc s'est-il si royalement trompé, pourquoi a-t-il pris d'aussi mauvaises décisions sous l'impulsion de craintes si mal fondées, si aisées à démentir ? On parle constamment de l'ère des communications : n'aurait-il pas pu passer un coup de fil à Cazabon, quitte à avoir l'air un peu

trop curieux? Il aurait assurément paru moins curieux au téléphone que dans le box des accusés.

L'affaire est pratiquement classée, l'enquête suit son cours et je n'y comprends toujours rien. Comme dans la vraie vie qui nous passe sur le dos, et nous en dessous on rit ou on gémit sans une once d'intelligence. Enfin, Sarah a été assez bonne pour me le faire comprendre, j'aime la vie plus que je ne le dis, et une filature sort quand même de l'ordinaire. J'ai travaillé tout croche, mais avec application, après dix jours je devrais comprendre au moins une parcelle d'un début de vérité. *Ora niente e nulla!* C'est malsain, Alain, malsain!

En dépit des flatteries et des félicitations de Letour, il faut conclure que j'ai échoué. J'ai agi comme l'amateur que j'étais, ou plutôt je n'ai pas agi. Dans les bons romans policiers, les détectives actionnent les leviers de l'intrigue, provoquent les aveux et les dénouements (même Maigret, malgré l'écran de fumée de sa pipe, ne faisait pas autrement) et à la fin du livre, le lecteur sait ce qui est arrivé, qui a fait quoi et dans quel but. Bon, j'ai grappillé quelques éléments de solution (grâce à l'incompréhensible collaboration de Lahenaie, en bonne part), mais j'ai surtout frappé en tout sens, sans direction, n'échafaudant rien sinon des hypothèses fantaisistes, épaté par mon agitation, par mes «lueurs d'intelligence», qui en réalité m'éloignaient bien plus qu'elles ne me rapprochaient du but: pressentir les saletés qui se préparaient sous mes yeux et si possible les prévenir. En un mot, j'ai été incompétent. Pis encore, inepte: alors que tout est terminé, même pas fichu de comprendre. Je me demande si je sors de cette expérience enrichi ou appauvri.

Après-demain, je reverrai Sarah. Dans deux semaines, je reverrai Brigitte. J'espère que je dormirai bien la veille du méchoui.

Je passai par derrière. Sarah m'attendait sur le perron. Elle portait un épais chandail de coton rouge dont elle avait roulé les manches et un jean noir. Je la voyais pour la première fois sans maquillage et je la trouvai encore plus belle ainsi, malgré les cernes sous ses paupières et ses yeux rougis. Je pensai qu'elle avait pleuré ou mal dormi mais son sourire fut sincère.

— Ça va? demandai-je. Tu as passé une bonne nuit?

— Meilleure que je ne croyais. Je me suis levée tard.

— Ta mère n'est pas avec toi?

— Elle n'a pas voulu venir ici, elle loge à l'hôtel. Cet après-midi, elle m'emmène m'acheter une voiture, puis nous passerons la soirée ensemble. Elle repart demain. Je peux te servir quelque chose, une bière, du vin?

— Je vais attendre pour le vin, je prendrais plutôt une bière.

Elle sortit deux bouteilles du frigo et deux chopes.

— Si tu permets, je préférerais un verre, lui dis-je.

Elle sortit deux flûtes, les remplit et m'en tendit une.

— Tchin-tchin! dit-elle.

— Tchin-tchin!

Je regardai autour de moi. Près de l'entrée se trouvait une salle de bains et la cuisine donnait sur

une salle à manger garnie de magnifiques meubles anciens. Et le «message» de Lahenaie m'occupait l'esprit. Aurais-je l'occasion de le transmettre, devais-je le transmettre? Je n'en étais pas du tout sûr.

— Tu veux voir la maison?

— Oui, s'il te plaît.

Le rez-de-chaussée comprenait la cuisine, la salle à manger, un vaste salon et une petite pièce attenante.

— Ce réduit ne renferme que de la vaisselle, me dit Sarah. Papa était un collectionneur passionné de belle vaisselle, il en a acheté toute sa vie et il n'a jamais appris à se faire cuire un œuf sans crever le jaune!

Le mobilier se composait uniquement d'antiquités de qualité exceptionnelle. Je fus étonné par la présence de bergères Empire et de consoles victoriennes chez un peintre aussi résolument moderne que Cazabon, puis je me rappelai que chez Lahenaie aussi, marchand d'art contemporain, la plupart des meubles étaient anciens. Mais chez Lahenaie, les murs étaient tapissés de vieux tableaux, de gravures, de dessins, alors que chez Cazabon ils étaient presque nus. La vue de ces beaux meubles me rappela une blague que j'avais entendue récemment à la radio et, sachant qu'elle aimait les histoires, je la racontai à Sarah. C'était l'histoire d'un type qui retourne chez un antiquaire et qui demande s'il reste un lit Louis XIV, parce que le lit Louis XIII qu'il a acheté la veille est un peu court, ses pieds dépassent. J'avais trouvé l'histoire drôle, mais peut-être l'avais-je mal racontée, peut-être Sarah n'était-elle pas d'humeur à rire, elle eut un petit grognement sans conviction et m'entraîna au salon. Où j'avisai la chaîne stéréo dont j'avais

toujours rêvé. Je ne pus m'empêcher d'inspecter :
une table Mitchell montée avec ce qu'il y avait de
plus perfectionné sur le marché, un ampli à
l'avenant, un lecteur au laser Nakamishi dont je
connaissais le prix exorbitant, des enceintes Klipps
– et à peine une vingtaine de disques compacts,
c'était affligeant !

— Le pire, me dit Sarah, c'est qu'il n'écoutait
presque plus jamais de musique. Quand j'étais
jeune, il y avait toujours de la musique, du Mozart,
beaucoup de Bach, du Schubert aussi, qu'il
adorait, il aimait la musique allemande et l'opéra.
Et ces derniers temps, il écoutait une petite radio
AM en haut qui s'allume automatiquement avec
les lumières, pas assez fort pour qu'on comprenne,
c'était juste un bruit en sourdine.

— Oh ! que c'est beau, ça !

Je montrai un petit tableau sur le mur opposé à
la chaîne stéréo et m'approchai. C'était un Leduc,
ravissant, merveilleusement composé. Une jeune
femme berçait un petit enfant dans son ber.
L'unique bougie répandait une lumière ambrée
dont Leduc avait tiré le plus bel effet. La mère
tenait dans son giron un ouvrage de broderie, sa
bouche était entrouverte, on pouvait penser qu'elle
chantait doucement.

— Papa avait beaucoup d'admiration pour
Leduc, dit Sarah. Il aimait son souci de la per-
fection, sa modestie, sa solitude. Ce tableau est un
souvenir d'enfance, il lui vient de sa mère qui
l'avait acheté directement de Leduc, il a grandi
avec. Moi aussi, en fait. Viens, je vais te montrer
l'atelier.

Nous passâmes à l'étage, occupé par les cham-
bres, gravîmes un petit escalier en colimaçon et
pénétrâmes dans un grenier étonnamment haut.
Quelques secondes après que Sarah eut touché

l'interrupteur, j'entendis en effet le marmottement de la radio, capable de nous apprendre ce qui se passait dans le monde à peu près autant qu'un sifflement de tuyauterie. C'était un vieux Philco orange datant du néolithique, à cadran circulaire et à lampes qui doivent se réchauffer, comme on en voit dans les marchés aux puces (de moins en moins), contrastant assez vivement avec la chaîne stéréo en bas. À l'exception des cabinets dont la porte était ouverte, l'atelier occupait toute la surface du grenier. Du côté sud, opposé à la route, de très larges fenêtres coulissantes ouvraient sur une balustrade.

— Papa a fait remonter le plafond et percer les fenêtres quand il a acheté la maison, expliqua Sarah. Pour la lumière, mais aussi pour sortir les tableaux. Les grands formats ne passaient pas dans l'escalier, il les descendait par ici. Tu as vu, il a installé une poulie comme sur les maisons d'Amsterdam. C'est la première fois que j'entre ici depuis que je suis revenue, je ne voulais pas monter toute seule… Es-tu déjà allé en Hollande ?

— Eh ! j'y étais justement l'automne dernier. Il a plu sans arrêt.

Sarah ne me posait pas cette question pour me faire savoir qu'elle avait voyagé, elle luttait contre le malaise que lui inspirait l'atelier de son père. Je lui racontai donc en long et en large mes déboires de touriste transi, rien ne soulageant la tristesse comme la compassion. Brigitte et moi devions aller en Europe l'été précédent, et elle avait choisi ce moment parfaitement indiqué pour déménager chez Claude. Alors j'avais quitté l'Institut et, par dépit, j'étais parti seul à l'automne, parcourant les Pays-Bas et l'Allemagne. À Amsterdam, j'étais retourné jour après jour au Rijksmuseum (c'était couvert et chauffé), j'avais vu le Mauritshuis de la Haye et les Frans Hals à Haarlem, j'avais visité

Cologne, Francfort et Munich et admiré en trois semaines une partie appréciable de l'œuvre de Vermeer. Dans ma vie, j'avais vu dix-neuf Vermeer et je continuais le combat, ajoutai-je – Sarah avait besoin d'être «divertie» et comme je n'avais pas de succès avec mes histoires drôles... En effet, j'avais remarqué à Amsterdam ces treuils auxquels elle avait fait allusion.

Mon récit de voyage fit son effet. Sarah rit lorsque je lui racontai comment, alors que je prenais du haut d'un pont une photo de l'Amstel sous la pluie, une rafale venue de la mer du Nord m'avait arraché le parapluie des mains; dans une première photo, on voyait mon parapluie dans les airs, dans une deuxième, il ne formait plus qu'une petite tache noire sur le pont d'une péniche qui descendait la rivière. Puis elle me fit faire le tour de l'atelier. Le long des murs étaient appuyés de grands tableaux montés dont on ne voyait que l'endos. Et entre tous ces versos, face à une faîtière, un recto accroché, splendide, un immense Riopelle de grande époque qui flamboyait sous le soleil. Les innombrables petits rectangles de toutes les couleurs étaient traversés de grandes artères blanches et jaunes, on aurait dit la photographie d'une grande ville prise d'un satellite. Un mois plus tôt, un Riopelle, qui ne devait pas être de meilleure facture, avait été adjugé à Paris pour près de cinq millions de francs. Celui qui était devant moi appartenait maintenant à Sarah. J'avais du mal à me mettre dans la tête qu'à vingt et un ans, la jeune femme en jean et espadrilles qui me faisait visiter l'atelier de son père était plusieurs fois millionnaire.

— Ton père en avait beaucoup, des tableaux comme ça? lui demandai-je. Un Riopelle ici, un Leduc en bas, et quoi d'autre encore?

— Dans le bunker, il en a une petite collection.

— Comme quoi, par exemple?

— Mon Dieu, un Morrice et un Clarence Gagnon qui lui viennent de sa mère comme le Leduc, il en a gardé quelques-uns. Puis un petit Pollock, un Motherwell, je pense, un beau Pellan aussi, des choses achetées dans le temps pour une bouchée de pain. Souvent ils se faisaient des échanges entre eux, c'est moins impressionnant que tu penses. Papa a connu Riopelle à Paris à la fin des années 40. Riopelle connaissait déjà le milieu, il était arrivé un peu avant lui et il l'a aidé, mais papa avait des sous, disons que les bons services ont dû être mutuels. Ce tableau est là au même endroit depuis des années. D'ailleurs, il aurait sérieusement besoin d'un nettoyage, c'est une des choses dont je veux m'occuper prochainement.

Une autre toile était calée contre l'établi; seule la partie supérieure était peinte, dans une variété de verts et de roses éclatants, l'autre moitié étant couverte de méplats ocreux évoquant le corps allongé d'une femme. Sur un chevalet était un portrait inachevé que je regardai attentivement.

— Eh oui, un portrait! dit Sarah. Depuis deux ans, papa s'était mis au portrait. Entre 75 et 85, il a travaillé comme un fou, il a fait je ne sais pas combien de tableaux, la boucane lui en sortait par les oreilles, puis autour de la soixantaine il s'est arrêté. Pendant trois ou quatre ans, il montait à l'atelier tous les jours, mais il ne voulait plus que personne y mette les pieds, il ne me parlait plus de ses journées et il détruisait quasiment tout. Il disait qu'il se copiait, il ne se passait plus rien, il enviait justement Riopelle qui avait trouvé une nouvelle manière. C'est loin d'être aussi bon, ses noir et blanc, ses oiseaux, disait-il, mais au moins il se passe quelque chose, Riopelle se force, il se redoute, il continue de penser. Et tout à coup papa

s'est mis à faire des portraits, à utiliser des modèles, il n'avait presque jamais fait ça de sa vie et il s'est jeté là-dedans comme s'il venait de découvrir le chocolat. Il a fait quatre portraits de moi l'année dernière, ils sont dans le bunker. Elle, c'est Anne, l'infirmière, la voisine d'à côté. Elle était aux funérailles, tu as dû la voir.

— Oui, je l'ai reconnue, je lui avais déjà parlé une fois.

— Elle était triste, pauvre elle. Elle posait pour lui, elle venait avec son bébé, je pense aussi qu'il y avait des petits à-côtés, tu vois ce que je veux dire. Papa a toujours été sauvage, mais il aimait beaucoup les femmes. En tout cas, Anne, il l'aimait bien.

Sarah toucha le chevalet, promena ses doigts sur le bois. À quelques pieds du portrait se trouvaient un fauteuil dans lequel Anne Soulière avait dû s'asseoir, le tabouret sur lequel elle avait peut-être posé les pieds. Sarah prit un fusain sur la tablette, le roula dans sa main, marcha jusqu'aux fenêtres en frottant ses doigts sur son jean. Elle appuya les paumes contre la vitre et resta quelques secondes sans bouger.

— Descendons, dit-elle en se retournant, ça me donne le cafard.

Ses yeux étaient mouillés. Je m'approchai, mais elle s'esquiva et m'indiqua l'escalier.

Elle me précéda et je refermai l'atelier. En bas, elle se tourna et dit avec une colère qui me surprit : «Ce n'est pas la mort de papa, il allait mourir de toute façon et je ne pense même pas qu'il aurait attendu la fin. Quand il a décidé de mettre de l'ordre dans ses affaires, il avait une idée derrière la tête. Mais c'est tout le reste ! Pourquoi est-ce qu'il a fait ça ?»

Je compris qu'elle parlait de Lahenaie.

— Ah ! allons manger ! ajouta-t-elle en balayant l'air de la main, comme pour me dispenser de chercher une réponse. Tu veux m'aider à faire une salade ?

— Je m'en charge. Tu devrais mettre un disque.

— Bonne idée. Il n'y a pas grand-chose, dit-elle, du pain, du fromage, des légumes, fouille dans le frigo. Je ne suis pas encore habituée à me faire à manger pour moi toute seule.

Elle alla au salon et j'ouvris le frigo. J'entendis les premières mesures de la *Sonate à Kreutzer* de Beethoven, puis le début d'une chanson de Bernard Lavilliers, de nouveau une pause et enfin un air distinctement brésilien.

— Ça va, la musique? demanda-t-elle en pénétrant dans la cuisine.

— Parfait. Qu'est-ce que c'est?

— L'*Opera de Mallandro* de Chico Buarque.

— Tu aimes ou tu n'aimes pas Lavilliers? Tu as changé d'idée…

— J'aime beaucoup, mais ça ne me tente pas d'écouter des chansons tristes. Des chansons où je ne comprends rien, c'est idéal. Tu as tout trouvé?

— Mais oui. J'ai sorti le vin, à toi de le déboucher.

Sarah trancha la capsule, sans l'enlever, et enfonça habilement la vis. Elle était jeune, mais elle savait jouer du tire-bouchon. Elle faisait aussi visiblement un effort pour être gaie. J'entendis un «pop!» prometteur, elle approcha son nez du goulot et huma.

— Hmm, fit-elle, vivement deux verres! J'adore le Gewürztraminer.

La voyant de bonne humeur, je lui fis ma demande : «Sarah, il y a une chose qui me ferait plaisir par-dessus tout. J'aimerais que tu me joues quelque chose avant que je parte.

— Au violon?

— Mais oui! Vraiment, n'importe quoi, un morceau à ton choix.

— On verra, je ne te promets rien. Je n'ai pas touché à mon violon depuis trois jours.»

— Oui, je veux en parler! dit Sarah. Comment a-t-il pu me faire ça? Non, pas *me* faire ça, au fond je n'avais aucune importance. J'étais un pion comme M. Gobeil, il s'est servi de moi, pas plus.

Inévitablement, nous étions revenus sur le sujet. Au début, Sarah était relativement joyeuse, elle avait sorti des huîtres fumées, des biscottes, du pain, des fromages, des marinades, des charcuteries; elle n'avait rien à manger, avait-elle dit, et à la fin la table était couverte de bols et d'assiettes. Nous avions parlé de son déménagement prochain à New York, du mobilier de la maison, elle m'avait dit qu'une fois elle avait accompagné son père chez Riopelle et que lui aussi aimait Leduc, car il en avait un très beau chez lui. «C'est une nature morte avec un violon, je n'ai pas pu faire autrement que de le remarquer.» Peu à peu, cependant, son visage s'était assombri, elle avait glissé quelques allusions sarcastiques à Lahenaie, puis elle avait laissé tomber même l'ironie: «Il m'a menti tout le long, et moi je l'ai cru.»

— Ne pense pas ça. Quand j'ai parlé à ton père, il m'a dit qu'un jour tu rencontrerais un autre homme, à New York par exemple, et que tu finirais par quitter Paul. Je ne veux pas entrer dans les détails, mais d'après moi, Paul avait toutes les raisons de le croire lui aussi. Comment savoir, il s'est peut-être imaginé que tu n'apprendrais jamais

rien, il a peut-être espéré que tu continuerais de l'aimer aussi longtemps que possible.

— Mais lui l'aurait su ! Serais-tu capable, toi, de dire « je t'aime » à une femme, de la serrer dans tes bras, de lui apporter des roses et des tulipes en sachant que tu as tué son père ?

— Paul n'a pas tué ton père !

— Non ? Et il ne l'a pas trahi non plus, et il ne m'a pas trahie, moi ?

— Écoute-moi bien, Sarah. Je ne savais pas si je devais t'en parler, mais je pense que ça vaut mieux. J'ai vu Paul à la galerie le jour de son arrestation et il m'a transmis un message pour toi. Il m'a demandé de te dire qu'il ne s'était jamais servi de toi, il voulait que tu le saches. Il m'a dit qu'il ne s'était jamais raconté d'histoires, mais qu'il t'aimait. Je pense que s'il a un seul regret aujourd'hui, c'est envers toi.

Sarah se mit alors à pleurer comme je n'avais jamais vu quelqu'un pleurer, comme je ne croyais pas qu'il fût possible de pleurer, même après le départ de Brigitte. La déloyauté de Brigitte, il est vrai, n'avait rien eu de comparable à la perfidie de Lahenaie. Je regardai Sarah sans rien dire pendant un moment puis me levai et lui apportai une boîte de mouchoirs. Je ne cherchai pas à la consoler : depuis mon arrivée, elle était au bord d'une crise de larmes, je la laissai pleurer tout son saoul. Elle saisit une poignée de mouchoirs, enfouit la tête dans ses bras et s'abandonna dans ses sanglots. Quand ses pleurs devinrent moins violents, je mis doucement mes doigts sur sa nuque. Elle releva la tête, se redressa péniblement et tituba vers la salle de bains. À travers la porte entrebâillée, j'entendis l'eau couler longtemps et, lorsqu'elle reparut, les cheveux sur ses tempes et son front étaient mouillés. Son visage, quoique rougi, était calme.

Elle revint à la table et prit une grande gorgée de vin.

— J'aurais envie de boire comme du gazon et je ne peux même pas, dit-elle, ça me rend malade et je me sentirais encore plus moche. De toute façon, je rencontre maman tout à l'heure. Tu peux me donner un pouce jusqu'en ville?

— Bien sûr.

— Je ne veux pas prendre la voiture de papa, je risque de revenir avec la mienne.

— Pourquoi ne gardes-tu pas la sienne tout simplement?

— Sa Mercedes est un paquet de trouble, il ne l'a jamais entretenue. Il s'en servait pour aller à l'épicerie, pas plus.

— Je la prendrais, moi…

— La veux-tu?

— Non, non, je n'étais pas sérieux… On part quand tu veux.

— Je m'excuse pour tout à l'heure. Je ne voulais pas pleurer, mais c'est plus fort que moi, je pleure tout le temps. Je ne sais même pas pourquoi, j'ai tellement de raisons que je ne me pose plus la question, j'ai juste hâte que ma mère parte pour que je puisse dormir.

— Ah! quand Brigitte est partie, j'ai pleuré, je ne peux pas te dire. Si tu veux un conseil, va te chercher des somnifères. Tu verras, c'est une invention extraordinaire. Je peux aussi te dire une platitude que j'ai beaucoup entendue dernièrement : le temps est un bon ami. Tu pars pour New York, il va t'arriver tellement de choses tout à coup que tu vas trouver la vie plus facile, tu vas oublier. Dis-toi que dans quelques mois, ça va être fini.

— Oh! je le sais, mais je n'arrive pas à le sentir! J'ai hâte de pouvoir penser à autre chose.

Écoute, il faut y aller bientôt, j'ai dit à maman que
je serais là vers trois heures, et le temps de se
rendre... Avant-hier je t'ai invité et après elle m'a
convaincue que j'avais absolument besoin d'une
voiture. De toute façon, elle-même risque d'être en
retard, à midi elle rencontrait une amie qu'elle n'a
pas vue depuis dix ans. Mais avant, tu veux que je
te joue quelque chose.

— Je te le demandais comme ça, ce n'est pas
nécessaire.

— As-tu peur de te faire écorcher les oreilles?

— On ne peut rien te cacher! Mais non, je ne
veux pas que tu te sentes obligée, je comprendrais
si ça ne te tente pas.

— Au contraire, ça me ferait du bien. Aide-moi
à ramasser.

Replongée dans les aspects pratiques de la vie
(débarrasser la table, mettre les aliments au frigo),
Sarah se rasséréna.

— Je reviens tout de suite, dit-elle.

Elle monta à l'étage, j'entendis ses pas au-
dessus de moi, puis elle reparut au pied de
l'escalier avec son violon. Elle traversa au salon et
je l'y suivis. Elle ouvrit l'étui, sortit l'instrument et
pinça les cordes. Elle eut une petite grimace.

— Ouille! Comme je t'ai dit, je n'y ai pas tou-
ché depuis trois jours et ça paraît! J'en ai pour une
minute.

Je m'assis sur le divan et regardai Sarah accor-
der son violon. Peu à peu, son visage se trans-
forma; les traces de fatigue s'estompèrent, sa
mâchoire se durcit sur la mentonnière, elle ferma
les yeux. Elle fit quelques gammes, quelques ar-
pèges, ajusta une dernière cheville, écarta légère-
ment les pieds et dit: «Bach, allegro de la *Sonate
en la mineur*.»

Elle respira profondément, agita les doigts de la
main gauche, posa l'archet au-dessus des cordes et
tout à coup le salon fut rempli de doubles croches.
Je me redressai sur le divan, posai les coudes sur
les genoux, désireux à la fois de la regarder et de
fermer les yeux, alternant de l'un à l'autre. Sous
ses doigts, l'allegro de Bach évoquait une sorte de
mouvement perpétuel, elle l'avait pris à une allure
folle, et pourtant le phrasé était impeccable, d'une
remarquable clarté, elle en faisait parfaitement
ressortir l'équilibre et la construction. Oh! Sarah
avait un beau talent! Trop vite, les quatre dernières
notes laissèrent planer comme des points de sus-
pension dans l'air et il y eut le silence.

— C'était admirable, dis-je.

— Merci.

— C'est moi qui te remercie. Pourquoi as-tu
choisi ce morceau, il y a une raison?

— Parce que je le joue bien, répondit Sarah, je
voulais t'impressionner!

— Eh bien, je le suis.

— Sérieusement, c'est vrai que je le joue bien,
j'ai joué la sonate à mon récital, je la connais par
cœur. Chaque fois que je joue l'allegro, j'entends
Bach qui me dit : «La vie continue.» J'avais be-
soin de l'entendre aujourd'hui. Il y a une telle
énergie, on a l'impression d'être emporté par un
grand coup de vent, je fais confiance aux notes. Et
il y a une autre raison : les dernières notes me
rappellent le thème de l'*Art de la fugue*, B-A-C-H.
Je déteste l'analyse, mais je trouve que la finale est
signée, comme si Bach avait essayé une première
fois d'écrire son nom avec des notes, avant de le
faire carrément à la fin de sa vie, tu vois ce que je
veux dire?

Dans le hall, Sarah cueillit son sac, vêtit un
manteau et sortit ses clefs. En refermant la porte,

elle me demanda : « Tu voudrais voir le bunker ? »
Elle montra d'un geste de la tête le hangar de
Cazabon.

— J'aimerais bien voir de quoi il s'agit. Tu ne
seras pas en retard ?

— Tu conduiras plus vite… Je veux te faire une
surprise.

Depuis le temps que ce fameux bunker m'intri-
guait ! À cause des tableaux qu'il renfermait, mon
« plan de carrière » avait pris un tournant plutôt
imprévu et j'avais bien mérité le droit, en fin de
compte, de pénétrer dans le sanctuaire.

Sarah fit jouer des clefs dans deux serrures
suffisamment massives pour embêter sérieusement
des cambrioleurs professionnels (même dans un
film à chalumeau) et poussa la porte blindée, qui
glissa sur ses gonds sans produire le grincement
sinistre auquel je m'attendais. Elle appuya sur des
interrupteurs et des rangs de néons s'allumèrent
successivement. Je n'avais pas pensé que le
bâtiment, plus profond qu'il ne semblait de la
route, pût être aussi vaste. On se serait cru dans
une réserve de musée : d'innombrables tableaux,
de grandes dimensions pour la plupart, s'entas-
saient les uns contre les autres, divisés en trois
groupes. Sarah m'expliqua : « Les tableaux du
fond ne sont pas encore triés, on va finir durant
l'été. Ceux-là, papa voulait les détruire, et à droite,
ce sont les tableaux inventoriés et photographiés.
Tu vois la quantité ! » Sur un mur, entre deux
cadrans, une aiguille marquait imperceptiblement
un tracé sur un ruban hygrométrique. À côté était
posée une boîte munie de clignotants rouges et le
plafond était constellé de gicleurs en cuivre.

Sarah s'avança vers un groupe de petits tableaux
entassés sur un comptoir à côté de l'hygromètre et
se mit à les examiner un à un, se tenant sur le bout

des pieds car ils étaient tournés face contre le mur.
La voyant étirer le cou, je songeai à Jean-Louis
Gobeil. Lui aussi avait posé les mains sur ces
tableaux, il les avait étudiés, comparés, évalués, il
avait vécu une dizaine de jours en leur compagnie
et il était tombé sous le charme ; les chiffres lui
avaient tourné la tête et, faisant une funeste erreur
de calcul, il n'avait pas vu que la somme se
rapprochait dangereusement du Grand Infini. Sa
faute lui avait coûté cher et le sort avait laissé à
Solange Garceau le soin de l'expier.

Sarah reprit son examen en sens inverse, exa-
mina attentivement deux tableaux, hésita un mo-
ment puis en sortit un du rang.

— Je te l'offre, dit-elle. Quand tu penseras à
moi, tu te rappelleras que j'ai aussi des bons côtés.

Je levai des mains de plomb pour saisir la
peinture qu'elle me tendait. C'était un portrait, de
facture plutôt moderne, certes, mais je reconnus
facilement les traits de Sarah, l'éclat de ses yeux,
son sourire des meilleurs jours. Je me souvins
comme elle avait été jolie lorsqu'elle avait ri à la
cafétéria de l'université. Je tenais le portrait à bout
de bras, n'osant l'accepter.

— Sarah, es-tu consciente de ce que ça vaut ?
Un portrait de sa fille par le peintre qui n'a jamais
fait de portraits. En plus il est magnifique, il est
signé, je pourrais le vendre et vivre agréablement
pendant longtemps…

— Mais si, ne fais pas le difficile ! C'est un
beau portrait, mais il y en a un autre dont je ne me
séparerai jamais. Tu veux voir ?

Elle retourna au comptoir et sortit un autre
tableau. Le deuxième portrait, remarquable effecti-
vement, évoquait les Tahitiennes de Gauguin par
la simplicité du dessin et sa palette riche, auda-
cieuse. Sarah ne tenait pas un panier de fruits, mais

un violon sous son menton, elle fermait les yeux et néanmoins tout son visage dégageait une impression de ferveur intense. Les formes étaient cernées d'un trait noir, on pouvait presque voir l'archet glisser sur les cordes.

— Papa faisait beaucoup de lectures sur le portrait à l'époque, dit-elle. Ce jour-là, il m'a demandé de me déshabiller pour poser. Il disait que lorsque le corps est nu, le visage est plus vrai, plus lumineux. Il a souvent utilisé le procédé avec Anne. Tu vois ici, il a ajouté le col après en changeant à peine les couleurs, juste une petite ligne de mauve pour l'ombre de la blouse. J'étais gênée, papa aussi je pense, mais le résultat lui a donné raison. Alors fais-moi plaisir, prends celui que je te donne, dis merci et ne discute pas. Je te demande seulement de ne pas le vendre tout de suite !

— Promis, dis-je, j'attendrai que les prix montent. Mais je cherche encore tes mauvais côtés.

Chapitre

40

En voiture, Sarah tendit le bras et alluma la radio. Je roulai jusqu'à l'autoroute puis je baissai le volume.

— Sarah, j'ai quelque chose à te dire. Je ne sais pas si on se reverra, tu t'en vas à New York, aujourd'hui j'ai une chance et j'en profite. Une fois, je t'ai parlé de Brigitte. Quand elle m'a quitté, j'étais sûr que je la haïrais jusqu'à la fin de mes jours, j'étais rempli de rage. Puis je t'ai connue et tout à coup ma rage est disparue, je ne sais pas par quelle magie. En fait, ça se préparait depuis longtemps, mais je m'obstinais à penser que j'avais une écharde cousue dans le cœur. Aujourd'hui je m'aperçois qu'elle est partie et c'est beaucoup à cause de toi. Je te le dis sans arrière-pensée, je veux seulement que tu saches que tu m'as rendu service, même sans le savoir, je suis heureux de t'avoir rencontrée et je ne t'oublierai pas…

— Merci de me l'avoir dit. Ça me fait du bien.

— Moi aussi. Je vais la revoir dans deux semaines, à un méchoui chez un ami commun. J'ai hâte de voir comment ça va se passer…

Il y eut un silence, nous fîmes semblant d'écouter à la radio les prévisions de la météo que nous entendions à peine.

— Je te corrige sur un point, par exemple, reprit-elle. Rien n'empêche qu'on se revoie. Je ne pars pas avant septembre, il faut terminer le travail dans le bunker, il y a la succession à régler. Lucien

Letour va m'aider, mais je serai ici jusqu'à l'automne. On peut s'appeler, aller faire un pique-nique. Non ?

— Je ne demanderais pas mieux ! Il faut aussi que je t'avoue, si tu avais mon âge la situation serait différente et je ne t'aurais pas dit ce que je viens de te dire. En tout cas, certainement pas de la même façon. J'aurais beau jurer que je n'ai pas d'arrière-pensée, je ne me croirais pas moi-même.

— Quel âge as-tu ?

— J'ai trente-cinq ans. Mais je m'en vais sur mes trente-six !

Sarah partit à rire.

— Tu n'en as pas l'air. Je t'en donnais trente-deux, trente-trois.

— Tu es bonne pour moi ! Changeons de sujet. Quelle sorte de voiture veux-tu acheter ?

— Une Mazda. Maman en a une et elle veut que j'achète la même. Une Mazda sport, pour me rajeunir comme elle ! Tout ce que j'aurai à choisir, c'est la couleur !

Je remontai le volume de la radio et nous écoutâmes Céline Dion chanter une chanson sur les objets de sa chambre.

— J'aime bien cette chanson, dis-je. Ça m'émeut chaque fois quand elle chante «Toujours, toujours, toujours».

— Franchement, Céline Dion ! dit Sarah, me lançant un regard narquois.

— On ne va pas encore s'obstiner sur la musique, hein !

— Certainement pas. Une autre fois !

Les paroles étaient fleur bleue, sans doute, mais si Sarah n'avait pas été là, j'aurais augmenté le volume.

— Sarah…

— Oui.

— Il y a une question qui me chicote encore. Pourquoi est-ce que Paul m'a invité au Crébillon, puis à aller manger à la maison ? Il savait que je représentais un danger. Pourquoi a-t-il voulu que je passe des soirées avec vous, que je voie les Mathieu ?

— Pfff... Tu t'en es rendu compte, il ne me consultait pas tellement. Je lui en ai parlé, remarque, il m'a dit que ça serait drôle. Je pensais la même chose, alors je n'ai pas insisté. Paul avait cette habitude : quand il rencontrait quelqu'un de sympathique, il l'invitait tout de suite à la maison. Et il t'a trouvé sympathique. Curieusement, il connaissait des tas de gens, il avait des relations partout, mais il ne fréquentait pas beaucoup de monde, il était solitaire. Papa disait que c'était à cause de ses origines, moi je ne suis pas sûre.

— Sympathique tant que tu voudras, la situation était quand même inquiétante pour lui. Tu n'as pas la moindre idée ?

— Il ne m'a rien dit. Peut-être voulait-il se protéger, te protéger, il... il s'est organisé pour que... Ah ! je ne sais pas, c'est à lui qu'il faut le demander, je ne veux plus en discuter !

— Pardonne-moi, je n'aurais pas dû en parler. Ne te fâche pas. J'essaie de comprendre alors que ça ne sert plus à rien.

Je posai ma main sur la sienne et elle se força à sourire.

Je déposai Sarah devant l'hôtel où sa mère, si elle n'était pas en retard, l'attendait.

— Au revoir, dis-je, et bons achats !

— Je vais faire un seul achat, une bagnole.

— Il y a les options, n'oublie pas !

— Je les prendrai toutes, juste pour perdre moins de temps. N'oublie pas, je suis toute seule là-bas, je vais m'ennuyer. On s'appelle ?

— Juré ! Tout à l'heure tu parlais d'un pique-nique, je t'ai entendue. On pourrait même jouer une partie de croquet !

Je la suivis des yeux (me rappelant que pendant un temps, *j'avais été payé* pour faire cela) et bien sûr elle se retourna avant de franchir la porte qu'un portier venait d'ouvrir. En regardant dans le rétroviseur, je vis son portrait posé sur la banquette arrière. Alors là ! Pourquoi me donner son portrait ? Que pouvais-je représenter dans sa vie, sinon un gêneur embauché pour la filer, quelqu'un de trop ? Or Sarah venait de proposer un pique-nique et, pour témoigner de sa bonne foi, elle m'offrait (*me donnait !*) un tableau qui valait une fortunette. J'eus beau me trifouiller les méninges, je ne trouvai pas la moindre explication. Le premier imbécile venu aurait dit qu'elle m'avait trouvé de son goût, mais évidemment il n'en était rien. Ces choses se devinent et je n'avais jamais eu le sentiment que ma présence la mettait en émoi. Sarah devait être populaire à l'école, elle avait certainement de bons amis ; si elle tenait absolument à se montrer généreuse, pourquoi ne pas donner ce portrait à l'un d'entre eux ? Elle avait agi sur un coup de tête et j'espérai qu'elle ne regretterait pas son geste un jour.

Quant à l'auteur du portrait, c'était un numéro hors série, pas de doute possible. Quand Sarah avait allumé dans le hangar, j'avais été estomaqué à la vue de tous les tableaux qu'il renfermait, des milliers de mètres carrés de toile couverte de peinture. Dans *Hannah et ses sœurs* de Woody Allen, Max von Sydow avait cette réflexion ulcérée : « Je ne vends pas au mètre carré. » Eh bien, on eût dit que Cazabon peignait et conservait au mètre carré. Un psychanalyste y aurait vu une fixation ou une

régression au stade anal, je n'y voyais qu'une sotte extravagance.

Un artiste passe sa vie entière à recouvrir des toiles de couleurs, et il les cache dans un hangar de ciment dans sa cour – non parce qu'il fait des croûtes : quand il daigne laisser voir une œuvre, les collectionneurs et les meilleurs musées se l'arrachent. Comme s'il avait honte. Mais de quoi ? De son talent, de son métier ? De son argent ? Eh ! Cazabon était probablement incapable d'éprouver un tel sentiment. Quelle que fût l'abondance de ses neurones, il m'avait paru entièrement dépourvu des synapses de la honte. En guise d'ultime source d'éclaircissement, j'emportais un de ses derniers tableaux, le portrait de sa fille peint dans des circonstances pour le moins étonnantes (au risque de paraître plus puritain que je ne suis, on a beau «lire des livres» sur l'art du portrait, de là à demander à sa propre fille de se dévêtir, il y a du Lewis Carroll là-dessous).

Je suivrais le procès de près. Si je n'avais pas trouvé d'emploi (les assises criminelles étant expéditives comme on le sait), j'assisterais aux audiences. Qui sait, j'apprendrais des détails fort intéressants, j'obtiendrais peut-être enfin les réponses qu'on avait attendues de moi. Dans l'intervalle je conservais, appuyé sur la banquette de ma Nissan et en échange duquel j'aurais pu m'acheter une BMW 525 flambant neuve, un portrait signé Florent Cazabon – vous savez, le richissime cinglé qui a peint toute sa vie en anachorète et dont les journaux parlent abondamment ces jours-ci. Hommage sans doute à ma bonne volonté, sempiternelle excuse des imbéciles.

Chapitre

41

Le lendemain, je me levai avec des dispositions moins lugubres et une démangeaison dans les jambes. Il faisait un temps superbe, la journée promettait d'être étonnamment chaude et la lumière avait un air de fête. Je décidai de me taper une bonne randonnée en vélo. Je déjeunai copieusement, arrosai la chaîne et les dérailleurs de WD-40, enfilai un short, remplis mon bidon d'eau citronnée et je fus prêt à partir.

J'aurais pu aller espionner chez Brigitte, certes, j'y songeai et je ne fus même pas tenté. Ce n'était qu'une vilaine habitude à perdre, un pèlerinage morbide qui ne correspondait plus à rien, ni dans ma vie ni dans la sienne. Ne venais-je pas de l'avouer à Sarah? Du reste, elle était sans doute déjà au bureau. En vérité, et pour la première fois depuis des mois, j'étais plutôt content d'être libre et je voulais le demeurer un certain temps; j'avais réussi à faire le vide, j'avais besoin de refaire le plein – voilà, j'avais passé tellement d'heures en voiture depuis deux semaines que j'en comprenais ma vie à coups de vocabulaire de poste d'essence. Je choisis de me rendre à l'ouest de l'île jusqu'à Senneville, en passant par Dorval et Sainte-Anne-de-Bellevue. En enfourchant mon vélo, je me dis que si un jour je retournais chez Sarah à Laval, j'irais en vélo.

Le long du canal Lachine, les promeneurs étaient nombreux (les cyclistes aussi, la circulation

faisait pas mal dominical, bien que nous fussions en semaine) et sur les pelouses, des gens étaient étendus au soleil ou pique-niquaient. Emportés par les instincts printaniers qui flottaient dans l'air, deux adolescents se bécotaient sur l'herbe et il était fort à craindre que, sous le pan de couverture qui les recouvrait de moins en moins, certains vêtements avaient perdu la place qu'ils devraient normalement occuper dans un lieu public. Un homme d'un certain âge sentit de son devoir de protester contre pareille indécence. Je mis pied à terre et observai la discussion. Le garçon découvrit brusquement la poitrine nue de son amie et lança : « Vous en avez déjà vus d'aussi beaux, ça vous rappelle pas le bon vieux temps ? » Le bonhomme en eut le souffle coupé, car il détourna rapidement la tête et s'enfuit sans rien ajouter. Je glissai les orteils dans les cale-pied et continuai.

Je songeai à ma rencontre prochaine avec Brigitte. Ma décision était prise : j'irais au méchoui de Bernard. En acceptant le travail de Letour, j'avais voulu repartir à neuf, j'étais fatigué de macérer dans les souvenirs. J'avais cru me tailler un petit lot d'avenir paisible et je me trouvais au contraire replongé dans « le bon vieux temps », comme le sexagénaire de tout à l'heure à la vue d'une chair jeune et rose. Pourtant le passé avait changé, moi-même j'avais changé. J'avais été victime d'une injustice, et après ? Ce n'était ni la première ni la dernière et il y en avait de bien pires. Ma rancœur était morte, je n'en voulais plus à Brigitte, je n'en voulais même plus à la vie. Je la reverrais donc, je serais prudent, intimidé, elle ne serait pas plus à l'aise que moi, l'entière sincérité entre d'anciens amoureux est aussi improbable que la disparition subite du soleil ; cela fait partie du nouvel ordre des choses et tout se passerait bien.

Brigitte me parlerait d'Arlette, ce serait sans doute une de ses premières questions : «Comment va la Poupounette?» Je ne lui dirais pas qu'Arlette avait mis des semaines à se remettre de la disparition de sa maman, qu'elle s'était soudain mise à manger les plantes et avait souvent vomi, qu'elle avait passé des nuits entières à piétiner sur le lit en miaulant. Non, je m'en tiendrais au présent, je lui demanderais si elle avait un nouveau chat et elle répondrait sans doute oui. Pour surmonter notre embarras, nous parlerions de minous, je l'embrasserais sur les joues comme un ami d'enfance. De nos jours, l'enfance dure tellement longtemps…

Un peu en amont du parc Monk, je doublai un cycliste équipé comme s'il complétait le Tour de France sur les Champs-Élysées : culotte et maillot en lycra, casque aérodynamique, cale-pied, bidon (rempli d'eau Perrier à n'en pas douter), petites jantes et boyau de rechange fixé sous la selle. Un vrai coureur de fond ! Seulement, ladite selle était d'environ cinq centimètres trop bas, il lui était impossible de déployer la jambe complètement et il devait fournir trois fois plus d'effort qu'il ne fallait – et il en fournissait de l'effort : en le doublant je l'entendis ahaner, il était rouge comme une blessure. Un pauvre innocent roulé par les apparences. Un kilomètre plus loin, je m'en voulus d'avoir méprisé son inexpérience. Il aurait été mille fois plus intelligent de m'arrêter et de lui dire que sa selle était trop basse et de lui expliquer pourquoi. Qui sait, il semblait prendre le cyclisme tellement au sérieux qu'il traînait probablement une clef avec lui, nous aurions remonté sa tige sur-le-champ et il aurait été extrêmement reconnaissant. Je serais reparti, je l'aurais salué de la main une dernière fois et il m'aurait encore crié merci. La sottise n'est pas toujours celle qu'on croit.

En traversant Senneville, sous l'autoroute 40 en face de l'île Girwood, je dus reconnaître que j'avais vu trop grand. Ma selle avait beau être à la bonne hauteur, je faisais ma première randonnée de la saison et, pour tout exercice depuis deux semaines, j'avais changé les vitesses en voiture ou surveillé les environs à travers le pare-brise, je pédalais à fond de train depuis vingt minutes et mes jambes flanchèrent. J'éprouvai des problèmes de circulation dans les mollets, mon pied gauche était ankylosé et je ralentis l'allure. Je n'avais guère le choix : j'avais parcouru la moitié du trajet, j'étais à des dizaines de kilomètres de la maison. J'entrepris le boulevard Gouin à vitesse réduite, ne songeant qu'à ma respiration, la circulation du sang dans mon corps, la détente des muscles du cou. À chaque feu vert, je connus le parfait bonheur.

Au coin des rues Saint-Denis et Jarry, je roulai sur du verre. J'avais vu les éclats trop tard, un camion à remorque qui me doublait m'empêcha de les éviter. Cinq secondes plus tard, je roulais sur la jante. Zut ! J'étais loin d'être arrivé et je n'avais pas de rustines. Ou je rentrais à pied en poussant ma bécane ou je l'attachais et je revenais la récupérer en auto. Mais double zut ! j'avais laissé mon cadenas chez moi pour diminuer le poids du vélo. Nono !

Je me mis à marcher en poussant mon vélo. Je me lassai très vite. Je vis un homme qui arrosait des boîtes de fleurs sur son perron. Je lui expliquai la situation et lui demandai si je pouvais laisser mon vélo dans sa cour, le temps de revenir le prendre en auto. Par le plus curieux des hasards, j'étais tombé sur un cycliste, ancien membre de l'équipe olympique canadienne, et lorsque je lui dis que je venais de parcourir soixante-quinze

kilomètres, il me montra avec un vif plaisir son Marinoni et un Campagnolo presque identique au mien et nous nous mîmes à discuter Shimano, Continental et Dunlop. Décidément, quand elle y met un peu de bonne volonté, la vie fait vraiment bien les choses !

Je laissai mon vélo dans sa cour et il reprit son arrosoir. Lorsque je me retournai pour traverser la rue, le soleil déclinant m'éblouit. L'asphalte scintillait, je pensai aux frères Dupond et Dupont plongeant à mains jointes dans les mirages de *L'or noir*, au capitaine Haddock qui étranglait le goulot de Tintin transformé en bouteille de champagne. J'avais les deux pieds solidement plantés dans le sable du désert et la rue Saint-Denis frémissait comme une oasis en liesse.

SEXTANT

Évadez-vous à prix populaire dans les mondes merveilleux de la fantasy et de la science-fiction, les transes terrifiantes du fantastique et de l'horreur, les suspenses suffocants du polar et de l'espionnage...

1. **Vonarburg, Élisabeth**
 LES VOYAGEURS MALGRÉ EUX

2. **Cavenne, Alain**
 L'ART DISCRET DE LA FILATURE

3. **Champetier, Joël**
 LA MÉMOIRE DU LAC

À paraître :

April, Jean-Pierre
LES VOYAGES THANATOLOGIQUES DE YANN MALTER

Malacci, Robert
LA BELLE AU GANT NOIR

Pelletier, Francine
LA BARRIÈRE

Pelletier, Jean-Jacques
LA FEMME TROP TARD

Philipps, Maurice
MORT IMMINENTE

LITTÉRATURE D'AMÉRIQUE

Retrouvez les textes les plus percutants de la littérature québécoise, ceux qui renouvellent les formes littéraires et qui manifestent une maîtrise incontestée du genre...

DEUX CONTINENTS

Soyez au rendez-vous des grands romans de détente, des sagas majestueuses et des épopées historiques qui embrasent l'imagination d'un vaste public...

LITTÉRATURE D'AMÉRIQUE :
TRADUCTION

Partez à la découverte des auteurs prestigieux de l'Amérique anglophone...

FORMAT POCHE

Beauchemin, Yves
 LE MATOU

Bélanger, Jean-Pierre
 LE TIGRE BLEU

Bessette, Gérard
 LE CYCLE

Billon, Pierre
 L'ENFANT DU CINQUIÈME NORD

Cousture, Arlette
 LES FILLES DE CALEB, tome 1
 LES FILLES DE CALEB, tome 2
 LES FILLES DE CALEB (coffret, tomes 1 et 2)

Fournier, Claude
 LES TISSERANDS DU POUVOIR

Germain, Georges-Hébert
 CHRISTOPHE COLOMB

Hamelin, Louis
 LA RAGE

Kerouac, Jack
 MAGGIE CASSIDY

La Rocque, Gilbert
 LES MASQUES

Ohl, Paul
 DRAKKAR
 KATANA
 SOLEIL NOIR

Poulin, Jacques
 VOLKSWAGEN BLUES

Proulx, Monique
 SANS CŒUR ET SANS REPROCHE

imprimerie gagné ltée

IMPRIMÉ AU CANADA